MMM
MILITARY MODELING MANUAL
ISRAELI BATTLE TANK
軍事模型製作教範 以色列戰車篇

MMM CONTENTS

MILITARY MODELING MANUAL
ISRAELI BATTLE TANK

軍事模型製作教範　以色列戰車篇

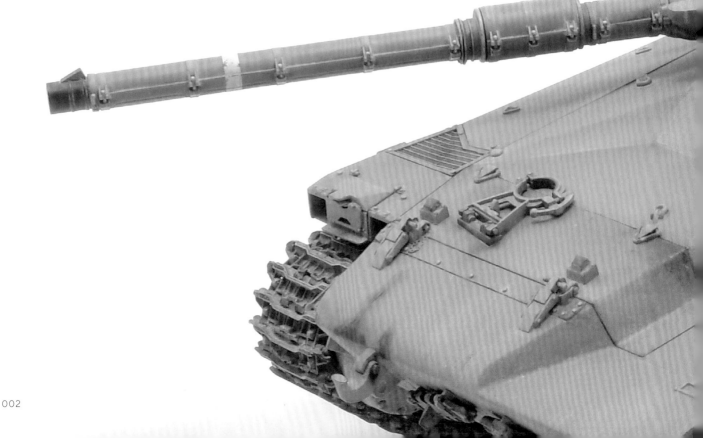

How to build MERKAVA ·· P.80

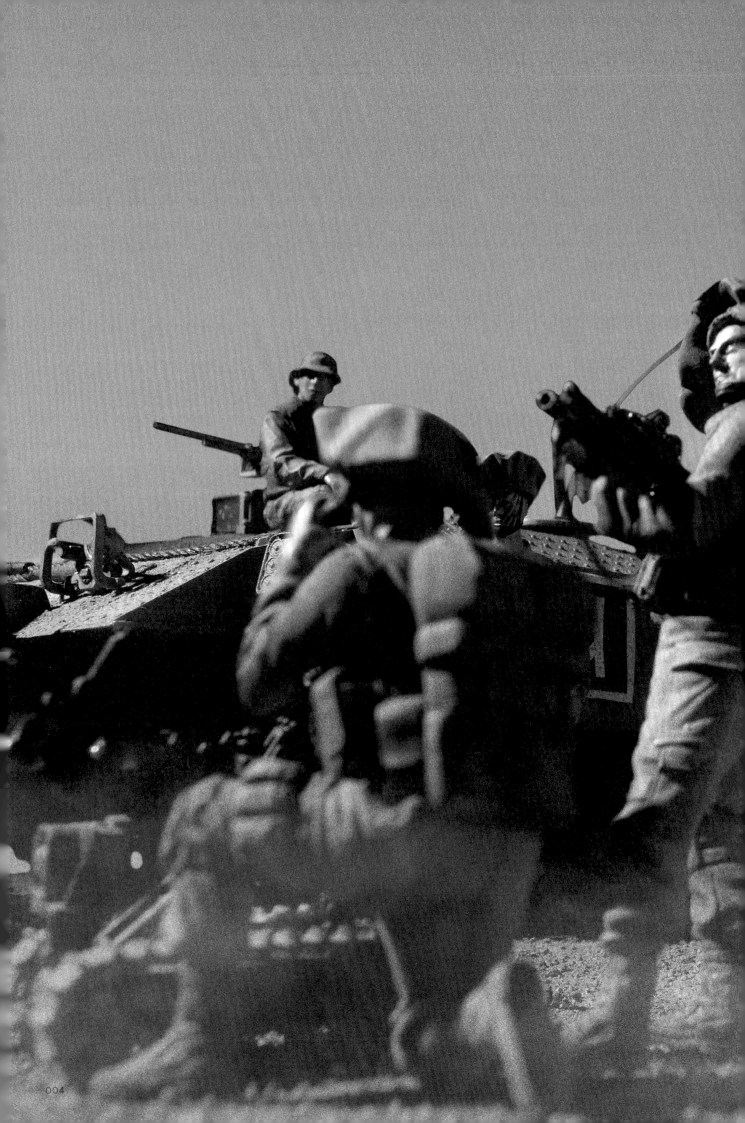

WHAT IS THE CHARM OF THE IDF MODEL?

進化再進化！令人情緒激昂的以色列戰車

探 究 Ｉ Ｄ Ｆ 模 型 的 魅 力

text しげる

　　自從建國以來，以色列的歷史，幾乎等同於戰爭的歷史，如此形容絲毫不為過。以色列的人口數不多，加上周遭的阿拉伯國家環伺，長年來與阿拉伯鄰國多次爆發戰爭。在如此嚴苛的環境中，以色列戰車有著相當出眾的演進。隨著以色列的建國，引發第一次中東戰爭，以色列從世界各地收購二戰時期的舊型戰車，之後又以各種管道取得國外的戰車，並大幅改造車體各部位，讓這些戰車持續成為可用的一大戰力。

　　之後以色列雖然研發了梅卡瓦主力戰車等國產車輛，但以色列依舊秉持「一邊改造單一車輛，並持續使用」的方針。現今的梅卡瓦 Mk 4 戰車，與最早研發的梅卡瓦戰車，基本設計原理相同，但配備在車輛上頭的槍砲、防禦裝備、車體全長等，都有經過改良。因此，以色列的裝甲車，可說是日新月異，持續演進。

　　以色列戰車演進的方式是「不斷改良」，車輛外觀有極大的轉變。原本車體的外觀相當簡潔，三番兩次地增加裝備後，車上的重型武裝宛如刺蝟，演進的痕跡極為明顯，就像是層層改建後的旅館。尤其是在 80 年代以後，在戰車對戰車的射擊戰中，以色列為了在非對稱作戰中獲勝，往往會在砲塔上面塞入大量的機槍或外接裝甲等，在戰車車體上增設許多裝備。此外，以色列軍方還在車體安裝了名為「獎盃」的新研發防禦系統，以及外接裝甲，這些都是讓車輛外觀更為複雜化的原因。

　　以模型的角度來檢視以色列戰車時，「演進的過程簡單明瞭，且車體零件細節極多」是一大優勢。透過增設的裝備創造出複雜的車體外觀，模型作品就不會讓人感到單調，收藏升級後的各版本車輛，也是一大樂趣。在現實社會的國際關係中，以色列軍雖有諸多值得探討的問題，但至少在模型的興趣領域中，以色列戰車是極具魅力的題材。本書的宗旨，是徹底地發掘以色列戰車的魅力。相信這些驚人的配備與經過實戰驗證的武器，會讓每位模型玩家神魂顛倒。

ISRAELI TANK HISTORY

［以色列戰車史 ——在戰爭中日漸茁壯的戰車大國］

為了讓各位充分了解以色列戰車的魅力，首先要回顧以色列戰車的歷史。以色列的面積大概等同於日本四國，如此狹小的國家，為何能發展成為戰車大國呢？此外，在遙遠的日本，為何以色列戰車模型會大受歡迎？只要研讀以色列的戰車史，一定能了解箇中原由。接下來將以戰車為關鍵字，帶各位一同認識以色列的歷史與重要事件。

text／宮永忠將
photo／グスタフ・チャン

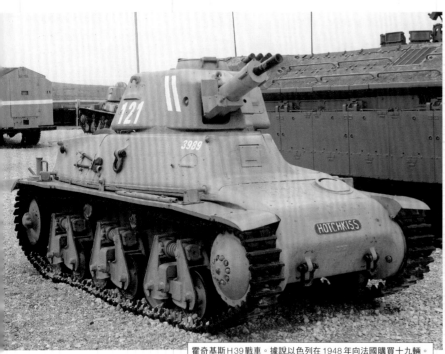

霍奇基斯H39戰車。據說以色列在1948年向法國購買十九輛。

克倫威爾戰車

埃及軍的M4雪曼戰車

以色列建國之路

以色列為中東地區的小國，國土面積等同於日本四國，人口不滿900萬人。自從以色列建國以來，曾經歷四次重大中東戰爭，每次戰役皆取得勝利，逐漸提高了國際地位。

以色列為何會成為戰爭大國呢？其祕密在於猶太人所參與的戰爭，以及該國的歷史。

以色列在巴勒斯坦地區建國，包含巴勒斯坦，面向中東地中海的區域，被稱為「民族的十字路口」，是各種族與資訊集中之地。就如同現今的敘利亞，自古以來，巴勒斯坦地區就是各國的兵家必爭之地，經常上演激烈的戰爭與衝突。

在舊約聖經的時代，巴勒斯坦地區是猶太人所居住的地方，猶太人信奉一神教之猶太教，擁有強大的勢力。猶太人因為抱持著被神所揀選的宗教思想，經常與周遭國家發生衝突。到了羅馬帝國統治時期，猶太人發起的叛亂埋下導火線，許多原本居住在巴勒斯坦地區的猶太人，只能離開家園，在歐洲各地流浪。

然而，無論猶太人遷居何處，各國對他們的迫害從未停息，這也讓猶太人產生強烈的決心，希望能復興從前位於巴勒斯坦地區的王國。在19世紀末的民族主義風潮中，猶太人開始發起錫安主義，又稱為猶太復國主義。

重要關鍵為兩次的世界大戰。第一次世界大戰的結果，統治巴勒斯坦的

鄂圖曼帝國滅亡，移居巴勒斯坦的猶太人移民遽增。接著，在第二次世界大戰時期，納粹德國屠殺大量猶太人，更加激起猶太人推動建國運動的強大意志。

在第一次世界大戰以後，英國占領巴勒斯坦，巴勒斯坦成為英國的託管地區，但英國無法有效解決猶太人與阿拉伯人的對立與紛爭，只好在1948年將巴勒斯坦這個燙手山芋交給聯合國處理，正式放棄統治巴勒斯坦地區。雖然是無法預期的狀況，但在同年的5月14日，猶太人勢力發布獨立宣言，正式宣布以色列建國。

阿拉伯世界與中東戰爭

1920年代以後，由於移居巴勒斯坦的猶太人增加，經常與當地多數為伊斯蘭教徒的巴勒斯坦人發生衝突。在巴勒斯坦人背後撐腰的，是周遭的阿拉伯勢力。由於猶太人的存在，掩蓋巴勒斯坦人從神話時代便居住在巴勒斯坦地區的事實，巴勒斯坦人當然不會輕易妥協。加上宗教信仰的差異，雙方的對立已經無法避免。

在這樣的背景下，由於周遭的阿拉伯國家始終不承認猶太人在巴勒斯坦建國，在猶太人發布以色列獨立宣言的隔天，阿拉伯國家開始侵略以色列，爆發第一次中東戰爭。

事實上，在發生軍事衝突前，以色列與阿拉伯國家就已經相互進行游擊

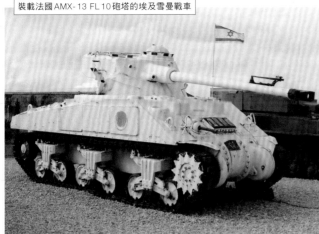

裝載法國AMX-13 FL10砲塔的埃及雪曼戰車

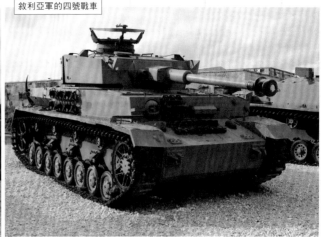

敘利亞軍的四號戰車

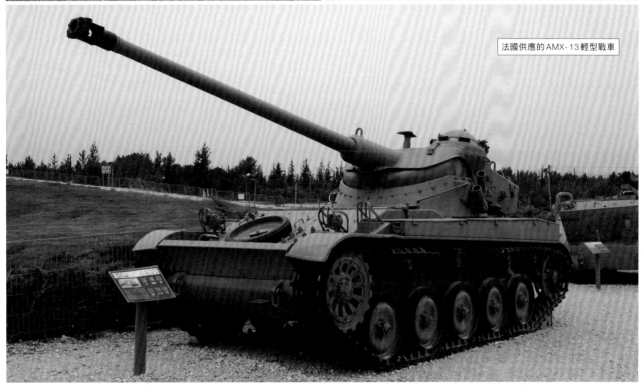

法國供應的AMX-13輕型戰車

戰與破壞活動。由於以色列武裝組織認為，與阿拉伯各國作戰是無法避免的必經之路，1948年，以色列運用各種手段組織軍隊，並緊急收購與走私武器。

在這樣的努力下，在發布獨立宣言前，以色列已擁有九個旅以及大約四萬的兵力。然而，說到最重要的武器，以色列只有兩萬把各式步槍、一千五百五十挺機槍、一萬把自動步槍、九百門各類迫擊砲，以及過時的法製65mm野戰砲，而且大多數的迫擊砲及對戰車機槍，都是地下工廠的複製品。

以色列雖然在短時間內組成第8機甲旅，但缺少最重要的戰車，僅配有幾輛偵查裝甲車，以及僅貼上鐵板的手工造裝甲車。

據說當時以色列軍中，能算得出來的兵力只有一萬人左右；而阿拉伯軍隊擁有戰車與火砲，兵力約四萬人。以色列零散的兵力，完全無法相抗衡。

不過，大多數的以色列軍人，都曾經在第二次世界大戰時期隸屬英國軍隊猶太旅，擁有豐富的作戰經驗。以色列以這些退役將領為中心，組成正規軍隊，壯大陣容，其組織力勝過阿拉伯勢力。

大戰初期，阿拉伯軍隊勢如破竹，但由於欠缺統一性的指揮系統，當戰事期間拉長，便開始自亂陣腳，之後兩軍暫時停戰。在停戰期間，以色列雖努力提高武器裝備的性能，但要取得充足的戰車，並不是那麼容易。

1949年2月，以色列終於成立戰車大隊，但擁有的戰車包括戰前的十輛法製各類輕型戰車、趁著英國軍隊慌忙撤離時偷來的兩輛克倫威爾戰車

等，最值得期待的戰力是十三輛美國製M4雪曼中型戰車。

雖然戰力不足，猶太人還是在戰場上取得勝利，新國家以色列正式誕生。他們透過戰爭所取得的領土，遠比發布建國宣言前由聯合國所建議的巴勒斯坦劃分方案更大，實際占有巴勒斯坦地區約七成的土地。

受到重視的機械化戰力與戰車

在第一次中東戰爭時，以色列的國防問題浮上檯面。由於國土狹小，以移民為中心，人口不足（發布獨立宣言時，以色列只有七十五到八十五萬左右的猶太人），加上周遭被不認同以色列建國的敵國包圍，以色列處於孤立的困境。建國後，遷往以色列的猶太人雖有增多的趨勢，但還是無法改變人口不足的事實。

在這樣的條件下，以色列軍方認為，絕對不能將敵人引入國內，運用軍用機與機甲部隊的機動作戰，是必須的手段。趁著從四面而來的敵軍合而為一前，以色列要以超越敵軍的速度動員軍隊，盡可能在國境外圍先發制人，並各個擊破，在短時間內取得勝利，這是以色列唯一能採取的戰術。

在第一次中東戰爭中，以色列深切體會到戰車的重要性，因此開始著重提升戰車的戰力。不僅如此，戰車可說是以色列生死存亡的關鍵。

然而，國際社會對於急需採購戰車的以色列抱持冷淡的態度。因為如果與以色列做武器交易，有可能讓自身與阿拉伯國家之間的關係惡化，沒有

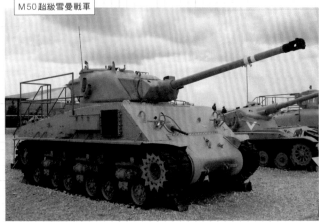

M50超級雪曼戰車

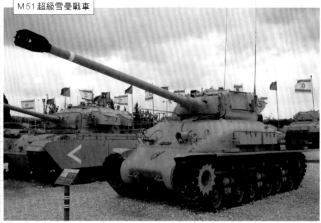

M51超級雪曼戰車

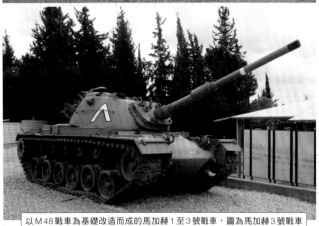

以M48戰車為基礎改造而成的馬加赫1至3號戰車，圖為馬加赫3號戰車

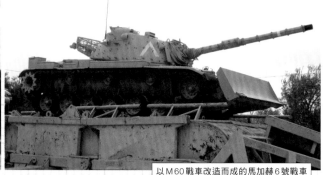

以M60戰車改造而成的馬加赫6號戰車

國家願意冒這個風險。因此，以色列只好以「廢鐵」的非戰鬥性物資為名義，從廢棄物資工廠購買一百輛除役的M4中型戰車。

為了避免重新被改造成武器，這些戰車的砲管都已經遭到破壞，但以色列的兵工廠經過不斷地摸索與維修，總算將這些廢棄戰車改造成能用於戰場的火砲，並正式編入軍隊體制中。當然，這只是權宜之計，無法長久持續下去。

然而，在美蘇冷戰時期，以色列的局勢開始產生轉變。1955年，蘇聯以支援埃及為名義，提供埃及五百輛戰車，其中包含兩百輛以上的T-34-85中型戰車。西方陣營開始擔心中東各國的戰力失去平衡，便將注意力轉移到以色列。

恰巧在1956年7月26日，因戰力提升顯得自信滿滿的埃及，宣布蘇伊士運河國有化，導致英國與法國開始以軍事武力介入。以色列祕密地與英法兩國結盟，作為回報，法國提供一百輛AMX-13輕型戰車、兩百五十輛裝有76mm主砲的M4A1或M4A3雪曼戰車給以色列。以色列所持有的M4中型戰車，大多為裝有75mm主砲的款式，因此將76mm主砲的戰車改名為M1戰車，作為區別。

由於AMX-13被歸類為輕型戰車，裝甲薄弱，不適合戰車之間的作戰。不過，AMX-13輕型戰車具備優異的機動性，加上裝載高初速高貫穿性能的75mm CN75-50主砲，此款主砲的高性能已凌駕大戰時期的一般戰車。

比較特別的地方是，以色列改造了現有的75mm主砲M4雪曼戰車，製造出裝載CN75-50主砲的雪曼戰車，稱為M50「超級雪曼戰車」。之後，當M1戰車的攻擊能力逐漸顯得不足的時候，以色列再次改造M1戰車，以方便安裝與法國共同研發的105mm D1504 L/44主砲，製造出M51「超級雪曼戰車」。

從1950年代後期開始，以色列軍的特徵，就是貫徹徹底發揮現存戰車的戰鬥力，並持續使用這些武器。

戰車帶來的勝利

1956年10月29日，在法國的援助下，整軍經武後的以色列入侵埃及，爆發第二次中東戰爭。

在31日，英法兩國也加入戰爭，形成一面倒的局勢。戰爭大約只持續十天，埃及投降，以色列占領西奈半島，但美國不樂見戰後局勢產生轉變，開始介入，最終英法兩國撤退，以色列也從前線領地撤退。

然而，在第二次中東戰爭時期，以色列第7機甲旅在阿布阿格拉戰役中，取得決定性的勝利，也讓以色列軍「全戰車主義」的戰術隨之興起。

戰車雖然是強大的武器，但為了有效發揮戰力，得透過機械化步兵或自走砲的支援，無論是第二次世界大戰或韓戰，各國都將此當作基本的軍事常識。然而，以色列軍方認為，在以沙漠為主的以色列周遭戰場上，僅出動戰車部隊迅速進擊，才是最有效的作戰方式，因而造就全戰車主義的興起。戰車身處於平地或開闊地形的時候，確實會暴露在險境之中，但敵軍的步兵或對戰車砲為了發動攻擊，也得現身開火，由於步兵或戰車砲比戰車更為脆弱，在沙漠戰場上不至於會對戰車造成太大的威脅。

以色列能在第二次中東戰爭取得勝利，都是倚靠全戰車主義所帶來的強大破壞力。

英法兩國見證了以色列軍出色的作戰能力，之後便與以色列締結同盟。除了要學習以色列優異的軍事才能之外，他們還打算將中東地區當成新型武器的實驗場。法國提供給以色列包括幻象3型戰鬥機等各種軍用戰機，以及研發飛彈的技術。

陸軍方面，英國決定提供百夫長主力戰車，在1959年提供Mk.3及Mk.5百夫長主力戰車，以及幾台Mk.8百夫長主力戰車。

此外，英國還提議與以色列共同研發酋長式戰車，這是英國當時正在研發的第二代主力戰車。此外，因猶太人財團贊助研發資金，加上以色列軍方願意提供豐富的實戰資料與專業技術。作為回報，以色列終於取得英法的許可，得以在國內生產武器。

從1960年代起，以色列向美國與西德購買了合計一百五十輛M48巴頓戰車。

取得以上的第一代戰車後，在1960年代，以色列機甲部隊已經擁有八百輛各類戰車。

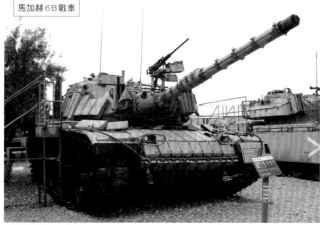

馬加赫6B戰車

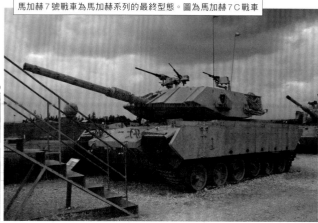

馬加赫7號戰車為馬加赫系列的最終型態。圖為馬加赫7C戰車

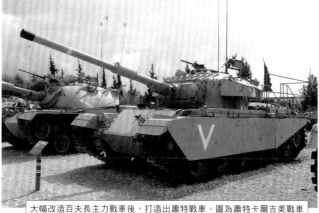

大幅改造百夫長主力戰車後，打造出蕭特戰車。圖為蕭特卡爾吉美戰車

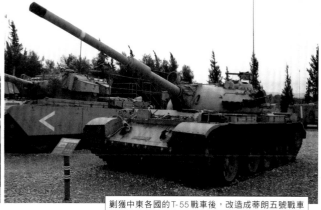

剿獲中東各國的T-55戰車後，改造成蒂朗五號戰車

完美勝利所帶來的孤立

自從阿拉伯各國在兩次中東戰爭中輸給以色列後，從1962年開始重新整頓戰力，並加強軍備。埃及從蘇聯獲得大規模的軍事援助，開始著手提升空軍與機械化部隊的戰力。有關於阿拉伯國家的戰力提升內容，以下將分就國別的戰車武裝為中心，介紹大致的歷程。

埃及主要持有一千兩百輛蘇聯T-54/55戰車，以戰車為中心編制兩個機甲師與四個機械化步兵師。

統治約旦河西岸的約旦，持有大約一百三十輛的M4雪曼戰車或M48巴頓戰車等美國戰車，將兩個機甲旅配置在面對以色列軍的位置。

敘利亞在本土與以色列國境的戈蘭高地建立要塞線，持有約六百輛戰車，分別編制一個機甲旅與一個機械化步兵師。

然而，戰爭以意外的形式終結。由於以色列已經掌握情資，知悉埃及正將兵力調往西奈半島。1967年6月5月，以色列發動奇襲攻擊。

第三次中東戰爭，以色列空軍對阿拉伯各國的空軍基地發動奇襲攻擊，阿拉伯完全沒有警戒。光是這天的奇襲，就讓阿拉伯空軍幾乎全滅。以色列將自家空軍定位為「飛在天空的砲兵」，透過嚴格的訓練，讓空軍與陸軍能合作無間地共同作戰。只要空軍戰力瓦解，面對以色列浩浩蕩蕩的戰車部隊，阿拉伯完全無法阻止敵人的進攻。第三次中東戰爭，僅僅六天便宣告結束，因此又被稱為「六日戰爭」。

以色列軍隊先占領直到戈蘭高地分水嶺的地區，阻絕敘利亞的主要攻擊路線。面對約旦，以色列占領了穿過國土中央突出的約旦河西岸流域，並且從埃及手走奪走西奈半島，將國土面積擴大四倍。從建國以來，以色列終於一償夙願，建立國土的戰略性縱深。

第三次中東戰爭的勝利，可說是以色列長期提倡的「全戰車主義」造就的藝術作品。此戰役的勝利，對以色列軍而言有極重要的意義與價值，證明戰車是陸軍最重要的武器。

然而，以色列贏得太過徹底，導致阿拉伯世界毫不留情地發動以色列所欠缺的武器，也就是石油財富。阿拉伯各國將以色列的勝利視為中東危機，並警告供應武器給以色列的國家，將採取停止出口石油的措施。阿拉伯各國以石油為武器，試圖讓以色列陷入外交孤立的窘境。

受迫於阿拉伯的壓力，以色列長年來的盟友法國開始讓步，法國總統戴高樂轉為與阿拉伯和結盟，並下令停止供應武器給以色列。

接下來是英國，1969年英國停止供應新型酋長式戰車給以色列，並取消所有共同研發計畫。如此一來，珍貴的實戰資料被英國奪走，以色列雖表示嚴格抗議，但未獲得英國回應。

以色列頓時失去空軍與陸軍最新武器的供應來源。

以色列好不容易保住與美國武器往來的管道，但無法獲得最新武器。因為過度依賴外國製造的武器，在欠缺武器供應的管道下，以色列開始重新思考對策，之後便踏上自行研發主要武器的道路。

現存戰車的大幅改裝作業

雖然以色列軍具有豐富的實戰經驗，但要自行研發武器，依舊不是件簡單的事情。畢竟以色列是欠缺資源與人口（1970年的人口約為六百萬）的小國，世界的其他小國，也沒有自行研發所有現代武器的先例。另一方面，阿拉伯各國能透過石油優勢，輕鬆取得各類武器，若大國選擇袖手旁觀，以色列與阿拉伯各國的戰力差距會逐漸擴大。

因此，以色列先進行現存戰車的全面性改造，主要對象為百夫長主力戰車與M48巴頓戰車。

百夫長是以色列所取得的第一台戰後初代主力戰車，被以色列軍稱為「蕭特戰車」。不過，百夫長主力戰車的設計，是以行駛於寒冷的歐洲戰場為前提，導致行駛在埃及戰場時，經常發生車體過熱的情形。沙漠地形也容易造成傳動裝置快速耗損，對於前線士兵來說，是評價偏低的平庸戰車。

此外，初期車輛所配備的20磅主砲，在遠距離射擊的時候，彈道會發生嚴重偏移，在視野寬廣的沙漠作戰相當不利。為了改善以上的缺點，在第三次中東戰爭之前，以色列將多數戰車的主砲換成NATO標準的105 L7戰車主砲。

然而，小幅度的軍備升級，並無法追上周遭國家的擴大軍備。由於蕭特戰車的弱點為引擎與變速器，以色列將引擎與變速器換成美國製零件，研

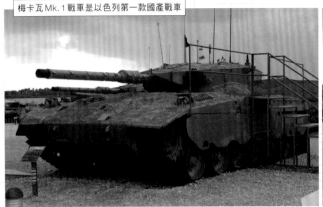
梅卡瓦Mk.1戰車是以色列第一款國產戰車

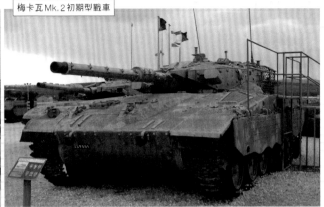
梅卡瓦Mk.2初期型戰車

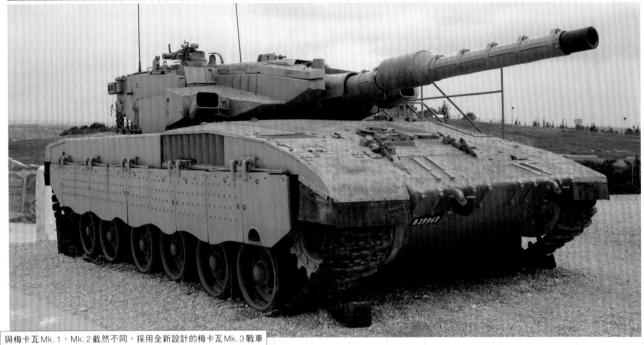
與梅卡瓦Mk.1、Mk.2截然不同，採用全新設計的梅卡瓦Mk.3戰車

發改造款，製造出蕭特卡爾阿列夫戰車。

以色列的改造作業不僅如此，還包括改造砲塔迴旋裝置的卡爾吉美（卡爾B）戰車，以及改良卡爾吉美（卡爾C）戰車的車長用艙蓋等砲塔設備等，配合時代趨勢，盡可能將國產新型裝置安裝在蕭特戰車上。

以色列從歐洲各國收購中古的百夫長主力戰車，其數量高達一千輛。到1980年代中期為止，蕭特已成為實質上的主力戰車。

M48巴頓戰車也扮演主力戰車的角色。由於以色列陸軍的機甲部隊在進行訓練的時候，經常駕駛美國戰車，因此無論是操作性或設備的整修，以色列軍隊較熟悉M48戰車，接受度也較高。

戰後，為了搭配從約旦剿獲的車輛規格，以色列先將M48戰車的主砲，換成與蕭特戰車相同的105mmL7戰車砲，並且將容易著火的汽油引擎，換成Continental製造的柴油引擎，成功改造車輛，稱為馬加赫3號戰車（以M48A5戰車為基礎的改造車輛，稱為馬加赫5號戰車）。

此外，以色列還取得了裝有105mm戰車砲的M60巴頓戰車，這是巴頓戰車的最終形態，但以色列軍還增加強了M60的防禦力，改造成為馬加赫6號或7號戰車。尤其是馬加赫7號戰車，以色列軍在車體前側與砲塔上加裝了複合裝甲，而不是常見的爆炸式反應裝甲，並將引擎換成強化引擎，以彌補車輛重量增加的缺點。其改造作業已超越小幅度的車體變更。

礙於篇幅，雖然沒辦法介紹所有的以色列戰車，但像是百夫長主力戰車及巴頓戰車，在除役後，以色列軍會拿掉戰車的砲塔，將戰車改造成可容納充員乘員的裝甲兵運輸車（APC），廣為人知。此外，還有經過改造的火箭砲發射車或步兵戰鬥車，至今持續服役中。

延長舊型車輛壽命，或是沿用舊型車輛，並不是稀有的事情，但無論是改造的規模、徹底性，或是講究多樣化的改造，發揮戰車最大價值，以色列都能建構出一套獨特的改造系統，其技術是其他國家難以望其項背的。

第四次中東戰爭的教訓

阿拉伯各國在第三次中東戰爭落敗後，為了挽回顏面，在1973年10月6日，向以色列下戰帖，爆發第四次中東戰爭。開戰當天剛好是猶太教的贖罪日，這是猶太人一年之中最重要的節日，因此又稱為「贖罪日戰爭」。

趁著以色列處於全國放假、無防備的狀態，阿拉伯盟軍發動奇襲。以往以色列的摩薩德情報局，總是能提供有關阿拉伯陣營的可靠情報，透過正確的情報讓以色列取得勝利，但這次完全被阿拉伯盟軍搶得先機。埃及派出十個師的精兵，擊破駐守於蘇伊士運河東邊的以色列軍陣地。

雖然阿拉伯發動奇襲，但以色列立刻動員軍隊，迅速派出部屬於陣地後方的三個機甲旅，發動反擊。如果要打戰車戰，以色列也有足夠的勝算。

然而，在前線等著以色列軍的，並不是敵方的戰車，而是由蘇聯提供給阿拉伯的9M14「嬰兒」反坦克飛彈，由敵方步兵操控這些飛彈，伏擊以色列。即使以色列突破敵軍的攻勢，接下來還要面對RPG-7反坦克火箭推進榴彈從四面八方的砲擊。步兵在沙漠戰場上無法對抗戰車，也就是「戰車無敵」的以色列必勝法則，已經失去效果。

在六日戰爭取得壓倒性勝利後，以色列軍對於「全戰車主義」抱持極高的自信；相較之下，阿拉伯各國開始分析敗戰原因，並透過訓練，研擬出在毫無遮蔽的沙漠地形中，能有效對抗戰車的裝備與戰術。第四次中東戰爭開戰的隔天，以色列自豪的戰車部隊嚴重受挫，只能撤退。

空中戰場也是相同的情形，為了快速壓制敵方基地而緊急起飛的以色列空軍，受到設置於敵軍基地與主要陣營的多重防空飛彈反擊，遭到重創。

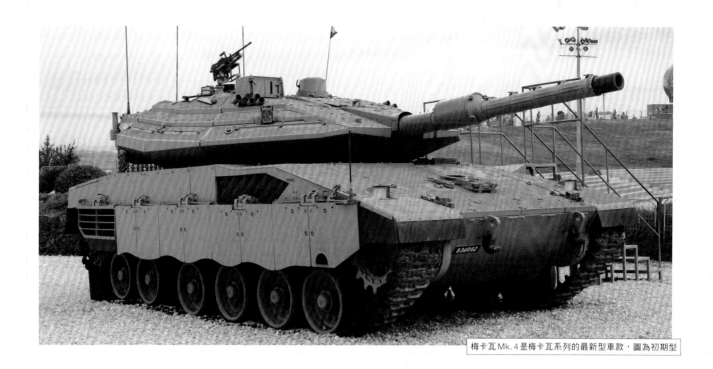

梅卡瓦Mk.4是梅卡瓦系列的最新型車款，圖為初期型

由於以色列有強韌的組織力支撐，雖然戰爭初期遭受大規模的損傷，但還是撐過了阿拉伯軍的攻勢極限。不僅如此，以色列還發動反擊，將戰線直逼埃及的首都開羅。後來在聯合國的介入下，戰爭於10月24日結束，以色列依舊處於優勢。

以色列雖鬆了一口氣，卻沒有任何欣喜之情。戰爭結束後，以色列立刻進行戰爭過程與戰訓的相關調查，對於人口不足的以色列而言，殉難人數五千人是極大的致命傷，以日本人口比例來計算，大約等同損失五萬人。

經研究的結果，以色列決定放棄「全戰車主義」，並開始推動以戰車為中心，結合各兵種一同作戰的「聯合作戰行動」策略。同時，以色列也深刻體會到，未來必須要研發有別於蕭特或馬加赫等舊型戰車的新型車種。

研發梅卡瓦國產戰車

在第三次中東戰爭後的1960年代後期，由於歐美對以色列發布武器輸出禁令，以色列緊急投入現有戰車的改造作業，並開始自力研發新型戰車。

主導新型戰車研發的是以色列的塔爾少校，他曾提倡「全戰車主義」，讓以色列在六日戰爭獲得壓倒性勝利。

1970年，以色列政府編列預算，正式投入研發新型戰車的工作，但首先要決定研發的方向與概念。在先前的中東戰爭中，看似輕鬆獲勝，但從戰術的觀點來看，部隊的機動性雖然重要，檢視個別戰車的時候，裝甲較弱的戰車容易嚴重受損，並連帶影響部隊的進攻速度與戰力。對於戰車而言，最重要的部位就是裝甲。

此外，在1973年第四次中東戰爭時，以色列損失了六百輛戰車與一千五百名精銳戰車兵，因此開始重視新型主力戰車的防禦力，以保護乘員為首要條件。

在1977年，梅卡瓦Mk.1戰車正式登場。梅卡瓦之名，源自「Chariot」，也就是古代的軍用馬車之希伯來文。由於梅卡瓦本身就有戰車的含意，「梅卡瓦戰車」的稱呼其實有點突兀。

至今以色列已經將梅卡瓦量產到Mk.4，梅卡瓦全系列戰車的特徵，就是追求「乘員的存活率」。

具體例子之一，是採用引擎與變速器一體化的動力機組。為了避免戰車的引擎因中彈而受損，通常會將引擎設置在車體後側，這是一般的常識；但以色列軍將動力機組安裝在梅卡瓦戰車的前車體右側，左側為駕駛艙室。當戰車中彈的時候，動力機組能作為保護乘員的緩衝。根據統計資料，右側是最常遭受敵軍砲火攻擊的部位，所以才將動力機組設計在右側。

梅卡瓦Mk.1戰車的路輪配置與懸吊系統，都是沿用百夫長主力戰車的設計，並採用M48／60巴頓戰車系列的動力機組，這些都是經過長年的實戰經驗與改造後，洞悉各車款的優缺點，所選擇的設計。

梅卡瓦的主砲與巴頓戰車相同，為戰績顯赫的51口徑105mmM68線膛砲，即使在苦戰的第四次中東戰爭，此款主砲的威力絲毫不遜色。到了1970年代，滑膛槍砲與尾翼穩定脫殼穿甲彈（APFSDS）的組合，取代了線膛砲，已成為戰車砲的主流，但負責研發的以色列軍事工業（IMI）比英國更早成功研發出線膛砲用APFSDS的M111砲彈。

1982年以色列入侵黎巴嫩，梅卡瓦Mk.1戰車首次登上戰場，並擊敗敘利亞軍的T-72戰車，打響名號。梅卡瓦Mk.1戰車的戰績，也證明以色列陸軍當初的研發概念是正確的。

梅卡瓦戰車帶來的繁榮

現在以色列已經將梅卡瓦量產至Mk.4，以下將簡單說明梅卡瓦系列戰車的變革。研發梅卡瓦Mk.1戰車七年後的1983年，以色列戰車部隊開始使用Mk.2戰車。歷經侵略黎巴嫩的戰訓，Mk.2雖屬於改造款，除了提昇了武裝性能，車體結構沒有大幅改變。

到了1980年代，世界各國的主力戰車，已經開始採用120mm等級的戰車主砲。因此，以色列於1983開始研發，並於1989年量產梅卡瓦Mk.3戰車。沿襲「以乘員的安全性與存活率為優先」的基本概念，戰車裝有色列國產120mmMG251滑膛槍砲，是一款經過全面重新設計的戰車。到目前為止，梅卡瓦Mk.3依舊是以色列陸軍機甲部隊的主力戰車，但為了填補馬加赫戰車除役的空缺，以色列陸軍機甲部隊於2003年開始配備梅卡瓦Mk.4戰車。梅卡瓦Mk.4戰車的防禦力與機動力，都有顯著的提升，是性能強悍的新型戰車。

無論是哪一代的梅卡瓦戰車，在問世的當時，都堪稱為世界的頂尖戰車，難以撼動其地位。然而，梅卡瓦戰車，不光只有反映以色列高度軍事技術與豐富的實戰經驗，其帶來的實際效應超乎想像。

1960年代後期，以色列決定執行武器國產化路線，以防衛產業為核心，將振興科學產業列為國家策略的一部分，並積極將情報技術與軍事技術轉移至民間企業。現在以色列不僅研發各種武器，無論是國家安全或資訊科技的領域，以色列都能走出自己的道路，接連創造技術革新。因此，透過研發戰車，以色列力行武器國產化，並帶動振興產業的國家政策，成果相當豐碩。

擁有獨家技術的國家或社會，具有無可取代性，也能在世界上求生存，不會輕易滅亡。由於以色列不像阿拉伯各國，能以天然資源作為武器，只有將創造獨家技術的產業與國民的智慧轉為國家資源，才能安全地生存在世界上。梅卡瓦系列戰車，可說是以色列多年來努力不懈的象徵。

ISRAELI VEHICLE RECOMMEND CATALOG

梅卡瓦！剿獲！改造！以色列戰車車款推薦型錄

在此介紹以色列軍的1/35戰車及履帶式裝甲車模型組。各家廠商發售了如此多樣化種類的模型組，除了以色列原產的梅卡瓦戰車，還包括以百夫長主力戰車、以M48／M60巴頓戰車為原型所改造而成的蕭特戰車、馬加赫戰車、超級雪曼戰車、蒂朗戰車、納格馬科恩步兵戰鬥車等，種類琳瑯滿目。各位不妨從本單元的型錄中，尋找未來想要製作的戰車模型吧！

text／竹內規矩夫

梅卡瓦戰車系列

梅卡瓦 Mk.1 Hybrid 戰車

● 發售／TAKOM、販售／BEAVER CORPORATION、GSI Creos ●7020円、發售中 ●1/35、約26cm ●塑膠模型組

參考梅卡瓦Mk.2戰車的規格，改造於1977年登場的梅卡瓦Mk.1戰車，打造出這款梅卡瓦Mk.1 Hybrid戰車。TAKOM除了發售一般版的梅卡瓦Mk.1戰車，同時也推出了此款梅卡瓦Mk.1 Hybrid戰車。模型忠實還原改變更為分割式的側裙、改成安裝在砲塔內部的迫擊砲等車體重點，盡可能減少彈藥承接網底部、牽引鋼索等金屬零件。其他像是附有夾具的鏈接式履帶等，都是為了讓模型玩家更易於組裝所做的設計。

梅卡瓦 Mk.2B 戰車

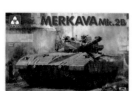

● 發售／TAKOM、販售／BEAVER CORPORATION ●7020円、發售中●1/35、約26cm●塑膠模型組

以1990年代初期出產的梅卡瓦Mk.2B戰車為原型，由TAKOM發售模型。此款戰車是依據梅卡瓦Mk.1戰車的實戰經驗，強化車體裝甲，還安裝了夜視鏡，並改良複合裝甲的側裙。模型的上側車體與砲塔等主要零件為使用新金屬模具製成，像是履帶或僅於第一路輪鑽孔的傳動結構，都採用與梅卡瓦Mk.1 Hybrid戰車共通的零件，模型結構接近實體車輛。原廠附有兩種車體標誌貼紙。根據說明書的指示，建議使用AMMO的壓克力塗料上色。

IDF 梅卡瓦 Mk.3 Baz/Nochri Dalet D 戰車　附帶除雷滾輪

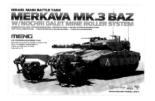

● 發售／MENG MODEL、販售／BEAVER CORPORATION、GSI Creos ●9180円、發售中●1/35、約32cm●塑膠模型組

以模型重現裝在砲塔上的「BAZ」新型射擊指揮裝置。此外，車體前側裝有以蘇聯的KMT-4為原型所改造而成的「NOCHRI DALET」除雷滾輪。原廠以新金屬模具重現TPE履帶，以及裝在砲塔彈藥承接網的帆布袋等，在初期型模型組的各處，換上各種新型零件。不過，由於除雷滾輪為另外販售，也可以裝在其他的梅卡瓦戰車模型組。

梅卡瓦 Mk.3D LIC 戰車

● 發售／HOBBY BOSS、販售／童友社 ●8640円、發售中●1/35、約26cm●塑膠模型組

為了對應街頭戰或低強度戰爭（LIC）的情況，以色列軍在Mk.3D車體追加裝備，改造成此款梅卡瓦Mk.3D LIC戰車。在HOBBY BOSS所推出的原始模型組中，新增主砲上側的12.7mm機槍、附有偵查窗的車長指揮塔、車體的吸氣格柵蓋等塑膠零件，加以重現梅卡瓦Mk.3D LIC戰車的細節。像是一體成形的動力輪、連結組裝式履帶、兩種膠帶、彩色塗裝指示圖等基本規格，都與梅卡瓦Mk.3D戰車模型相同，精細度極高。

梅卡瓦 Mk.4 戰車

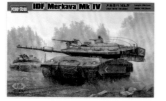

● 發售／HOBBY BOSS、販售／童友社 ●8640円、發售中●1/35、約26cm●塑膠模型組

透過模型重現於2001年登場的梅卡瓦Mk.4初期型戰車。砲塔、車體、動力輪等部位為一體成形結構，其他像是分割的塑膠零件、排氣格柵、鉸鏈、夾具等，都是使用蝕刻片零件製造而成。此外，還有金屬鏈條與鐵球所構成的防彈鐵鏈等，細節絲毫不馬虎。履帶同樣為連結組裝式，組裝的成就感非同小可，建議重視模型細節與質感的玩家，一定要親身製作看看。

以色列 梅卡瓦主力戰車

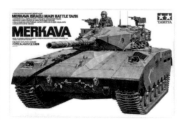

●發售／TAMIYA ●3024円、發售中 ●1/35、約26cm ●塑膠模型組

重現Mk.1初期車輛，這款於1983年發售的模型組，是最早的梅卡瓦戰車模型組。如果看慣最新的模型組，可能會覺得此款模型組的細節不夠細緻，但無論是組裝容易性或性價比都極高，很適合作為「第一款梅卡瓦戰車模型」。只要在軟質樹脂帶狀履帶和吸排氣格柵做適度加工，並多花時間在塗裝或舊化作業上，相信能製作出可通用於當今模型第一線領域的作品。

IDF 梅卡瓦 Mk.3 D 初期型戰車

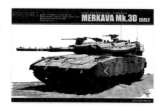

● 發售／MENG MODEL、販售／BEAVER CORPORATION、GSI Creos ●9180円、發售中●1/35、約26cm●塑膠模型組

作為MENG MODEL的首款現行AFV模型組，包括複雜的各面車體與砲塔零件較少的結構，模型的還原性相當高。模型製造廠並沒有倚賴蝕刻片零件來構成車體細節，懸掛在砲塔後側的防彈鐵鏈，也是屬於塑膠材質的一體成形結構，得以有效減少組裝的步驟。各部位艙蓋為開闔選擇式，並附有四種路輪，也能即時用來製作情境模型。原廠附有2000年後期的兩種車體標誌貼紙。

梅卡瓦 Mk.3D 戰車

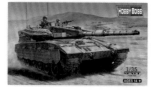

● 發售／HOBBY BOSS、販售／童友社 ●8640円、發售中●1/35、約26cm●塑膠模型組

以色列在生產梅卡瓦Mk.3 Baz的過程中，在砲塔側邊裝上外接裝甲，改造成為梅卡瓦Mk.3D戰車。跟HOBBY BOSS的其他模型組相同，除了使用大量滑動式金屬模具所製成的一體成形車體，還使用了蝕刻片零件或鏈條等金屬零件，還原度極高，零件數量超過一千一百個。戰車的牽引鋼索，當然為銅線材質。履帶為連結組裝式。原廠附有兩種車體標誌貼紙，根據彩色塗裝說明書所指定的顏色，建議使用GSI Creos的Mr.COLOR塗料。

以色列梅卡瓦 Mk.4M 主力戰車 配備獎盃主動防禦系統

● 發售／MENG MODEL、販售／BEAVER CORPORATION、GSI Creos ●9180円、發售中●1/35、約28cm●塑膠模型組

在梅卡瓦的最新型戰車Mk.4上頭，加裝「獎盃」主動防禦系統，就成了梅卡瓦Mk.4M主力戰車。此模型組繼承了MENG MODEL模型組的傳統，非常講究塑膠零件的精密性，忠實重現防彈鐵鏈等細節，讓模型外觀更顯剽悍。懸吊裝置雖為塑膠材質，在扭力桿與螺旋彈簧的輔助下，得以保持可動式結構。由於在組裝連結可動式履帶時較花時間，不要操之過急，請耐心地組裝。

梅卡瓦 ARV 戰車

● 發售／HOBBY BOSS、販售／童友社 ●8640円、發售中●1/35、約24cm●塑膠模型組

以梅卡瓦為原型製造而成的裝甲回收戰車，也就是德軍所稱的「Bergepanzer」（裝甲救濟車）。目前只有HOBBY BOSS有推出以1/35比例的梅卡瓦ARV戰車模型。此模型組雖以梅卡瓦Mk.3戰車為原型，排氣格柵、附有柵欄式裝甲的側裙等，都是比照MK.4的規格。模型組附有Mk.3專用連結組裝式履帶。武器部分，僅配置2挺FN 7.62mm機槍，由於車體沒有砲塔，組裝上會比一般戰車更為容易。

百夫長戰車系列

百夫長 Mk.5 戰車「以色列國防軍 六日戰爭」

●發售／AFV CLUB、販售／GSI Creos ●4752円、發售中●1/35、約26cm●塑膠模型組

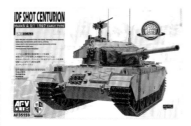

1966年，以色列軍將百夫長 Mk.5 戰車的 20 磅砲換成 L7 105mm砲，重現在六日戰爭中大勝 T-54-55 戰車的蕭特卡車。模型的懸吊裝置設有金屬彈簧，雖然為可動結構，但插銷的灼燒固定是較難的部分。模型組附有軟質素材的帶狀履帶，同廠牌也有另外販售連結組裝式履帶。不過，如同外盒插圖，由於防盾沒有附帶帆布，只能另外使用補土等材料來重現。

蕭特卡爾 D 型 DALET 戰車 配備衝車

●發售／AFV CLUB、販售／GSI Creos ●8640円、發售中●1/35、約26cm●塑膠模型組

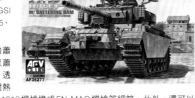

以色列軍於 1984 年啟用的蕭特卡爾 D 型戰車。本模型組以蕭特卡爾 C 型（吉美）為原型，透過新型零件，重現附有高輻射熱套管的主砲，以及把砲塔的 M1919 機槍換成 FN MAG 機槍等細節。此外，還可以在車體前側安裝以色列在 1980 年代，用來進攻黎巴嫩要塞的衝車。模型組附有烏茲衝鋒槍、加利爾突擊步槍、SAR 突擊步槍等輕型武器，以及四種車體標誌貼紙。

IDF 蕭特卡爾吉美戰車 1982 年型 配備反應裝甲

●發售／AFV CLUB、販售／GSI Creos ●8640円、發售中●1/35、約26cm●塑膠模型組

以色列軍將蕭特卡車的引擎與變速器換成美國製，並且於 1982 年，在蕭特卡爾 C 型（吉美）安裝爆炸式反應裝甲（ERA），打造出 IDF 蕭特卡爾吉美戰車，透過模型組忠實還原。利用新型零件，重現流露出 M48 巴頓戰車風格的機關室格柵、排氣機組、增設潛望鏡的車長指揮塔、配置於砲塔的 ERA 等部位。砲管底座及防盾周圍外蓋為軟質素材，共有四種車體標誌貼紙。此外，同廠牌也有發售尚未配備 ERA 的蕭特卡爾戰車模型組。

IDF 蕭特卡爾 DALET 戰車「加利利和平行動」

●發售／AFV CLUB、販售／GSI Creos ●8640円、發售中●1/35、約26cm●塑膠模型組

在梅卡瓦戰車登場的 1982 年，蕭特卡爾 C 型（吉美）TYPE II 戰車也參與了以色列入侵黎巴嫩戰爭（以色列稱為「加利利和平行動」），利用模型加以重現。沒有安裝高輻射熱套管的 105mm L7A1 主砲，為金屬旋盤加工製造，附有膛線。此外，可以自由選擇安裝砲塔兩側煙霧彈發射器的軟質素材外蓋。運用蝕刻片零件，重現砲塔後側的彈藥承接網。砲塔裝有 FN MAG 機槍。

M48/M60 巴頓戰車系列

以色列國防軍 IDF 馬加赫 1 號／馬加赫 2 號戰車

●發售／DRAGON、販售／PLATZ ●7128円、發售中●1/35、約26cm●塑膠模型組

雖然是將美國的 M48A1 戰車改成以色列戰車規格，依舊採用原始的 90mm 主砲。馬加赫 1 號與 2 號戰車，外觀最大的差異在於機關室格柵（汽油與柴油），模型忠實還原其他部位的細部。在製作的時候，要先切掉後側的擋泥板，進行替換作業。履帶為 DS 材質帶狀履帶，組裝容易。馬加赫 1 號戰車模型有一種車體標誌貼紙（約旦軍）、馬加赫 2 號則有三種，都是 1967 年六日戰爭時期的標誌。

以色列國防軍 IDF 馬加赫 5 號戰車 配備 ERA（爆炸式反應裝甲／反應裝甲）w/除雷滾輪

●發售／DRAGON、販售／PLATZ ●8532円、發售中●1/35、約26cm●塑膠模型組

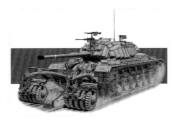

以 1970 年代後期引進的 M48A5 戰車為原型，由 IDF 進行改造，裝上「Blazer」爆炸式反應裝甲及高度較低的車長指揮塔，打造出馬加赫 5 號戰車。在組裝模型的時候，可以利用車體前側的附屬配件來安裝掃雷裝置，除雷滾輪的鏈條為金屬材質。利用 DS 材質的帶狀履帶，重現常見於 M60 巴頓戰車的 T142 式履帶。車體標誌貼紙共有兩種。

IDF M60A1 馬加赫 6B 戰車

●發售／AFV CLUB、販售／GSI Creos ●8640円、發售中●1/35、約26cm●塑膠模型組

將美軍於 1978 年供應的 M60A1 RISE（近代化改造型）戰車加以改造，安裝 Blazer 爆炸式反應裝甲、砲塔迴旋裝置、加強主砲安定裝置、更換引擎等，打造出馬加赫 6B 戰車。同模型廠牌比照實車推出的 M60A1 戰車模型組為原型，追加 ERA 等新型零件。模型組附有無高輻射熱套管的金屬旋盤加工 105mm 腔線砲。與 M60A3 戰車相同，都是重現 T142 履帶的外觀。

以色列國防軍 IDF 馬加赫 3 號戰車 配備 ERA（爆炸式反應裝甲）

●發售／DRAGON、販售／PLATZ ●7776円、發售中●1/35、約26cm●塑膠模型組

馬加赫 3 號戰車是以 M48A1/A2C/A3 戰車為原型，換成柴油引擎，並將主砲換成 105mm L7 戰車砲，配備「Blazer」爆炸式反應裝甲（ERA）。ERA 具有複雜的形狀與配置，在製作模型的時候，可以沿著車體曲面底部，分別貼上個別零件，較易於決定位置。高度較低的車長指揮塔及增設機槍等零件，都是新型零件。共有兩種車體標誌車體標誌貼紙。另外，同廠牌也有發售無配備 ERA 的馬加赫 3 號初期戰車模型組。

以色列國防軍 IDF M60 戰車 配備 ERA（爆炸式反應裝甲／反應裝甲）

●發售／DRAGON、販售／PLATZ ●8424円、發售中●1/35、約26cm●塑膠模型組

改造 1973 年由美軍供應的 M60 巴頓戰車，打造出馬加赫 6 號戰車。包括 Blazer 爆炸式反應裝甲、附帶高輻射熱套管的主砲、高度較低的車長指揮塔、增設機槍、砲塔後側的環境檢測感應器、頭燈護罩等，都呈現與原始 M60 戰車不同的細節。模型的主砲防盾為 DS 材質，真實重現帆布覆蓋的質地。同樣為 DS 材質的帶狀履帶，與 M48 戰車的履帶相同。原廠隨附兩種塗裝範例。

馬加赫 7C「吉美」戰車

●發售／ACADEMY ●5076円、發售中●1/35、約26cm●塑膠模型組

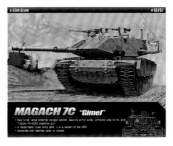

馬加赫 7C 戰車為 M60 戰車的最新改款，以色列軍在 1980 年後期，將 Blazer 爆炸式反應裝甲變更為複合裝甲，採用大馬力引擎，大幅提升性能，並沿用梅卡瓦戰車的履帶。模型組的砲塔具有獨特形狀，並運用新模具，追加 ERA、FN MAG 機槍等零件，重現超脫 M60 原型的近代化造型。附有四種車體標誌貼紙。

以色列軍戰車
M1 超級雪曼戰車

●發售／TAMIYA ●3564円●發售中
●1/35、約21cm ●塑膠模型組

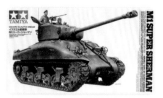

　以色列於1950年代引進安裝76mm長
砲管主砲的M4A1雪曼戰車，並改裝為
短砲管型，為了區隔而將戰車命名為
「M1超級雪曼戰車」。像是戰車模型的金屬澆鑄後期車體、附有砲口制動器的砲
管、後期型砲塔、VVSS懸吊裝置、可黏著的軟質素材T54E1帶狀履帶等，都是模
型原廠前往當地博物館蒐集資料，精心設計而成的模型商品，完整還原所有車輛裝
徵。模型組附有兩尊車長與裝填手人形，以及第二次中東戰爭時期的三種車體標誌
貼紙。

以色列軍戰車
M51 超級雪曼戰車

●發售／TAMIYA ●3888円、發售
中●1/35、約26cm ●塑膠模型組

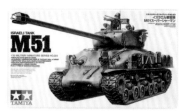

　於1962年登場，為了對抗T-54
戰車，以色列軍將法國製的
CN-105F1 105mm主砲管，縮
小1.5m後，再將砲管安裝在
M4A1車體上，並將懸吊換成HVSS懸吊裝置。模型廠商實地前往博物館蒐集資
料，製成模型商品，忠實重現車體後側明顯突出的砲塔形狀、銲接結構的砲口制動
器等部位。各部位零件的組裝難度不高，較寬的T80履帶也是帶狀結構。模型組附
有三種第三次中東戰爭時期的車體標誌貼紙。

以色列國防軍
M51 超級雪曼戰車

● 發售／DRAGON、販售／
PLATZ ●7452円、發售中●1/35、
約26cm ●塑膠模型組

　最早由DRAGON所發售，大約
在十年前開始將重心放在雪曼戰車
系列模型。此款模型組為近年重製
版，附有鋁製砲管，並重現防盾的大型探照燈。擋泥板、便攜油桶支架、頭燈護罩
部位，都是蝕刻片材質，外觀更顯銳利。藉由金屬管與彈簧的輔助，讓HVSS懸吊
裝置變成可動式。履帶為可黏著式軟質素材帶狀DS履帶，中央導板為獨立零件。
模型組附有一種車體標誌貼紙。

AMX-13/75 以色列國防軍
輕型戰車 2 in 1

● 發售／TAKOM、販售／BEAVER
CORPORATION ●6480円、發售中
●1/35、約18cm ●塑膠模型組

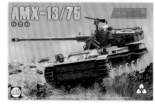

　由法國研發，採用自動裝填裝置等新
結構的輕型戰車。除了一般款式，還可
以製作增設便攜油桶或機槍等裝備的以
色列規格戰車模型。砲塔周圍的帆布部位為軟質素材，履帶為連結組裝式。在組裝
模型的時候，要先從砲塔內側鑽出隱形孔洞，建議仔細閱讀組裝說明書，才能在正
確的位置鑽孔。模型組附有六日戰爭時期的兩種以色列軍車體標誌貼紙，以及四種
黎巴嫩軍與委內瑞拉軍車體標誌貼紙。

蒂朗4號戰車 初期型
（重現內部）內裝模型組

●發售／MiniArt、販售／GSI Creos ●8640
円、發售中●1/35、約26cm ●塑膠模型組

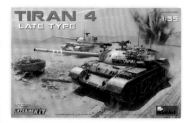

　以色列在1967年的六日戰爭中，剿
獲埃及與敘利亞軍的T-54戰車，並改造
成以色列規格。模型組完整重現V-54引
擎的車體、砲塔內裝等細節，只要打開
車體各部位的艙蓋，就能從外面欣賞戰車內裝。另外，扭力桿懸吊裝置為可動式結
構。模型組同樣忠實還原車體各部位的便攜油桶，以及後側的彈藥承接網等IDF新
增裝備。還可選擇安裝有無排煙器的砲管。附有三種車體標誌貼紙。

蒂朗4Sh戰車 初期型
（重現內部）內裝模型組

●發售／MiniArt、販售／GSI Creos ●8640
円、發售中●1/35、約26cm ●塑膠模型組

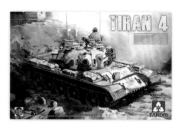

　將蒂朗4號戰車的主砲換成M68 105mm
主砲，砲管中央可見排煙器，是辨識蒂朗
4Sh戰車的重要特徵。蒂朗4Sh戰車的模
型組結構，幾乎等同於蒂朗4號戰車初期型，但有部分多餘的零件，外觀跟砲管等
零件很像，建議先行細確認組裝說明書的零件編號，再行黏著。此外，這款內裝模
型組也忠實重現車體的內裝，組裝時要確認零件之間是否造成干擾，避免產生變形
的情況。模型組附有四種車體標誌貼紙。

蒂朗4號戰車（重現內部）全內裝模型組

● 發售／MiniArt、販售／GSI
Creos ●8640円、發售中●1/35、
約26cm ●塑膠模型組

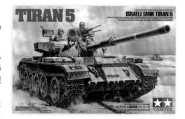

　為蒂朗4號戰車後期型模型，
模型的砲塔周圍增加了工具箱與
彈藥承接網，上面增設3挺機
槍。由於MiniArt模型組的零件較
為脆弱，剪切零件時得特別小心。模型組附有南黎巴嫩軍的三種車體標誌貼紙，以
及建議使用TAMIYA及Mr.COLOR塗料的塗裝指示圖。另外，本模型組為重現內裝
的全內裝模型組，但也可以購買省略內裝零件的模型組，組裝更為容易。

IDF 蒂朗4號中型戰車

●發售／TAKOM、販售／BEAVER
CORPORATION ●7020円、發售中
●1/35、約26cm ●塑膠模型組

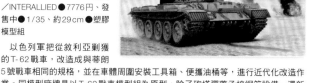

　為砲塔增設彈藥承接網與機槍的
後期型模型，以同廠牌的T-54B戰
車模型組為原型，可選擇附帶排煙
器的100mm主砲或105mm主砲，以
及有無外蓋的防盾。下車車體為一
體成型結構，原廠已經切割連結組裝式履帶，得以提高組裝的容易性。路輪的橡膠
部位為獨立零件，與T-54B模型組的不同之處在於只有單一種類的輪框。模型組附
有三種塗裝範例，根據塗裝圖的塗料指示，限定使用AMMO的塗料。

以色列軍蒂朗5號戰車

●發售／TAMIYA ●4644円、發售中
●1/35、約25cm ●塑膠模型組

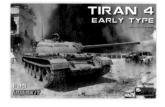

　與蒂朗4號戰車相同，都是以色
列將從阿拉伯軍隊所剿獲的T-55
戰車，加以改裝成以色列IDF規
格，並將主砲換成105mm戰車砲，
打造出蒂朗5號戰車，於1973年
參與第四次中東戰爭。模型組以
T-55A為原型，並追加許多專用零件。履帶為可黏著式軟質素材帶狀履帶，更容易
製作。此外，還附有兩尊車長與裝填手人形，這也是其他模型組所沒有的。模型組
附有一種車體標誌貼紙。

以色列國防軍
蒂朗6號戰車

●發售／TRUMPETER、販售
／INTERALLIED ●7776円、發
售中●1/35、約29cm ●塑膠
模型組

　以色列軍把從敘利亞剿獲
的T-62戰車，改造成與蒂朗
5號戰車相同的規格，並在車體周圍安裝工具箱、便攜油桶等，進行近代化改造作
業。同模型廠牌是以T-62戰車模型組為原型，除了砲塔彈藥承接網等設備，還新
增12.7mm機槍及7.62mm機槍等新型零件。履帶為連結組合式。彩色塗裝圖刊載兩
種車體標誌貼紙，建議塗料以AMMO為主，並一併標示Mr.COLOR的塗料編號。

以色列 納格馬蕭特裝甲運兵車

●發售／HOBBY BOSS、販售／童友社
●8424円、發售中●1/35、約22cm●塑膠模型組

1980年代初期，由於以色列引進梅卡瓦戰車，便改裝除役的百夫長蕭特戰車，打造出裝甲運兵車。此模型組充分重現百夫長戰車的原車車體，戰鬥室上側的艙蓋為可動式，側邊以一片一片的塑膠零件，組成車體的散熱鰭片。履帶為連結組裝式，跟納格馬喬恩步兵戰鬥車相比，納格馬蕭特裝甲運兵車的結構較為簡單，組裝更為容易。模型組附有兩種車牌貼紙，及以色列國旗貼紙。

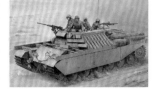

以色列 納格馬喬恩步兵戰鬥車

●發售／HOBBY BOSS、販售／童友社●8424円、發售中●1/35、約23cm●塑膠模型組

透過模型重現初期型納格馬喬恩步兵戰鬥車，於戰鬥室周圍配備一挺12.7mm機槍、三挺7.62mm機槍，前側裝有附帶防彈玻璃的防彈盾牌。模型組以塑料零件為主，並搭配適量的蝕刻片零件。車體後側的防彈盾牌內側，附有擔架零件。在組裝的時候，會發現有許多用來增加變化性的孔洞，或是突起部位經過切割的加工零件，要注意不要漏看組裝說明書的內容。

納格馬喬恩裝甲步兵戰鬥車（DOGHOUSE II）

●發售／HOBBY BOSS、販售／童友社●8424円、發售中●1/35、約23cm●塑膠模型組

配備「DOGHOUSE」的納格馬喬恩裝甲步兵戰鬥車，於2006年參與以巴戰爭，發揮極大的效果。模型的槍塔為一體成形，並將基本部位貼合外殼。周圍的柵欄式裝甲為塑膠零件，分就每一面射出成型製作，外觀顯得十分銳利。路輪的橡膠部位為獨立零件，採黑色射出成型方式，履帶為連結組裝式。除了車體編號貼紙，還附有車輛行駛時懸掛在天線的以色列國旗。

以色列軍 阿奇扎里特裝甲運兵車 初期型

●發售／HOBBY BOSS、販售／童友社●8100円、發售中●1/35、約22cm●塑膠模型組

以色列軍於1989年開始配備的裝甲運兵車，以剿獲的T-54/T-55戰車（蒂朗戰車）為原型，作為納格馬蕭特裝甲運兵車的後代車種。模型組為初期型車款，車體後側的柵欄式裝甲為塑膠零件，後面側邊的網狀裝甲為蝕刻片零件，還原性相當高。各處的艙蓋，甚至車體下側的逃脫口，都能自由選擇開關。車體內裝的重現，僅限於乘員上下艙口附近。模型組附有兩種車體標誌貼紙。

以色列 美洲豹裝甲運兵車

●發售／HOBBY BOSS、販售／童友社●11880円、發售中●1/35、約23cm●塑膠模型組

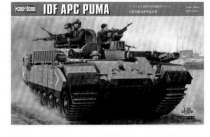

於1991年登場的改裝版裝甲運兵車。自從以色列軍將主力裝甲運兵車換成阿奇扎里特後，便將除役的納格馬蕭特裝甲運兵車改造成工兵戰鬥車。模型廠商利用新模具零件，呈現攻擊力與防禦力皆大幅升級的上側車體，並忠實原成斐爾車頂遙控槍塔，這是美洲豹裝甲運兵車的一大特徵。包含駕駛座與戰鬥室上側的艙蓋，都是可動式結構，右側附有梯子。履帶為連結組裝式，原廠模型組還附有十一種車體標誌貼紙，十分大方。

以色列 納格馬喬恩步兵戰鬥車 前期型

●發售／TIGER MODEL、販售／BEAVER CORPORATION●11340円、發售中●1/35、約23cm●塑膠模型組

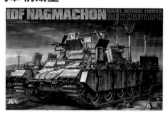

以色列軍強化了納格馬蕭特裝甲運兵車的裝甲，打造出納格馬喬恩步兵戰鬥車，以因應低強度戰爭（LIC）的情況。車體上側戰鬥室周圍配備有12.7mm機槍、7.62mm機槍座、3處防彈盾牌，為初期型戰車。除了車體內部的戰鬥室，模型完整重現駕駛座內部，可以營造開啟艙蓋的情境。後側天線為蝕刻片材質，牽引鋼索、側邊鏈條為金屬零件。

IDF（以色列國防軍）納格馬喬恩「DOGHOUSE」重裝甲步兵戰鬥車 前期型

●發售／TIGER MODEL、販售／BEAVER CORPORATION●11340円、發售中●1/35、約23cm●塑膠模型組

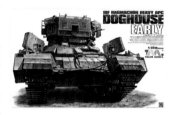

於2000年代登場，是配備箱形密閉「DOGHOUSE」（狗屋）戰鬥室的重裝甲車。TIGER MODEL的模型組，重現初期的雙人槍塔被換成四人槍塔後，成為「初期型之後期型」的形式。利用滑動模具製作槍塔，連結眼支架也是一體成形，並將槍塔裝入保護盒，避免運送過程中造成零件破損。模型組內附的彩色塗裝指示圖，指定使用AMMO的塗料，但也有標示搭配使用TAMIYA塗料的比例。

IDF以色列國防軍 納格馬喬恩 重裝甲步兵戰鬥車 後期型

●發售／TIGER MODEL、販售／BEAVER CORPORATION●11340円、發售中●1/35、約23cm●塑膠模型組

在「DOGHOUSE」密閉戰鬥室周圍安裝柵欄式裝甲的後期型車款。在TIGER MODEL發售的模型組中，槍塔右上方裝有ATMD（戰車飛彈防禦系統），重現特異的車輛造型。履帶為連結組裝式，採用接地面貼有橡膠的Hush Puppie片接式履帶。模型組內附兩片紅色與藍色透明零件，甚至還有用來區別零件框架的標籤，十分貼心地兼顧到每個環節。

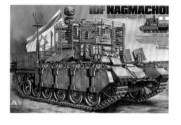

以色列 阿奇扎里特 重裝甲車（後期型）

●發售／MENG MODEL、販售／BEAVER CORPORATION、GSI Creos●7776円、發售中●1/35、約22cm●塑膠模型組

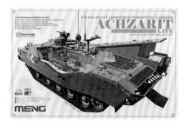

以T-54/55戰車為原型所改造而成的重裝甲運兵車，將源自T-55的海星形路輪，換成百夫長戰車的皿形路輪，並更換新型履帶，屬於後期型重裝甲運兵車。模型忠實重現戰鬥室及駕駛座等空間的內裝，在完工後還能從可動式艙口及戰鬥室艙蓋欣賞內裝結構。模型組附有車體前側的牽引裝置，以及四種塗裝範例，為以色列在2009年到2013侵略加薩時期的車體塗裝。

以色列國防軍 IDF M113「薩爾達」裝甲運兵車 第四次中東戰爭（贖罪日戰爭）1973

●發售／DRAGON、販售／PLATZ●7452円、發售中●1/35、約14cm●塑膠模型組

於1960年代登場，將生產量八萬輛的美軍經典M113裝甲運兵車加裝重裝甲，在第四次中東戰爭投入作戰。模型廠商於2018年，以新模具製造出M113「薩爾達」裝甲運兵車模型。模型忠實重現加長的排氣管、車體側邊支架以及IDF獨家改裝部位，也有附上帆布、軍用包等配件。配合車體內部的重現方式，可以輕鬆製作情景模型。期待廠商還能推出各國的M113裝甲運兵車模型版本。

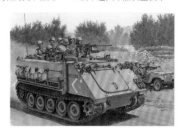

ROAD TO

讓模型玩家深深著迷的
以色列戰車精彩故事

再次席卷而來的IDF模型場景

　　IDF為Israel Defense Forces的縮寫，也就是以色列國防軍，光聽到這三個響亮的英文單字，就會讓眾多模型玩家感到熱血沸騰。像是梅卡瓦戰車、蕭特・卡爾戰車、馬加赫戰車等，都是只有在IDF陣中才能見到的獨特車輛，其車體設計足以令人再三回味。畢竟我們這些模型玩家，唯有透過戰車模型，才能遙想中東國度的局勢與風土民情。自從以色列在1948年建國以來，至今依舊處於中東動盪不安的局勢中。回顧以色列的歷史，可說是猶太人終於一償想要建立「國家」的夙願，並持續保家衛國而投入作戰的歷史。現在，在AFV模型場景中，有許多以色列用來守護國家的武器，都被製成模型商品。像是HOBBY BOSS、MENG MODEL、新廠牌TAKOM及TIGER MODEL等，都不斷地推出以往沒有被製成模型組的IDF戰車。而堪稱為AFV界之雄的DRAGON，推出了以色列四度與阿拉伯鄰國作戰的「中東戰爭」系列模型，將以色列與周遭阿拉伯國家的武器，製成各種模型。毫無疑問地，在AFV模型場景中，IDF戰車絕對是主流之一。本單元將介紹IDF戰車模型製作範例，首先要聚焦於國產戰車「梅卡瓦」被研發出來之前，以色列戰車所走過的道路。

MERKAVA

model works : Toshikazu NAGATA , Fumitoshi TAN , Yasunori FUNATO , Daisuke KANAYAMA , Ken-ichi NOMOTO

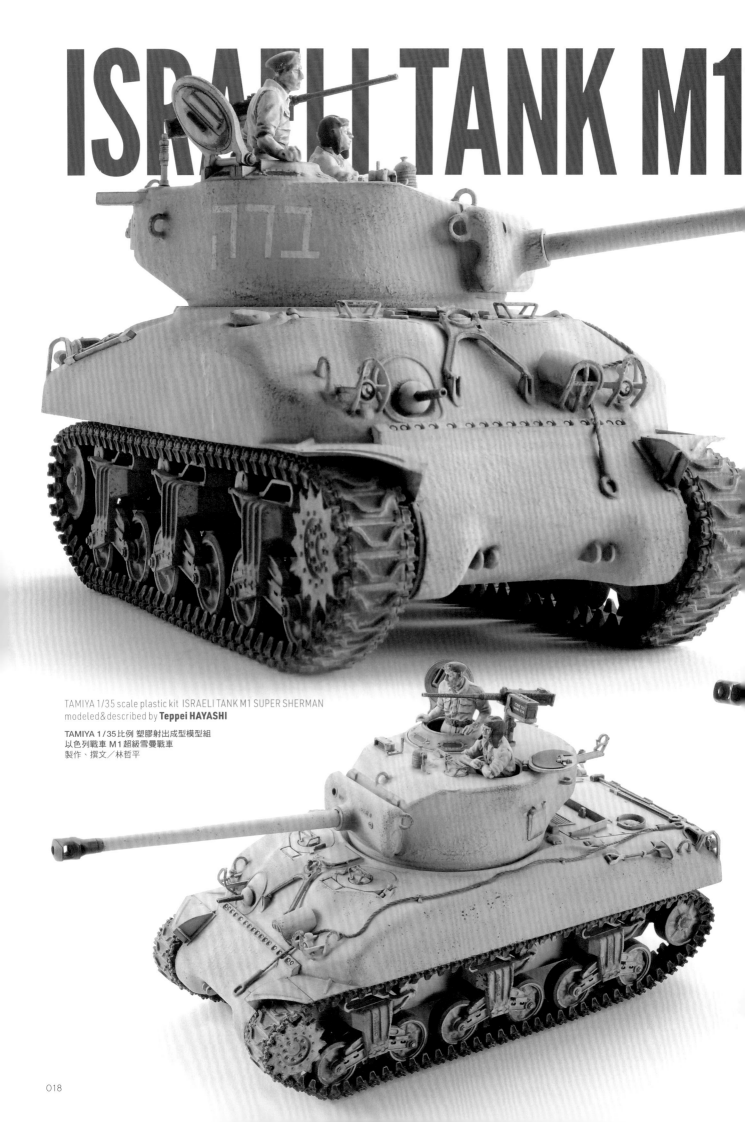

ISRAELI TANK M1

TAMIYA 1/35 scale plastic kit ISRAELI TANK M1 SUPER SHERMAN
modeled & described by **Teppei HAYASHI**

TAMIYA 1/35比例 塑膠射出成型模型組
以色列戰車 M1超級雪曼戰車
製作、撰文／林哲平

SUPER SHERMAN

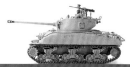

以色列戰車模型是相當易於製作的領域，
可用罐裝噴漆塗裝的方式，
替TAMIYA M1超級雪曼戰車上色！

在上一頁提到了TAMIYA M1超級雪曼戰車模型組，接下來將解說實際製作的流程。本次進行提升細節的作業時，並沒有強調車體澆鑄表現，而是使用罐裝噴漆塗裝上色，讓各位可以利用假日的時間輕鬆製作。
我在本單元還會介紹切割零件、打磨塑形等戰車模型的基本作業，各位可以多加參考。事不宜遲，趕緊來製作以色列的超級雪曼戰車模型吧！

剪切零件與打磨塑形

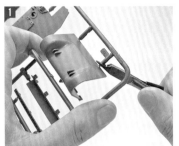
◀在剪切戰車模型零件的時候，建議使用TAMIYA斜刃斜口鉗。斜口鉗具有絕佳的銳利度，很適合剪切細小的零件。首先將零件從框架剪切下來，殘留些許的湯口也沒關係。

▲接下來用斜口鉗的刀刃完全剪掉湯口，分成兩次剪切，就可以減少零件損傷的機率，能製造平整的切面。

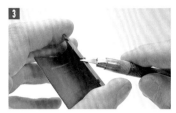
▲如果還是殘留細微的湯口，就要用筆刀切掉湯口。注意不要切到湯口以外的部位。

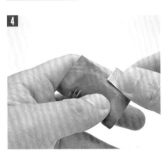
◀最後用400～600號砂紙輕磨零件表面，讓表面更為平滑。

▶如果零件邊緣有分模線或細微的毛邊，也要用砂紙打磨處理。只要事先用砂紙打磨，之後就能漂亮地組裝及黏著零件。

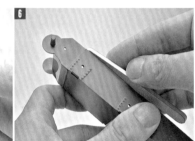

黏著砲管與去除接縫

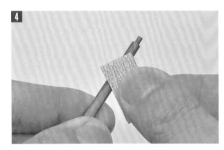
▲砲管是戰車的關鍵零件，組裝時得特別謹慎。砲口制動器與砲管是竹削型結構。

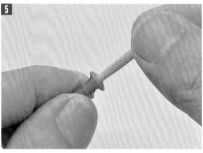
▲將零件正確對合，再從接縫滲入液態接著劑。手指如果按在接著劑流動的方向，就會將指紋印在零件上，要特別留意。

▲滲入接著劑後，按壓零件讓零件密合。接著劑有輕微溢出的程度是最剛好的。

▲去除接縫的方式是用砂紙打磨接著劑溢出的接縫部位。我這次使用的是快乾型液態接著劑，滲入接著劑後，大約只要過十五分鐘就能進行去除接縫的作業。

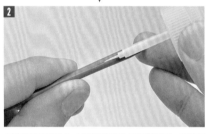
▲先將砂紙捲成圓形，插入砲口後轉動砂紙，打磨砲口制動器內側。

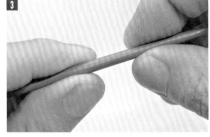
▲在去除零件側邊的接縫後，如果發現零件的刻線變淺，可以用銼刀輕輕地重刻線條。

▲如果遇到難以去除接縫的部位，可以滲入少量的瞬間膠，等瞬間膠硬化後再用砂紙打磨，填平接縫。這是去除細微痕跡的便利方式。

◀完成砲管打磨塑形的狀態，漂亮地去除零件的接縫。接下來要介紹如何製作砲塔。

組裝砲塔

1

▲砲塔有兩個零件，屬於上下組合式結構。

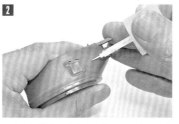
2

▲比照組裝砲管的方式，按壓零件讓零件密合，再滲入液態接著劑黏著零件。

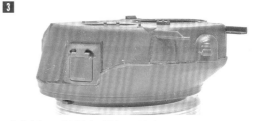
3

▲紅線處為零件的接縫或分模線，要先打磨塑形。

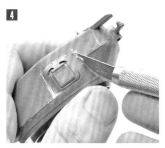
4

◀使用筆刀以刨削的方式，橫向移動刀刃，進行粗削塑形。遇到這種曲面零件時，可以使用曲線刀刃切削，就不會傷到其他的部分。

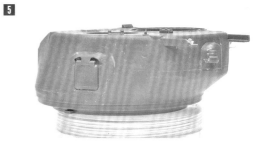
5

▶最後使用砂紙打磨接縫等部位，整平零件的表面。零件表面經打磨塑形後，相當平整，但澆鑄表現的細微凹凸質地消失了，接下來還要製造澆鑄表現。

使用補土泥製造澆鑄表現

1

▲要製造澆鑄表現，使用補土泥是最主流的方法。首先把TAMIYA的硝基補土擠在塗料皿上。

2

◀慢慢加入少量的硝基塗料專用稀釋液，降低補土的黏性，但不可加入過量的稀釋液，否則補土會變得太稀。

▶使用筆尖已經分岔的舊畫筆，在澆鑄表現消失的區域塗上補土泥。由於這個作業會消耗畫筆的壽命，不需要使用新的畫筆。

3

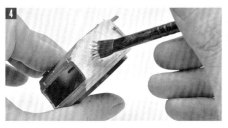
4

◀用筆尖觸點塗在零件表面的補土泥，這樣表面會形成細微的凹凸質地，能重現並強調澆鑄表現。

▶完工的狀態。重點在於製造出隨機分布的澆鑄外觀，避免過於均勻。

5

黏著履帶

1

◀模型組內附的是組裝容易的帶狀履帶，先用斜口鉗剪切零件。

2

▶使用具有黏性的TAMIYA白蓋接著劑黏著履帶。如果使用快乾型液態接著劑，履帶就會破裂，建議不要使用快乾型液態接著劑黏著。

3

▲黏著履帶後，用圓形紙夾夾住黏著部位，避免履帶脫落。

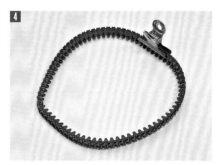
4

▲用圓形紙夾固定履帶後，只要等待接著劑完全乾燥即可。在剛開始製作的階段完成黏著，到了組裝其他零件的時候，履帶的接著劑通常已經乾燥了，就可以取下圓形紙夾。

傳動裝置的製作

▲在模型完工後，路輪輪胎的分模線會相當顯眼，要用銼刀去除分模線。

▲由於路輪數量較多，要抱持耐心用銼刀打磨，以保持製作的動力。

▲製作VVSS懸吊裝置。嵌入路輪後，在中央區域滲入液態接著劑。

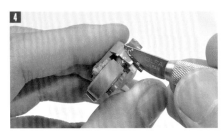

▲確認接著劑乾燥後，使用筆刀以刨削方式進行粗略的塑形。

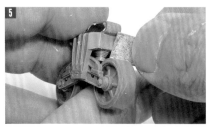

▲用折疊的砂紙仔細地打磨接著面，讓接著面保持平整狀態。

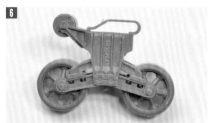

▲完工的狀態。可依照以上的步驟來製作所有的零件。

POINT & DETAIL UP

各部位的製作重點與提升細節作業

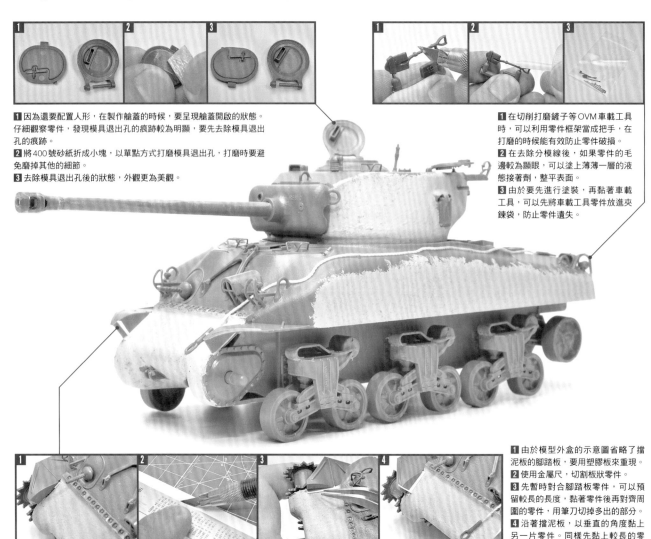

1 因為還要配置人形，在製作艙蓋的時候，要呈現艙蓋開啟的狀態。仔細觀察零件，發現模具退出孔的痕跡較為明顯，要先去除模具退出孔的痕跡。
2 將400號砂紙折成小塊，以單點方式打磨模具退出孔，打磨時要避免磨掉其他的細節。
3 去除模具退出孔後的狀態，外觀更為美觀。

1 在切削打磨鏟子等OVM車載工具時，可以利用零件框架當成把手，在打磨的時候能有效防止零件破損。
2 在去除分模線後，如果零件的毛邊較為顯眼，可以塗上薄薄一層的液態接著劑，整平表面。
3 由於要先進行塗裝，再黏著車載工具，可以先將車載工具零件放進夾鍊袋，防止零件遺失。

1 由於模型外盒的示意圖省略了擋泥板的腳踏板，要用塑膠板來重現。
2 使用金屬尺，切割板狀零件。
3 先暫時對合腳踏板零件，可以預留較長的長度，黏著零件後再對齊周圍的零件，用筆刀切掉多出的部分。
4 沿著擋泥板，以垂直的角度黏上另一片零件。同樣先黏上較長的零件，再對合擋泥的高度，切割零件。

使用罐裝噴漆塗裝及貼上水貼紙

1 ▲在塗裝的時候，最重要的是零件的把手要牢牢地固定戰車。這時候可以透過罐裝噴漆的輔助，在用完的罐裝噴漆上貼上膠帶，讓膠帶的黏著面朝上，將罐裝噴漆當成塗裝時的把手。

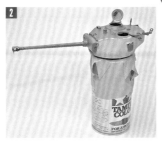

2 ▲砲塔緊貼著罐裝噴漆，這樣在塗裝時就能保持零件的穩定性。

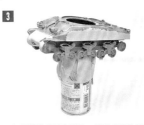

3 ▲在塗裝戰車的車體時，罐裝噴漆也能發揮把手的作用。由於在模型完工後，幾乎看不到車體內側，所以可以先將車體內側固定在罐裝噴漆上面。

4 ▲用遮蔽膠帶纏繞竹筷，用來固定車載工具等小型零件。

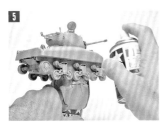

5 ▲先搖晃罐裝噴漆，讓內部的塗料均勻混合後，從20cm處噴漆塗裝。不要一次噴上塗料，可以分三次均勻噴塗，讓整個車體顏色更為均勻。

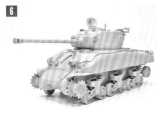

6 ▲使用淺沙色塗料。如果是單色的車體，就可以使用罐裝噴漆一鼓作氣地完成塗裝。塗裝後要檢查是否有漏噴的區域，尚未乾燥的時候，不能用手碰觸零件。

7 ▲用市售的夾子把手固定履帶，再使用德國灰罐裝噴漆上色。

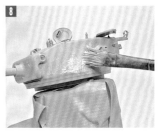

8 ▲塗料乾燥後，還要塗上加入專用稀釋液稀釋的GSI Creos的Mr.WEATHERING COLOR白色塗料，製造出褪色的外觀。

9 ▲由於舊化色塗料乾燥後，便難以去除，可以趁塗料乾燥前用精密科學擦拭紙，在隨機區域擦拭塗料，讓外觀更為自然。

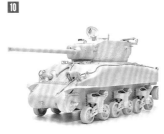

10 ▲在車體施加褪色表現後的狀態。調整褪色外觀後，要等待舊化色塗料乾燥。

11 ▲為了保護塗料要噴上「PREMIUM TOP COAT消光保護漆」。它質地細緻，能製造出均一的消光塗層。在消光性質的罐裝噴霧材料中，特別推薦這款。

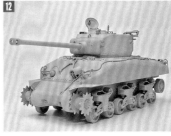

12 ▲整體的光澤相當平均，車體具有絕佳的沉穩色調。

13 ▲開始黏貼水貼紙。先切割要用到的水貼紙。建議使用換上全新刀刃的筆刀，才能平整地切割水貼紙。

14 ▲將水貼紙泡水，再將水貼紙放在廚房紙巾上，等待水貼紙浮起。

15 ▲水貼紙浮起後，將水貼紙放在黏貼的場所上，抽出水貼紙的底紙。

16 ▲用面紙或棉花棒擦掉多餘的水分。

17 ▲為了讓水貼紙貼合零件曲面，可以塗上Mr.MARK SOFTER水貼紙軟化劑。

18 ▲貼上水貼紙的狀態。水貼紙尚未乾燥的時候，用手碰觸會讓水貼紙脫落，因此一定要等待水貼紙完全乾燥。

漬洗

▲使用 Mr.WEATHERING COLOR 塗料，進行漬洗。在 Mr.WEATHERING COLOR 的原野棕塗料中，加入舊化色塗料專用稀釋液稀釋，直到塗料變成液態狀為止。

▲確認車體稍有變色，就是最佳的狀態。由於 Mr.WEATHERING COLOR 塗料乾燥後，便很難控制表面狀態，要分別塗裝各部位後，再擦掉塗料。

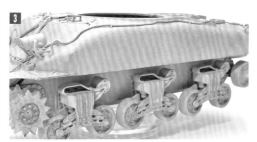
▲想像雨漬的分布狀態，縱向移動畫筆，以漬洗的技法製造車體污漬，這樣更有真實感，能與製造褪色效果的白色塗料，產生良好的對比。

細部的塗裝

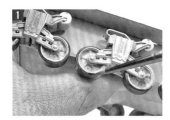
▲在路輪的橡膠部位塗上黑色琺瑯塗料。如果有溢出的塗料，可以用沾有琺瑯溶劑的棉花棒擦拭。

▲用黑鐵色塗料塗裝牽引鋼索。

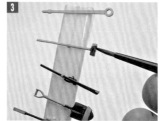
▲將車載工具固定在把手上，用黑色琺瑯塗料在各部位分色塗裝。

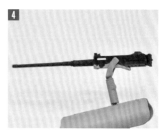
▲同樣用筆塗法塗裝 M2 機關槍，要仔細地用畫筆塗裝，同時注意塗料是否溢出。

海綿掉漆法

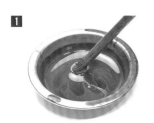
▲只要用家用海綿觸點零件，就能輕鬆地利用海綿的紋路製造隨機分布的掉漆痕跡，具有絕佳的真實感。先混合 Mr.WEATHERING COLOR 的黑色與原野棕塗料。

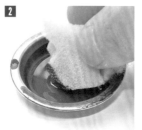
▲用海綿沾取塗料，之後還要用面紙觸點海綿，以調整塗料量。用海綿前端沾取塗料即可，不要過量。

▲針對艙蓋周圍或可動部位等塗料容易剝落的部位，用海綿按壓，讓塗料附著在表面。

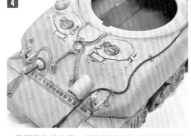
▲只要用海綿按壓，就能快速施加塗料隨機剝落的狀態。這是非常有趣的作業，但保持剛好的效果即可，不要過度。

人形的塗裝作業

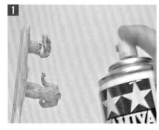
▲由於人形的頭部與身體為分開的零件，可以多加利用這個結構來塗裝。首先要塗裝身體，使用淺沙色罐裝噴霧塗料，替整尊身體上色。

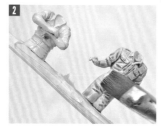
▲塗料乾燥後，在整尊身體施加漬洗。使用 Citadel Colour 的「亞格瑞克斯大地陰影色」塗料，要用畫筆延展塗料，讓塗料均勻分布。

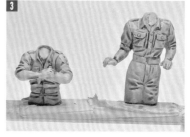
▲Citadel Colour 的陰影色塗料乾燥後，整體會變成消光質感，極具魅力。塗料滲入各處細節線條中，看起來更為立體。

▲使用皮革黃琺瑯塗料乾刷，用乾燥的畫筆沾取塗料，再用面紙擦拭畫筆，直到畫筆上的塗料不會附著在面紙為止，方便乾刷。

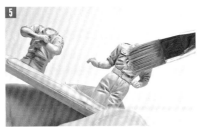

▲用筆尖刷拭細節的突起部位，進行乾刷。

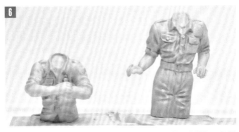

▲運用乾刷的技法，能描繪人形各部位的亮點，讓外觀更為精緻。乾刷是簡單的技法，卻有極佳的效果，各位務必試試看。

▲接下來要塗裝臉部，在此要介紹塗法，同樣是相當簡單的技法，卻能製造出優異的真實感。

▲先用白色塗料塗裝臉部肌膚。重點是先塗上白色，使用 Citadel Colour 的陶瓷白塗料。

▲接下來塗上 Citadel Colour 的瑞克蘭膚陰影色塗料，陰影色塗料偏水性，可以用類似濾染的方式塗裝。當臉部積聚塗料後，要用筆尖延展塗料。

◀運用陰影色塗料，在白色塗料上層製造染色效果。五官的深處積聚塗料，顏色較深；非深處部位中，陰影色塗料覆蓋在白色塗料上層，表現出肌膚的陰影變化。在這個狀態下，因為塗料看起來偏淡，等待塗料乾燥後，還可以覆蓋一層陰影色塗料，讓染色更為明顯。製造出喜歡的濃度後，就可以停止作業，這樣便完成了肌膚的塗裝。

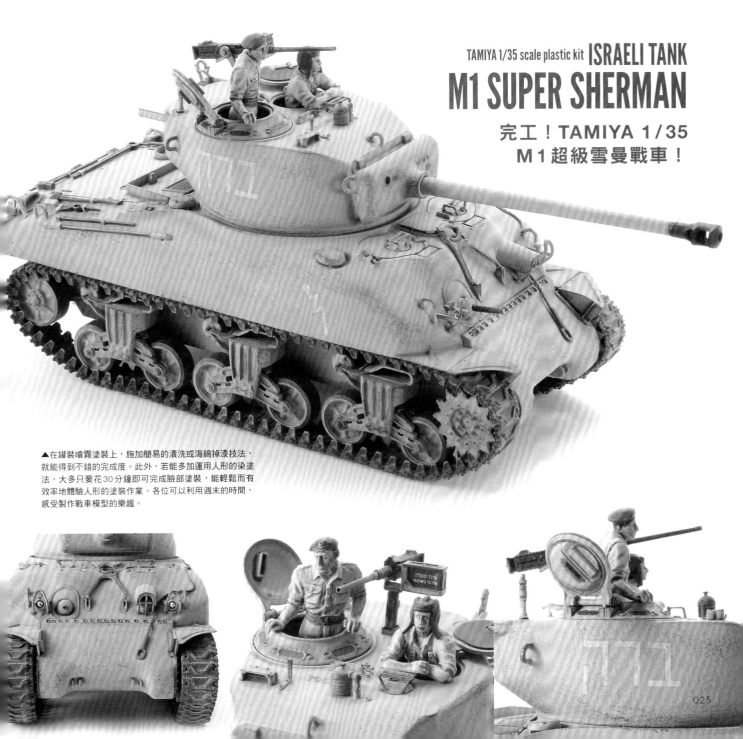

TAMIYA 1/35 scale plastic kit **ISRAELI TANK**

M1 SUPER SHERMAN

完工！TAMIYA 1/35 M1超級雪曼戰車！

▲在罐裝噴霧塗裝上，施加簡易的清洗或海綿掉漆技法，就能得到不錯的完成度。此外，若能多加運用人形的染塗法，大多只要花30分鐘即可完成臉部塗裝，能輕鬆而有效率地體驗人形的塗裝作業。各位可以利用週末的時間，感受製作戰車模型的樂趣。

IDF LIGHT TANK

TAKOM 1/35 scale plastiç kit IDF I IGHT TANK AMX-13/75
modeled&describcd by **Daisuke KANAYAMA**

AMX-13/75

由席捲 AFV 模型業界的 TAKOM 所發售的 AMX-13 以色列規格模型

　中國的新興模型品牌「TAKOM」總是出人意料地推出讓人雀躍不已的產品。TAKOM 同時發售了三種 AMX-13 輕型戰車模型，其中一種就是以色列規格的 AMX-13 輕型戰車模型（其他兩種為法國 AMX-13/90、法國 AMX-13/75 輕型戰車 w/SS-11 反戰車飛彈 2in1）。

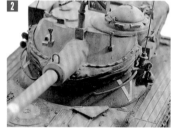

1／將模型配置在圓形底台上，利用表現出高低差的構圖，展現車輛的躍動感。使用保麗龍板製作地基，再堆積紙黏土，紙黏土乾燥後若有收縮下陷的部位，可以使用補土修補。混合 TAMIYA 的「情景製作用塗料」與園藝用土，製作地面，並使用石膏製作地面的瓦礫。
2／使用較暗的西奈灰塗料，可以讓砲塔的帆布罩呈現截然不同的材質感。
3／運用面紙與木工用接著劑來製作蓋在砲塔上面的布，用黃銅線新增天線，最後使用船艦金屬張線來製作固定鋼索。

AMX-13/75 以色列國防軍 輕型戰車 2in1
●發售／TAKOM、販售／BEAVER CORPORATION
●6480円、發售中●1/35、約18.3cm●塑膠模型組

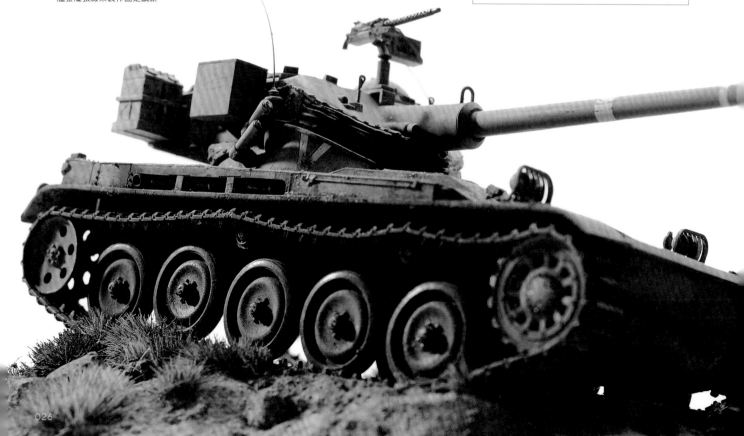

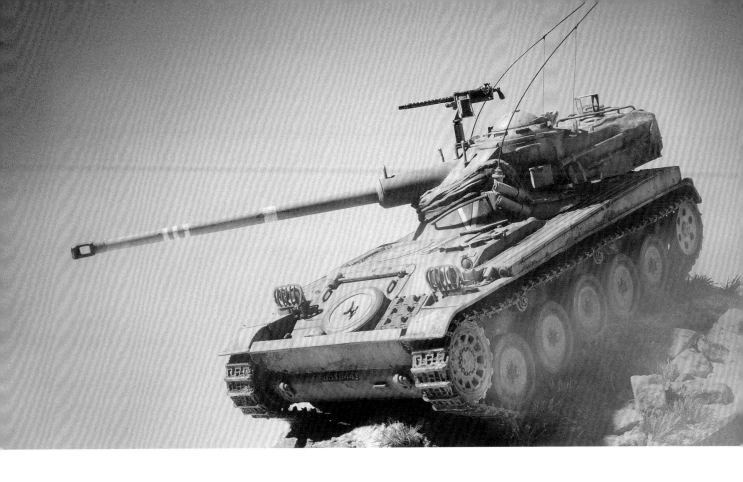

4／履帶為塑膠材質的黏著連結式，在桌面擺放直尺，讓履帶能筆直地排列。將履帶排在遮蔽膠帶上，塗上液態接著劑，黏著履帶。在接著劑半乾燥的狀態下，捲起履帶。

5／製作此模型組的最大難處，在於頭燈護罩的蝕刻片零件。建議使用高黏性的膠狀瞬間膠，更易於決定位置。

6／素組後的模型組。砲塔的帆布罩為軟質零件，可以使用塑膠專用接著劑來黏著。

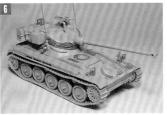

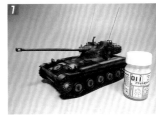
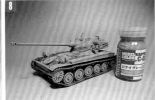

7／使用黑色塗料塗裝車體，呈現更為明顯的陰影，各平面的中心為白色塗裝。

8／覆蓋一層稀釋後的MODELKASTEN西奈灰2號塗料。

9／為了調整整個車體的色調，並呈現各面自然的髒污效果，用畫筆點上黃色、綠色、藍色、茶色、白色顏料，再塗上琺瑯溶劑，讓顏料充分融合。

TAKOM 1／35比例 塑膠模型組
使用AMX-13／75 以色列國防軍 輕型戰車 2 in 1
大衛的AMX-13
製作、撰文／金山大輔

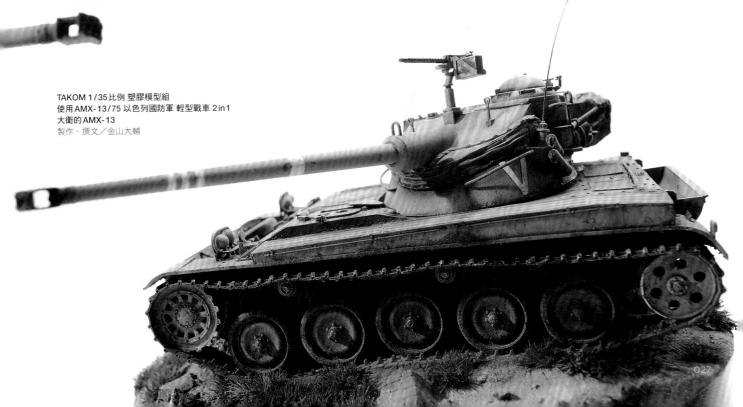

IDF MAIN BATTLE TANK

DRAGON 1/35 scale plastic kit IDF MAGACH 1
modeled&described by **Toshikazu NAGATA**

MAGACH 1

IDF的一大支柱，馬加赫系列戰車的原點

　　香港的模型老字號DRAGON，出人意料地閃電發售「中東戰爭系列」模型。首波商品為「馬加赫1號與2號」戰車模型，這是至今五十年前，在別稱「六日戰爭」的第三次中東戰爭中，以色列軍的主力戰車。玩家可以選擇組裝以M48A1戰車為原型的馬加赫1號戰車，或是以M48A2C戰車為原型的馬加赫2號戰車，為2in1規格。像是新增的A2C專用零件、原廠附上的兩片車體上側零件等，在各種車體規格的還原度都極為出色，能讓人感受到模型廠牌的講究之處。由於零件數量較少，加上兼具組裝容易性，非常值得購買。我實地製作了施加迷彩塗裝的馬加赫1號戰車，這是在IDF戰車中較為罕見的塗裝。為了因應戰場情勢，後期的IDF戰車歷經過各種改造，相較之下，馬加赫1號戰車依舊留存M48戰車的濃厚面貌。之後將近四十年的期間，馬加赫系列戰車都擔任著IDF戰車的要角。作為馬加赫系列戰車的原點，馬加赫1號戰車絕對是具有舉足輕重地位的車款。

IDF 馬加赫1號與2號戰車 2in1
●發售／DRAGON、販售／PLATZ ●7128円、發售中●1/35、約25cm●塑膠模型組

DRAGON 1/35比例 塑膠模型組
I.D.F 馬加赫1號戰車
製作、撰文／長田敏和

1／後期的馬加赫系列戰車，被以色列軍換上不易著火的柴油引擎，但以M48A1為原型的馬加赫1號戰車依舊內建汽油引擎。

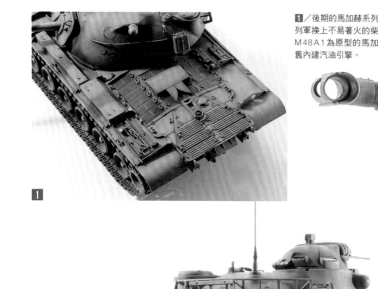

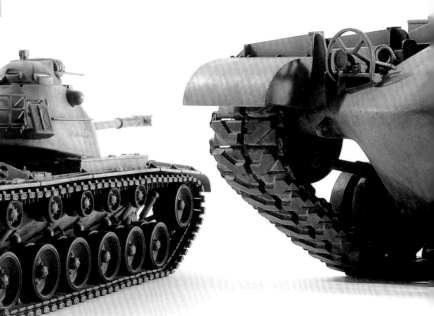

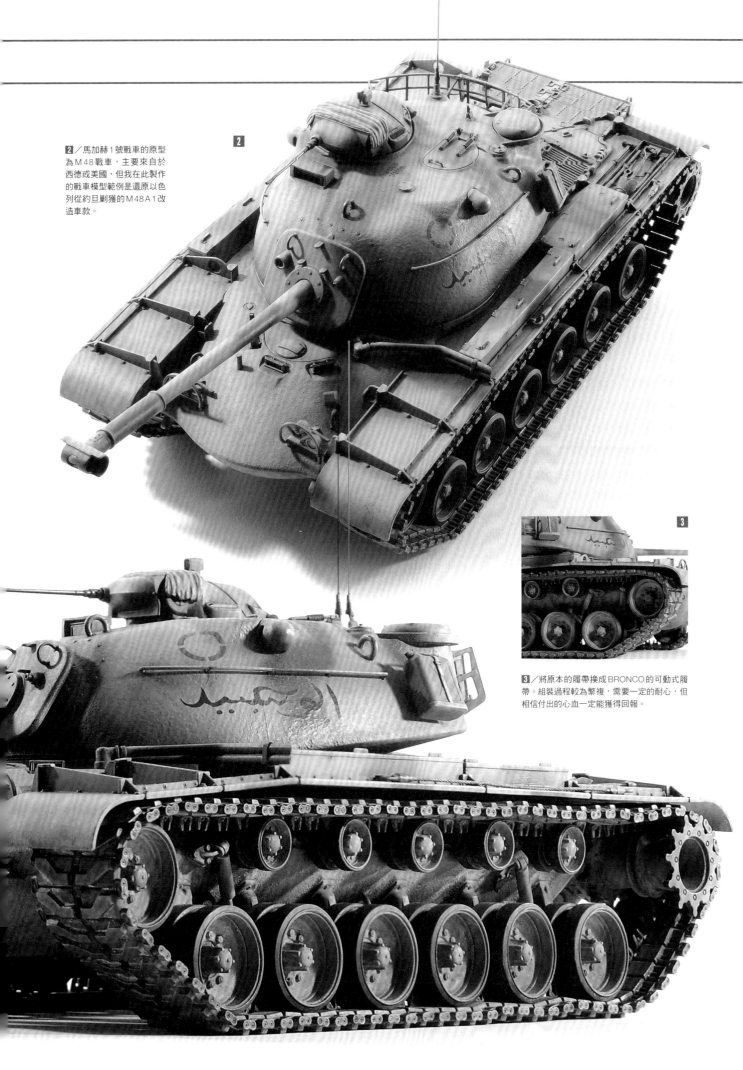

2／馬加赫1號戰車的原型
為M48戰車，主要來自於
西德或美國，但我在此製作
的戰車模型範例是還原以色
列從約旦剿獲的M48A1改
造車款。

3／將原本的履帶換成BRONCO的可動式履
帶。組裝過程較為繁複，需要一定的耐心，但
相信付出的心血一定能獲得回報。

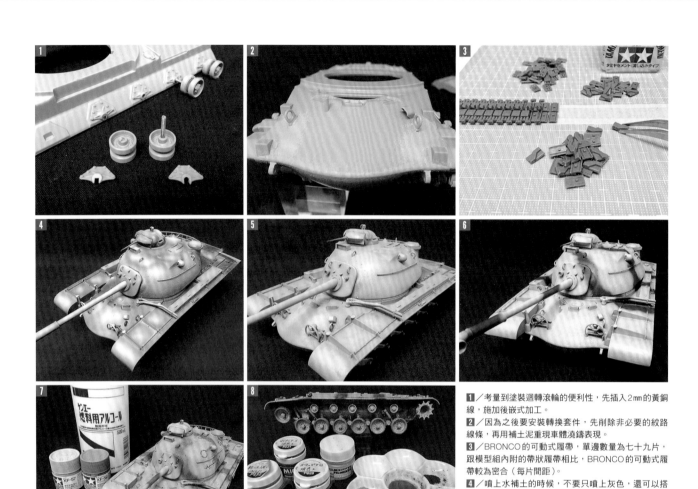

1／考量到塗裝迴轉滾輪的便利性，先插入2㎜的黃銅線，施加後嵌式加工。

2／因為之後要安裝轉換套件，先削除非必要的紋路線條，再用補土泥重現車體澆鑄表現。

3／BRONCO的可動式履帶，單邊數量為七十九片，跟模型組內附的帶狀履帶相比，BRONCO的可動式履帶較為密合（每片間距）。

4／噴上水補土的時候，不要只噴上灰色，還可以搭配氧化鐵紅色、黑色等顏色，呈現漸層色調，就能添添塗裝的深沉性。

5／進行基本塗裝，先噴上C321土黃色與少量C55卡其色混合的塗料。

6／噴上C33消光黑塗料，製造迷彩色，再覆蓋薄薄一層的C23深綠色塗料。

7／在最後的加工作業，先噴上皮革黃壓克力塗料，再塗上燃料用酒精，洗去塗料，增添車體的塵土效果。

8／使用各種顏色的舊化土，製造傳動裝置的泥土與灰塵表現。

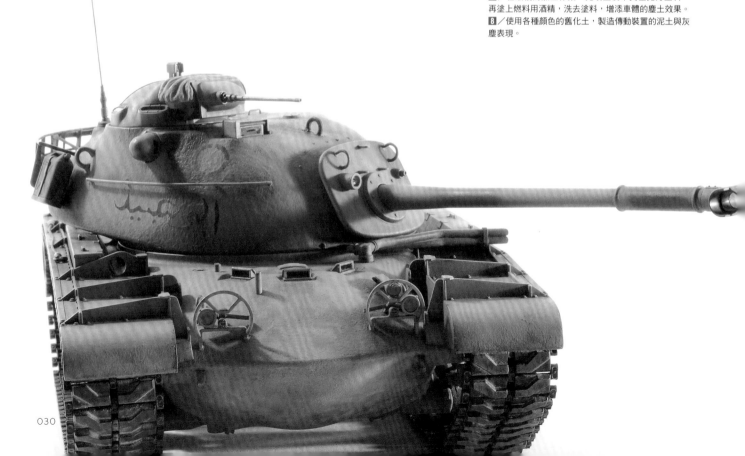

IDF MAIN BATTLE TANK

TAMIYA 1/35 scale plastic kit M48A3 use MAGACH 3
modeled&described by **Yasunori FUANTO**

MAGACH 3

運用轉換套件製作馬加赫3號戰車

TAMIYA 1：35比例 塑膠模型組 使用 M48A3戰車模型
馬加赫3號戰車
製作、撰文／舟戶康哲（Hobby Japan編輯部）

> **美國 M48A3巴頓戰車**
> ●發售／TAMIYA ●2700円、發售中
> ●1/35、約19.7cm●塑膠模型組

1／以往在製作IDF車輛模型的時候，如果想要呈現出右圖般的外觀，一定要安裝改造零件才行，但現在已經可以買到馬加赫3號戰車的塑膠模型組，更加省時便利，能輕鬆地組裝模型。

提到IDF車輛的獨特魅力，不管怎麼說，應該還是經過獨家改造的戰車。在第三次中東戰爭的時候，馬加赫戰車的裝備較為簡單，但到了80年代，外觀變得剽悍許多。

在本製作範例中，我使用了TAMIYA的「M48A3巴頓戰車」與LEGEND的「以色列軍 馬加號3號戰車 Blazer爆炸式反應裝甲組」，並搭配使用同為LEGEND製造的「IDF戰車配件組」，加強載滿貨物的IDF車輛特有風格。

2／在整個車體噴上氧化鐵紅色塗料後，再噴上MODELKASTEN的西奈灰塗料。完成細部的分色塗裝後，噴上一層透明保護漆，並且使用琺瑯塗料清洗，調整整體的外觀狀態。

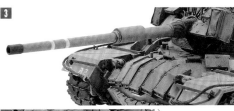

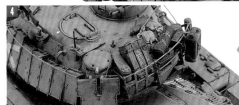

3／將主砲換成105mm砲。由於插入改造零件中的合成樹脂零件，有明顯變形的情形，便移植了TAMIYA的M60主砲。
4／選用LEGEND的「IDF戰車配件組」、TAMIYA的「盟軍車輛配件組」、「美軍現行車輛裝備組」，以及手中現有的報廢零件，利用合適的零件製作車載貨物。

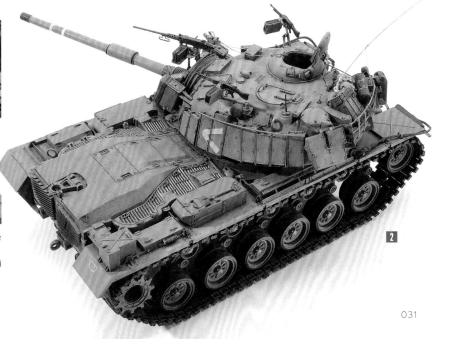

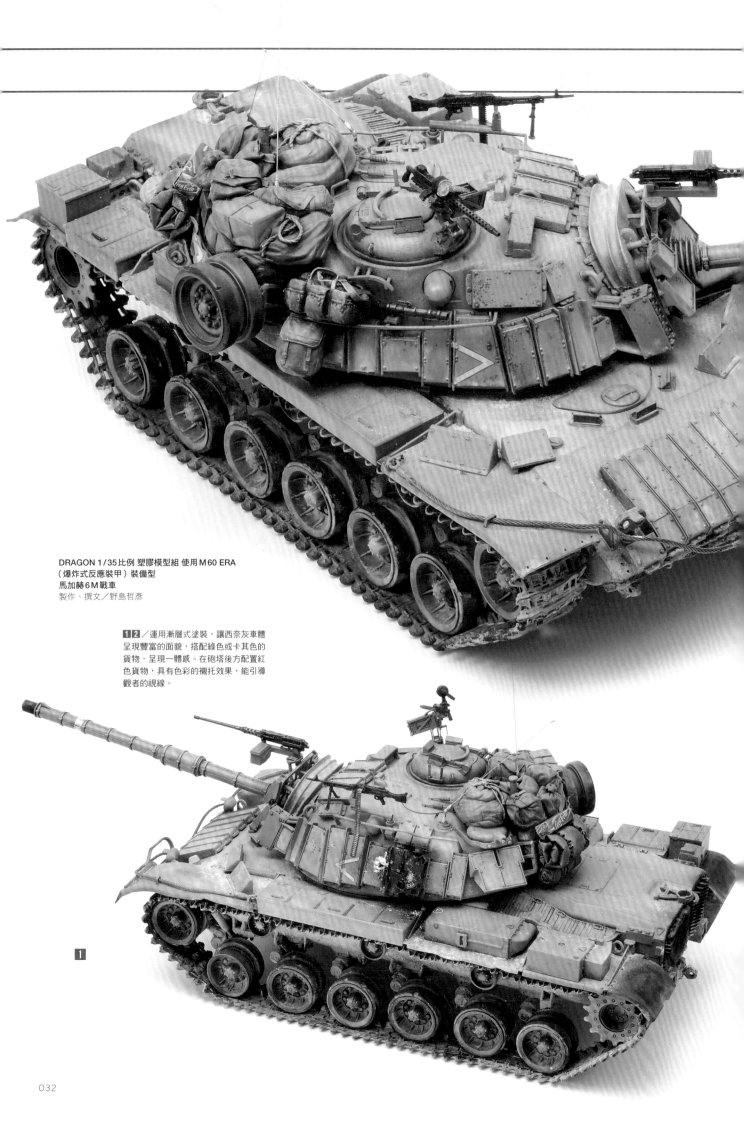

DRAGON 1/35比例 塑膠模型組 使用M60 ERA
（爆炸式反應裝甲）裝備型
馬加赫6M戰車
製作、撰文／野島哲彥

1 2／運用漸層式塗裝，讓西奈灰車體
呈現豐富的面貌，搭配綠色或卡其色的
貨物，呈現一體感。在砲塔後方配置紅
色貨物，具有色彩的襯托效果，能引導
觀者的視線。

1

MAGACH 6

結合馬加赫6M戰車的諸多概念，製作出精細的作品！

以色列戰車大多會以原型為基礎持續改造，所以馬加赫戰車也有許多版本。美軍在1973年供應M60巴頓戰車給以色列，並由IDF將M60巴頓戰車改造成馬加赫6號戰車，在馬加赫系列戰車之中，馬加赫6號擁有最多的改款。因此，我這次加入模型趣味要素，在歷經各種改裝的馬加赫戰車之中，加入砲塔或履帶升級後的馬加赫6M戰車概念，試圖重現戰車處於改裝過渡時期的姿態。從外觀可見，這是一個車體各處的受損表現具有統一感的模型範例。

以色列國防軍 IDF M60 ERA（爆炸式反應裝甲）裝備型
●發售／DRAGON、販售／PLATZ●8424円，發售中●1/35、約26cm●塑膠模型組

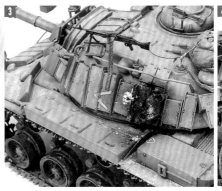

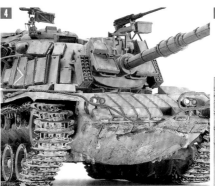

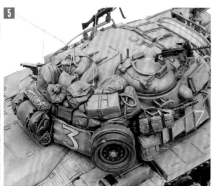

③／呈現Blazer爆炸式反應裝甲明顯的受損外觀，以強調作品的主題。
④／在車體下側塗上舊化土，呈現重度舊化外觀。
⑤／配置各種貨物，加強襯托效果。貨物的高度幾乎與車長指揮塔相同，不會破壞砲塔的平衡感，具有一體感。

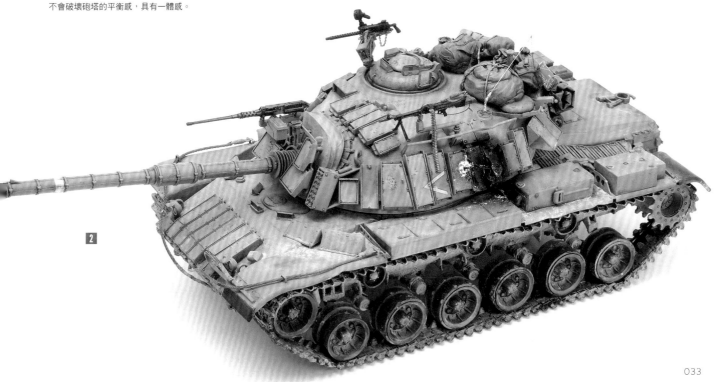

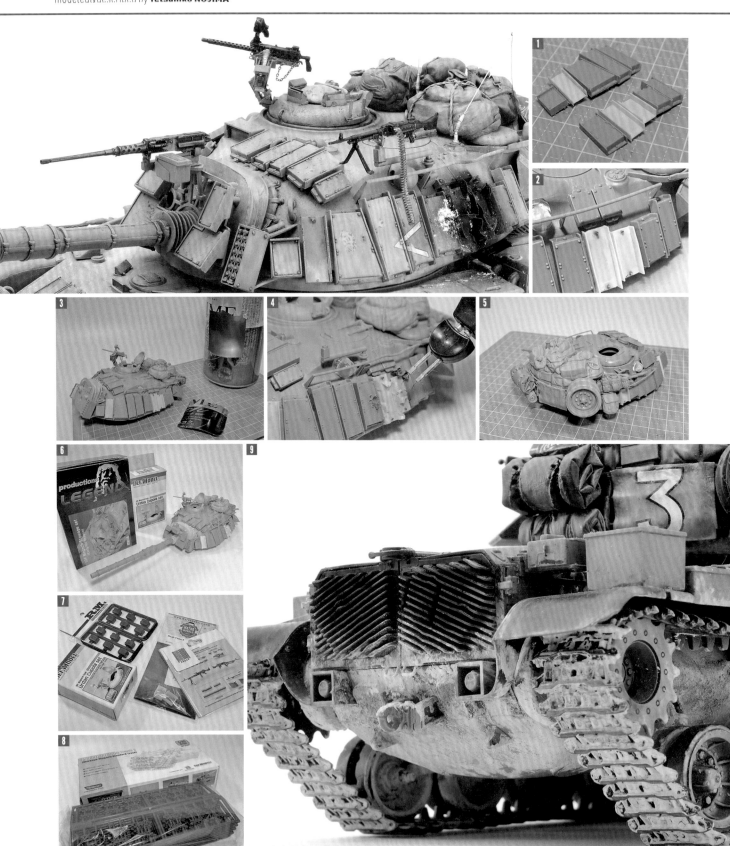

1 - 4／重現爆炸式反應裝甲的受損外觀，構成本作品的可看之處。先從網路搜尋相關資料與照片，用幾片0.5mm塑膠板自製尚未爆炸的裝甲部件，並呈現其中兩片裝甲板飛落的狀態，以兼顧整體的平衡感。可以拿喝完的啤酒罐，將鋁罐切割成適當的大小，用工具將鋁片弄成彎曲狀，製成受損而扭曲的裝甲板。要特別注意的是，因爆炸式反應裝甲的特性，其他的裝甲部件並不會與中彈部位一同引爆。先使用暗紅色與消光黑色塗料，噴上底漆，再塗上舊化土加工。

5 6／在砲塔配置了LEGEND的貨物模型組，這樣可以增加砲塔的外觀細節，並重現更為寫實的生活感。只要將模型組放在砲塔支架上，輕輕鬆鬆就能增加外觀的量感，是非常好用的道具。然而，如果只是放上去，貨物與砲塔之間會產生縫隙，看

起來有些不自然。因此，可以用雙色AB補土填補。

7／為了展現密度，換上DEF MODEL製造的URDAN車長指揮塔。利用蝕刻片零件製作機槍的架台，更能增添真實感。

8／還要換上DEF MODEL製造的梅卡瓦戰車履帶，讓外觀更顯講究。由於無須過度拘泥於零件的打磨塑形，可以把精神集中在舊化作業上。

9／檢視實體車輛的照片，發現排氣孔的散熱鰭片呈現彎曲變形的外觀。原本應該要重新自製零件，但這樣必須花費大量時間，因此可以利用塑膠柔軟材質的特性，用蝕刻折彎專用尖嘴鉗，折彎塑膠片。折彎的方向不要過度分散，折彎三至四片塑膠片，更有真實感。最後用液態接著劑整平表面，讓外觀更加自然。

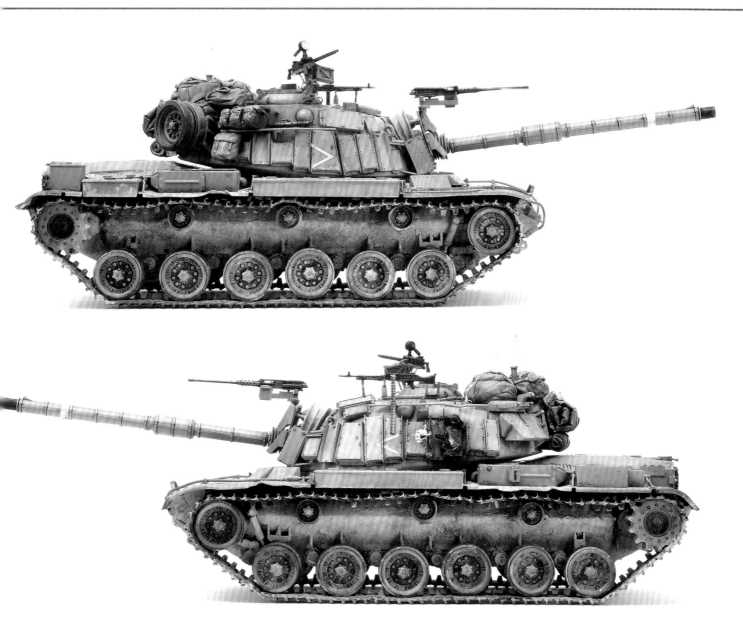

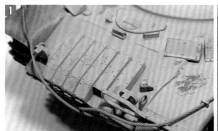

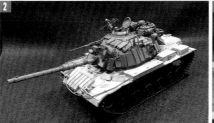

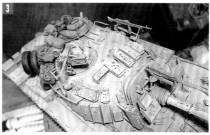

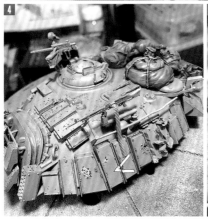

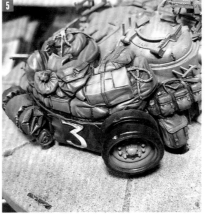

1 - 3 ／先塗上底漆剝除液，進行舊化前置作業，接著用壓克力塗料覆蓋四層塗裝。塗裝作業最重要的目的，就是表現「曾經歷越過戰的車輛」。換言之，雖然IDF將M60戰車換成了西奈灰塗裝，畢竟戰車行駛於嚴苛的環境中，除了生鏽等舊化外觀，還會稍微露出最底層的塗裝，這是塗裝上必須留意的地方。不過，過度的舊化表現會讓人覺得有些浮誇，還是得兼顧平衡感才行。

4 5 ／在塗裝車載貨物的時候，為了節省時間，選擇在黏著零件的狀態下進行塗裝。一般來說，應該要分開塗裝才對，但這與使用噴筆施加彩的分色塗裝是相同的道理，能順利完成貨物的分色塗裝。雖然這麼做的門檻較高，但可以運用濾染及舊化的技法來調整色調，也許有值得一試的價值。我的做法是先噴上黑色塗料，再使用綠色與灰色塗料來調整色調。此外，可以在光線照射的區域覆蓋亮綠色壓克力顏料，再用沾水的畫筆擦拭顏料，增添變化。在最後加工階段，塗上TAMIYA的膚色舊化粉彩（人形用），即告完工。

ISRAELI TANK

TAMIYA 1/35 scale plastic kit ISRAELI TANK TIRAN 5
modeled & described by **Fumitoshi TAN**

TIRAN5

以經典模型組為原型所研發的
IDF 入門模型組

　　TAMIYA 發售了四種 IDF 戰車模型，其中最新的模型組就是本頁介紹的蒂朗 5 號戰車。以同廠牌經典的 T-55 模型為原型，重現以色列劃獲 T-55 戰車後，經過改造的蒂朗 5 號戰車。模型組含有眾多新型零件，構成砲塔及車體，並附有兩尊極具魅力的人形，幾乎等同於新型模型組。無論是組裝容易性或完工後的帥氣度，都能帶來極高的成就感。如果想要體驗 IDF 風格的改造車款魅力，建議一定要製作此款模型組。我在製作本範例的時候，並沒有改造模型，僅著重於車體的塗裝，這樣就能讓模型展現出最大的魅力。

TAMIYA 1／35 比例 塑膠模型組
以色列軍戰車 蒂朗 5 號戰車
製作、撰文／丹文聰（Hobby JAPAN 編輯部）

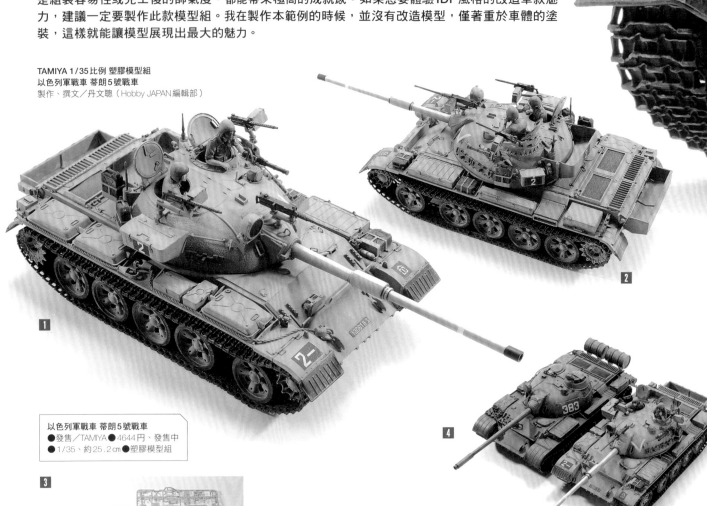

以色列軍戰車 蒂朗 5 號戰車
- ●發售／TAMIYA ●4644 円、發售中
- ●1／35、約 25.2 cm ●塑膠模型組

1 2／如範例照所示，完成基本塗裝後，車體各部位殘留砂子或塵土的狀態。首先在原野棕車體滲墨線，加強襯托效果，並調整外觀。接下來用噴筆噴上銹橙色與灰褐色混合的 Mr.WEATHERING COLOR 舊化塗料，用沾取專用稀釋液的畫筆製造暈染效果，並在部分區域呈現沾有以色列特有紅土的外觀。使用極細面相筆，點狀塗上鋼彈麥可筆 REAL TOUCH MARKER 灰色 1 號，以及 Mr.WEATHERING COLOR 白色舊化塗料。在最後加工階段，使用調過偏紅的粉彩，在各處製造髒污外觀。

3／以 T-55 模型組為原型，像是作為蒂朗 5 號戰車特徵的西側 105mm 砲、增設於防盾的 M2 重機槍、車長與裝填手專用機關槍、砲塔左側的迫擊砲用底座、砲塔右側的工具箱、砲塔後側與車體後側的車籃、裝設於各部位儲水桶等，可運用的新型零件相當豐富。

4／原型零件組為 TAMIYA 的傑作「T-55」模型組。在各部位增設武器後，完全看不出來是同一款車輛。

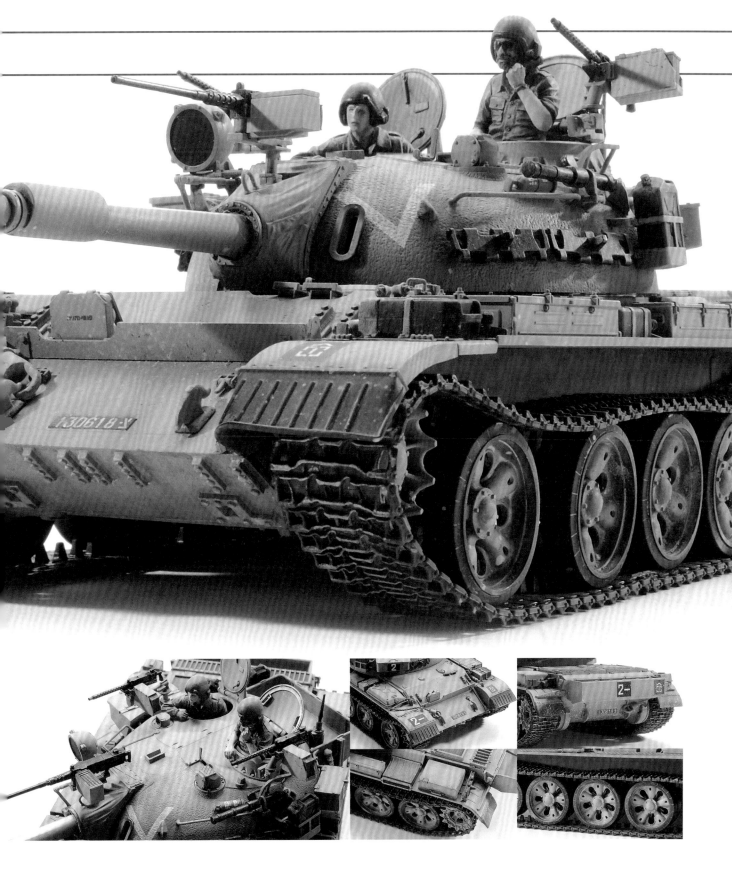

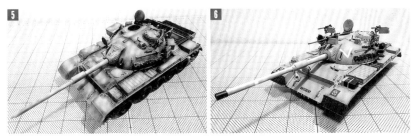

5 **6**／為了呈現車體的陰影，先噴上氧化鐵紅色底漆，在陰暗區域噴上黑色塗料，在光線較多的明亮區域噴上白色塗料，再將稀釋後的西奈灰塗料（MODELKASTEN）分成三層塗裝，製造透光效果。第一層為西奈灰2號塗料、第二層為西奈灰2號塗料加少量的俄羅斯綠塗料、第三層為西奈灰2號塗料加少量的西奈灰1號塗料。

7／使用Mr.WEATHERING COLOR的土砂色舊化塗料滲墨線，就能製造出塵土積聚的外觀。此外，可以依據不同的區域改變色調，在車體追加各種髒污效果。建議在滲墨線的時候，多加運用各種顏色的塗料，別有一番樂趣。

8／使用Mr.WEATHERING COLOR的白色舊化塗料，用畫筆沾取沉澱於瓶底的濃稠塗料，施加乾刷與掉漆技法，製造剛形成的舊化痕跡。

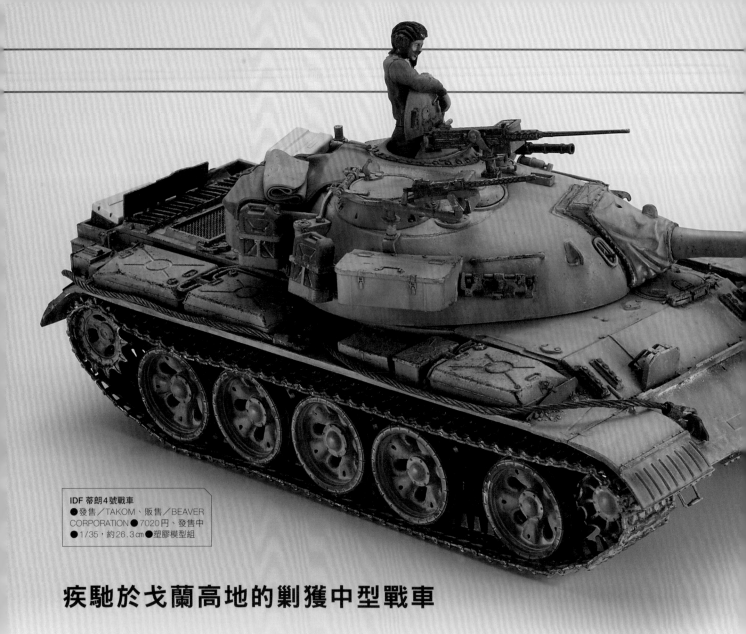

IDF 蒂朗4號戰車
●發售／TAKOM、販售／BEAVER
CORPORATION ●7020円、發售中
●1／35，約26.3cm ●塑膠模型組

疾馳於戈蘭高地的剿獲中型戰車

　　IDF為了改善長期裝備不足的窘境，開始積極地把從埃及或敘利亞剿獲的戰車納入自軍編制中。將舊蘇聯製造的T-54中型戰車，改造成以色列規格的「蒂朗4號戰車」就是其中之一。蒂朗4號戰車曾經參與1973年的第四次中東戰爭（贖罪日戰爭），以色列還將部分蒂朗戰車戰車賣給黎巴嫩。此外，在1980年代後期，IDF沿用了蒂朗4號戰車的車體結構，將戰車改造成阿奇扎里特裝甲運兵車，希望能長期發揮蒂朗戰車的價值。曾推出1／35比例T-54／55系列戰車的TAKOM也發售了比造實車方式，改造模型組後的蒂朗4號戰車模型。不妨藉由出色的追加零件作業與人形配置，結合符合沙漠地形的塗裝與舊化作業，試著創造出無與倫比的蒂朗4號戰車模型吧。

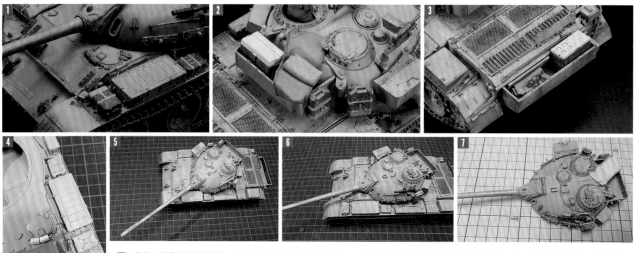

1／蒂朗4號戰車的前側車體，可看出前側裝甲板的傾斜度較大。在擋泥板上面追加原創工具箱以及油桶。　2／在砲塔後側追加大型車籃，可擺放各種物品。延展雙色AB補土後，自製蓋在車體上的帆布。　3／同樣在機關室後側追加車籃，除了工具箱與帆布，還擺放了瓶裝飲料等物品。　4／在駕駛座艙蓋周圍 追加了原本被省略的配線和細節。　5／噴上經過稀釋濃度較淡的消光膚色與甲板棕褐色塗料，重現塵土樣貌。　6／使用生褐色顏料進行濾染，能讓塵土充分融合。　7／使用雙色AB補土重現車上的布類，可分別使用TAMIYA補土與條狀補土，製造出布料柔軟性的差異。

IDF MEDIUM TANK
TIRAN4

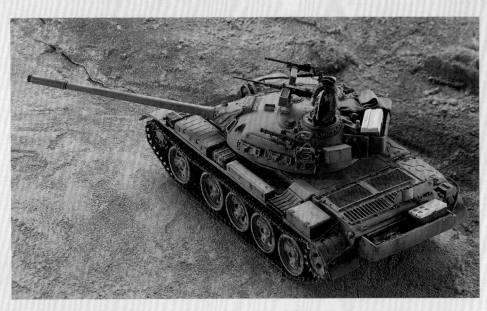

TAKOM 1/35 比例 塑膠模型組
以色列國防軍 蒂朗4號戰車
製作、撰文／小澤京介

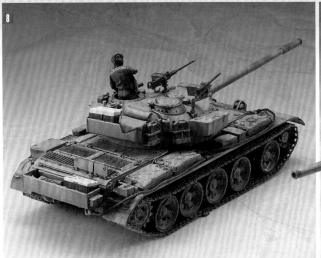

8

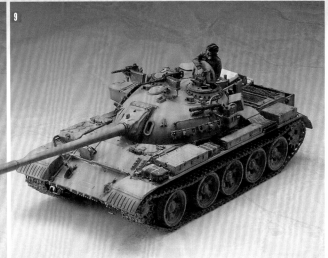

9

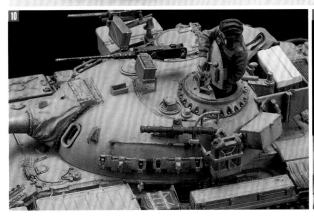

10

11

8 9／先塗上氧化鐵紅色底漆，並針對想要製造掉漆效果的部位塗上離型劑，之後進行基本塗裝。塗料乾燥後，用牙籤刮塗有離型劑的區域，製造塗料剝落的掉漆效果。當掉漆達到一定的程度後，再噴上透明保護漆，以保護塗面，避免塗料再次剝落。

10／砲塔周圍細節。從T-54戰車開始，沒有變更過100mm主砲，但有追加或更換車載機槍，並配置油桶等裝備，風貌大為不同。

11／車長指揮塔位於砲塔左邊，先進行小規模加工，改造手中現有的人形。使用補土小幅改造ALPINE俄羅斯士兵人形的頭部，並製作人形的鬍子。至於人形的身體部分，使用的是MAX FACTORY發售的現行俄羅斯士兵人形，並經過改造作業。最後再使用補土，重新製作人形的口袋、胸口等部位。

M5 HALFTRACK

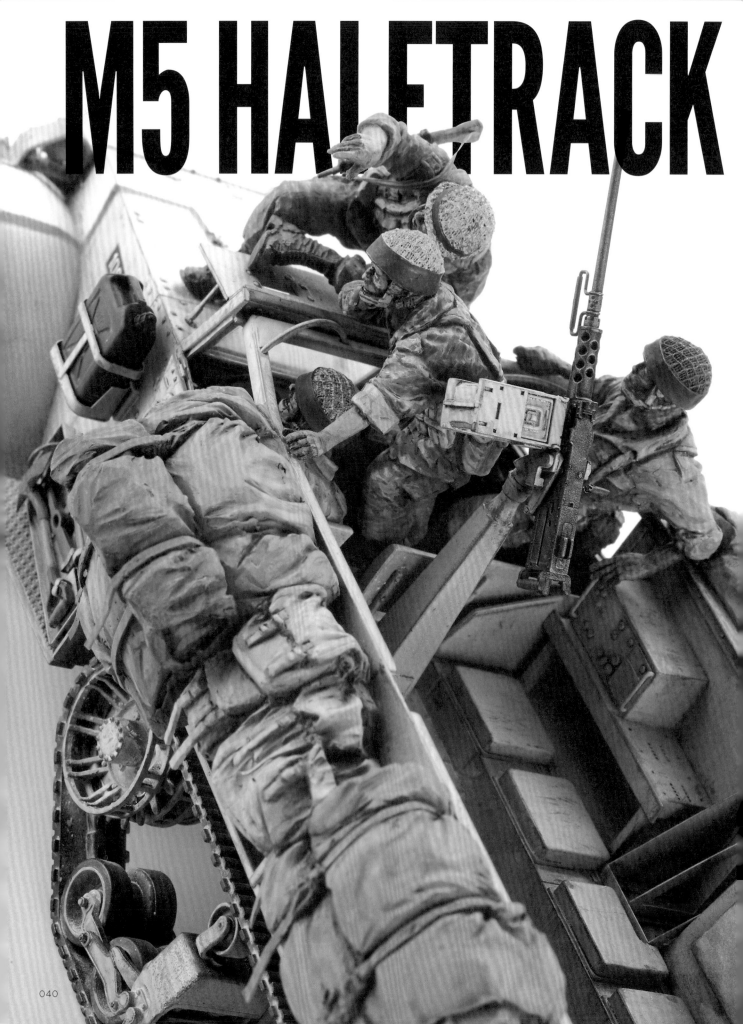

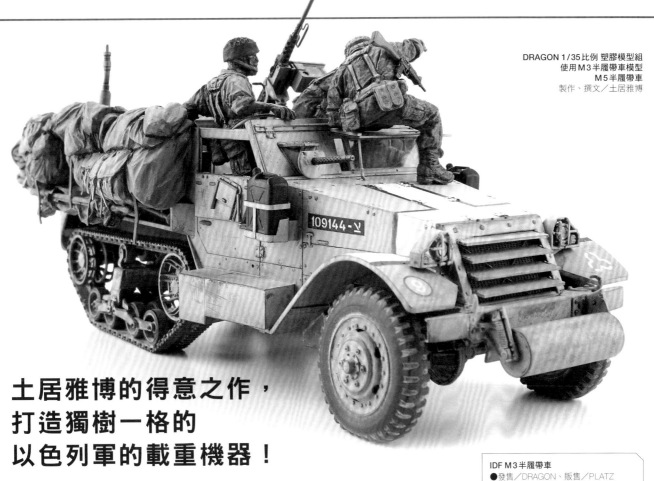

DRAGON 1/35比例 塑膠模型組
使用M3半履帶車模型
M5半履帶車
製作、撰文／土居雅博

土居雅博的得意之作，
打造獨樹一格的
以色列軍的載重機器！

IDF M3半履帶車
●發售／DRAGON、販售／PLATZ
●8424円、發售中●1/35、約17.5cm

從1948年以色列獨立戰爭，到1980年代侵略黎巴嫩，美國製的半履帶車一直都是以色列軍用來運送士兵的載重機器。初期作為以色列軍機甲部隊的主力，大部分的半履帶車都是來自歐洲各國，於第二次世界大戰後殘存的M5/M9半履帶車。DRAGON販售了三種M3半履帶車版本，我在本單元中將以此模型組為原型，將M3改造成M5半履帶車。此外，還要配置AC MODELS生產的空降部隊人形，人形英姿颯爽，堪稱是一大力作。

1

2

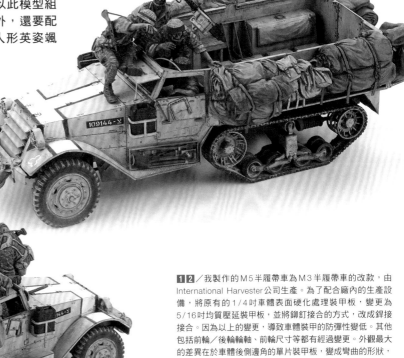

1 2／我製作的M5半履帶車為M3半履帶車的改款，由International Harvester公司生產。為了配合廠內的生產設備，將原有的1/4吋車體表面硬化處理裝甲板，變更為5/16吋均質壓延裝甲板，並將鉚釘接合的方式，改成銲接接合。因為以上的變更，導致車體裝甲的防彈性變低。其他包括前輪／後輪輪軸、前輪尺寸等都有經過變更。外觀最大的差異在於車體後側邊角的單片裝甲板，變成彎曲的形狀，前擋泥板也是單片彎曲形狀，外觀更為簡單。此外，與駕駛座周圍活動式裝甲板窺探窗連接的裝甲拉窗也變成位於內側。M5半履帶車的生產量大約為一萬一千輛，在租借法案下，所有的M5半履帶車都被用來供應給英國或蘇聯。

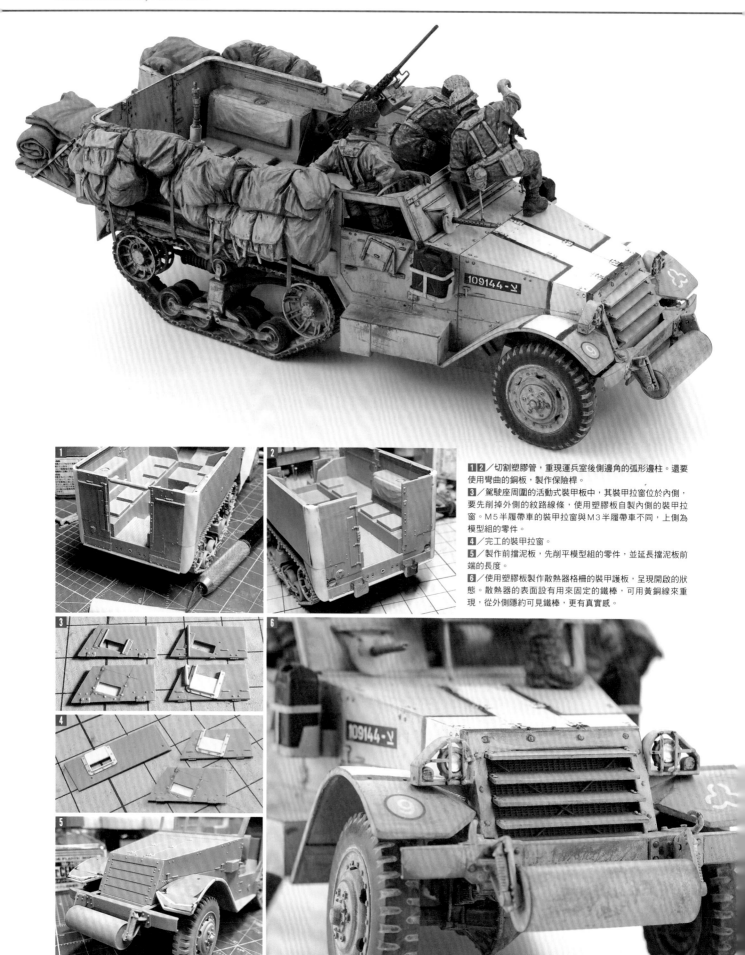

■1■2／切割塑膠管，重現運兵室後側邊角的弧形邊柱。還要使用彎曲的銅板，製作保險桿。

■3／駕駛座周圍的活動式裝甲板中，其裝甲拉窗位於內側，要先削掉外側的紋路線條，使用塑膠板自製內側的裝甲拉窗。M5半履帶車的裝甲拉窗與M3半履帶車不同，上側為模型組的零件。

■4／完工的裝甲拉窗。

■5／製作前擋泥板，先削平模型組的零件，並延長擋泥板前端的長度。

■6／使用塑膠板製作散熱器格柵的裝甲護板，呈現開啟的狀態。散熱器的表面設有用來固定的鐵棒，可用黃銅線來重現，從外側隱約可見鐵棒，更有真實感。

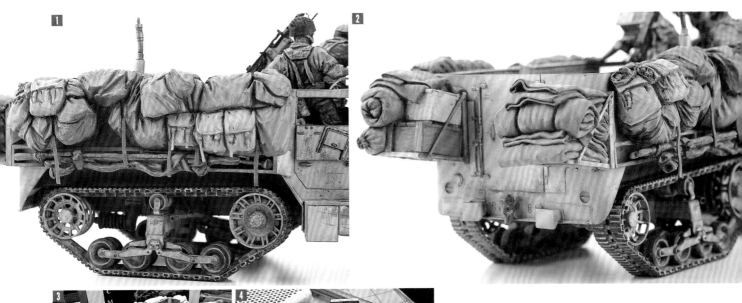

1／使用AC MODELS半履帶車乘員組模型內附的零件，製作堆滿車體側邊的帆布及日用品。由於零件為一體成形的合成樹脂材質，可使用桿薄並切割成長條狀的雙色AB補土製作垂下的束帶。

2／使用多出的LEGEND M3半履帶車專用貨物組的零件，製作用來承載貨物的後貨架。

3／先黏著貨物零件，再用雙色AB補土填補縫隙。

4／為了增加模型組內附蝕刻片零件的強度，這裡採取銲接的方式組裝。

5 6／有別於近年來常見的「西奈灰」塗裝色，在六日戰爭時期，以色列軍車輛的塗裝為亮沙塵色，跟英國軍的「亮石色」十分類似。可以用壓克力顏料混色，調出理想的色調。

7／使用的顏料為象牙黃、中性灰5號、黃赭色3色，再加入白色顏料提高明度，施加漸層式塗裝。

8／同樣使用壓克力顏料塗上防空識別白色標誌。先貼上遮蔽膠帶後，用噴筆噴上顏料。

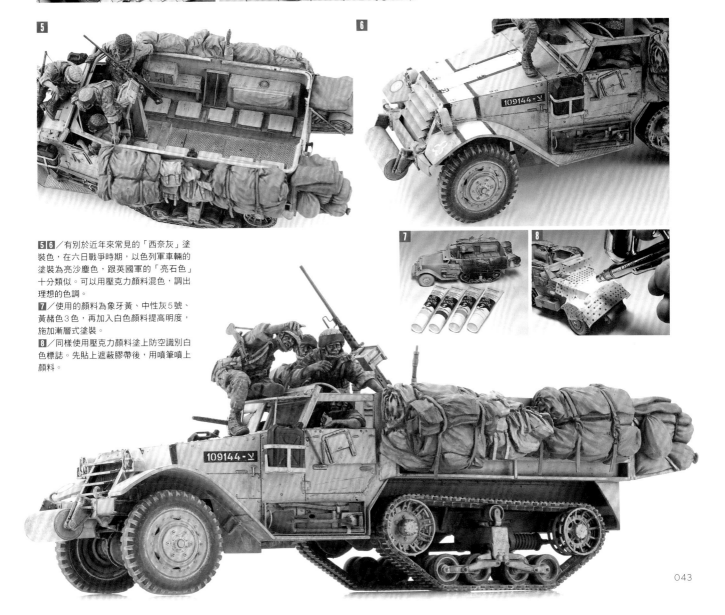

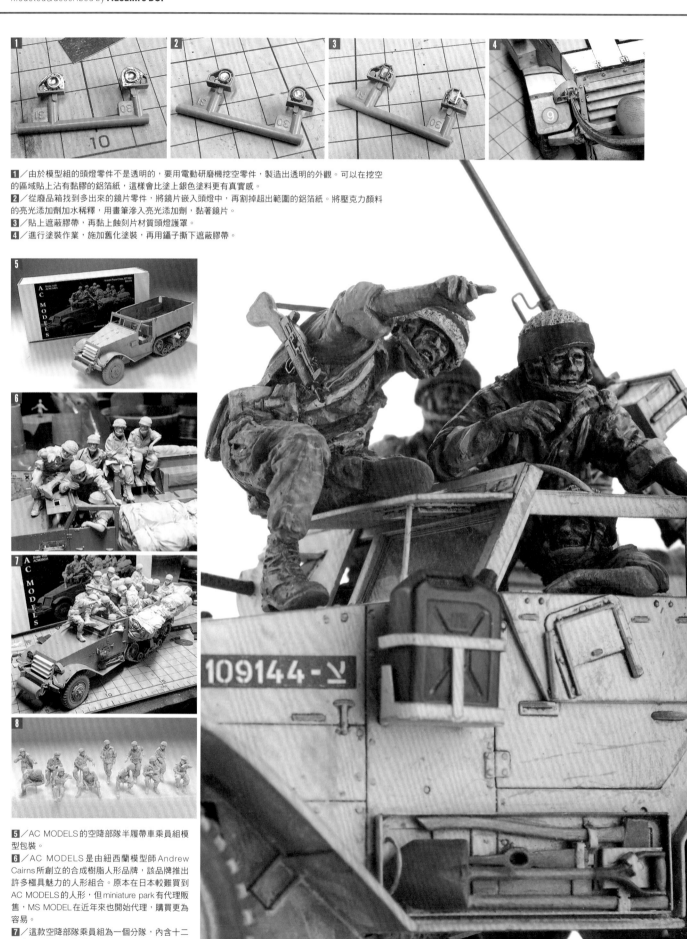

1／由於模型組的頭燈零件不是透明的，要用電動研磨機挖空零件，製造出透明的外觀。可以在挖空的區域貼上沾有黏膠的鋁箔紙，這樣會比塗上銀色塗料更有真實感。

2／從廢品箱找到多出來的鏡片零件，將鏡片嵌入頭燈中，再割掉超出範圍的鋁箔紙。將壓克力顏料的亮光添加劑加水稀釋，用畫筆滲入亮光添加劑，黏著鏡片。

3／貼上遮蔽膠帶，再黏上蝕刻片材質頭燈護罩。

4／進行塗裝作業，施加舊化塗裝，再用鑷子撕下遮蔽膠帶。

5／AC MODELS的空降部隊半履帶車乘員組模型包裝。

6／AC MODELS是由紐西蘭模型師 Andrew Cairns 所創立的合成樹脂人形品牌，該品牌推出許多極具魅力的人形組合。原本在日本較難買到 AC MODELS的人形，但 miniature park 有代理販售，MS MODEL 在近年來也開始代理，購買更為容易。

7／這款空降部隊乘員組為一個分隊，內含十二尊人形，並包含裝滿車體側面的合成樹脂製貨物零件。

8／從乘員組中選用了四尊人形，配置在駕駛座周圍。

1／M5戰車的駕駛座沒有內建儀表板，只有儀表。這時候可以切下TAMIYA M3半履帶車的儀表板，裝在M5戰車的駕駛座。儀表的配置雖然跟實體車輛不同，但會比DRAGON的零件更接近M5戰車的感覺。

2／切割模型組的玻璃零件，製作前車窗，黏著前要先貼上遮蔽膠帶。使用ASUKA模型組的零件，製作Cal.50機關槍。

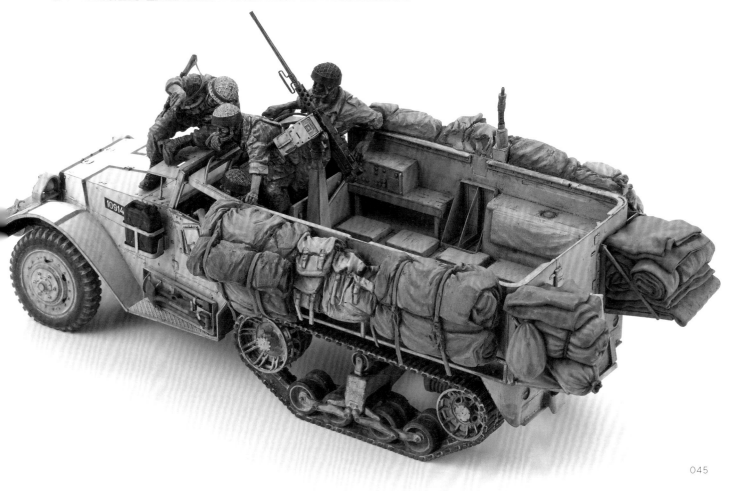

IDF APC

HOBBY BOSS 1/35 scale plastic kit IDF APC PUMA
modeled & described by **Tadanobu KUNIYA**

PUMA Combat Engineer Vehicle

美洲豹是為了突破布雷區而誕生的重裝甲戰鬥工兵車輛，在此示範完整的製作流程。

　　美洲豹（PUMA）的任務是清除布雷區的地雷，屬於戰鬥工兵車輛，是以色列軍以蕭特卡爾戰車為原型所研發的重裝甲APC（運兵車）。此款車輛採用與梅卡瓦戰車同級的懸吊裝置與動力機組，還能安裝除雷滾輪或地毯系統（運用空爆燃燒彈的除雷裝置），對於提高機甲部隊在戰場上的機動力有極大的貢獻。

　　HOBBY BOSS運用全新模具，生產美洲豹運兵車塑膠模型組。以源自百夫長主力戰車的傳動裝置細節為首，粗獷線條的裝甲車體、四挺FN-MAG機槍等，模型都忠實還原戰鬥工兵車輛的特徵。由國谷忠伸製作的美洲豹運兵車範例中，除了在車體表面施加粗糙的止滑塗裝外，還在側裙做了切割加工，並追加車載貨物等，在提升細節上都有充分掌握重點。此外，還要在車體配置兩尊MENG MODEL的以色列士兵人形，以增加作戰期間的臨場感。

> **以色列 美洲豹裝甲運兵車**
> ●發售／HOBBY BOSS、販售／童友社
> ●11880円、發售中●1/35、約23cm●塑膠模型組

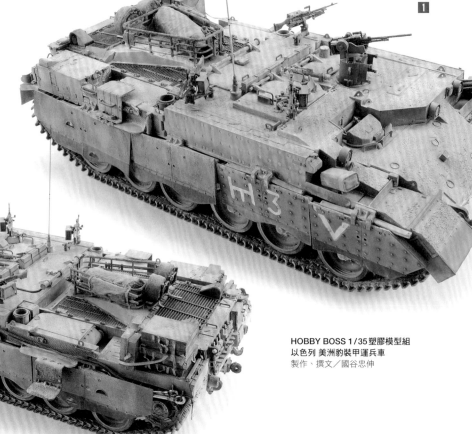

1／作為防衛用途，美洲豹運兵車配備了四挺FN-MAG機槍（其中一挺安裝在拉斐爾車頂遙控武器站上面）。檢視資料照片，機槍本體看起來是亮光茶色，可先塗上暗土色底漆，再塗上薄薄一層的黑色琺瑯塗料，再使用Mr.WEATHERING COLOR舊化塗料表現沙塵髒污。由於前擋泥板前緣有較厚的橡膠板，可以刻出裂痕，再用手指在表面按出紋路，呈現具有變化性的外觀。

2／為了重現路輪較深的輪圈形狀，原本金屬輪圈的邊緣與輪胎為一體成形結構，但我所購買的這款模型組，其輪圈邊緣的紋路狀態不佳，只好換上AFV CLUB的「百夫長主力戰車 懸吊裝置與輪圈組」零件。

HOBBY BOSS 1/35塑膠模型組
以色列 美洲豹裝甲運兵車
製作、撰文／國谷忠伸

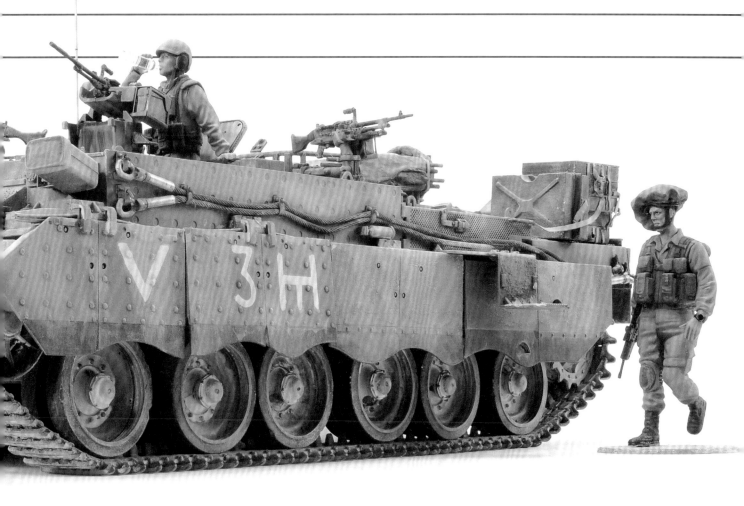

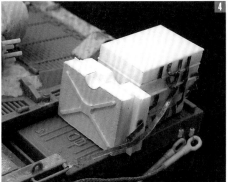
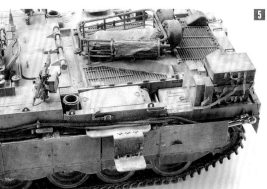

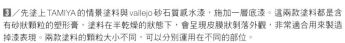

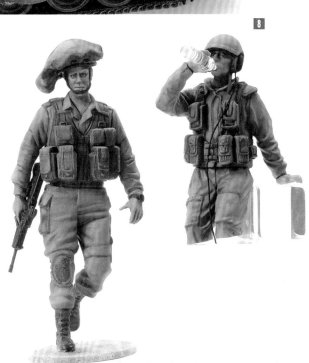

3／先塗上TAMIYA的情景塗料與vallejo砂石質感水漆，施加一層底漆。這兩款塗料都是含有砂狀顆粒的塑形膏，塗料在半乾燥的狀態下，會呈現皮膜狀剝落外觀，非常適合用來製造掉漆表現。兩款塗料的顆粒大小不同，可以分別運用在不同的部位。

4／**5**／使用EUREKA的梅卡瓦戰車專用牽引鋼索零件，並使用塑膠零件與蝕刻鏈片製作夾具，安裝在車體後側。使用塑膠板自製擺放在後擋泥板上面的箱子，還運用鉛板製作束帶。可以使用塑形膏，表現側裙後側表面粗糙的質地。

6／將加入壓克力溶劑稀釋的壓克力顏料塑形膏塗在車籃上面，等待塑形膏乾燥後，即可重現布料材質的貨物。沿用了他廠模型組的零件，製作鏟子。

7／由於實體車輛的側裙為分割結構，將側裙安裝在車體後，外觀顯得參差不齊。可以先切割單片零件，重現實體車輛的外觀。

8／從MENG MODEL的「IDF TANK CREW」與「IDF INFANTRY SET」人形組中各選出一尊人形。在人形身上追加通信設備線路，並且在鋼盔上的蘑菇形狀盔罩施加迷彩塗裝。

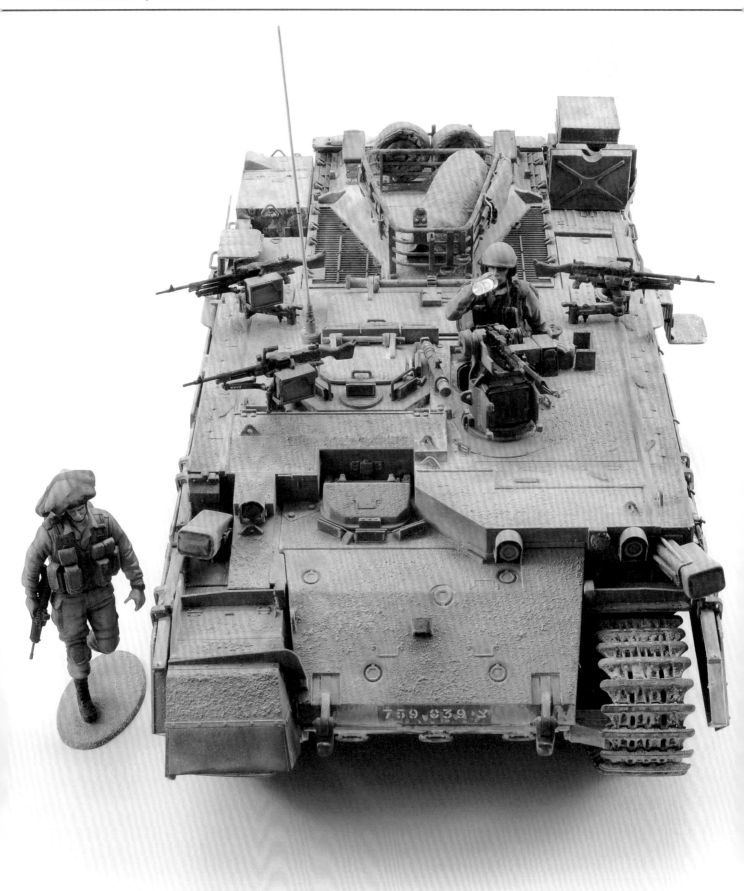

使用外觀看起來較為厚重的 FRIUL ATL-65「百夫長主力戰車專用金屬製可動式履帶」，先塗上 Mr.COLOR 的黑色底漆，再覆蓋一層 TAMIYA 深鐵色壓克力塗料。接著，在車體部分先塗上 Mr.COLOR 的紫羅蘭棕色底漆，再覆蓋一層加入亞麻色調色後的塗料。使用 TAMIYA 的深綠色琺瑯塗料漬洗，並選擇深棕色塗料滲墨線。此外，在製造塵土表現的時候，可以使用 TAMIYA 的皮革黃壓克力塗料，施加酒精去除塗料技法，再鋪上在郊區也變得更方便購買的 vallejo 舊化土。為了避免外觀過於單調，可以混合沙漠砂色、淡褐色、歐洲大地色塗料，覆蓋一層塵土污漬。另外，還要去除不必要的污漬，並使用 GSI Creos Mr.WEATHERING COLOR 的土砂色、灰棕色、深棕色塗料，呈現具有變化性的外觀，最後再次調整舊化土的狀態。

M109A2 DOHER

大衛的巨砲

在1970年代，以色列國防軍獨家改良了由美軍所研發的M109自走榴彈砲，名為M109 ROCHEV。之後再次改良M109 ROCHEV，誕生了M109 DOHER自走砲，並於1990年代正式服役。

　本範例結合了戰車模型與MAX FACTORY的IDF戰車乘員人形套組，以小型情景模型的形式呈現在各位的眼前。此外，還使用了LEGEND的合成樹脂零件，有效提升細節，並且透過適度加工的方式，加強車體的厚重感。

AFV CLUB 1/35比例 塑膠模型組
M109A2 DOHER
製作、撰文／金山大輔

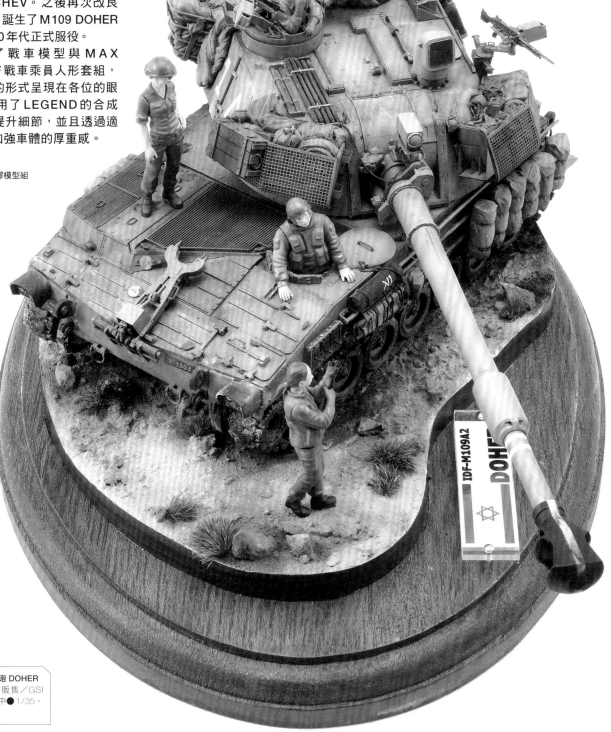

IDF M109A2自走榴彈砲 DOHER
●發售／AFV CLUB、販售／GSI Creos ●8856円、發售中●1/35、約25cm●塑膠模型組

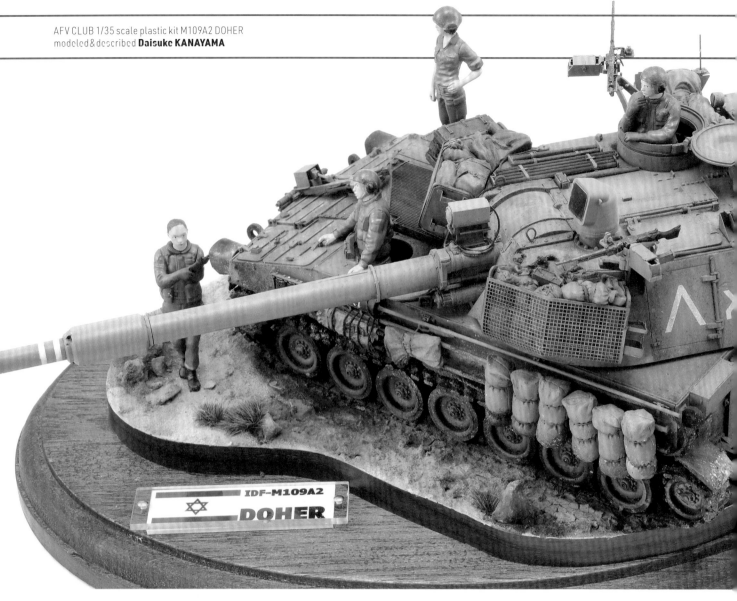

IDF-M109A2
DOHER

1／由於零件數量眾多，為了更清楚辨識零件框架，先在每個零件框架貼上寫有英文字母的遮蔽膠帶，再將零件框架分成兩盒。此外，為了快速找出放在盒中的框架，可以在外盒貼上寫有英文字母分類的遮蔽膠帶。

2／要組裝的零件數量非常多，裝好零件後，可以在說明書畫上記號，避免遺漏要組裝的零件。

3／在黏著透明零件的時候，推薦使用cemedine的High Grade模型專用接著劑，在黏著的時候，透明零件不易起霧。完成黏著後，要用遮蓋液遮蔽。

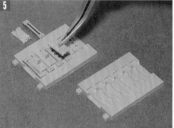

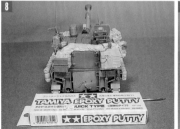

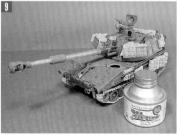

4 5／組裝TAMIYA ITALERI的M109塑膠材質履帶，可使用隨附於框架的夾具來組裝。

6／使用LEGEND發售的DOHER專用貨物組。

7 8／將貨物黏在車體後，再使用TAMIYA的雙色AB補土填補縫隙，讓貨物貼合零件的細節。

9／由於要黏上合成樹脂、黃銅、鋁製等各種材質的零件，可以噴上gaianotes的「multi primer」底漆，加強塗料的附著力。

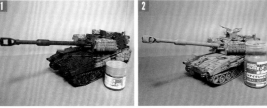

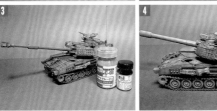

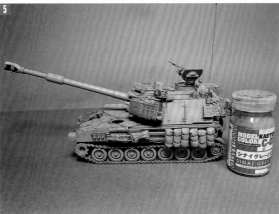

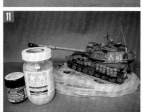

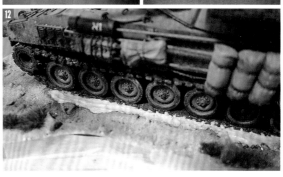

1／噴上 gaianotes 的 EVO 黑色底漆補土，在支架上的貨物塗上卡其色塗料。
2／在車體塗上 MODELKATEN 的西奈灰 1 號塗料。
3／在陰影區域塗上西奈灰 1 號加消光黑的混色塗料。
4／在亮部區域大致塗上白色塗料。
5／最後再用西奈灰 1 號塗料，調整車體陰影與亮部的狀態，統一色調。

6／將保麗龍板切割成大略的大小，對合作品底台的尺寸後，繪製紙樣，將保麗龍板切成正確的尺寸。接著用 0.3mm 塑膠板貼上壁紙，在木頭展示台塗上瞬間膠，貼上塑膠板，製作外框。使用多功能白膠黏貼保麗龍板，還要在配置車輛的區域用麥克筆畫上記號。
7／在作品底台塗上薄薄一層的雙色 AB 補土，由於在最後階段要用補土填補履帶的縫隙，我並沒有在配置車輛的區域塗上雙色 AB 補土。
8-**10**／確認補土乾燥後，要使用「情景製作用塗料」或「Mr. WEATHERING PASTE 舊化膏」。先將石膏弄碎，等待石膏乾燥後，再用琺瑯塗料上色，製作地面的石頭。接下來使用舊化土調整色調，並植入少量的雜草。
11 12／用多功能白膠固定車輛，在履帶周圍塗上情景製作用塗料或 Mr. WEATHERING PASTE 舊化膏，調整地面的外觀。

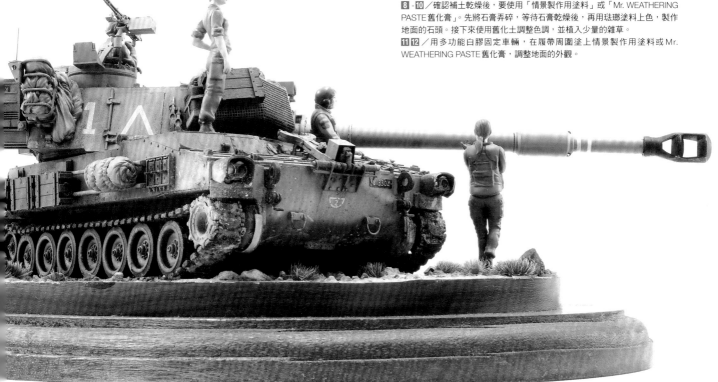

IDF
AFV CLUB 1/35 scale plastic kit IDF SHOT'KAL GIMEL 1982
modeled&described by **Daisuke KANAYAMA**

SHOT'KAL GIMEL

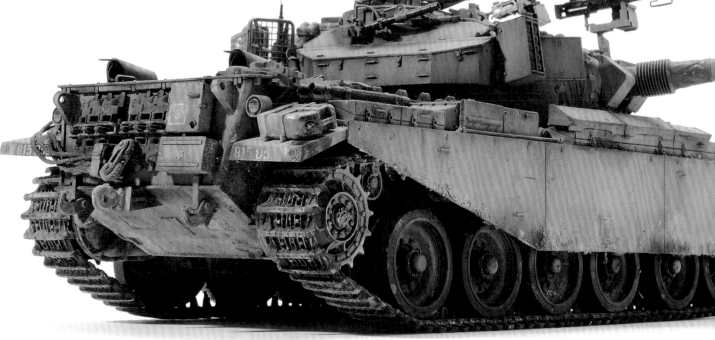

持續改造的IDF主力戰車，最終外觀大為不同的「百夫長」蕭特卡爾戰車

　　百夫長主力戰車是由英國所研發，雖然基本外觀設計較為古典，卻具有高度信賴性與防禦力。經過以色列國防軍獨家改造，將百夫長主力戰車改名為「蕭特卡爾」戰車，成為IDF的象徵車輛。在第四次中東戰爭前，以色列軍大約配屬了一千輛蕭特卡爾戰車。本戰車模型範例為蕭特卡爾吉美戰車，是歷經多場戰役後，被以色列軍大幅改造的車款。模型組幾乎沒有經過加工，而是以在激戰中突破重圍的車輛為主軸，在車體施加重度舊化塗裝。

1／使用「EVO黑色」水補土與高明度的「消光白」塗料，噴上底漆。塗上西奈灰2號塗料，作為車體的主色，讓底漆的明暗反差更為明顯。接著用顏料（黃色、綠色、藍色、茶色、白色）製造褪色效果，並施加濾染技法，增加單色的變化性。
2／將透明琺瑯塗料與AK Interactive的紅色、茶色塗料混合，在螺栓基部或可動部位描繪出潤滑油、油料滴流、積聚的表現。
3 4／使用AK Interactive塗料，描繪雨漬或生鏽外觀，再塗上琺瑯溶劑讓塗料溶解，增加外觀變化。如果要製造明顯的塵土污漬，可以使用舊化土，或是將園藝用土壤或木工用白膠加水溶解，塗在車體上。

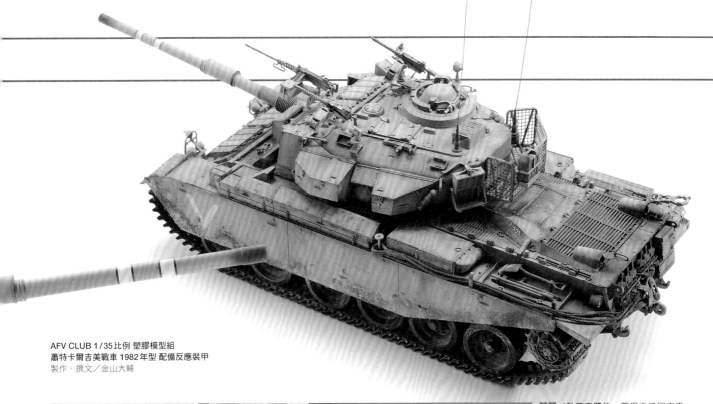

AFV CLUB 1/35 比例 塑膠模型組
蕭特卡爾吉美戰車 1982 年型 配備反應裝甲
製作、撰文／金山大輔

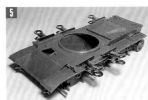

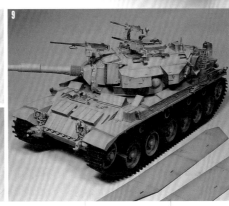

5 6 ／黏著車體後，要用夾子固定車體，避免車體歪斜。同樣要仔細地黏著車籃部位，防止車籃歪斜。在黏著的時候，建議使用 TAMIYA 的液態速乾型接著劑。

7 ／由於模型組附上的是金屬砲管、軟質防盾蓋等零件，要用瞬間膠黏著。黑色瞬間膠可以填補零件收縮的部位，是非常好用的工具。此外，別忘了準備一瓶底漆，用來防止塗裝剝落。

8 9 ／先噴上黑色底漆，再以平面為中心塗上白色塗料，讓覆蓋在上層的西奈灰塗料產生陰影。在這裡我選擇使用 MODELKASTEN 的西奈灰 2 號塗料。

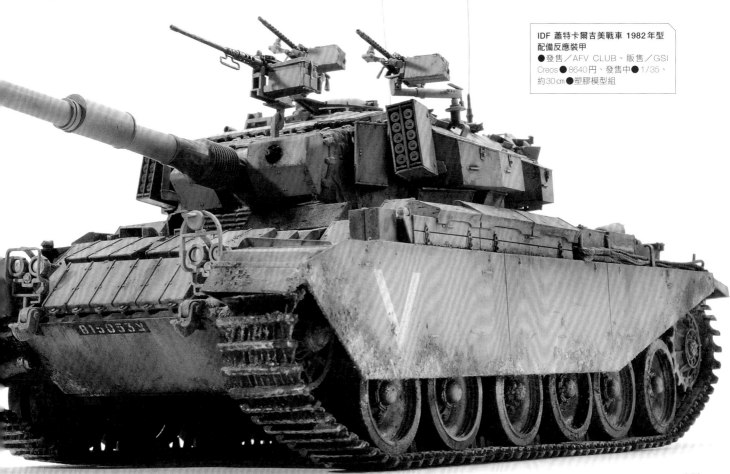

IDF 蕭特卡爾吉美戰車 1982 年型
配備反應裝甲
●發售／AFV CLUB、販售／GSI
Creos ●8640 円、發售中●1/35、
約 30 ㎝●塑膠模型組

CELLULAR

HOBBY BOSS 1/35比例 塑膠模型組
使用納格馬喬恩步兵戰鬥車（DOGHOUSE II）
《手機》
情景模型製作、撰文／嘉瀨翔

納格馬喬恩步兵戰鬥車＋
阿奇扎里特重裝甲運兵車模型，
呈現軍事演習中的場景

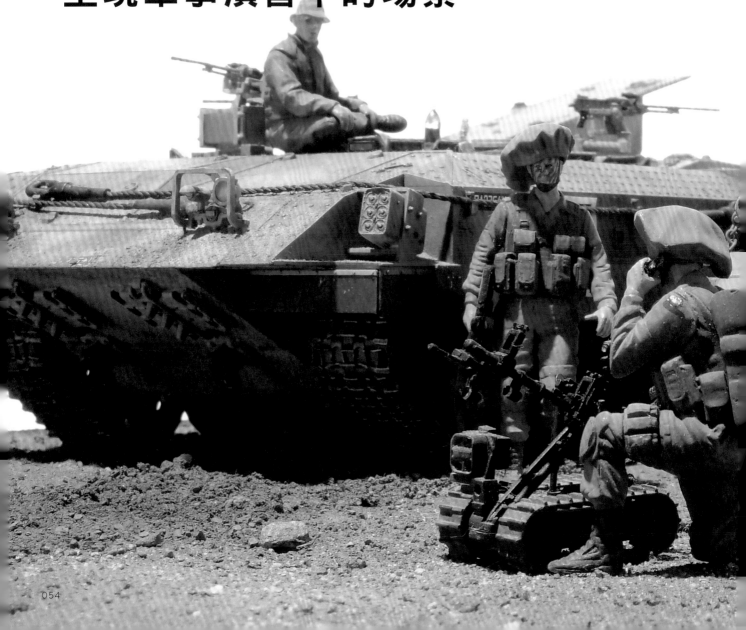

在以色列陸軍的演習過程中，納格馬喬恩步兵戰鬥車與阿奇扎里特重裝甲運兵車正在現場待命，準備行進。為了能即時清除路上的IED（應急爆炸裝置），車輛前方的士兵正在布署防爆機器人及除雷滾輪，而站在後方的女兵正在講電話。情景模型建構師嘉瀨翔想像演習期間的場景，製作了情景模型。在此製作的HOBBY BOSS納格馬喬恩步兵戰鬥車模型，與MENG MODEL的阿奇扎里特重裝甲運兵車模型，都是屬於體積較為龐大的車輛，可以豪邁地將車輛配置在底台上。然而，根據本作品的標題，主角是正在講電話的可愛女兵，兩台車輛反而變成配角（附帶一提，在進行任務期間，士兵不能講私人電話，但如果是部隊之間的聯繫，就可以使用手機）。

藉由奇特的車體外觀，醞釀出過人氣勢的AFV車輛，加上後方的女兵，兩者產生明確的對比。確實地在情景之中加入IDF的要素，是值得仔細欣賞的作品。

納格馬喬恩步兵戰鬥車 DOGHOUSE II 塑膠模型
●發售／HOBBY BOSS、販售／童友社●8424円、發售中
●1/35、約28㎝●塑膠模型組

以色列軍阿奇扎里特重裝甲運兵車 後期型
●發售／MENG MODEL、販售／BEAVER CORPORATION、
GSI Creos●5945円、發售中●1/35、約28㎝●塑膠模型組

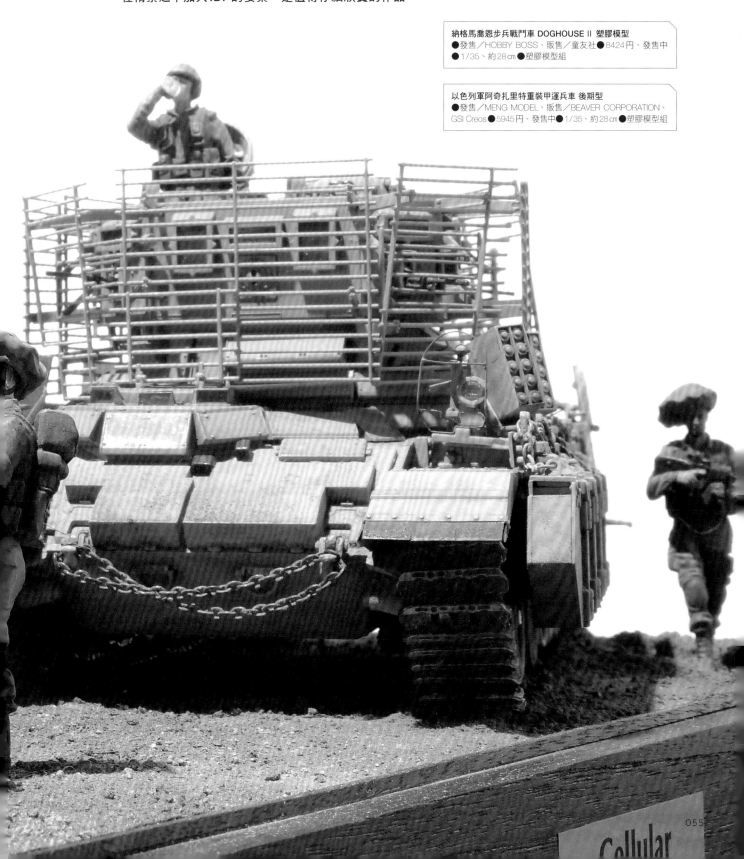

在情景模型上面追加了 AFV CLUB 的「EOD TACTICAL
ROBOT（炸彈處理多功能機器人）」，這樣可以防止士
兵的動線欠缺緊湊感，並集中觀者的視線。不過，我
無法確認以色列軍是否有使用這類的裝置……

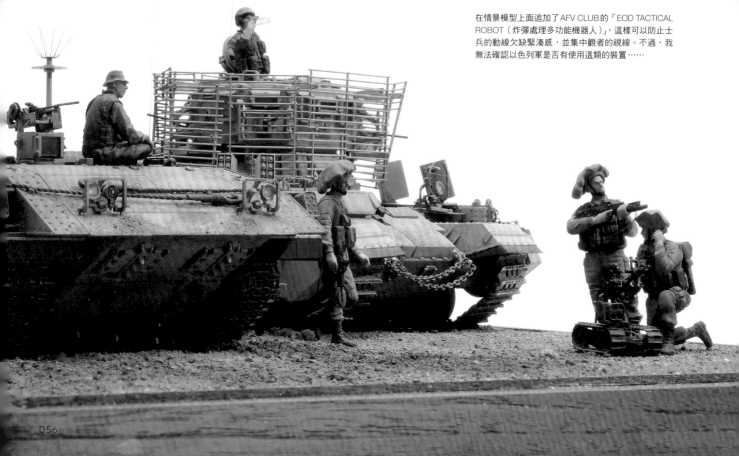

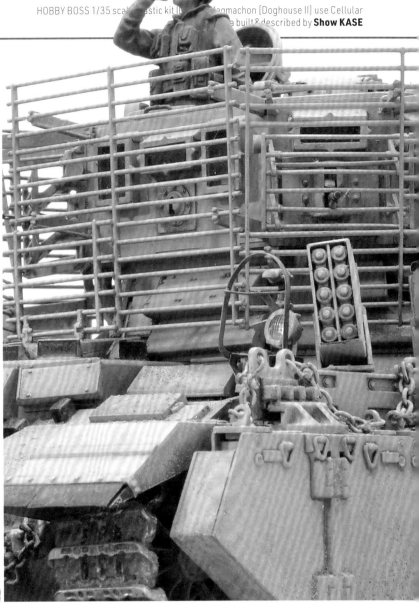

使用 MENG MODEL 的「IDF TANK CREW」與「IDF INFANTRY SET」其中六尊人形，以及 black dog 的「Israelli Army tank crew No.2」與「Israeli woman soldiers set No.2」其中三尊人形。由於以色列採全民皆兵制度，女性也有服兵役的義務，女兵與身扛重裝備的男性士兵一同活躍於戰場上。我為了製作以色列女兵的人形，費盡一番心血找到了 black dog 的合成樹脂人形。女兵配有塔沃爾突擊步槍或 M4 卡賓槍，顯得有威嚴許多。「tank crew No.2」的人形經過塗裝後，會顯現女性的面容。我將三尊女兵人形配置在阿奇扎里特重裝甲運兵車的後方，構成一個小團體。女兵拿著手機，正在講電話，感覺旁邊的女兵正好奇地問說：「誰打來的電話？」這位女兵，是本作品的主題所在。

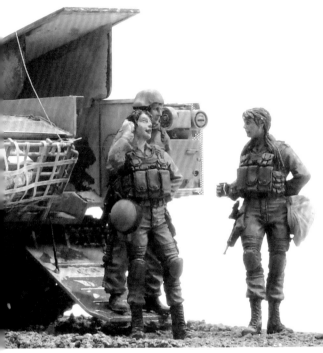

情景模型的尺寸為長 40.5 cm × 寬 29 cm × 高 2.15 cm，納格馬喬恩步兵戰鬥車的戰鬥室設有柵欄式裝甲外觀就像是狗籠。將擔架配置在車體後方，並追加自製的固定帶。步兵鋼盔上的「蘑菇形盔罩」是特有的迷彩鋼盔套，看起來很像蘑菇，非常顯眼。

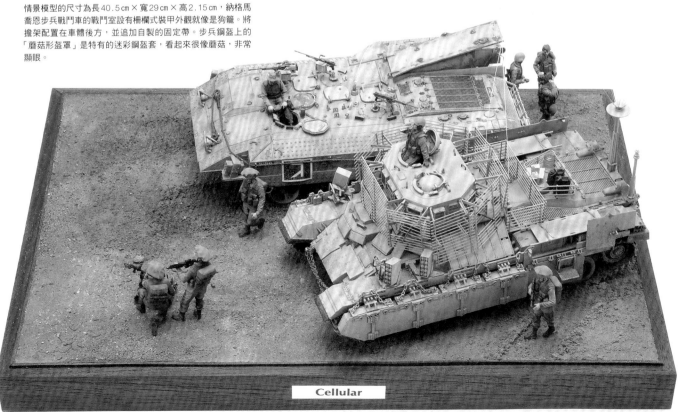

Cellular

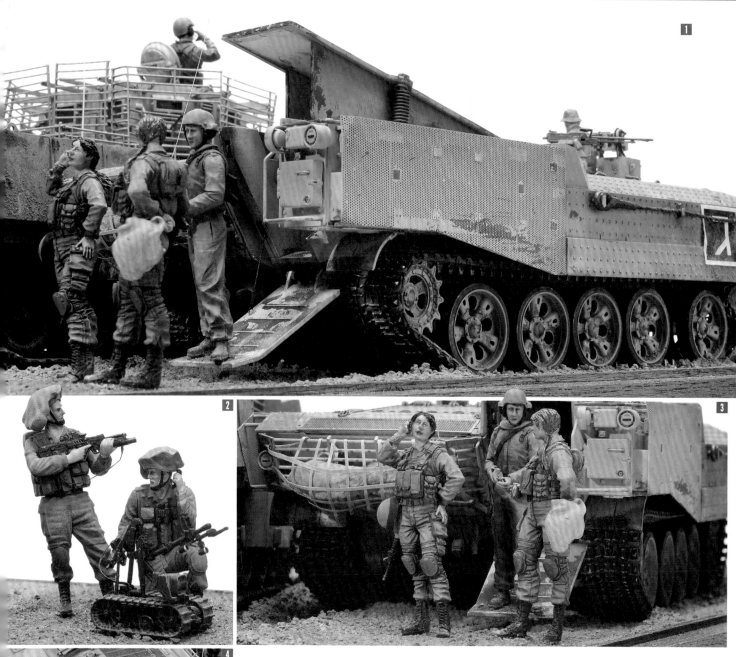

1

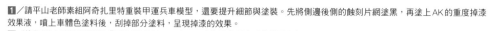

2

3

4

5

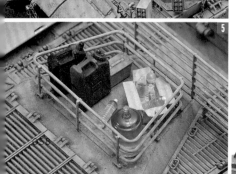

1／請平山老師素組阿奇扎里特重裝甲運兵車模型，還要提升細節與塗裝。先將側邊後側的蝕刻片網塗黑，再塗上AK的重度掉漆效果液，噴上車體色塗料後，刮掉部分塗料，呈現掉漆的效果。
2／使用AFV CLUB發售的「EOD TACTICAL ROBOT（炸彈處理多功能機器人）」。
3／阿奇扎里特重裝甲運兵車的後側設有置物網，可使用牛皮紙自製。站在乘車口的三名女兵為black dog的合成樹脂人形，無論是姿勢與雕刻精細度都相當完美。女兵所手持的手機是本作品的主題。
4／使用日本書專用的土質顏料，在車體製造塵土髒污。　**5**／在納格馬喬恩步兵戰鬥車的後側，追加副廠的貨物零件。
6／使用市售的西奈灰塗料塗裝兩台車輛後，發現色調不協調，因此要加深灰色的色調。使用TAMIYA的中性灰加皮革黃（比例大約為6：4）壓克力塗料，進行基本塗裝，接著還要重現戰車行駛於乾燥沙漠地區，履帶揚起的塵土。使用與車體底層相同的日本書專用土質顏料，用畫筆點狀塗上顏料。最後用噴筆噴上酒精噴霧，讓塗料定型。這是利用TAMIYA壓克力塗料會溶於酒精的原理所衍生的技法。

6

D9R

ARMORED BULLDOZER w/SLAT ARMOR

MENG MODEL 1/35 scale plastic kit
D9R ARMORED BULLDOZER w/SLAT ARMOR
modeled&described by **Takehisa SHIMOTANI**

運用掉漆與舊化土技法，在大面積空間盡情地塗裝，展現D9R裝甲推土機的魄力！

在MENG MODEL所推出的眾多IDF模型組中，這款D9R裝甲推土機顯得獨樹一格，也是許多喜好IDF模型的玩家特別想嘗試製作的模型組。D9R裝甲推土機具有堅固粗獷的外觀，並裝有柵欄式裝甲以及機關槍等武器，散發有別於一般戰車的魅力。本次將運用獨家的塗裝技術，將精美的D9R裝甲推土機模型呈現在各位面前，結合掉漆或鋪設舊化土等技法，這些都是可以廣泛應用於眾多車輛的塗裝技巧，希望各位能多加學習。

MENG MODEL 1/35比例 塑膠模型組
FORD D9R裝甲推土機 配備柵欄式裝甲
製作、撰文／下谷岳久

1/35 FORD D9R裝甲推土機
配備柵欄式裝甲
●發售／MENG MODEL、販售
／BEAVER CORPORATION、
GSI Creos ●10584円、發售中
●1/35、約25cm●塑膠模型組

▲在黏著駕駛座的車窗玻璃前,要先在外側貼上遮蔽膠帶,在整個外側玻璃面貼滿膠帶。

▲先將遮蔽後的透明玻璃暫時嵌入側壁板,再從外側用筆刀沿著窗框切割。

▲切割遮蔽區域並去除留白部位的狀態。由於零件數量較多,得花上一段時間,但此步驟會影響到之後的加工作業,一定要有耐心地切割。

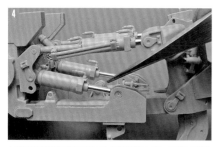

▲無配備柵欄式裝甲的D9R裝甲推土機,其阻尼器軸心為塑膠材質;有配備配備柵欄式裝甲的D9R裝甲推土機,阻尼器軸心被變更為金屬材質。

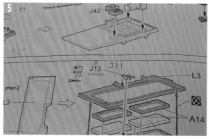

▲組裝圖的零件編號有誤,原本標示的J13,應該是J31才對。如果直接裝上J13零件,就會變成關閉車門的位置,要特別注意。

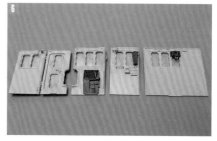

▲無論車門是開啟或關閉的狀態,透過玻璃都會看見分色塗裝的色調,要做一定程度的加工。

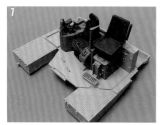

▲塗裝駕駛艙內部及組裝零件的狀態。內裝完全比照實體車輛,忠實重現細部。

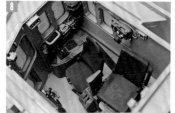

▲這是即將關閉駕駛艙之前的狀態,要先進行分色塗裝、舊化、黏貼水貼紙的步驟。雖然可以選擇兩種顏色的玻璃,但從外面透過彩色玻璃檢視,幾乎無法辨識玻璃的顏色。

▲還要在模型組中追加eduard的D9R裝甲推土機外裝蝕刻片零件(36336),提升模型的細節。不過,蝕刻片零件的紋路線條並沒有原廠模型組精細,只能選擇最低限度數量的零件。

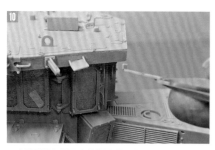

▲由於透過組裝圖比較難辨識固定柵欄式裝甲搖臂的V-26零件安裝位置,最後在組裝柵欄式裝甲的時候,要對照實體車輛的位置。

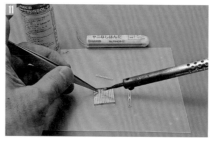

▲可以使用蝕刻片零件來提高精密性,但在黏著這些細小的零件時,使用瞬間膠不易黏著,建議採用銲接的方式。在銲接時記得要使用助銲劑。

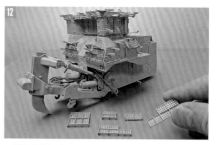

▲將裝設於駕駛艙外圍的維修梯,換成蝕刻片材質,厚度變得更薄,外觀看起來更加俐落。

▲開始組裝履帶,在一開始發售的無柵欄式裝甲D9R裝甲推土機模型組中,其內附的履帶分為三種零件,經過改良後,變成兩種。

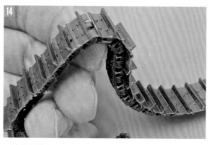

▲連接履帶的結構也有所改良,變成鏈接式,讓組裝或拆解都更為輕鬆。此外,原廠還附贈十個備用零件。

▲頭燈護罩兼踏板零件,比照實體採蝕刻片材質的正方形止滑孔洞形狀,外觀明顯不同。

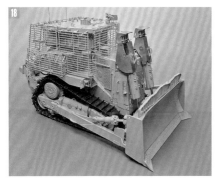

▲模型組附有本體與固定架一體的滅火器,但在沒有用到的零件中,有兩個單體的滅火器零件,可以搭配蝕刻片的固定架。

▲替推土刀上面的柵欄擋板做受損加工,將點燃的線香靠近柵欄擋板,讓柵欄擋板軟化,彎曲柵欄擋板,呈現正面受損的外觀。

▲如同我在開頭提到的,假組時比較難辨識V-26零件的組裝位置,但只要裝上柵欄式裝甲,就能直覺性地快速找出安裝零件的位置。

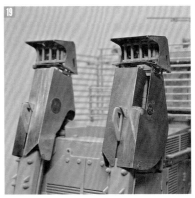

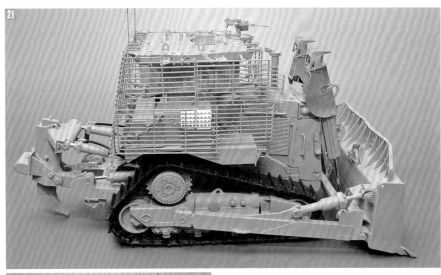

▲將推土刀油壓氣缸上側的推土刀、頭燈護罩換成蝕刻片零件的狀態。由於實體通常採用薄鋼板材質,這樣較接近實體的外觀,看起來更為俐落。

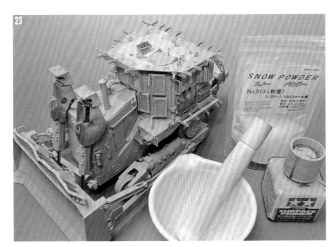

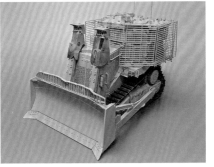

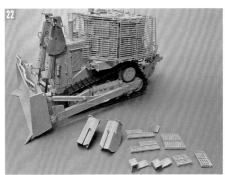

▲還要將裝設於上側裝甲的彈藥箱支架換成蝕刻片零件。此外,同樣要將三角形零件及梯形把手換成蝕刻片零件。

▲照片是安裝所有零件的狀態,但柵欄式裝甲為假組方式,僅將柵欄式裝甲放在支架上,沒有黏著固定。此外,在塗裝車體前要先拆下履帶,方便進行塗裝與舊化作業。

▲將部分模型組零件換成蝕刻片零件後,被換掉的零件如上圖。雖然數量不多,外觀氣氛卻大為不同。

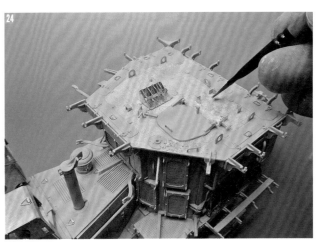

▲因為實體車輛的上側裝甲表面有防滑加工,要先塗上MORIN的細雪大理石粉,再塗上TAMIYA的液態補土,讓大理石粉牢牢附著。大理石粉本身的顆粒細緻,但還可以繼續研磨,把顆粒磨細。

▲比對實體車輛照片時,觀察到上側裝甲艙蓋與外圍並沒有止滑加工,止滑主要分布於寬廣面,因此可比照實體來加以重現。用手指抓取大理石粉,隨機撒上,即可呈現顆粒不均的疏密性。

呈現掉漆效果的塗裝方法

▲使用擬真舊化塗料製造掉漆效果時，要先確認哪種方法最為合適，才能呈現最佳的效果。先塗上MODELKASTEN塗料，上一層掉漆底色後，再噴上花王Cape頭髮定型噴霧。等待噴霧乾燥後，用AK的RC094西奈灰擬真舊化塗料塗裝，再使用沾水的各類材料，刮除塗料製造掉漆表現，並一邊確認效果。

▲接下來要使用Mr. SILICONE BARRIER離型劑。比照先前的步驟，製造掉漆外觀，並確認塗料剝落的狀態。由於離型劑有一層隔離膜，不用過度施力剝除。此外，依據剝除的素材不同，掉漆的外觀也會有所差異。我這次主要運用此手法來進行塗裝。

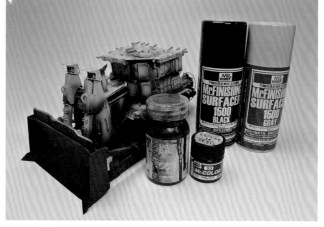

▲▶試著使用AK Interactive的重度掉漆效果表現液。跟使用定型噴霧的方法相同，都是等塗料乾燥後再用沾水的畫筆等工具，即可簡單地剝除塗料。但無論是沾水或使用溶劑，塗料都會因稀釋而溶解，外觀變得模糊。也許這個方式不太適合搭配擬真舊化塗料。

▲在正式塗裝之前，先塗上GSI Creos的Mr. FINISHING SURFACER 1500（灰色）液態補土。在推土刀部位塗上1500（黑色）液態補土，接著在製造掉漆的部位塗上MODELKASTEN C-16掉漆底色塗料，並用GSI Creos C33消光黑塗料做暗色打底。

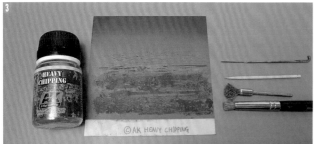

▲使用MODELKASTEN的C-06履帶色塗料，塗裝整條履帶，並且用噴筆噴上薄薄一層的掉漆底色，呈現輕微的生鏽色。

▲在塗有掉漆底色的推土刀推動懸臂側邊，用畫筆塗上離型劑，預備在單點區域製造掉漆效果。

▲使用TAMIYA的XF-3消光黃與XF-7消光紅混色塗料，塗裝推土刀側邊、懸臂、鏈輪，呈現建築黃色塗裝褪色的色調。

▲在塗裝建築黃色的時候，由於懸臂部位的形狀較為複雜，得採分區塗裝的方式。要先用PANZER PUTTY MXA001遮蔽泥做遮蔽。

▲要在塗上黃色的區域，再次塗上離型劑，讓上層的西奈灰塗料剝落，使黃色外露，並顯出黃色底層的金屬底漆。這就是雙重掉漆的效果。

▲在推土刀噴上黑色水補土後，用黃銅刷輕輕地上下刷拭，製造刮痕，這樣可以呈現推土刀表面因砂子摩擦而產生的髮絲紋痕跡。

▲在柵欄式裝甲噴上灰色的水補土後，隱約可見某些部位的毛邊，在最後加工的塗裝作業前，一定要用筆刀刨削毛邊。

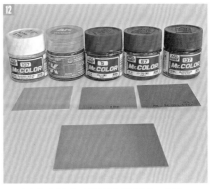

▲要在各部位施加輕度的立體色調變化法，使用AK IDF西奈灰RC 094擬真舊化塗料，暗色以藍色或紫色為主，亮色以白色為主，逐步進行調色。

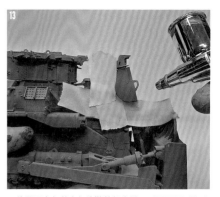

▲使用西奈灰基本色塗裝整個車體，以平面區域為中心，留意光線照射的方向，並施加立體色調變化法，讓單色塗裝也能產生變化。

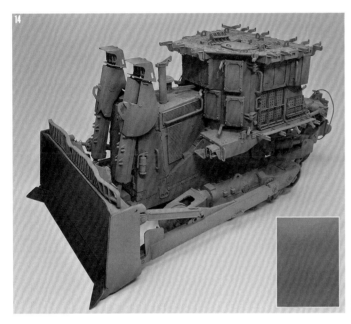

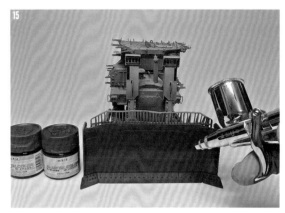

▲在推土刀表面噴上金屬色塗料。這裡使用的是GSI Creos的Mr.METAL COLOR MC 214深鐵色塗料。接著使用MC 212鐵色塗料，以推土刀中央凹陷處為中心，橫向噴上薄薄一層塗料。

◀一邊在整個車體施加立體色調變化法，一邊完成塗裝的狀態。先拆下履帶或柵欄式裝甲，採個別塗裝的方式。如果立體色調變化法的效果過頭，就會破壞原本的色調，適度即可。

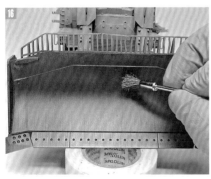

▲確認金屬色塗料乾燥後，用黃銅刷輕刷，製造髮絲痕跡。接著使用乾布，由上至下輕輕擦拭。

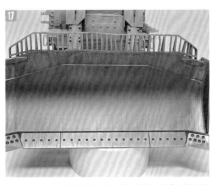

▲在推土刀上側殘留少許的西奈灰塗料，並且在推土刀表面留有原本色彩的塗裝痕跡，呈現細微的髮絲紋路與消光光澤。

▲先在推土刀側邊、懸臂、鏈輪的塗裝面製造細微傷痕，再慢慢地增加掉漆痕跡。要呈現傷痕縱向、橫向、斜向、鋸齒狀、曲線等變化，避免一直線分布而顯得單調。

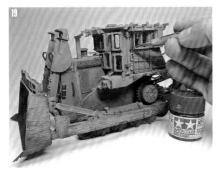

▲車體的把手是以色列車輛的特徵之一，可以在這些部位塗上TAMIYA的XF-7消光紅塗料，運用紅色來點綴單調的西奈灰色。

▲如果使用離型劑，比較難製造點狀的剝落外觀，因此可以用筆毛較短而堅硬的畫筆，用觸點的方式塗上vallejo 70.822德國黑棕色塗料，追加掉漆痕跡。

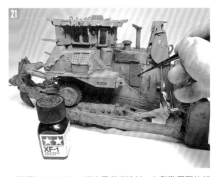

▲稀釋TAMIYA XF-1消光黑琺瑯塗料，在引擎周圍的部分散熱孔滲入塗料，等待塗料乾燥後，用琺瑯稀釋液擦掉塗料。

舊化作業的重點

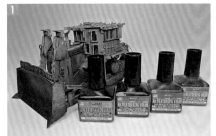

▲使用 GSI Creos 的 Mr.WEATHERING COLOR 黑色、原野棕、深棕色、鏽橙色混合舊化塗料，進行點狀漬洗。配合各部位的色調，調整髒污狀態。

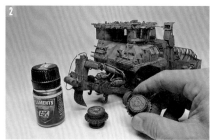

▲用棉花棒沾取 AK Interactive 的深鋼色塗料，在鏈輪的齒輪部位、槍砲、碎土機等金屬面擦上塗料，製造消光的金屬光澤。

▲確認點狀入墨的塗料乾燥到一定的程度後，用拋光橡皮擦調整色調，再用畫筆在螺帽、鉸鏈等突起部位塗上亮色，增加陰影的明暗層次。

▲上圖為 HAD MODELS 的 1/48 滅火器專用水貼紙，但貼在 1/35 的滅火器上也不會有突兀的感覺，可以直接沿用。

▶滅火器水貼紙共有兩種，一種是乾粉滅火器，另一種是二氧化碳滅火器。檢視資料照片，有找到幾張以色列軍使用乾粉滅火器的照片，因此選用乾粉滅火器水貼紙。

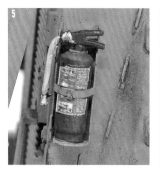

◀先製作砂質泥，用來呈現附著履帶的砂子或泥土。使用 Mr.WEATHERING COLOR 的原野棕、灰棕色舊化塗料、MR.WEATHERING PASTE 的泥白色舊化膏、MORIN 的細雪大理石粉，以及情景模型專用砂色細砂（北美砂），將這些材料混合。

▲拿支用過的舊面相筆，在履帶表面塗上混合的泥土。

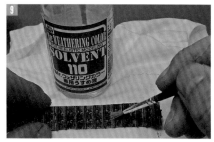

▲用乾布輕輕擦拭泥土，殘留適量的泥土。

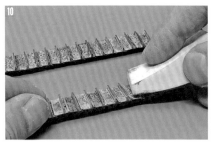

▲用畫筆塗上 Mr.WEATHERING COLOR 稀釋液，進行漬洗。洗掉殘留於履帶表面的非必要泥土。

▲確認履帶表面的 Mr.WEATHERING COLOR 稀釋液，失去溼潤感後，使用化妝棉輕輕擦拭表面。

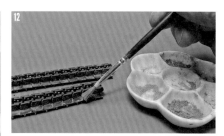

▲接下來進行履帶內側的舊化。跟履帶外側不同的是，由於內側的舊化程度較為輕微，主要使用了舊化土。此外，要等待先前步驟的泥土完全乾燥後，再開始作業。

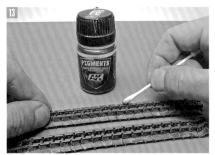

▲混合 AK Interactive 的 AK040 淡塵土色顏料、AK146 瀝青道路色顏料、vallejo 73.121 沙漠塵土色舊化土、73.104 淡褐色舊化土，以及 Life Color PG102 西奈塵土舊化土。

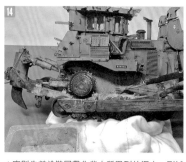

▲鏈輪與履帶接觸的部位會因金屬相互摩擦而產生消光光澤，可以用棉花棒沾取 AK Interactive 的深鋼色塗料，擦拭接觸部位。

▲宣則先前塗裝履帶作業中所用到的泥土，刷拭車體的履帶保護殼及懸臂等部位，製造舊化效果。

▲因泥土的成分性質，乾燥後會呈現白色外觀，可以使用沾有舊化稀釋液的棉花棒或畫筆，輕輕觸點部分區域，擦掉泥土。

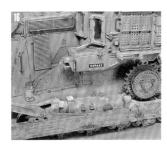

▲因泥土的成分性質，乾燥後會呈現白色外觀，可以使用沾有舊化稀釋液的棉花棒或畫筆，輕輕觸點部分區域，擦掉泥土。

▲為了增加泥土髒污的色調變化，在此使用 Mig 的 MIG-1207 沖刷效果舊化液、AK Interactive 的 DAK Vehcles AK066 漬洗液。

▲用畫筆沾取上個步驟的液體，再利用攪拌棒或竹梳等工具，以潑射手法噴上。若液體過量，會噴出大顆粒，第一次與第二次潑射時，要先在紙上調整飛沫狀態。

▲為了製作堆積於傳動室上方的泥沙，色調要與先前步驟的泥土相同，使用大量的北美砂，製作成泥土狀。

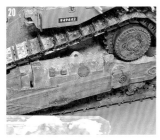

▲因為要依據車輛的部位來調整泥沙的堆積量，要用牙籤尖端慢慢地堆積泥沙。此外，要隨機地堆積泥沙，呈現凹凸不平的外觀。

▲還要用畫筆在推土刀表面刷拭泥沙。泥沙附著在推土刀下方的齒尖部位，上側為含有水分而往下流的泥沙。

▲我不想讓推土刀表面的金屬質感被泥沙蓋過，趁泥沙尚未乾燥的時候，先用沾有舊化稀釋液的平筆，由上往下輕刷，讓泥沙往下流。

▲趁堆積於下側的泥沙還未往下流之前，繼續用沾有舊化稀釋液的平筆，從反方向由下往上刷，表現泥沙呈拋物線殘留的外觀。

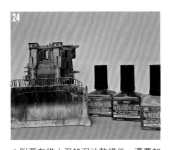

▲附著在推土刀的泥沙乾燥後，還要加入若隱若現的水滴、塵土污漬、生鏽色。在此使用鏽橙色、深棕色、土砂色塗料。

▲使用面相筆，製造帶有粗糙質感的水滴變化性。跟雨滴不同的是，水滴含有泥沙，水分較多，質地較為粗糙。此外，由於含帶砂子或灰塵，水滴的顏色較為混濁。

▲由於堆積在履帶周圍的泥沙色調欠缺變化，可以使用原野棕塗料，一邊慢慢改變泥沙的色調，一邊進行漬洗。

▲在漬洗堆積的泥沙時，變速箱周圍呈現白色而模糊的外觀，可以在各處施加點狀入墨，並殘留薄薄一層積聚的塵土污漬。

▲在推土刀的接縫塗上鏽橙色與深棕色塗料，增加生鏽色，呈現色調的變化。

▲混有砂子的舊化膏，因質地脆弱容易剝落，可以在泥沙上面用畫筆滲入 vallejo 的舊化土黏合壓克力消光劑，讓泥沙穩固附著。

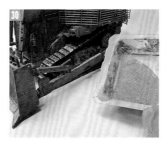

▲如果讓舊化膏與砂土完全乾燥，就可以當成粗顆粒的舊化土來使用。在之後的地面製作作業中，會派上用場。

▲舊化土黏合劑屬於壓克力性質，會在部分區域顯現出白色硬化的外觀，要用原野棕塗料漬洗，修正不自然的部位。

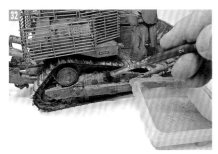

▲用畫筆沾取已經乾燥的粗舊化土，將舊化土撒在經過漬洗的部位，調整色調。

▲使用用來增添履帶髒污感的舊化土，在容易積聚塵土的車輛陰角處等部位，鋪上舊化土，表現堆積的灰塵或塵土等舊化外觀。

▲用潑射的手法噴上壓克力稀釋液，讓舊化土附著於車體。如果量過多，會讓舊化土往下流，在潑射的時候，只要讓舊化土保持稍微濕潤的程度即可。

▲使用輕量粉狀石頭黏土與舊化膏，開始製作地面。趁黏土尚為柔軟的時候，將車體與多出的履帶放在地面上，製作履帶痕跡。

▲先將車輛暫時固定在地面上，在履帶痕跡旁邊用木工用白膠黏上乾燥的粗舊化土，製作堆積的土壤，強調車輛的重量感。

▲使用JOEFIX的雜草與MORIN的直立草等材料，讓地面增添色彩變化，擺脫單調外觀。

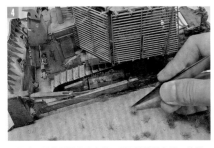

▲用木工用白膠固定直立草，呈現隨機的色調、位置、高度。用手指抓取適量的草，在根部塗上瞬間膠，在地面鑽出孔洞後，再用白膠固定直立草。

▲塗上厚厚一層的舊化膏，就能表現出黏土質積水處乾燥後產生裂痕的自然外觀。

▲為了讓單調的顏色呈現變化性，要用加入稀釋液稀釋的各色Mr.WEATHERING COLOR塗料漬洗地面，製造斑紋痕跡。

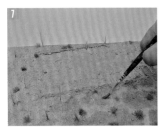

▲在履帶所壓過的地面痕跡上，塗上原野棕塗料，呈現帶有溼氣的外觀。與經過日曬的乾燥地表有不同的質感，具有變化性。

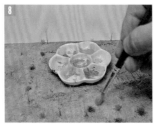

▲用畫筆筆尖在各處撒上微量的舊化土。在草的根部撒上深色的舊化土，以遮掩黏著部位的反光。

▲確認整體模型外觀，尋找車體的雨漬、潑水、褪色、生鏽色較為不足的區域，逐一修正。

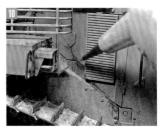

▲使用gaianotes的54號油漬琺瑯塗料，在引擎檢修艙蓋周圍塗上油漬。此外，還要在油漬上面鋪上舊化土，製造油污與砂子混合的色調。

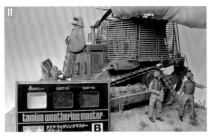

▲用附贈刷具，在排氣管周圍塗上TAMIYA WEATHERING MASTER碳黑色舊化粉彩，製作污漬。

▲模型組的阻尼器軸心雖為金屬零件，但這裡為了還原推土刀的可動式結構，採用了軸心與汽缸一體成形的零件，並將軸心塗裝成電鍍色。先塗上亮光黑色硝基底漆，再使用價格便宜又能輕鬆呈現電鍍色的Pebeo Artist marker銀色上色筆。將原液擠在塗料皿上，並使用畫筆塗上多量的塗料。

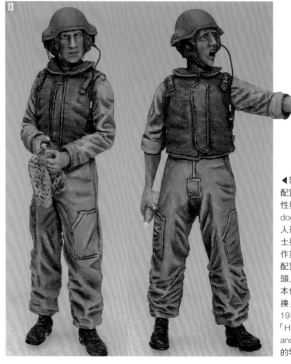

◀製作地面與車輛後，即可追加配置人形，增添情景模型的故事性與豐富配色。在此使用black dog製造的「IDF TANK CRUE」人形，操控D9R裝甲推土機的士兵比較適合戴上棒球帽造型的作業帽或闊邊帽，但我還是決定配置black dog的人形，無論是頭上的戰車帽或姿勢，都更吻合本作品的情景。我將人形的頭部換成HORNET的「HZH 01 1980/90s AFV helmets」與「HH30 Heads with frightened and anxious expressions」參雜的零件。

FINISHED D9R

ARMORED BULLDOZER w/SLAT ARMOR

模型組的零件數量相當多，其中包含許多脆弱的零件。不過，零件的密合度與準確度高，加上採用結構簡單的連結式履帶，大多數的模型玩家都能輕鬆組裝。各位只要多加參考我製作本範例的方式，先決定作品的重心與主題，按部就班地製作，相信就能順利完工。此款模型組能滿足各位「想要精心製作內部駕駛艙」、「想要施加重度舊化」的願望，不妨依自己喜好的方式，盡情地體驗製作戰車模型的樂趣。

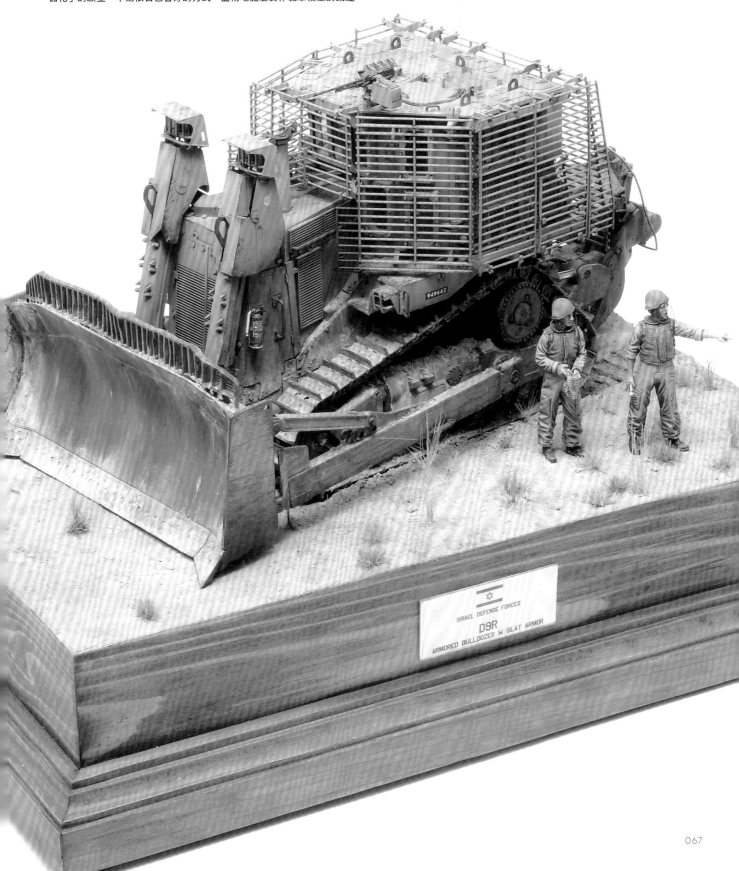

ISRAEL DEFENSE FORCES

D9R

ARMORED BULLDOZER W/SLAT ARMOR

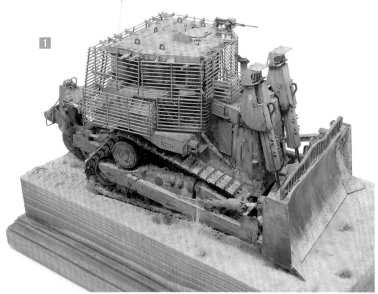

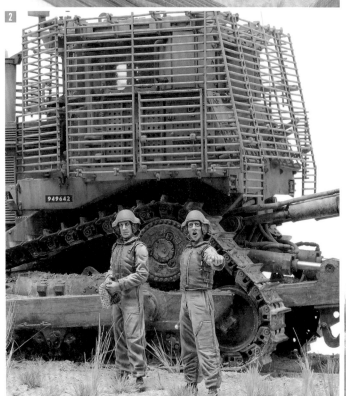

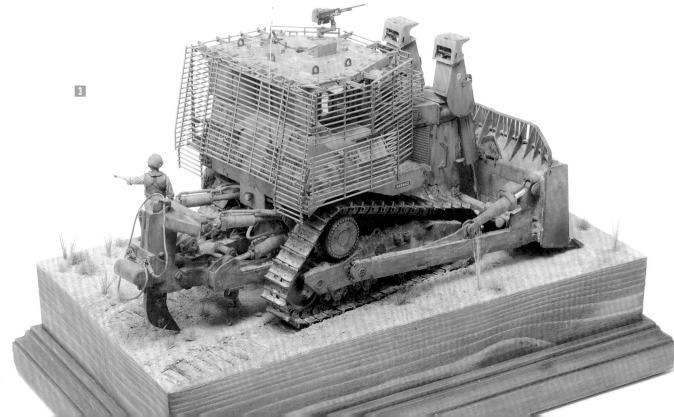

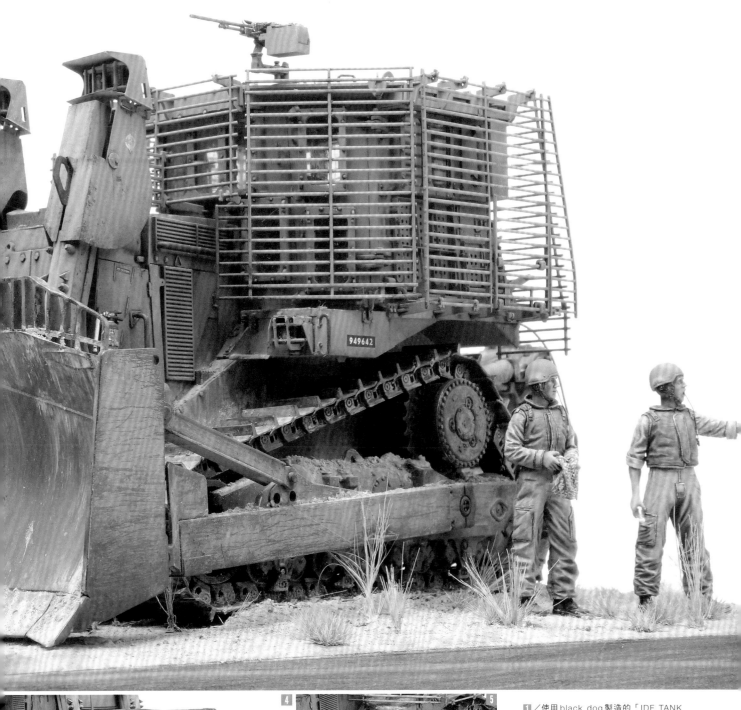

1／使用black dog製造的「IDF TANK CRUE」人形，並且將頭部換成HORNET的「HZH01 1980／90s AFV helmets」與「HH30 Heads with frightened and anxious expressions」參雜的零件。

2 3／使用輕量粉狀石頭黏土與舊化膏製作地面，趁黏土尚為柔軟的時候，把多出的履帶與車體放在地面，壓出履帶痕跡。搭配JOEFIX的雜草與MORIN的直立草材料，增添地面的色彩變化。我還在地面塗上厚厚一層的MR.WEATHERING PASTE泥白色舊化膏，舊化膏乾燥後，就能產生自然的裂痕，讓地面增添不同的面貌。

4／推土刀表面的舊化加工效果很理想。無論是泥沙的流動感，或是推土刀表面的金屬感，都有了更高水準的真實感。建議各位參考實際製作步驟，積極挑戰進階作業。

5／分成數次鋪上舊化土或舊化膏，製作堆積於履帶及傳動裝置周圍的泥土。這裡使用Mr.WEATHERING COLOR舊化塗料，增添多變的面貌，避免顏色過於單調。

6／使用蝕刻片零件製作推土機的懸臂頭燈護罩，讓外觀更為精細。

7／在推土機的頂板鋪上「MORIN No.513細雪大理石粉」，再塗上TAMIYA的水補土底漆，固定細雪大理石粉。

8／使用離型劑製造掉漆效果，並利用汽缸金屬零件呈現對比，這樣更有實體車輛的真實感。

1897-2018……
以色列建國史與動盪的局勢 text／しげる

1948年5月14日，以色列正式獨立建國。在猶太人的歷史中，自從亡國以來過了約兩千年，以色列第一任總理本古里昂終於掌握契機，宣布以色列獨立。聯合國通過分治法案，將巴勒斯坦劃分為猶太國、阿拉伯國、耶路撒冷（國際特別政權）三大地區，大約有六十萬猶太人移民到巴勒斯坦。當時巴勒斯坦人的人口約為一百九十七萬人，原本由巴勒斯坦人統治的土地遭到分割，而以色列人終於實現長年來的願望，在此建國。在這樣的演變下，對於巴勒斯坦人與以色列人而言，戰爭是無法避免的。此外，周遭的阿拉伯國家打著「阿拉伯起義」的名號，不斷侵略以色列，導致中東陷入空前的紛擾。以色列是什麼樣的國家？何謂中東戰爭？現今的以色列與中東局勢如何？接下來將為各位簡述以色列建國史。

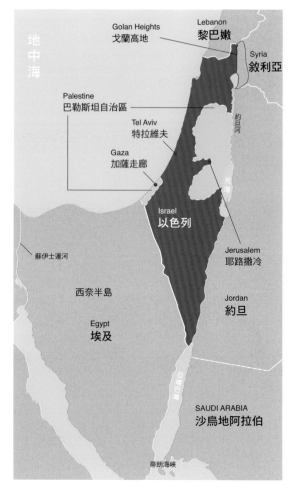

1897-1948 以色列建國

1897年8月，第一屆「世界錫安主義大會」於瑞士巴塞爾舉行，大會決議讓長年來流浪於世界各地的猶太人，在巴勒斯坦建立一個受到公共組織認可的國家。之後，在19世紀末到20世紀初，以往由零星人士發起的錫安主義（推動由猶太人建立國家的運動）昇華為政治運動，移民至巴勒斯坦的猶太人日漸增多。之後的第一次世界大戰期間，錫安主義者獲得英國支持，在戰後於巴勒斯坦建立屬於猶太人的民族家園。在英國外務大臣貝爾福寫給猶太人領袖羅斯柴爾德的書信中，明示了以上的重點，因此文件又被稱為《貝爾福宣言》。然而，英國後來背棄了承諾，巴勒斯坦成為英國的管轄地。在英國管轄的時期，從20世紀初開始移民至巴勒斯坦的猶太人，組成哈加拿及伊爾貢等民兵組織，在第二次世界大戰時期不斷地發起鬥爭，反抗英國託管，或是與阿拉伯居民發生衝突，戰火愈演愈烈。由於英國經歷了第二次世界大戰，國力大幅衰減，已無心託管巴勒斯坦，因此在1947年，將巴勒斯坦問題交由聯合國裁決。

根據聯合國各會員國的意見，分為將巴勒斯坦分割為猶太與阿拉伯民族國家，或是建立兩民族的聯邦國家，但最後決議採分割制。猶太人對此決議感到欣喜若狂，但阿拉伯人無法接受自古傳承的土地被強迫割讓給其他的民族，逐漸釀成兩民族的衝突，並演變成內戰。在1948年5月14日，以色列第一任總理大衛·本古里昂，宣布以色列獨立建國。最後一批的英國部隊從港口城市海法撤退，以色列政府暨升起了以色列國旗，美國總統杜魯門隨後承認以色列建國。猶太人終於實現兩千年來的悲壯心願，成功建立屬於自己的國家。

1948-1956 第一次、第二次中東戰爭

在以色列發布獨立宣言的隔天，1948年5月15日，黎巴嫩、敘利亞、伊拉克、約旦、埃及等周遭阿拉伯國家開始進攻巴勒斯坦，爆發第一次中東戰爭。

以色列將第一次中東戰爭稱為「獨立戰爭」。在5月15日之前，許多阿拉伯人逃離巴勒斯坦，猶太人與阿拉伯人曾發動零星戰爭；但在5月15日以後，正式開啟大戰的狀態。阿拉伯國家約有十五萬兵力，以色列僅有三萬六千民兵，雙方的戰力有壓倒性的差異。此外，以色列欠缺性能優越的武器，加上阿拉伯國家分從北部與南部展開夾擊之勢，以色列總理本古里昂必須與戰場指揮官協商，要將沒有附帶瞄準器的野戰砲，部屬在北部或南部的其中一地。

在開戰一個多月後的1948年6月11日，聯合國宣布停火令，雙邊暫時停戰四個星期。在這段期間，以色列開始整修通往耶路撒冷的補給路線，並重新編組軍隊戰力，統整各地的武裝組織指揮系統，成立以色列國防軍，準備發動反攻。結束停戰的7月9日，以色列軍隊向阿拉伯軍隊發動攻擊，持續一進一退的激戰，但在聯合國的決議下，雙方於18日再次停戰。然而，在停戰期間，以色列向世界各國採購槍砲、戰車、戰機等武器，一直持續到10月。因此，透過提升戰力，以色列軍終於逐漸處於優勢。在10月中旬，以色列與埃及爆發戰爭，結束了第二次的停戰，之後陸續展開激烈攻防戰。但從1949年起，以色列首先在2月與埃及協議停戰、3月與黎巴嫩、4月與約旦、7月與敘利亞，正式與周遭阿拉伯各國簽訂停戰協議，持續一年兩個月的以色列獨立戰爭正式結束。

然而，這場獨立戰爭只是以色列戰爭史的序幕。第二次中東戰爭的導火線，是1952年由埃及人所發動的革命，經過這場革命，埃及推動共和制。於1956年就任

埃及第二任總統的納瑟，於同年7月宣布蘇伊士運河的國有化。蘇伊士運河長年來由英國管理，是重要的戰略據點，因此英國絕對不想失去這個據點。由於當時納瑟政權援助阿爾及利亞民族解放陣線，引發法國不滿，英國便與法國聯合，對埃及展開軍事行動。此外，以色列為了確保國內船隻在蘇伊士運河的自由航行權，並驅逐西奈半島的埃及軍，便與英法兩國聯手進攻埃及。在1956年10月29日，以色列傘兵部隊空降西奈半島的米特拉山口，向運河進軍。英、法、以色列三國與埃及之間爆發了戰爭。

在戰爭剛開始的階段，由於埃及軍沒有察覺到以色列軍的突襲，短短幾天內，以色列軍便掌握戰場的主導權。此外，以色列獲得法國的援助，配有戰車等大量武器，其戰力已非獨立戰爭時期所能相比，並遠勝於埃及軍。接著在11月5日，英法兩國也派遣陸軍進攻，勝券在握（第二次中東戰爭）。

然而，美國不滿以色列的祕密作戰行動，要求英、法、以色列三國即刻停戰，加上蘇聯也施加壓力，英國與法國在11月6日承諾停戰，以色列也於8日宣布停戰，全軍終止作戰。同月14日，以色列國會一致同意，讓以色列全軍從占領地區撤軍。最後，第二次中東戰爭開戰僅經過一百小時便宣告結束，但以色列從建國後透過這兩次戰爭，已向國際社會彰顯其強烈的存在感。

●主要投入戰場的以色列國防軍戰車
M4雪曼戰車／AMX-13輕型戰車／M50/M51超級雪曼戰車／霍奇基斯H35戰車／邱吉爾步兵戰車／其他各類第二次世界大戰時期的殘存車輛

1964-1967 第三次中東戰爭與PLO

以色列的國力在60年代有驚人的成長，但長年來經常與巴勒斯坦武裝組織產生紛爭。其中心為前埃及軍人亞西爾·阿拉法特所創立的法塔赫（巴勒斯坦民族解放

運動）。法塔赫在1964年，成為PLO（巴勒斯坦解放組織）的主流派，經常在以色列北部與以色列軍激戰。

趁著以色列與巴勒斯坦解放組織的紛爭，埃及封鎖以色列的海上生命線堤藍海峽。此外，敘利亞國內爆發政變，誕生了支持巴勒斯坦解放組織的政權，敘利亞軍從戈蘭高地開始對以色列領土發動砲擊。受迫於雙邊的壓力，以色列考量到美國的支援及對阿拉伯各國發動攻擊的時機，對於立刻開戰與否猶豫不決，以色列政權逐漸失去國民的支持。此外，埃及擬定了一套策略，準備先發制人發動攻擊，擊潰以色列軍。

在這樣的情勢下，以色列於 1967 年 6 月 5 日早上 7 點 45 分，進行空軍總動員（發動空襲時，僅在以色列領空留下十二架戰機），超低空飛行入侵埃及領空，大舉摧毀埃及三分之一的戰機，讓埃及空軍無法發動反擊。同一天的 11 點 50 分，敘利亞、伊拉克、約旦戰機同時入侵以色列領空，但以色列空軍在兩小時內擊落敵軍戰機，空軍與陸軍聯合持續摧毀敘利亞與約旦戰機。在開戰的第一天，阿拉伯軍總計有四百架戰機被擊落，由以色列取得戰爭的主導權（第三次中東戰爭）。

第三次中東戰爭的首日，雙方展開地面作戰，約旦軍與以色列軍在耶路撒冷激

戰。此外，在西奈半島戰線，以色列軍派遣機甲部隊進攻阿布奧格拉，斷絕加薩地區與埃及的聯繫。6 月 7 日，以色列軍還攻擊了航行於阿里什外海的美國情報船自由號，引發軒然大波，但以色列自始至終都處於戰場上的優勢。以色列軍西進西奈半島，直逼蘇伊士運河東岸，但在 6 月 8 日的凌晨 12 點，以色列與埃及簽訂停戰協議。在北部區域，以色列軍與敘利亞軍在戈蘭高地持續戰鬥到 10 日，但在同一天的 6 點 30 分，直告停戰，結束一連串的戰爭。由於此戰役只持續了 6 天，被稱為「六日戰爭」。然而，對國力較為薄弱的以色列而言，統治與防衛急遽擴大的西奈半島、約旦河西岸、戈蘭高地等占領地區反而成為重擔，在之後的三十年間，造成以色列不少困擾。

●主要投入戰場的以色列國防軍戰車
蕭特戰車（百夫長主力戰車改裝版）／M 48 巴頓戰車／M 50 ／M 51 超級雪曼戰車

1970-1973　第四次中東戰爭與沙達特

以色列長年來的死對頭，埃及第二任總統納瑟，於 1970 年過世。同年 10 月，艾爾·沙達特繼任總統，他繼承納瑟對於以色列的強硬作風，為了統合泛阿拉伯主義國家，組成了阿拉伯國家聯盟。此外，沙達特打算以美國為後盾，奪回在第三次中東戰爭時被以色列占領的領土，構思對抗以色列的作戰策略。在 1972 年，埃及的擬定了一套實際的戰爭計畫，並研究如何運用由蘇聯供應的武器，進行有效的戰術。另一方面，敘利亞也開始提升軍力，準備迎戰以色列。相較之下，由於以色列在第三次中東戰爭取得壓倒性勝利，輕忽阿拉伯的軍力成長，因此也誤判阿拉伯軍在國境集結戰車與大砲的情報。

1973 年 10 月 5 日是猶太教的「贖罪日」，這是猶太教最為神聖的節日，大多數的猶太人從這天傍晚到隔天，都會待在猶太教堂祈禱。在隔天 10 月 6 日下午 2 點，埃及與敘利亞同時突襲以色列（第四次中東戰爭），兩百四十架坦克及戰機飛往蘇伊士運河東岸，攻擊以色列軍陣地。同時，埃及還布署兩千門大砲，開始發動猛烈轟炸。從發動攻擊開始僅過了一分鐘的時間，大約有超過一萬發的砲彈飛往以色列陣營，在下午 2 點 15 分，八千名埃及軍隊往東進攻西奈半島，駐守於蘇伊士運河東岸的十六個以色列軍陣營奮力抵禦敵軍攻勢。

敘利亞軍則是從戈蘭高地進攻，占領位於黑門山的以色列雷達站與作戰情報中心。此外，一千四百輛的敘利亞戰車，分別進攻戈蘭高地的中央、南部、北部，但在局部地區遭遇以色列戰車的猛烈反擊，在發動攻擊後的二十四小時間，敘利亞軍原有的軍力被大幅削減。

10 月 13 日，埃及增援部隊在蘇伊士運河東岸登陸，以色列派遣所有能派上用場戰車，開始反擊。總計有兩千輛戰車參與了這場激戰，這是第二次世界大戰以來最大規模的戰車戰。在這一天，埃及有兩百六十四輛戰車損毀，而以色列僅有十輛戰車損毀。此外，伊拉克緊急調派一個旅支援敘利亞軍，但被以色列軍打到全軍覆沒。同一天，美國總統尼克森下達指示，空運軍用物資給以色列，以色列逐漸掌握戰爭的主導權。

10 月 16 日，以色列軍渡過蘇伊士運河，登上西岸。19 日，以色列軍進軍戈蘭高地，離敘利亞首都大馬士革僅二十英里的距離。這時候以色列軍已大幅超越開戰前的國界線，踏入交戰國的領土。

10 月 22 日，以色列政府發布停戰協議，之後雖still有零星戰火，但埃及與敘利亞在 24 日接受聯合國的停戰決議，第四次中東戰爭正式結束。由於埃及軍在作戰初期跨越蘇伊士運河，突破以色列軍的陣營防線，在心理層面產生了前所未見的信心，使得埃及與以色列的協議也有所進展。此外，在戰爭期間，生產石油的阿拉伯國家對於協助以色列的國家展開報復行動，調漲石油價格，因而引發石油危機。就以上的內容來看，構成現今中東局勢的重要關鍵，就是第四次中東戰爭。

●主要投入戰場的以色列國防軍戰車
馬加赫戰車（M 48 巴頓戰車改裝版）／蕭特戰車（百夫長主力戰車改裝版）／M 60 超級雪曼戰車

1975-2000　大衛營協議與奧斯陸協議

第四次中東戰爭結束後，埃及總統沙達特開始與以色列會談。對於埃及而言，在第四次中東戰爭的作戰初期，主要目的是要打擊以色列的士氣，而不是在戰場上獲勝，這樣才能促使以色列出面談判。

1975 年，以色列總理伊扎克·拉賓，在美國國務卿亨利·季辛吉的支持下，開始與埃及對話，簽署有關於西奈半島的暫時性協議。當時埃及的外交路線也向美國靠攏，1977 年，沙達特親訪耶路撒冷，在美國居中調停下，以色列與埃及開始簽署和平協議。1978 年 9 月 4 日，在美國總統卡特的邀請下，美國、埃及、以色列三方在位於美國馬里蘭州、美國總統的休假地的大衛營，舉辦了三方會談。經過十三天馬不停蹄地持續會談之後，以埃雙方於 9 月 17 日簽署了正式協議（大衛營協議）。主要內容是兩國同意恢復正常外交，以及以色列歸還西奈半島。對於建國以來不斷與阿拉伯各國戰爭的以色列而言，這是劃時代的一大協議。然而，沙達特總統與以色列簽署協議的舉動，被伊斯蘭主義者視為「背叛巴勒斯坦的阿拉伯同胞」。1981 年，沙達特在參與第四次中東戰爭開戰紀念的閱兵儀式上，遭到某名砲兵中尉暗殺身亡。

此外，以色列要與巴勒斯坦解放組織展開協商，並不是如此容易。以色列是否將巴勒斯坦解放組織當成巴勒斯坦居民代表，長年來都是一大問題，而奧斯陸協議，

被視為以巴和平進程歷史的里程碑。在 1993 年 9 月，以色列與巴勒斯坦解放組織簽署和平協議，相互承認以色列為國家、巴勒斯坦解放組織為巴勒斯坦自治政府，以色列暫時撤離占領的巴勒斯坦地區五年，由巴勒斯坦解放組織自治。在此次協議中，詳細商定雙方在未來五年期間的動向。奧斯陸協議，是由以色列勞動黨與拉賓總理，以及美國民主黨政權所促成，但以色列右派人士認為，巴勒斯坦全區為以色列的土地，主張要流放約旦河西岸地區與加薩的巴勒斯坦人。然而，根據奧斯陸協議，以色列軍須暫時撤離巴勒斯坦，由巴勒斯坦自治政府暫時自治，並解決耶路撒冷的歸屬與難民問題。此外，以巴勒斯坦自治五年為目標，協議詳細記載以色列與巴勒斯坦的歷史性和解等內容。

然而，在 1995 年，以色列總理拉賓遭人暗殺，隔年的選舉，以色列最大的右翼保守主義政黨以色列聯合黨與政治家納坦雅胡勝選，奧斯陸協議的執行遭到擱置。1999 年，以色列勞動黨與巴瑞克首相奪回政權後，雖然打算與巴勒斯坦解放組織維繫和平關係，但始終無法與巴勒斯坦解放組織簽訂協議。另外，由於巴勒斯坦自治區的貧窮化更加嚴重，在 2000 年，當地居民發動叛變，加上鷹派的夏隆擔任總理，奧斯陸協議與和平進程完全崩解。

2005-2018　加薩走廊與找不到出口的巴勒斯坦問題

對於近年來的以色列而言，加薩走廊是攸關領土最大的問題。自從以色列在簽署奧斯陸協議遭遇挫敗後，屢次以保護移民為名義，空襲加薩走廊。在這樣的狀況下，以色列政府計畫在 2005 年 8～9 月，撤離猶太人移民與陸軍部隊，但巴勒斯坦自治區的伊斯蘭激進組織哈馬斯勝選，執政黨變成伊斯蘭激進組織，使得以色列的態度變得強硬。

2007 年，哈馬斯對以武力占領加薩走廊的以色列採取經濟制裁行動。2008 年，哈馬斯以美國總統布希訪問以色列與巴勒斯坦為由，向以色列境內發射火箭彈。以色列為了報復，嚴密封鎖加薩走廊，同年 1 月 15 日，攻擊加薩走廊街頭。23 日，加薩走廊與埃及國界的檢查崗圍牆遭到破壞，難民大舉湧入埃及。此外，在 2009 年 1 月 3 日，以色列陸軍部隊發動大規模入侵行動。這場戰爭創下第四次中

東戰爭以來最多的死傷人數，也造成不計其數的平民死亡。

2013 年，以色列與巴勒斯坦自治政府重新協議停戰，但在 2014 年發生大量以色列移民失蹤的事件，導致以色列與巴勒斯坦政府的對立更加惡化。

在 7 月 8 日凌晨，以色列對加薩走廊發動大規模空襲，陸軍在 7 月 17 日開始進攻。駐守加薩走廊的巴勒斯坦軍為了報復，發射火箭彈反擊，但大半都被以色列的「鐵穹防禦系統」所攔截。在巴衝突事件中，哈馬斯以外的伊斯蘭武裝組織群起為巴勒斯坦而戰，不斷發生的武力衝突也造成莫大的影響。8 月 26 日，以色列與巴勒斯坦協議無限期停戰，但之後依舊陸續發生小規模零星衝突，無法預測未來事態的發展。看樣子要解決巴勒斯坦問題，還有一段很長的路。

安裝FL10砲塔，外型奇特的雪曼戰車

　　以下要介紹的是在以色列建國後，屢次阻礙以色列軍的中東各國戰車製作範例。來自中國的模型製造商DRAGON，為了讓模型玩家能收藏以色列與中東各國的戰車模型，在產品線加入了中東戰爭系列模型。首先要介紹的是埃及雪曼戰車，車體為法國的AMX-13輕型戰車，安裝了FL10砲塔，並且將引擎換成M4A2雪曼戰車所配備的通用汽車製造M4A4/M4A2複合式雙柴油引擎。透過模型組的新型零件，即可重現各部位的特徵，但因為模型組沒有重現消音器及消音器蓋，我便針對這些部位忠實還原，並提升各部位的細節。

中東戰爭 埃及軍 埃及雪曼戰車
●發售／DRAGON、販售／PLATZ●7344円、發售中●1/35、約18cm●塑膠模型組

DRAGON 1/35 scale plastic kit
EGYPTIAN SHERMAN
modeled&described by **Kyousuke OZAWA**

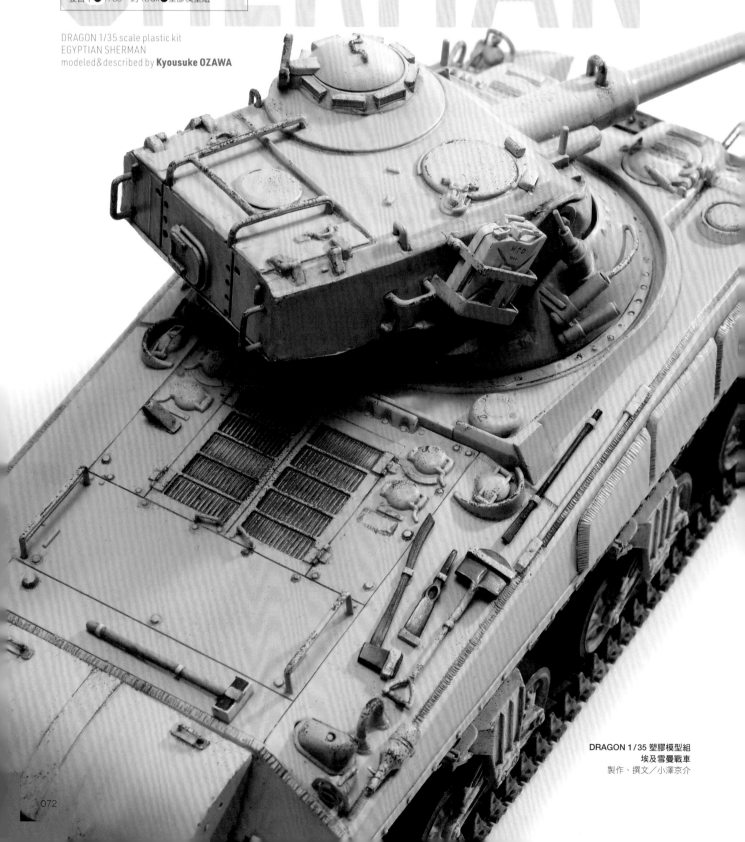

DRAGON 1/35 塑膠模型組
埃及雪曼戰車
製作、撰文／小澤京介

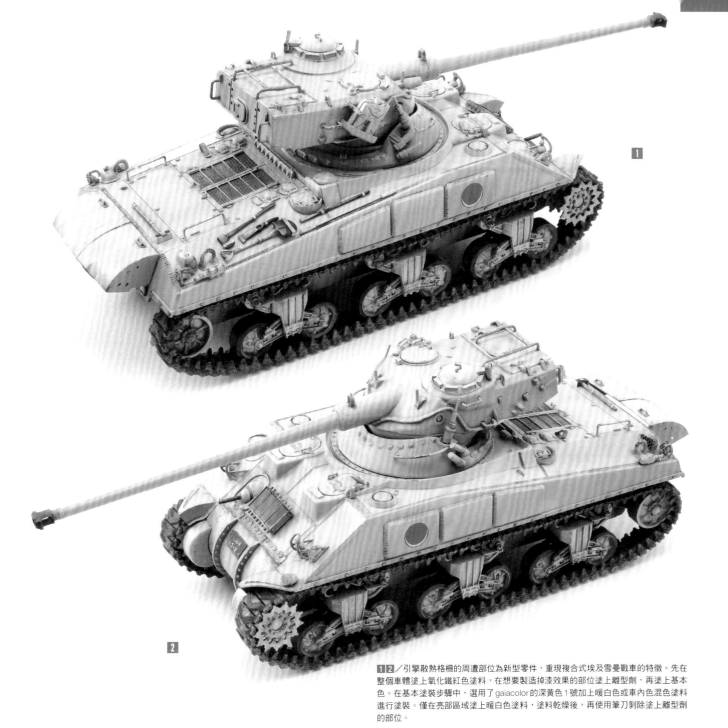

1

2

1 2／引擎散熱格柵的周遭部位為新型零件，重現複合式埃及雪曼戰車的特徵。先在整個車體塗上氧化鐵紅色塗料，在想要製造掉漆效果的部位塗上離型劑，再塗上基本色。在基本塗裝步驟中，選用了gaiacolor的深黃色1號加上暖白色或車內色混色塗料進行塗裝。僅在亮部區域塗上暖白色塗料，塗料乾燥後，再使用筆刀剔除塗上離型劑的部位。

陳列於以色列拉通戰車博物館的埃及雪曼戰車 The Armored Corps Memorial Site and Museum at Latrun

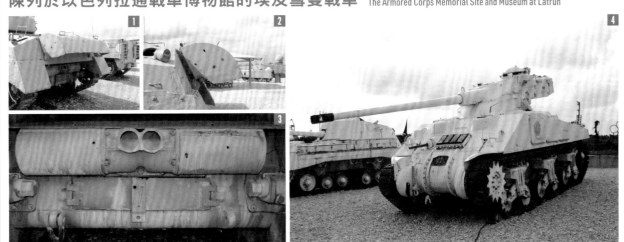

1 **2** **4**

3

1 2 3／上圖為裝有M4雪曼戰車砲塔的埃及雪曼戰車，由於埃及軍將原本的引擎，換成M4A2雪曼戰車配備的通用汽車製雙柴油引擎，消音器也隨之變更。此外，還有附上消音器蓋。展示在博物館的FL10砲塔版雪曼戰車，由於缺少消音器蓋，我參考了實體車輛照片，製作消音器蓋。　4／圖為裝有FL10砲塔的埃及雪曼戰車，在市面上可買到模型組，後方為所屬於埃及軍的射手驅逐戰車。

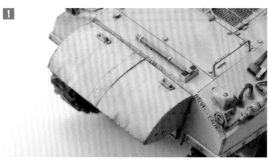

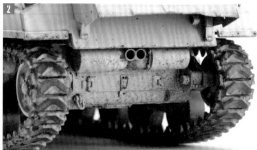

■-⑤／依照P73的照片，製作消音器與消音器蓋。使用模型組多出的Ａ22零件，製作後車殼，接著裝上ASUKA MODEL的Ｍ4Ｍ2消音器。使用塑膠板製作消音器蓋。

⑥⑦／使用多出的備用履帶零件，製作安裝在前側裝甲的備用履帶。先用手鑽在塑膠板上鑽孔，上下夾住備用履帶。用圓規刀切割上側車體，製作砲塔環。

⑧／進行舊化作業，使用mig的皮革黃油畫筆，在整個車體施加濾染技法。再使用原野棕、黑色舊化塗料，施加點狀入墨。由於車輛為白色，如果點狀入墨的色彩過於濃厚，外觀看起來會過於髒污，要特別留意。在必要部位分別塗上赭褐色、火星橘顏料，製造生鏽表現。在傳動裝置塗上舊化膏、消光白、消光棕塗料，進行舊化。最後用沾有TAMIYA消光黑壓克力塗料的棉花棒，擦拭履帶的橡膠部位。

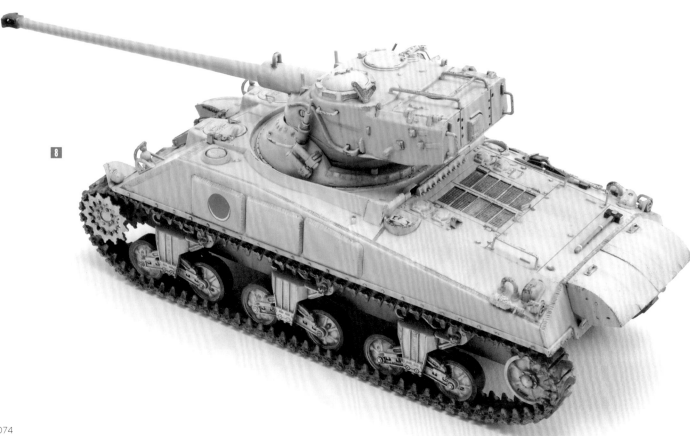

DRAGON 1/35 scale plastic kit
ARAB PANZER IV
modeled&described by **Ken KISHIDA**

ARAB PANZER IV

德國打造的傑作戰車最後英姿

　　1967年的第三次中東戰爭，又被稱為六日戰爭。阿拉伯各國為了對抗以色列，向法國、捷克斯洛伐克、西班牙等國家，購買戰後從德國接收的戰車，以加強國家軍備。阿拉伯國家使用了為數眾多的四號戰車，相信只要是資深的模型玩家，應該都有看過TAMIYA MM系列54號四號戰車H型的組裝說明書，因而得知阿拉伯四號戰車的存在。模型廠在生產模型組的時候，選用了眾人熟悉的四號戰車模型，並使用新型零件進行改裝，追加工具箱或對空機槍座等設備。印有阿拉伯文的水貼紙，也能加強視覺效果。我在本範例中選用了敘利亞軍的四號戰車，並施加重度舊化塗裝，利用各種加工方式，重現歷經第二次世界大戰洗禮的「老兵」風貌。

中東戰爭 敘利亞軍四號戰車（特別版）
●發售／DRAGON、販售／PLATZ ●8424円、發售中
●1/35、約20cm ●塑膠模型組

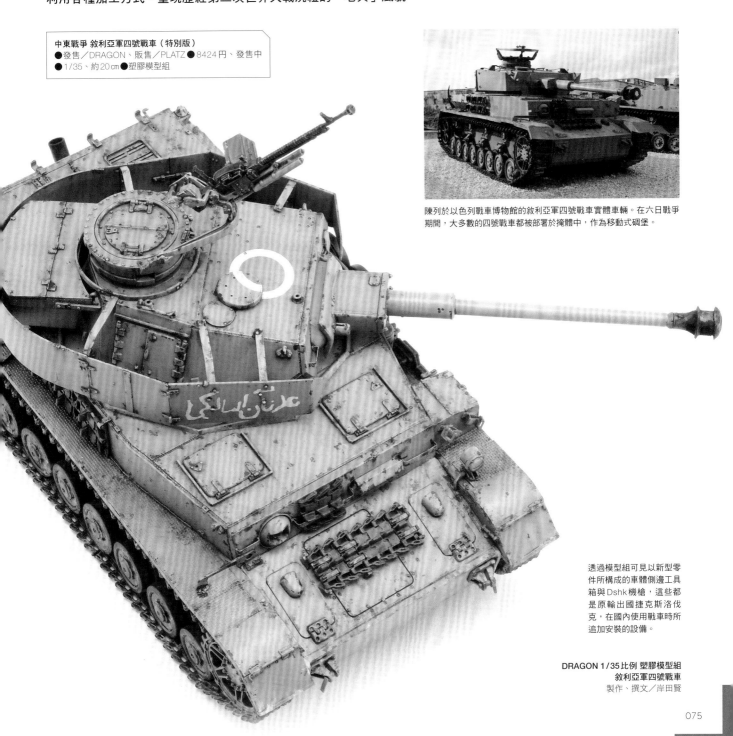

陳列於以色列戰車博物館的敘利亞軍四號戰車實體車輛。在六日戰爭期間，大多數的四號戰車都被部署於掩體中，作為移動式碉堡。

透過模型組可見以新型零件所構成的車體側邊工具箱與Dshk機槍，這些都是原輸出國捷克斯洛伐克，在國內使用戰車時所追加安裝的設備。

DRAGON 1/35比例 塑膠模型組
敘利亞軍四號戰車
製作、撰文／岸田賢

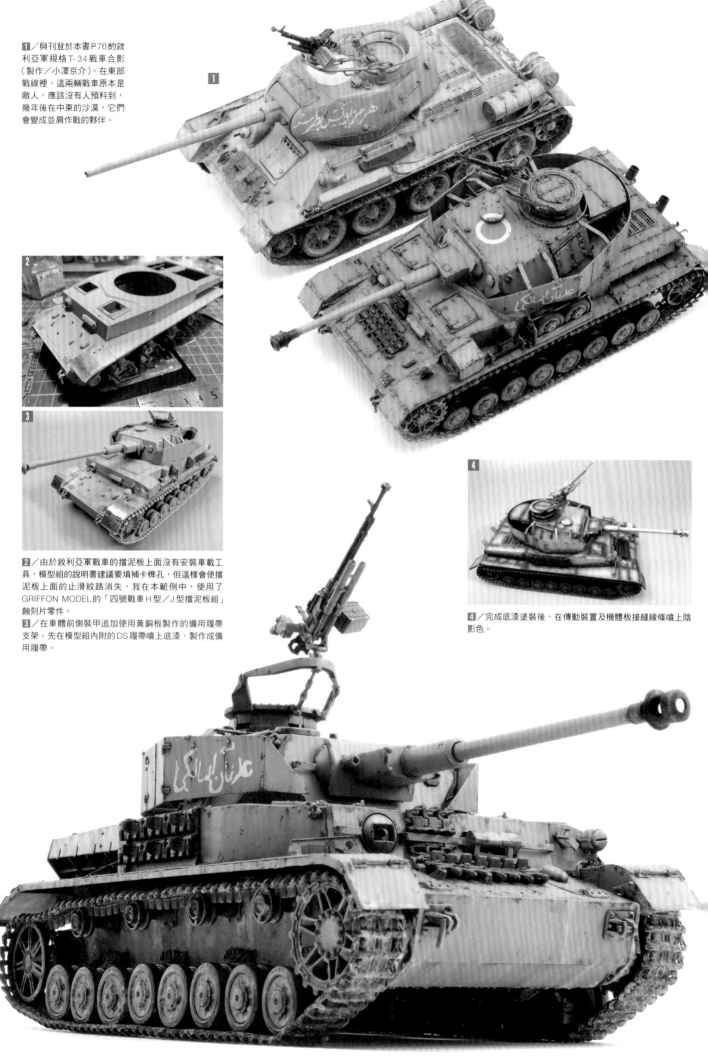

1／與刊登於本書P70的敘利亞軍規格T-34戰車合影（製作／小澤京介）。在東部戰線裡，這兩輛戰車原本是敵人，應該沒有人預料到，幾年後在中東的沙漠，它們會變成並肩作戰的夥伴。

2／由於敘利亞軍戰車的擋泥板上面沒有安裝車載工具，模型組的說明書建議要填補卡榫孔，但這樣會使擋泥板上面的止滑紋路消失，我在本範例中，使用了GRIFFON MODEL的「四號戰車H型／J型擋泥板組」蝕刻片零件。

3／在車體前側裝甲追加使用黃銅板製作的備用履帶支架。先在模型組內附的DS履帶噴上底漆，製作成備用履帶。

4／完成底漆塗裝後，在傳動裝置及機體板接縫線條噴上陰影色。

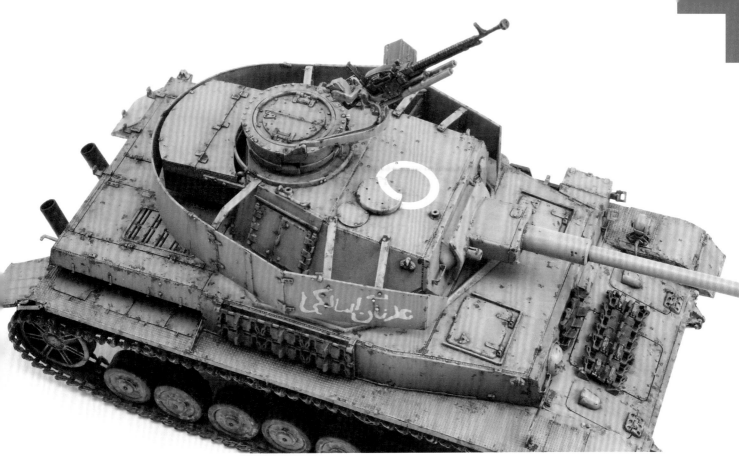

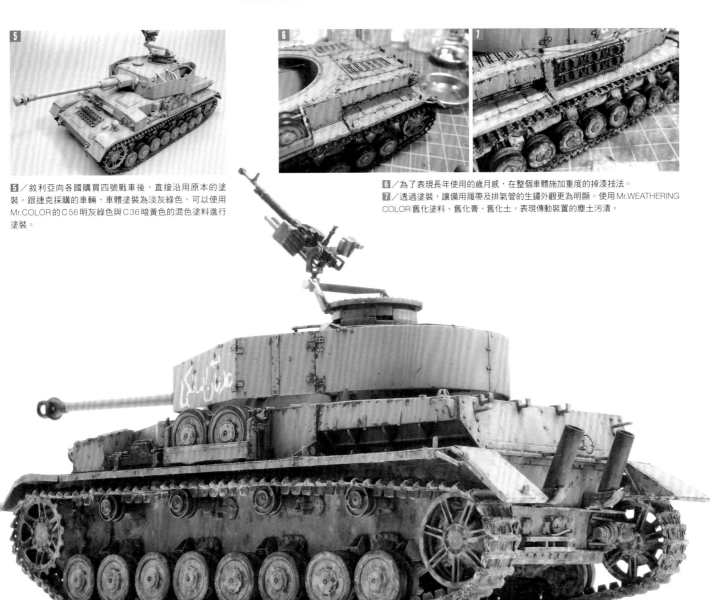

5／敘利亞向各國購買四號戰車後,直接沿用原本的塗裝。跟捷克採購的車輛,車體塗裝為淡灰綠色,可以使用Mr.COLOR的C56明灰綠色與C36暗黃色的混色塗料進行塗裝。

6／為了表現長年使用的歲月感,在整個車體施加重度的掉漆技法。
7／透過塗裝,讓備用履帶及排氣管的生鏽外觀更為明顯。使用Mr.WEATHERING COLOR舊化塗料、舊化膏、舊化土,表現傳動裝置的塵土污漬。

DURAGON 1/35 scale plastic kit ARAB T-34/85
modeled&described by **Kyosuke OZAWA**

ARAB T-34/85

阿拉伯各國的主力戰車
向以色列步步進逼的T-34

1/35中東戰爭 敘利亞陸軍 T-34/85
●發售／DRAGON、販售／PLATZ●7452円、
發售中●1/35、約25.2cm●塑膠模型組

在中東戰爭時期，T-34/85為阿拉伯各國經常運用的主力戰車。DRAGON依照已在市面發售的T-34/85模型為原型，推出'39-'45系列模型組。模型組附有重現敘利亞軍標誌的水貼紙，並透過新型零件，忠實還原安裝在車長指揮塔的機槍座。我在製作本範例的時候，有針對部分的傳動裝置等部位提升細節。此外，還要運用濾染等技法，透過塗裝的方式，創造獨特的面貌，這些都是值得多加留意的重點。

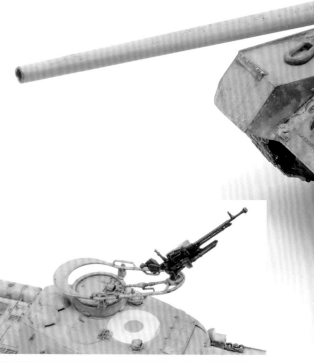

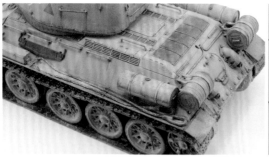

使用Mr.WEATHERING COLOR的原野棕或黑色舊化塗料，進行滲墨線作業。另外，還要使用生褐色顏料製作沖刷效果，並使用居家用海綿沾取少量的赭褐色顏料，輕拍車體，製造剝落的生鏽表現。由於油桶上的觸刻片零件容易破損，如果發現有破損的情形，可以將薄塑膠板嵌入框架中，依照零件外觀進行修復。

利用新型零件重現固定在車長指揮塔的機槍座，這是本車輛的特徵。此外，還要在機槍座各部位施加細微的掉漆效果。

將排氣口蓋換成Master Club的槲樹葉形狀排氣口蓋。

製作砲塔或油桶的銲接痕跡，可先在膠絲塗上液態接著劑，讓膠絲軟化，再用筆刀刻上紋路。

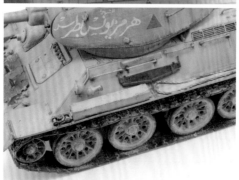

模型組附的是圓盤形的初期輪框，但我認為在作品所屬的年代，阿拉伯軍隊應該也有使用後期規格的輪框，因此選用了MiniArt的T-34輪框履帶組。可以直接裝上輪框，不需做任何加工。使用內附的魔術拼接式履帶，製作T-34戰車履帶。

左側為直接塗上塗料的狀態，右側為塗上Mr. WEATHERING COLOR表面綠色舊化塗料，施加濾染後的狀態。從車體外觀可看出，即使是同色系也能創造自然的深沉感。

首先混合消光白以及消光黃Mr. WEATHERING PASTE舊化膏，再加入從居家修繕工具材料賣場購買的細砂，將混合後的泥砂塗在輪框與輪框的縫隙。如果不小心塗到其他部位，可以用棉花棒擦乾淨。

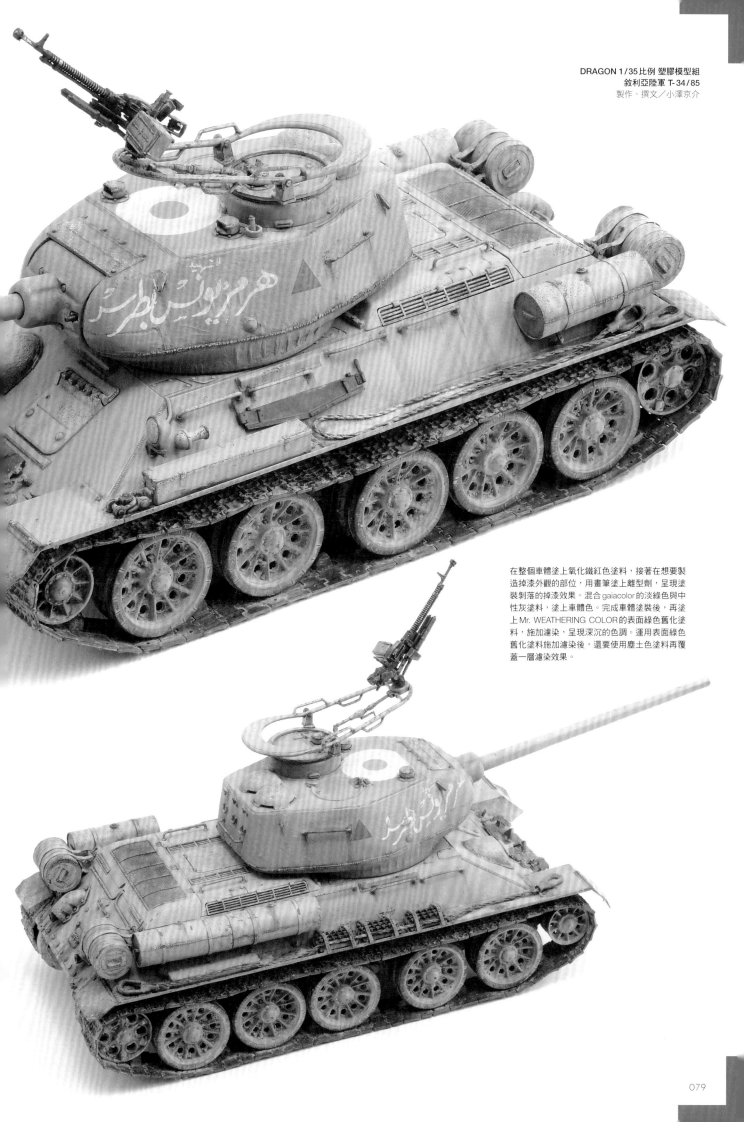

在整個車體塗上氧化鐵紅色塗料，接著在想要製造掉漆外觀的部位，用畫筆塗上離型劑，呈現塗裝剝落的掉漆效果。混合gaiacolor的淡綠色與中性灰塗料，塗上車體色。完成車體塗裝後，再塗上Mr. WEATHERING COLOR的表面綠色舊化塗料，施加濾染，呈現深沉的色調。運用表面綠色舊化塗料施加濾染後，還要使用塵土色塗料再覆蓋一層濾染效果。

How to build
MERKAVA

以色列如願打造出的國產戰車、IDF的象徵
讓眾人心醉神迷的梅卡瓦系列戰車！

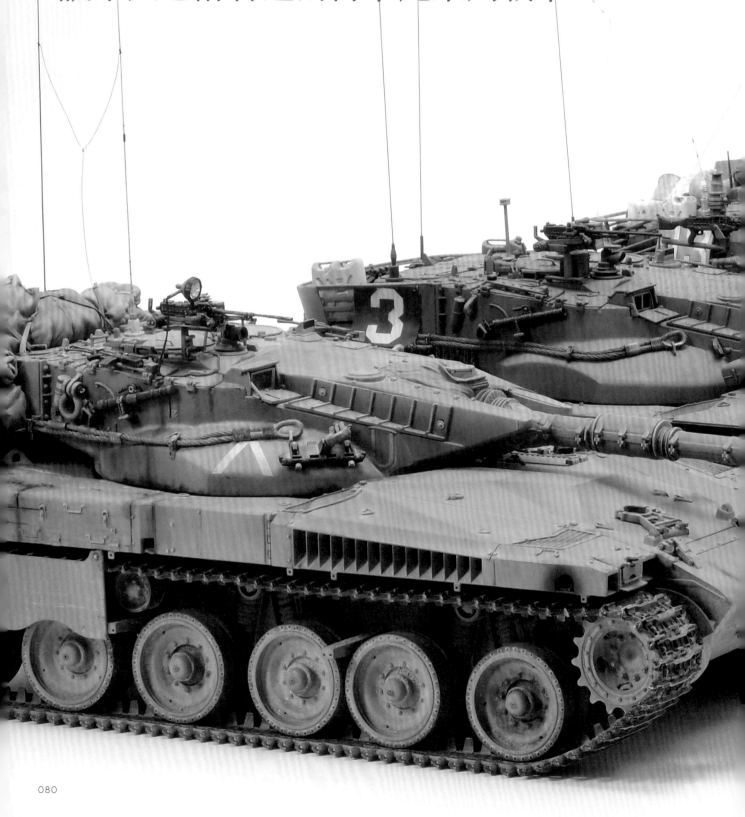

以色列「梅卡瓦」主力戰車，擁有其他國家所無法比擬的獨特外觀設計，看起來像是一輛科幻戰車，深受模型玩家的喜愛。如同先前單元的解說，以色列軍擅長改造他國的戰車，並將戰車活用於戰場上，而梅卡瓦主力戰車是以色列實現夙願所打造而成的首款國產戰車，具有極大的歷史意義。對於AFV模型玩家而言，由於梅卡瓦主力戰車具有極高的人氣，相信很多人都懷抱著野心，想要一口氣製作梅卡瓦Mk.1～Mk.4系列戰車。

接下來將介紹在AFV模型領域中極為重要的廠牌TAKOM及MENG MODEL所販售的新款模型組，以及TAMIYA 1/35微型軍事模型系列中，長年來廣受喜愛的名作「梅卡瓦Mk.1戰車」。透過圖文講解詳細的製作流程與重點，將梅卡瓦主力戰車百分百的魅力呈現在各位面前。

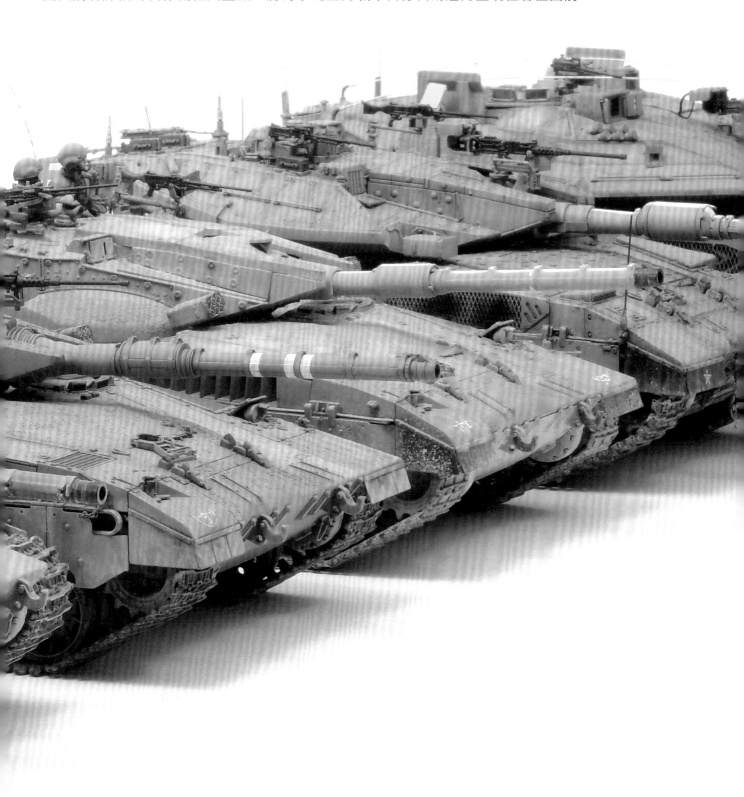

MERKAVA MK.I

以色列終於如願打造出的首款國產戰車完整製作教學

　　當今的IDF模型市場，幾乎是中國品牌獨占的狀態。大概是從1982年6月的黎巴嫩戰爭開始，因以色列戰車活躍於戰場，IDF，也就是以色列戰車，在日本打響了知名度。在隔年的1983年12月，模型品牌史無前例地迅速發售戰車模型，像是TAMIYA的MM系列 No.127「以色列 梅卡瓦主力戰車」模型。現在還有中國品牌TAKOM所發售的模型組，經過實地考證，忠實還原戰車外觀，細膩的細節也毫不馬虎。相較之下，日本品牌具有穩定的價格及購買容易性等優勢，也是一大魅力所在。

　　TAMIYA的梅卡瓦戰車模型，可說是IDF模型中一流的老牌模型組，接下來將一同檢視梅卡瓦戰車的徹底修改版模型。在此邀請曾在1980年代為《月刊Hobby JAPAN》示範過眾多IDF車輛製作範例的野本憲一，為各位講解製作的技巧。除了提升細節以外，像是可動式砲塔及側裙的安裝與拆卸等，都可看出野本老師的創意與匠心獨具之處。

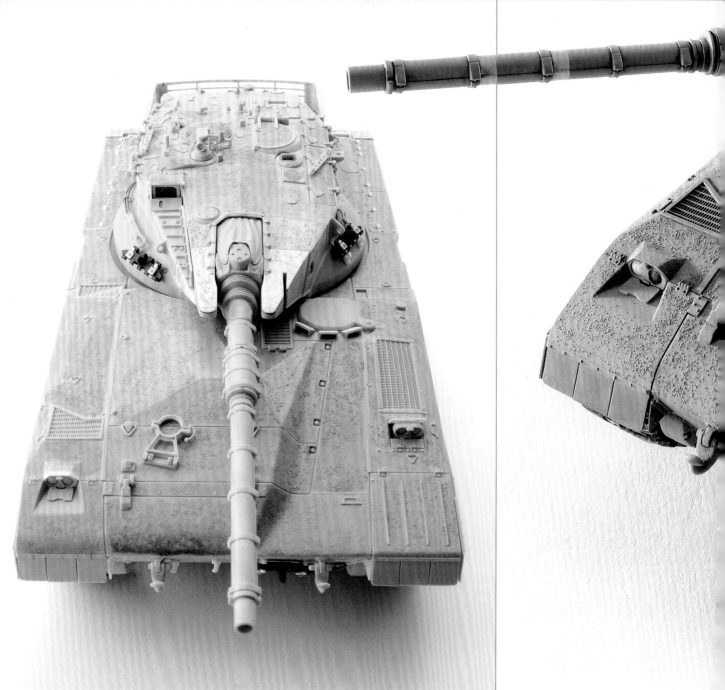

TAMIYA 1/35 scale plastic kit
MERKAVA ISRAELI MAIN BATTLE TANK
modeled & described by Ken-ichi NOMOTO

TAMIYA 1/35比例 塑膠模型組
以色列 梅卡瓦主力戰車
製作、撰文／野本憲一

以色列 梅卡瓦主力戰車
●發售／TAMIYA●3024円、發售中
●1/35、約24.5cm●塑膠模型組

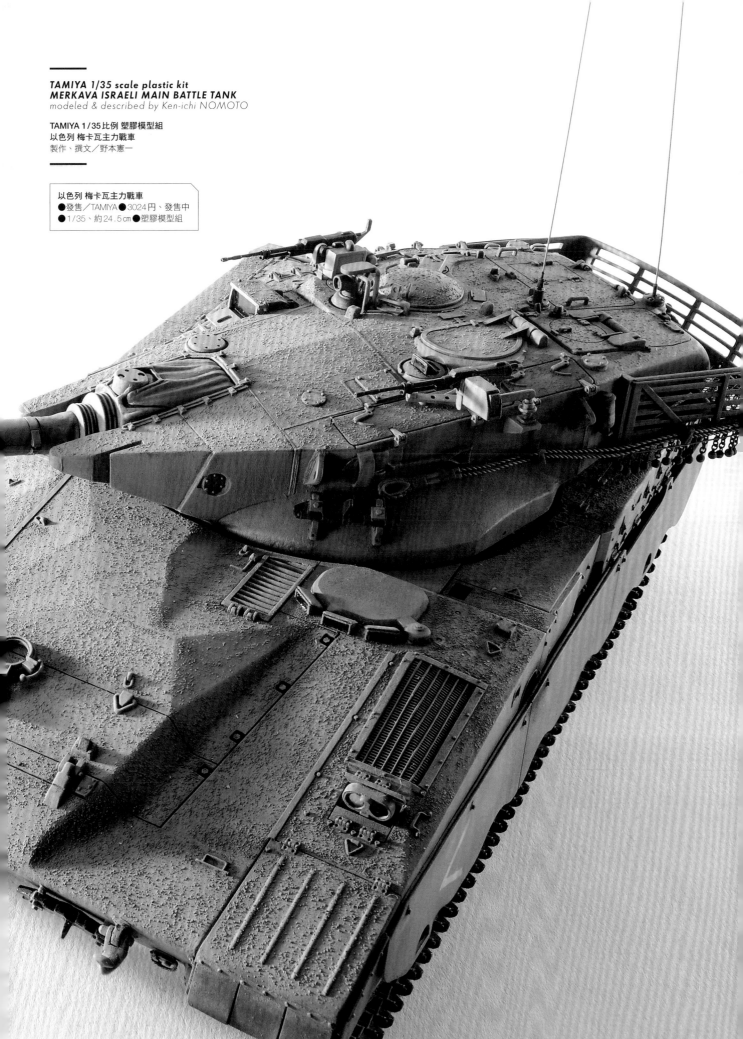

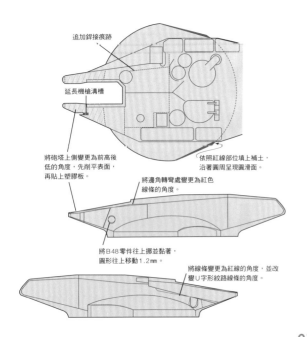

追加銲接痕跡

延長機槍溝槽

將砲塔上側變更為前高後
低的角度，先削平表面，
再貼上塑膠板。

將邊角轉彎處變更為紅色
線條的角度。

依照紅線部位填上補土，
沿著圓周呈現圓滑面。

將B48零件往上挪並黏著，
圓形往上移動1.2mm。

將線條變更為紅線的角度，並改
變U字形紋路線條的角度。

01

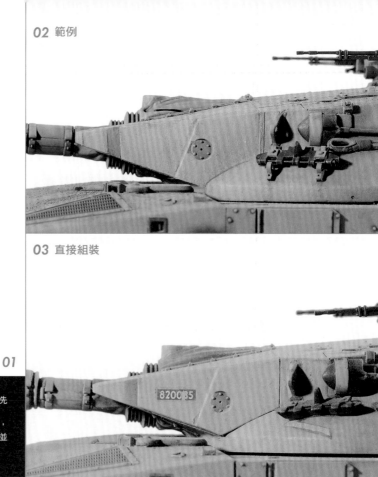

02 範例

03 直接組裝

8200\35

01.由於砲塔的倒角及邊角線條跟實體車輛不同，看起來有些突兀，必須先
修改砲塔各處。有關詳細修改部位，可參考上圖。
02.03.實地比較模型組與範例的砲塔右側差異，上面為本次的製作範例，
下面為直接組裝模型組的外觀。此外，我還在砲塔追加了履帶固定支架，並
重現銲接痕跡，提升砲塔的細節。

先用篩網過篩工藝砂，讓砂子的顆粒大小變得
均勻，再混合砂子與TAMIYA煙灰色壓克力塗料，
用筆塗法重現砲塔與車體上面的止滑質地。

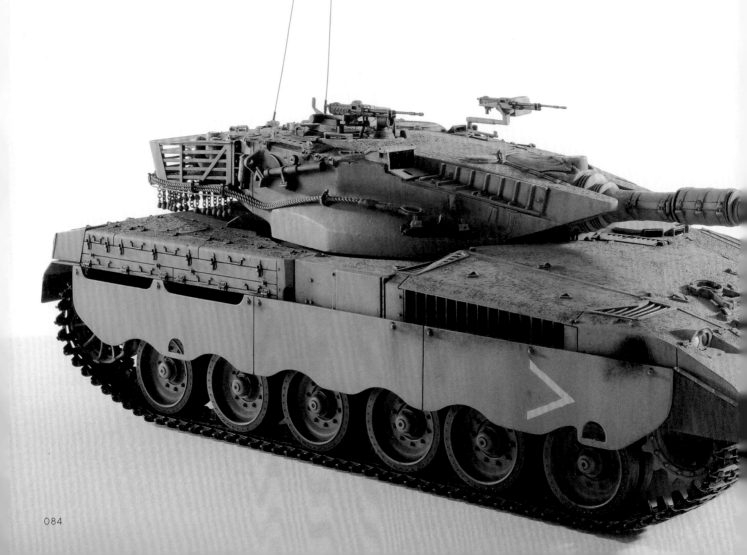

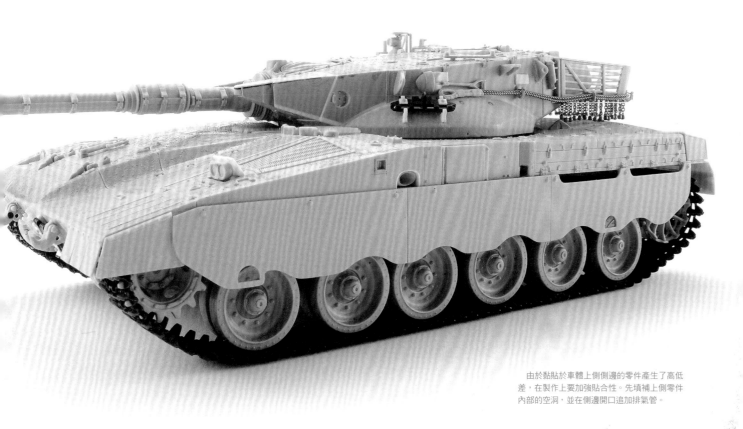

由於黏貼於車體上側側邊的零件產生了高低差，在製作上要加強貼合性。先填補上側零件內部的空洞，並在側邊開口追加排氣管。

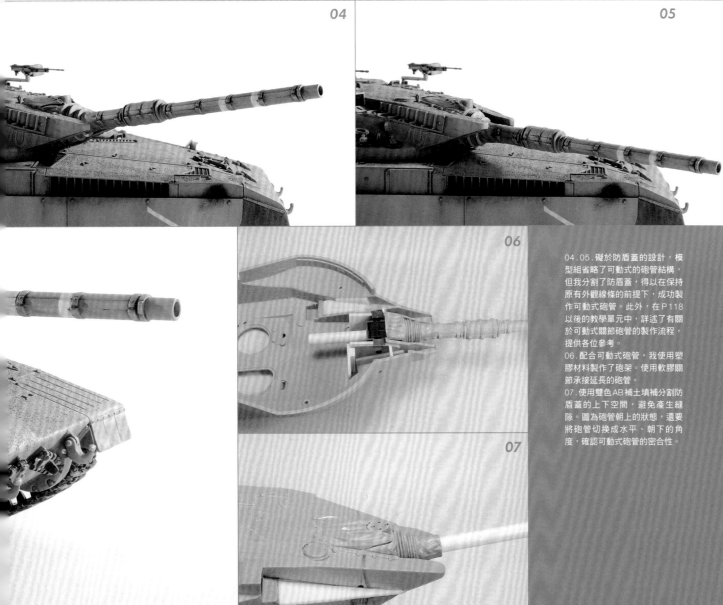

04.05.礙於防盾蓋的設計，模型組省略了可動式的砲管結構，但我分割了防盾蓋，得以在保持原有外觀線條的前提下，成功製作可動式砲管。此外，在P118以後的教學單元中，詳述了有關於可動式關節砲管的製作流程，提供各位參考。

06.配合可動式砲管，我使用塑膠材料製作了砲架。使用軟膠關節承接延長的砲管。

07.使用雙色AB補土填補分割防盾蓋的上下空間，避免產生縫隙。圖為砲管朝上的狀態，還要將砲管切換成水平、朝下的角度，確認可動式砲管的密合性。

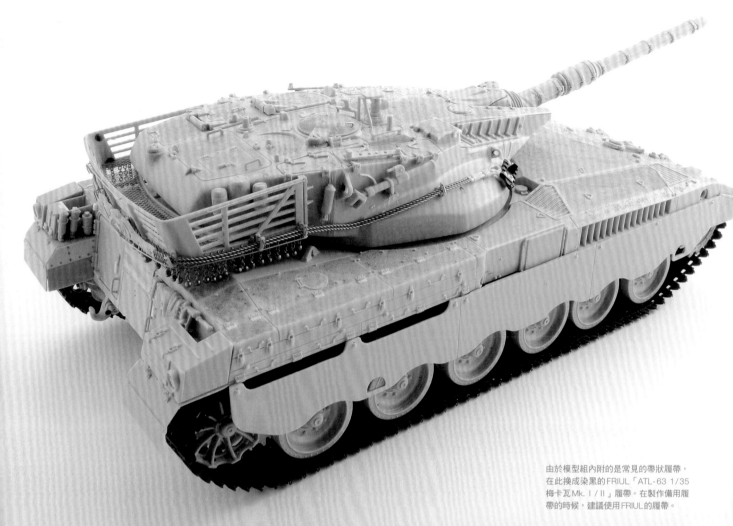

由於模型組內附的是常見的帶狀履帶，在此換成染黑的FRIUL「ATL-63 1/35 梅卡瓦Mk.Ⅰ/Ⅱ」履帶。在製作備用履帶的時候，建議使用FRIUL的履帶。

01

01.鏈條的目數依部位而異，左右最前端為3目，接續的六個部位為4目，其他則是5目（每條都扣除上側的扣環）。此外，只有最前端的鏈條與其他鏈條不同，長度為3.5目。

02.用來製作鏈條簾的材料。鏈條部分為PRO HOBBY的「SK70 HOBBY CHAIN D極小・小」的「小」鏈條，並使用1.5mm「TOHO 金屬珠」來製作下方垂球。使用漆包銅線來連接垂球。

03.將鏈條裝在車籃時，要參考左下圖，在車籃下方鑽兩個孔。

02

086

03

零件剖面

在鉚釘側邊鑽孔

下方也要鑽孔

扭轉極細漆包銅線，穿過金屬珠

塗上瞬間膠固定垂球，再割掉溢出部分

從實體車輛可見這類用來固定鏈條的金屬零件。

參考MIG-066的IDF 82號西奈灰車體色，使用Mr.COLOR塗料來調色。整個車體以暗色為主，再以上側為中心，用噴筆噴上亮色的塵土色塗料，最後使用琺瑯塗料與舊化粉彩來表現灰塵、髒污和流動痕跡。

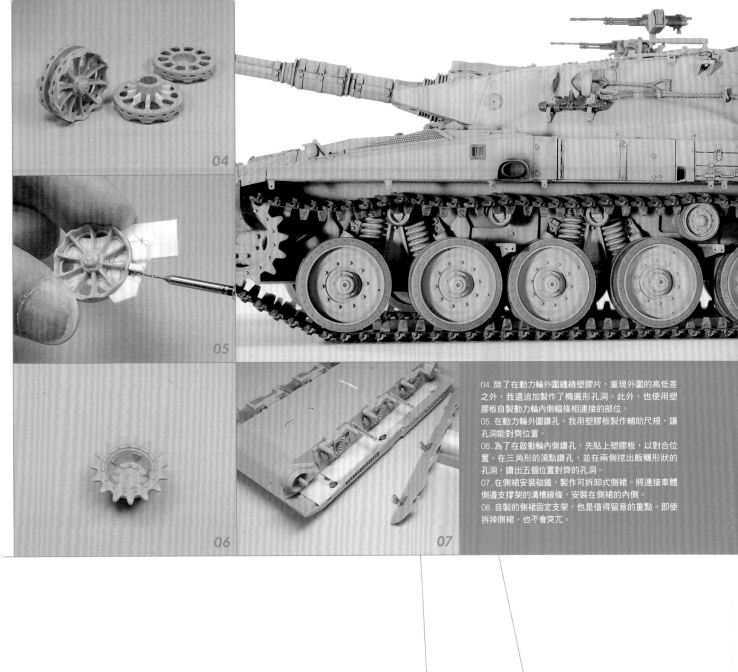

04.除了在動力輪外圍纏繞塑膠片，重現外圍的高低差之外，我還追加製作了橢圓形孔洞。此外，也使用塑膠板自製動力輪內側輻條相連接的部位。

05.在動力輪外圍鑽孔。我用塑膠板製作輔助尺規，讓孔洞能對齊位置。

06.為了在啟動輪內側鑽孔，先貼上塑膠板，以對合位置。在三角形的頂點鑽孔，並在兩側挖出飯糰形狀的孔洞，鑽出五個位置對齊的孔洞。

07.在側裙安裝磁鐵，製作可拆卸式側裙。將連接車體側邊支撐架的溝槽線條，安裝在側裙的內側。

08.自製的側裙固定支架，也是值得留意的重點。即使拆掉側裙，也不會突兀。

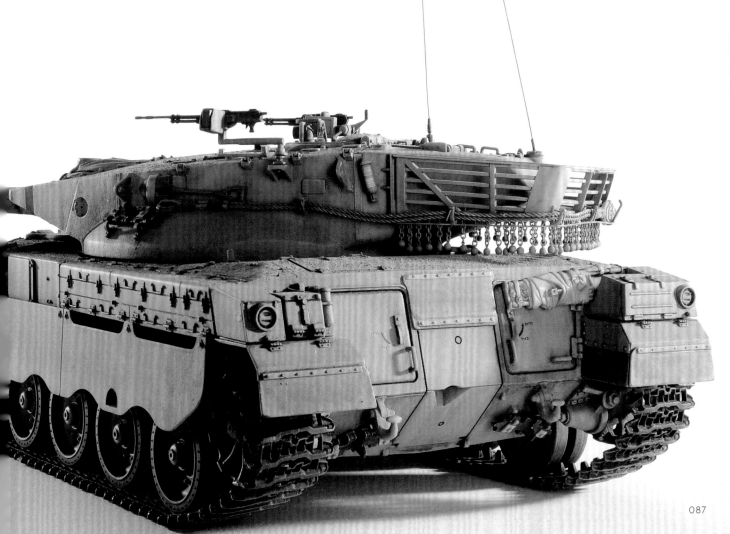

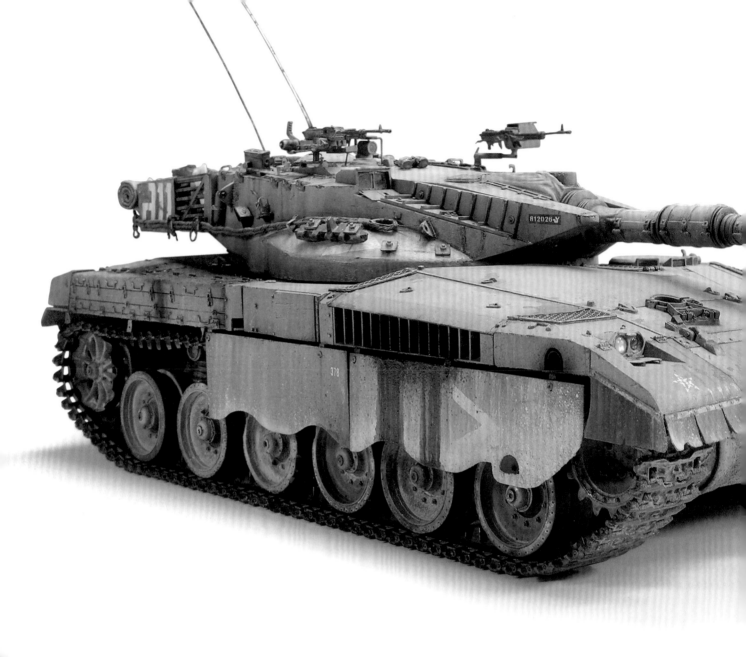

TAMIYA 1/35 scale plastic kit
ISRAELI MERKAVA MBT
modeled&described by
Ruben GONZALEZ HERNANDEZ

TAMIYA 1/35 比例 塑膠模型組
以色列 梅卡瓦主力戰車
製作、撰文／Ruben GONZALEZ HERNANDEZ

以色列 梅卡瓦主力戰車
●發售／TAMIYA ●3024円、發售中
●1/35、約24.5cm ●塑膠模型組

參考文獻

☐ インターネット上のいくつかの写真
☐ "Tank battles of the mid-east wars (1973 to
　the present)", Syeven J. Zaloga, Concord
☐ "Merkava I, II, III - Israeli chariot of fire",
　Samuel M. Katz, Concord
☐ "Israel's armor might", Samuel M. Katz,
　Concord
☐ "Battle ground Lebanon", Samuel M. Katz &
　Ron Volstad, Concord
☐ "Merkava II/III Warmachines no 11",
　Michael Mass, Verlinden
☐ "IDF armoured vehicles", Soeren Suenkler &
　Marsh Gelbart, Tankograd
☐ "IDF desde 1973", Samuel M. Katz,
　Osprey Military

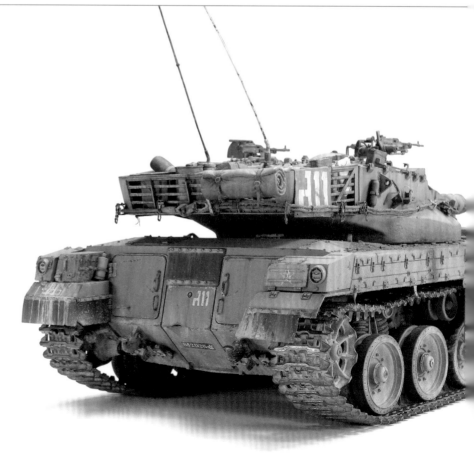

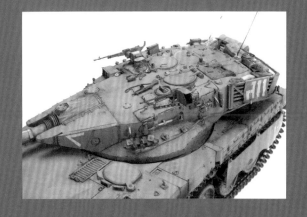

梅卡瓦Mk.1主力戰車 加利利和平行動（1982年黎巴嫩戰爭）

MERKAVA MK.1
OPERATION PEACE FOR GALILEE - 1ST LEBANON WAR

運用重度舊化技法，替TAMIYA MM 系列的梅卡瓦戰車做最後加工！

　　銜接野本憲一的製作範例，接下來要介紹TAMIYA的梅卡瓦主力戰車模型的詳細製作範例。作品的主題是梅卡瓦主力戰車首次參與加利利和平行動，在車體施加重度舊化，做最後加工與修飾。本單元將邀請國外模型師 Ruben GONZALEZ HERNANDEZ，以圖文解說的方式，介紹加工與塗裝的技巧。

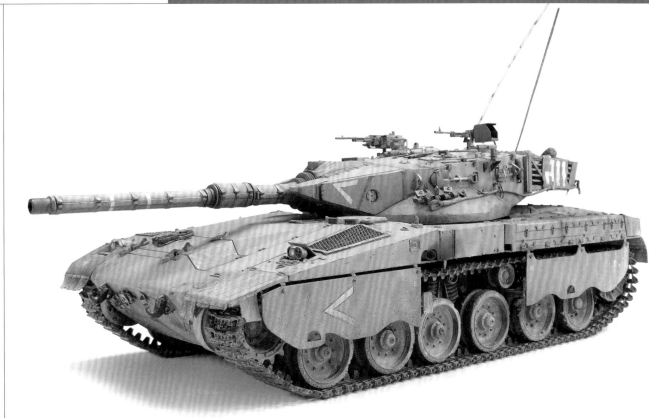

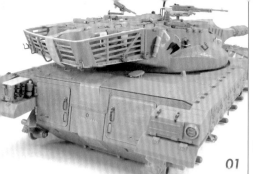

01

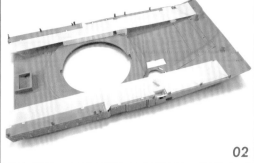

02

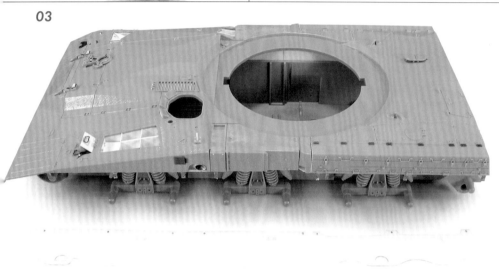

03

01&02　模型組發售至今，已有三十年以上的歷史，但依舊保持高水準的品質，零件的密合性也相當完美。然而，還是要使用金屬或塑膠材料，針對某些部位提升細節。以 eduard 的蝕刻片零件為中心，靈活運用塑膠板、合成樹脂零件、銅線等材料，最後還要以充足的專注力與耐心，進行提升細節作業。首先是車體上側零件，要先用塑膠版填補擋泥板下方的縫隙。

03　使用塑膠板重新製作側邊裝甲板，並使用銅板追加固定金屬零件。先參考實體車輛的照片，決定裝甲板的厚度。

04　完成組裝與提升細節的狀態。將履帶換成 FRIUL 的金屬履帶，除了能提升強度，外觀也更具真實感。

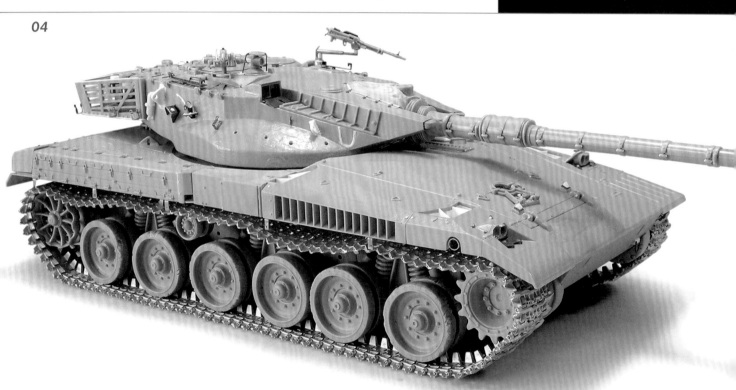

04

車體的基本塗裝

05&06　以色列軍的車體塗裝色，其色調會隨著時間產生變化，要忠實還原是非常困難的事情。決定基本色的時候，我選用了 Life Color 的 UA 035 以色列砂灰色 1982（FS 36134）塗料，我認為這個顏色比較接近以色列國防軍所使用的車體色。為了呈現基本色的變化，我還使用數種壓克力塗料，在艙蓋及掛鉤等細節處分色塗裝，這樣可以擴展色範圍。除了增加豐富的色彩，還能避免基本色過於單調。

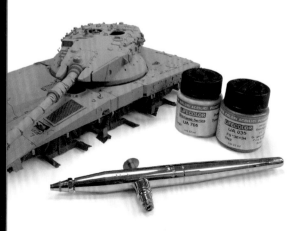

05

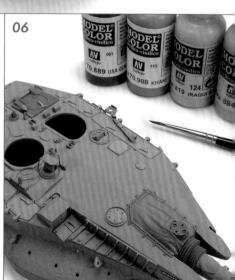

06

08

車體的點狀入墨作業

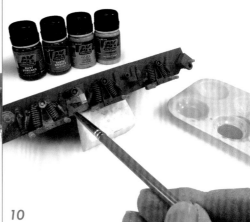

07＆08　使用 AK Interactive 的 AK066 非洲軍團漬洗液，進行點狀入墨。如有塗抹過量的部位，可以用乾淨的專用溶劑擦掉。

傳動裝置舊化作業

09＆10　使用 AK Interactive 的漬洗專用塗料，以及各種舊化產品，施加漬洗技法，製造髒污的外觀，並擦拭溢出的塗料，以強調細部的凹凸質地。此外，也可以用日本品牌發售的 Mr.WEATHERING COLOR 或 Mr. WEATHERING PASTE 舊化膏來替代。

11＆12　AK Interactive 的雨漬專用、非洲塵土、鏽蝕痕舊化塗料，可模擬灰塵或生鏽的效果。將這些塗料與調色的泥土色塗料及石膏粉混合，用畫筆由下至上塗上塗料，製造泥土沾黏的質地。可以用濺射的手法，讓筆尖的塗料隨機分布在傳動裝置上，更有效果。

13　為了強調車體下側表面的質地，要用沾有專用溶劑的畫筆擦拭表面，被溶劑溶解的塗料會積聚在細部，得以呈現流溢的泥巴或灰塵等各種舊化效果。

14　Life Color 的 Diorama 系列塗料，具有較濃的舊化土成分，加上強烈消光性質，非常適合用來表現生鏽效果。在此使用海綿狀的工具，以輕刷的方式塗上塗料。

15＆16　使用暗色的地面色塗料，將塗料濺射在車體下側，再隨機滲入加入溶劑稀釋的塗料，呈現深色泥土與灰塵往下流的外觀。

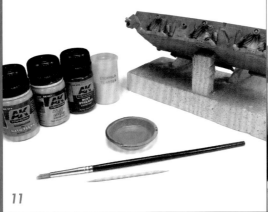

09

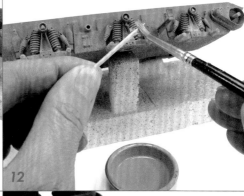

10

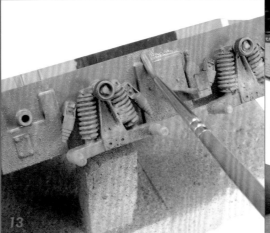

11

12

13

14

15

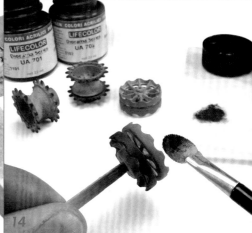

16

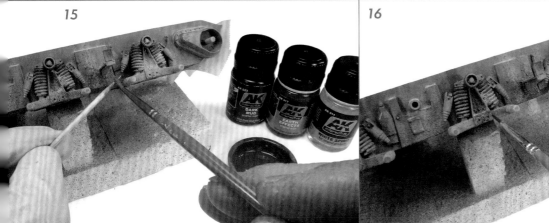

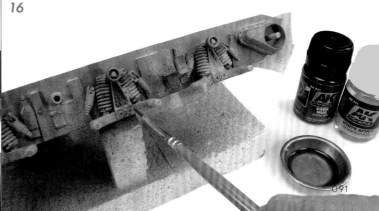

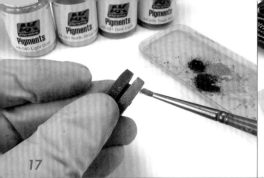

17

18

19

混合數種顏色的舊化土，進行路輪的舊化作業。用畫筆塗上舊化土後，再用手指擦拭舊化土。

混合赭色與瀝青色顏料後，再噴上一層AK084油漬舊化塗料。路輪表面會產生光澤，更有真實感。

製作金屬受摩擦而散發光澤的部位，使用鉛筆或石墨筆畫出痕跡，再用布料或素描專用紙捲鉛筆摩擦，重現光澤。

20

21

20&21&22　完成傳動裝置的舊化作業。要特別注意的是，在組合各零件的時候，要保持零件色調的統一感，但也要避免髒污效果過於單調。

23

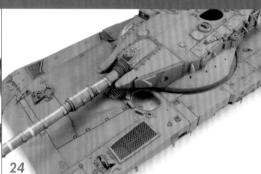

24

25

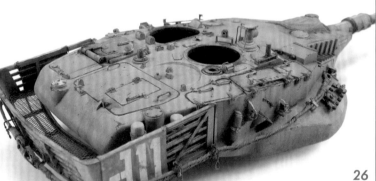

26

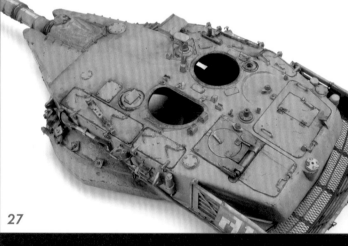

27

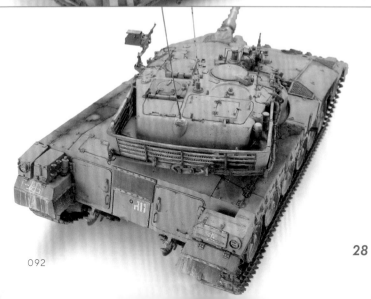

28

運用顏料製造生鏽表現

23&24　使用五種顏色的顏料，製造車體表面的生鏽外觀，讓基本色呈現多樣化的色調。可運用的技法有很多，可以施加濾染的方式，在部分區域輕度清洗；或是透過重度清洗，製造整體機板的色調變化。

25&26&27　為了重現車體表面的刮痕或塗裝剝落的部分生鏽外觀，使用了五種顏料。混合顏料調出合適的顏色，就能取得理想的效果。由於砲塔後側的車籃表面，容易產生痕跡，是舊化作業的重點區域。建議先進行艙蓋周圍的金屬刮痕舊化作業。

28　在機板邊角、後艙蓋、擋泥板邊緣等車體各處製造生鏽表現。

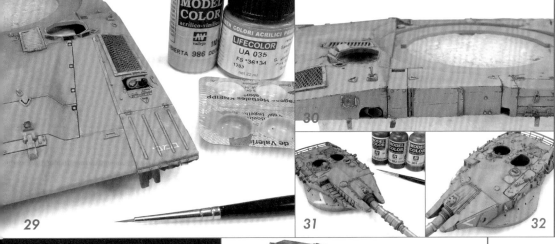

29

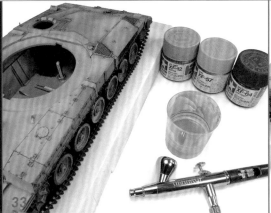

30

31

32

掉漆表現

29&30&31&32 用來製造掉漆表現時,可以選擇比基本色稍亮的塗料,以及偏暗的深棕色塗料,依據掉漆程度的差異,準備二至三色塗料。選擇在容易產生痕跡的部位,塗上舊化塗料。

舊化粉及舊化土

33&34 為了重現塵土覆蓋車體的狀態,使用噴筆在重點部位噴上塵土基本色,當作之後覆蓋舊化土前的底色。

35&36 選用合適的舊化土種類,用畫筆鋪上舊化土,再塗上AK舊化土定型液或石油精(顏料專用溶劑),讓舊化土附著。在鋪上舊化土的時候,要避免舊化土變成小石頭或碎石的外觀。

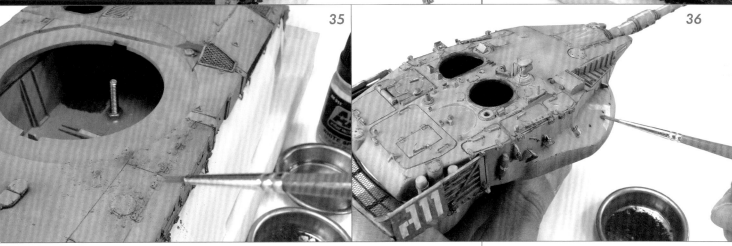

33

34

35

36

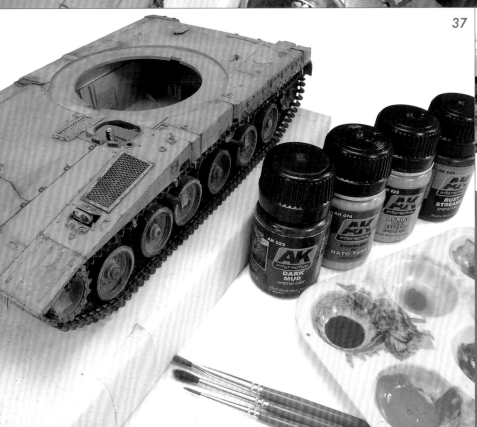

37

38

製造泥巴潑濺與地面的加工

37&38 表現泥巴潑濺、流動、積聚等效果。混合數種AK Interactive舊化塗料與石膏粉,在各部位施加舊化的質地。用牙籤彈濺舊化塗料,製造泥巴潑濺表現。為了獲得理想的加工效果,先仔細觀察實體車輛,並透過塗料濃淡及筆觸來加以表現。使用極度稀釋的塗料,謹慎地移動畫筆,製造泥土或污漬流動的外觀,看起來更有真實感。最後再使用沾取溶劑的畫筆,修正舊化外觀。

製造濕潤的髒污或斑點

33＆34 個人認為，這樣的舊化效果趣味性極佳。然而，在作業過程中，需要更多的耐心與謹慎的心態，如果施加過度的舊化，就會讓作品本身的魅力大打折扣，這是最重要的地方。在舊化作業中，使用了顏料、舊化土、AK Interactive 的 AK079 水痕表現液、AK048 濕泥舊化塗料、舊化土定型液等材料。AK Interactive 擁有多樣化的產品種類，能表現具有透明感的濕潤髒污效果。在此選擇使用 AK025 燃油油漬舊化塗料。

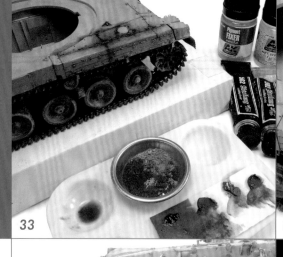

33

34

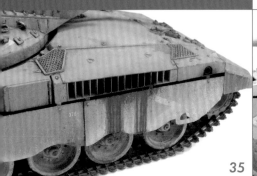

35

36

35 使用黑色舊化土，以及顏料與 AK079 水痕表現液混合的塗料，表現從車體右側油管流出的油漬。
36 使用刷毛柔軟的圓筆，沾取黑色舊化土，在排氣管周圍刷拭，製造排氣管的積碳痕跡。

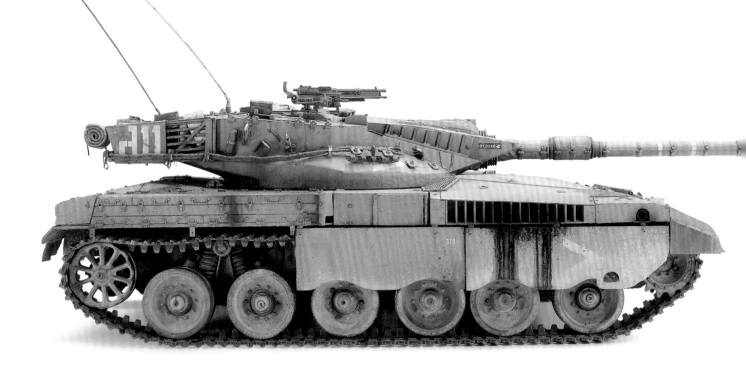

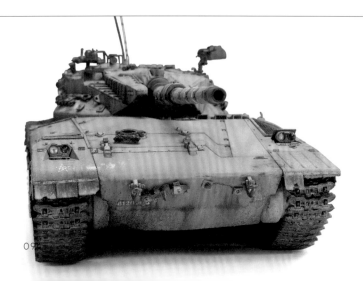

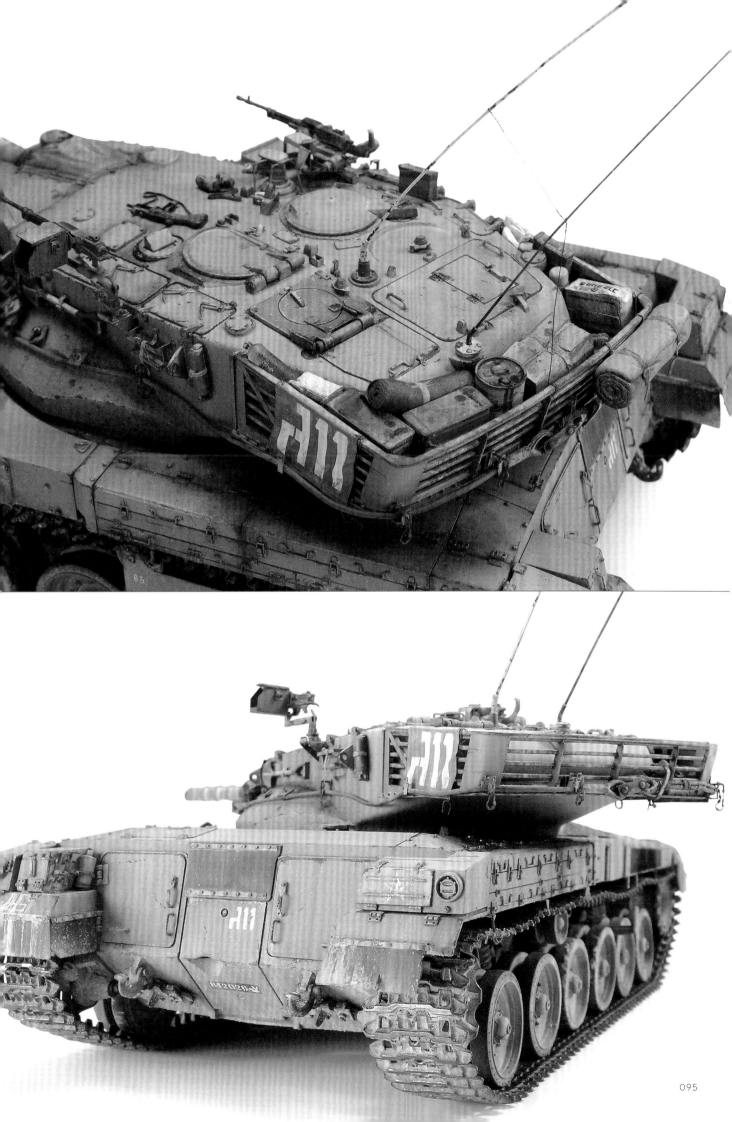

本單元為TAKOM的梅卡瓦Mk.1主力戰車特集,要介紹最新的梅卡瓦戰車模型組。首先要帶各位認識模型組的內容物與組成

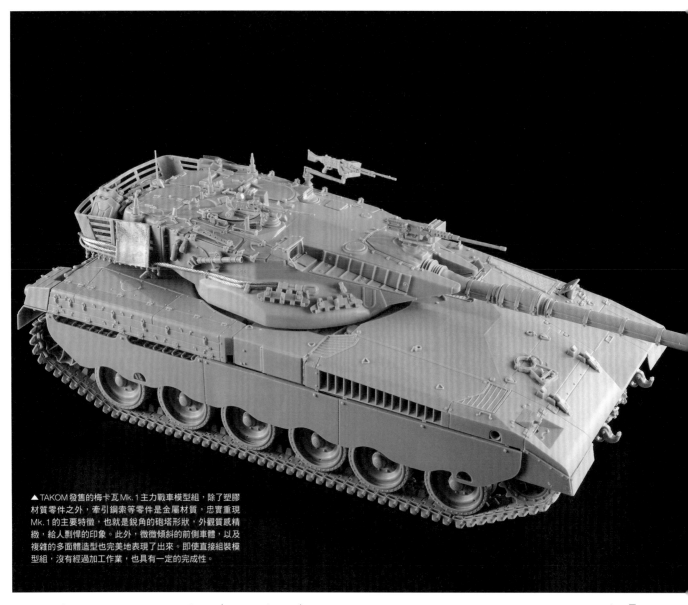

▲TAKOM發售的梅卡瓦Mk.1主力戰車模型組,除了塑膠材質零件之外,牽引鋼索等零件是金屬材質,忠實重現Mk.1的主要特徵,也就是銳角的砲塔形狀,外觀質感精緻,給人剽悍的印象。此外,微微傾斜的前側車體,以及複雜的多面體造型也完美地表現了出來。即使直接組裝模型組,沒有經過加工作業,也具有一定的完成性。

TAKOM MERKAVA Mk.1

TAKOM 梅卡瓦Mk.1主力戰車

跟其他戰車相比,梅卡瓦Mk.1主力戰車的特徵是砲塔與車體較小,TAKOM運用現代化的生產水準,忠實還原梅卡瓦Mk.1主力戰車的特徵。除了梅卡瓦Mk.1、Mk.2戰車,還有生產以上述戰車為基礎改造而成的梅卡瓦Mk.1複合式戰車。從梅卡瓦Mk.1複合式戰車的外觀,很難看出明顯差異性,但無論是側裙的改良,或是砲塔的迫擊砲內縮在砲塔之中等特徵,都是依據Mk.2戰車所打造而成的。梅卡瓦Mk.1戰車模型組採用一體成形側裙;但梅卡瓦Mk.1複合式戰車模型組,變成分割式側裙結構。此外,履帶為「鏈接式」,組裝較為容易,外觀看起來十分俐落。如果要製作初期型的梅卡瓦戰車,絕對不能錯過此款模型組!

1/35 以色列梅卡瓦Mk.1主力戰車
- 發售/TAKOM ● 7020円、發售中
- 1/35、約26cm ● 塑膠模型組

▲梅卡瓦Mk.1複合式戰車左右側裙變成分割式結構,加上肋材及突起部位增加,模型外觀更加精緻。以色列戰車的主要特徵為「細微分割戰車裝甲等各部位,並依照作戰所需,換成更具實用性的零件」,梅卡瓦Mk.1複合式戰車的規格變更,也是依照以上的原則。

▲像是新設於車體後側的車籃等,梅卡瓦Mk.1複合式戰車有許多新增的車外裝備,而TAKOM的模型組完整重現了戰車的豐富裝備。另外,車籃蓋等布製部位相當多,為了避免這些部位的皺摺分布過於單調,有施加紋路線條設計。

接下來可以參考由吉岡和哉、野本憲一所提供的詳細製作教學。

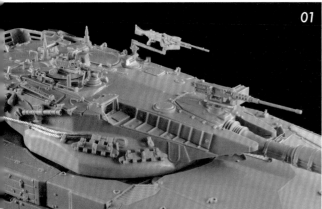
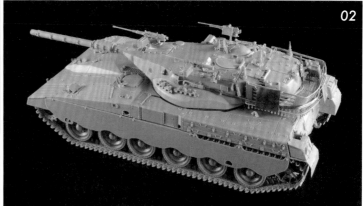
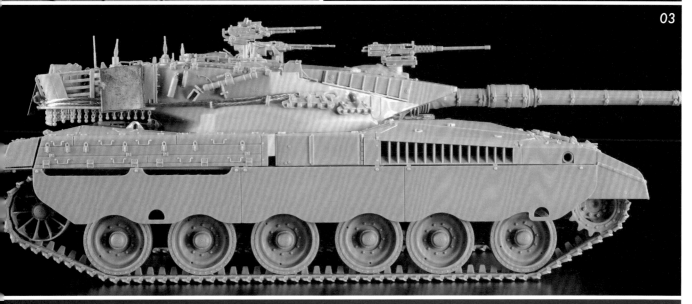

▲01.初期的梅卡瓦主力戰車,最大的特徵是雜亂的上側砲塔,模型組則完美還原上側砲塔的細節。由於迫擊砲被安裝在砲塔旁邊,周遭部位滿是螺栓與鉸鍊,細節密度高,這是最讓人感到興奮的地方。最早期的梅卡瓦主力戰車,主砲上側沒有附帶50口徑機槍,雖然同為Mk.1,此模型組忠實重現改款後的外觀。02在砲塔後側車籃底部安裝蝕刻片零件,掛鉤與把手分布在車體後側,立體感極佳。吊掛於車籃下方的鏈條簾,雖然都是塑膠材質,但可以在貫穿方向所容許的範圍內,進行鏈條的鑽孔加工,呈現出具有真實感的雕刻紋路。03.梅卡瓦Mk.1主力戰車的側裙雖為一體成形結構,但紋路線條細緻,不會顯得單調。車體側面的排氣口等部位,也具有優異的縱深。

「鏈接式履帶」是最大的特徵

01.鏈接式履帶是梅卡瓦Mk.1主力戰車最大的特徵,圖為用來組裝履帶的夾具。只要將啟動輪與動力輪嵌入夾具前後的突起部位,從四周纏繞履帶零件,即可完成組裝。夾具的突起部位,是用來咬合履帶的插銷,能避免組裝錯誤。

02.圖為履帶零件,依據部位分為長條一體成形的部分,以及每片鏈片獨立成形的部分。一體成形的部分具有不錯的立體感,紋路線條給人銳利的印象。

03.組裝履帶的時候,要先將靠車體上側最長的履帶部分,貼在啟動輪與動力輪。這時候要留意的是,不要弄錯履帶的前後位置。此外,如果搞錯夾具咬合履帶的位置,之後便無法進行黏著作業。

04.將最長的履帶零件安裝在啟動輪的狀態,夾具的突起部位可以對合啟動輪的齒輪部位,相互咬合,這樣就不會產生安裝位置錯誤的情形。履帶本身的紋路線條具有優異的層次感。

▲05.在啟動輪的位置一片一片地貼上鏈片,配合啟動輪形狀呈現圓弧狀履帶外觀。在製作這個部位的時候,可以使用散裝的履帶零件。06.履帶繞過啟動輪,接觸路輪底部的狀態。雖然長度較短,但可看出直線履帶為一體成形的結構。由於要配合車體來組裝底部的履帶,接下來就不會用到夾具。07.接著劑乾燥後,即可從夾具取下履帶,完成製作。接下來要將這個部位安裝在裝有路輪的車體,並安裝底部的履帶。要靠手工的方式組裝部分分割的履帶,並不是一件簡單的事情,但使用TAKOM的模型組,出人意料地能在短時間內組裝完畢。

ISRAELI MAIN BATTLE TANK
MERKAVA MK.I

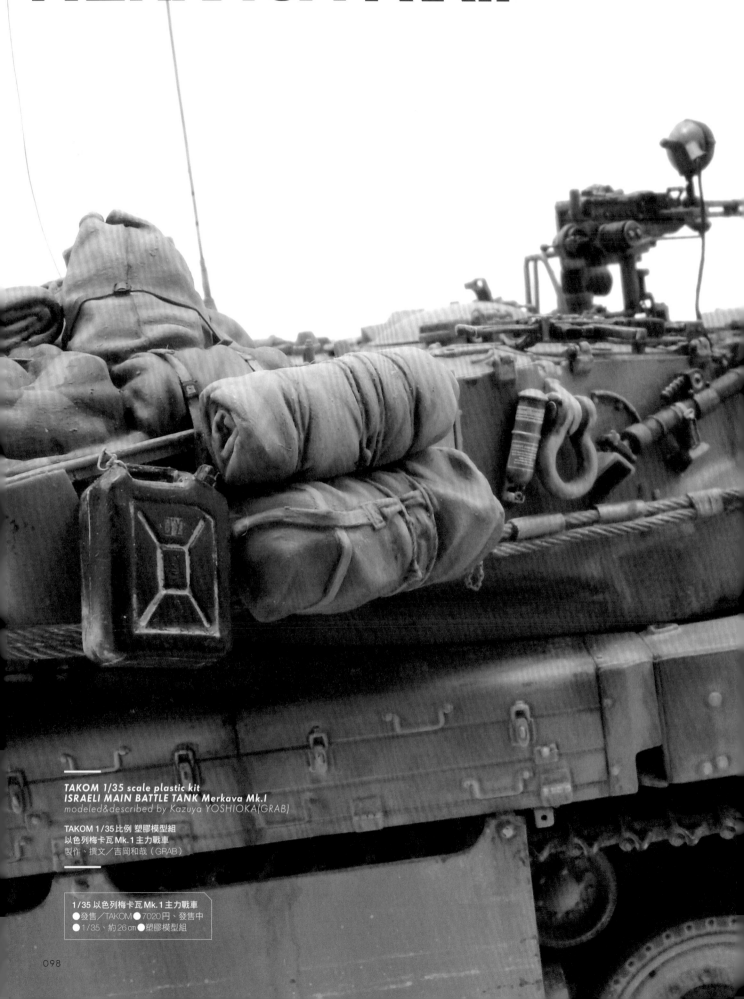

TAKOM 1/35 scale plastic kit
ISRAELI MAIN BATTLE TANK Merkava Mk.I
modeled&described by Kazuya YOSHIOKA(GRAB)

TAKOM 1/35比例 塑膠模型組
以色列梅卡瓦Mk.1主力戰車
製作、撰文／吉岡和哉（GRAB）

1/35 以色列梅卡瓦Mk.1主力戰車
●發售／TAKOM●7020円、發售中
●1/35、約26㎝●塑膠模型組

製作終極的
梅卡瓦主力戰車

（神之戰車）

為打算製作梅卡瓦主力戰車模型的玩家，提供終極製作技巧教學

　　梅卡瓦主力戰車系列作品的第一棒，將由吉岡和哉講解 TAKOM 的梅卡瓦 Mk.1 主力戰車模型製作技巧。作品的主題是梅卡瓦主力戰車於 1982 年首次參與的黎巴嫩戰爭，作戰名稱為「加利利和平行動」。由於當時的梅卡瓦主力戰車，還沒有安裝作為重要特徵的鏈條簾，車體也不是止滑質地，製作的門檻瞬間降低不少。可以把注意力放在塗裝或安裝車輛配件等作業，大力推薦給想先完成一輛梅卡瓦戰車模型的玩家。在以下的單元，將分為介紹各部位提升細節流程的製作篇，以著重於基本塗裝及舊化作業的塗裝篇。那麼，趕緊來實地製作梅卡瓦主力戰車模型吧！

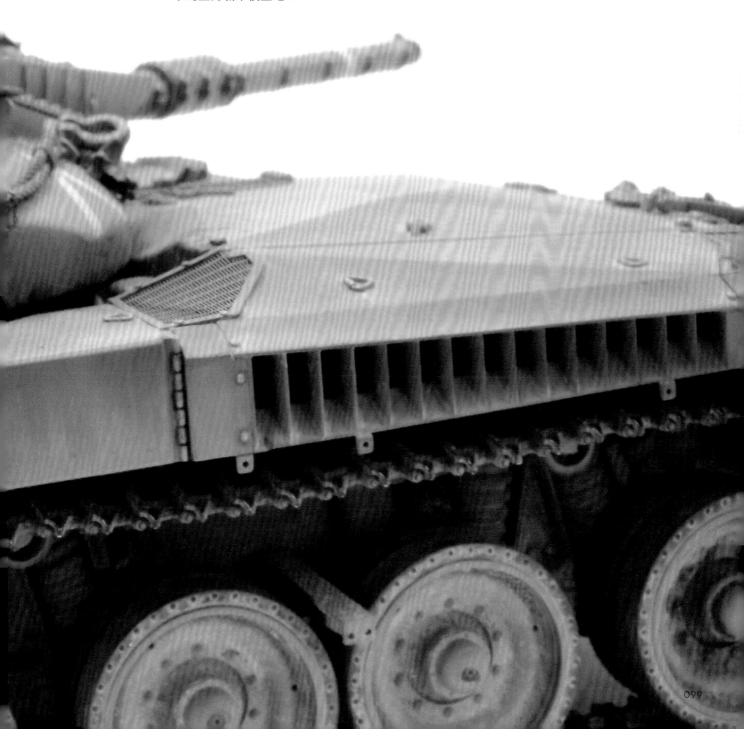

製作篇

在此精選出製作TAKOM梅卡瓦主力戰車模型的重點，並透過整體照片，介紹經過提升細節加工的各處部位。

▶ 推薦的提升細節零件

A Raupen Modell 1/35　以色列國防軍便攜水桶組

參與加利利和平行動的多數車輛，都有裝載以色列軍便攜水桶，這款產品徹底重現了實體外觀。為了強調便攜水桶的質感，我保留了零件的接縫，在沒有經過塗裝的狀態下直接使用零件。

B Master Club 1/35 梅卡瓦Mk.1主力戰車金屬材質連結可動式履帶

在為數眾多的副廠零件中，Master Club的可動式履帶標榜最高品質的做工。本作品的傳動裝置是相當顯眼的部位，為了提高精密性，我使用了Master Club的可動式履帶。相信它的效果對得起價格。

C ECHELON IDF PAINT MASK 砲塔戰術標誌塗裝遮蔽膠膜

遮蔽膠膜的數字經過雷射切割處理，只要貼在車體上，噴上塗料即可還原標誌或數字。遮蔽膠膜如同水貼紙，不會產生高低差，更有真實感。我在製作的時候，雖然沒有使用到這款遮蔽膠膜，但可以視個人需求改變車體編號，相當實用。

D eduard 梅卡瓦Mk.1主力戰車蝕刻片零件（TAKOM專用）

老實講能用到的零件不多，但引擎艙的散熱格柵，具有相當高的還原性。使用蝕刻片零件的時候，由於要配合車體形狀折曲零件，格柵零件也較為細小脆弱，作業時得特別小心。不過，只要裝上蝕刻片零件，即可有效提高精密性。

step.1　噴上水補土與路輪的加工

01.車殼與傳動裝置的還原性高，零件數量相當多。如果先組裝零件，便很難進行塗裝，要在黏著零件前，先噴上TAMIYA的氧化鐵紅色水補土。這時候要先在黏著部位貼上遮蔽膠帶，避免沾上水補土。

02.路輪含有五種零件，組裝上較為繁複，但路輪零件忠實還原了內側溝槽，與實體車輛的路輪結構相同。然而，由於組裝說明書的解說圖太小，很難分辨A15零件的正反面，但只要正確地完成組裝，路輪就會如同上圖呈現雙重溝槽，在組合A15零件時多加留意。

03.梅卡瓦主力戰車動力輪與履帶的接地面，為挖空設計，TAKOM的模型組附有夾具，方便挖空孔洞。可以使用口徑1mm的手鑽鑽孔，但鑽孔後零件內側會產生毛邊，要使用gaianotes的陶瓷筆刀仔細地刮掉毛邊。

04.包括上側路輪及動力輪等零件，路輪的零件數量達三十二個，要逐一打磨分模線很花費大量時間。這時候可以比照右圖的方式，把路輪固定在電鑽上，一鼓作氣地完成打磨，更有效率。可以先黏著兩個為一組的零件，當成單一零件來打磨處理。

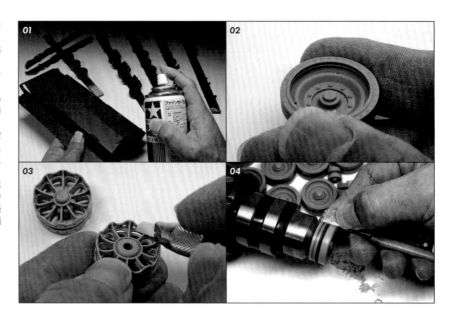

step.2　利用金屬履帶來提升厚重感！更有效率的組裝方式

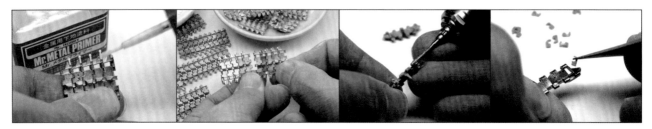

組裝Master Club的履帶時，可依上圖方式，將五片履帶接在一起，插入合成樹脂材質插銷，提高效率。直接把插銷插到底就沒有問題了，但部分插銷會有脫落的情況，建議先塗上金屬底漆，防止脫落。

單邊履帶的數量為一百一十片，但計數非常麻煩。以五片連接在一起的履帶為單位，連接兩組五片履帶，拼成十片履帶，接著再繼續連接兩組十片履帶，這樣就不需要花時間計算。

製作備用履帶，同樣使用Master Club的履帶零件。把備用履帶掛在銲接在車體上的掛鉤，並以金屬墊片固定。由於重新製作掛鉤相當費工，可以參考模型組內附的備用履帶掛鉤紋路來製作掛鉤。使用電動研磨機，安裝與履帶連結部位相同粗細的鑽頭，雕刻履帶的掛鉤。從備用履帶割下刻有掛鉤形狀的零件，依照上圖的方式，逐一將掛鉤零件嵌入Master Club的履帶，再塗上瞬間膠固定。

step.3 切割擋泥板與挖空引擎格柵

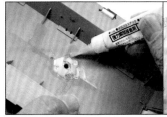

在車殼底部安裝螺帽後，就能用螺栓固定把手，這樣在進行塗裝或舊化作業的時候，就不會碰觸到手。使用 4mm（螺栓口徑）螺帽，在周圍用 5mm 的三角塑膠棒固定，再塗上瞬間膠固定。要將模型固定在展示台上，通常會需要安裝螺栓，這是非常方便的材料。

在黎巴嫩作戰中，即使是最新型的梅卡瓦主力戰車，也出現許多受損的車輛。我為了透過本作品，傳達戰車處於嚴苛環境下的使用感，選擇拆掉左右的前擋泥板。使用刀刃厚度 0.1mm 的精密加工手鋸，即可輕鬆毫不費力地切割零件。

格柵的線條較為細小，但為了重現挖空的鐵網，並營造縱深感，要將格柵換成ABER 的蝕刻片零件。由於要切下格柵得花費大量時間，在此使用超音波切割刀。要記得從內側切下格柵，避免周圍的紋路線條受熱融解。

由於無法從現有的照片資料確認格柵內部的模樣，只能使用塑膠板，製作透過隱約可見的內部結構。使用游標卡尺或取型器測量開口部位，再依照開口尺寸貼上塑膠板。

step.4 切割與折彎蝕刻片零件的重點

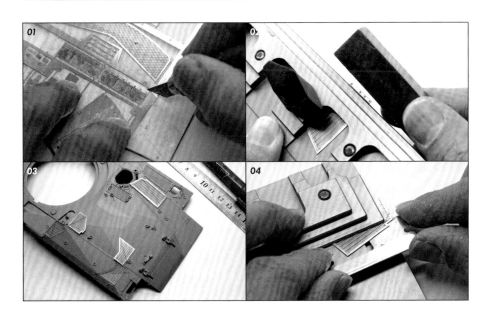

01.格柵的蝕刻片零件相當細小脆弱，若施力太大，格柵線條就會變形。由於格柵的線條為連續性分布，若產生變形就會相當顯眼。在切割零件的時候，要在下方鋪上厚塑膠板，再用筆刀按壓切割，以防止變形。

02.嵌入網狀壓板，即可製作格柵。壓板的線條細小，如果用鑷子或鉗子彎曲壓板，網狀線條就會變形。因此，可以使用「Etchmate」（折彎蝕刻片的專用工具）牢牢地夾住蝕刻片，再用黃銅塊抵住，彎曲蝕刻片。

03.由於格柵有折痕外觀，在製作蝕刻片零件的折痕時，要與模型組零件的折痕位置相同，所以我先畫線做記號。為了方便往內折，線要畫在零件內側。此外，畫線時要保持筆直的線條，避免線條偏移。

04.在折彎格柵的時候，要使用專用刮板，小心地將格柵往上壓。這時候要一邊抵住挖空的格柵，並一邊確認彎曲的角度。此外，安裝在車體左側的格柵共有兩個折彎處，在作業時可以比照圖中的方式，使用 Etchmate 的邊角來折彎格柵。

step.5 製作澆鑄表現

01-02.有別於以複合式裝甲或模組化裝甲為主流的第 4 代戰車，屬於 2.5 代的梅卡瓦 Mk.1 主力戰車，部分車體為澆鑄裝甲結構。我並沒有在車體施加止滑塗裝表現，為了重現初期生產車輛的特徵，在部分車體製造了澆鑄表現。首先將 TAMIYA 補土與少量的硝基溶劑混合，調配成「補土泥」，再使用刷毛具韌性的畫筆，以點觸的方式塗上補土泥，在車體表面製造粗糙的質地。小心而仔細地刷上澆鑄筆觸，這樣更有現行車輛的風格。另外，在作業過程中，如果掛鉤或螺栓不小心沾到補土泥，就要用沾有溶劑的棉花棒擦拭乾淨。

03.圖中的紅色塗裝區域，就是施加澆鑄質地的區域。現存的梅卡瓦 Mk.1 主力戰車車體表面有止滑質地，因此從外觀很難辨識哪些部位是澆鑄加工。檢視實際製造戰車過程的照片後，可看出車體前側、引擎艙、砲塔側邊的隆起處、砲塔後側，都是澆鑄加工的部位。

04.在前側車殼施加澆鑄質地後，還要將乘員上車的腳踏板換成不鏽鋼絲，在基座追加螺栓的紋路。此外，也要重現常見於 Mk.1 初期生產車輛的 L 字形金屬墊圈，這是用來固定備用履帶的零件。可以選用多出來的蝕刻片零件，將蝕刻片折彎成 L 字形，再黏在車體上。

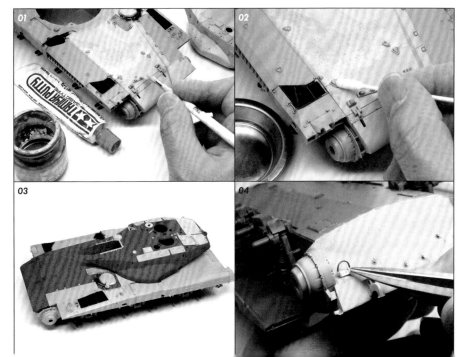

step.6 | 表現防盾蓋的立體感，成為作品的亮點

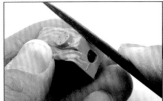 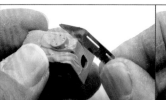

模型組的防盾蓋外觀樸素，欠缺真實感。因此，我使用燕尾形的銼刀，在防盾蓋前端刻出皺摺紋路線條。雕刻皺摺的訣竅是不要讓線條呈等間隔分布，而是呈現線條寬度的變化性。

在加強皺摺線條的變化性時，除了線條的寬度，也可以製造深度的變化性，這樣更能增加真實感。不過，在使用銼刀雕刻線條時，會擴大線條的寬度，如果想在單點區域增加深度，可以使用蝕刻片鋸雕深線條。

連接防盾與砲管的蛇腹線條也過於單調，欠缺吸引力。觀察實體後，可看出蛇腹的關節處也有細微皺摺，要加以重現。使用裝有砲彈形打磨頭的電動研磨機，會更易於重現蛇腹的皺摺。

為了營造出蛇腹前端被帆布覆蓋的真實感，先將上側刻成砲管的圓弧狀，接著在側邊與下側雕刻線條，強調帆布的鬆弛感。可以用裝有圓刃的陶瓷筆刀，這是非常好用的工具。

完成以上的作業後，如果發現皺摺的邊角較為生硬，看起來較為不自然的地方，可以用鋼刷或海綿砂紙磨圓邊角，最後再塗上液態接著劑，讓粗糙的表面融解，產生平滑的外觀。

為了製造M2重機關槍座與防盾的外觀差異性，要使用雙色AB補土，製作防盾的開口部位。有關於此部位的更多細節，可以參考DESERT EAGLE出版社的《梅卡瓦Mk.1細部攝影集》照片。

將防盾黏在砲塔後，要用補土填補防盾蓋與砲塔的縫隙。各位可以比對防盾蓋加工前（圖左）與加工後的照片，因為追加製作了皺摺、縫線、拉鏈等要素，有效增加了砲塔上側的密度。模型組的外觀雖然中規中矩，但實體車輛的車體具有大量的要素，只要在以直線平面構成的砲塔上，強調有機物帆布等物品的質感，就能創造差異性。即使只是一個防盾，也能成為作品的亮點。

step.7 | 在車體堆滿貨物，加強實戰的氣氛

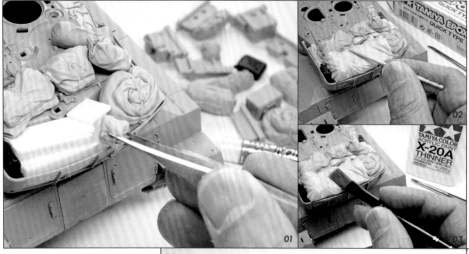

01. 從LEGEND的「IDF Centurion Stowage set」貨物組合中，選用年代相同的合適零件，在車體上裝滿貨物零件。不過，由於無法看見車籃內部的物品，可以先疊上各種塑膠材料，增加貨物的量感。最後要黏著這些材料，成為單一的貨物物體。

02. 如果只是擺上合成樹脂材質的貨物，貨物無法貼合車體，因此要先在貨物的接觸面塗上凡士林，再使用雙色AB補土填補縫隙，讓貨物貼合車體。由於之後還要用固定繩或綁帶固定貨物，這裡要先製作繩子拉引的皺摺痕跡。

03. 使用刮刀或牙籤製造皺摺痕跡後，趁補土硬化前，在貨物表面塗上TAMIYA的壓克力溶劑，製造平滑表面。使用沾有溶劑的畫筆，依據皺摺的紋路線條分別使用平筆或面相筆等工具，製作出具有細微變化的皺摺。

04. 確認補土硬化後，用海綿砂紙打磨表面，由於已經先塗上凡士林，可以輕鬆地從車籃取下貨物。先取下貨物，除了方便打磨，在進行塗裝作業時也會更加順利。

05. 還要在車籃側邊裝載貨物，同樣先在貨物表面塗上凡士林，再堆積雙色AB補土，壓入貨物，讓貨物貼合車籃。這時候可以先將溢出的補土整形成貨物的皺摺外觀，更有真實感。

06. 在整個貨物噴上水補土，製造平滑表面，再安裝使用銅線製成的固定繩，或是用雙色AB補土製成的綁帶。先重現貨物上的凹陷處或墊圈細節，安裝固定繩或綁帶時，外觀就不會過於突兀。

step.8 | 更換牽引鋼索與追加卸扣

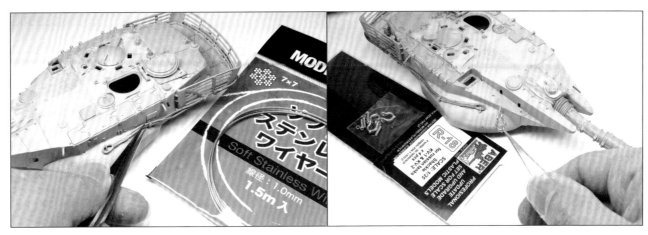

模型組的牽引鋼索略粗，將牽引鋼索收納在支架時，無法插入固定插銷。因此，我將模型組的牽引鋼索換成MODELKASTEN的軟質不鏽鋼鋼索（線材口徑0.7mm）。安裝鋼索時要參考實體車輛，製作部分雙重鋼索交纏的狀態，更有真實感。

初期的梅卡瓦Mk.1主力戰車中，砲塔側邊的吊掛掛鉤上，通常會裝有O字形卸扣。從實體車輛照片來推算卸扣的尺寸後，決定安裝ABER的KV-1、KV-2專用卸扣（R-18），尺寸剛剛好。此外，我還使用了塑膠材料，自製固定插銷與插銷環。

step.9 | 製作綁帶

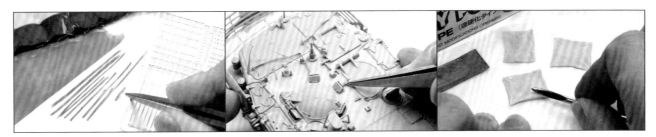

使用條狀補土製作綁帶，重現用綁帶固定貨物的狀態。先揉合長條補土的主材料與硬化劑，再將補土鋪在施加矽膠塗層的烘焙紙之間，桿薄補土，等待補土硬化後，切割成細長條狀，穿入蝕刻片卸扣。

將使用條狀補土製成的綁帶，穿入砲塔上的掛鉤。條狀補土硬化後，會產生如同橡膠般的彈性，能充分貼合高低起伏的車體。此外，建議使用瞬間膠，會更易於黏著。

考量到防彈背心掛在車籃上的鬆弛感，以及用鋼索掛住防彈背心的貼合感，我沒有使用模型組內附的防彈背心零件，而是選用雙色AB補土來重現。將雙色AB補土鋪在烘焙紙之間，先桿薄補土，再依照防彈背心的尺寸切割補土，製作防彈背心的皺摺。

step.10 | 安裝突擊步槍，增加實戰的臨場感

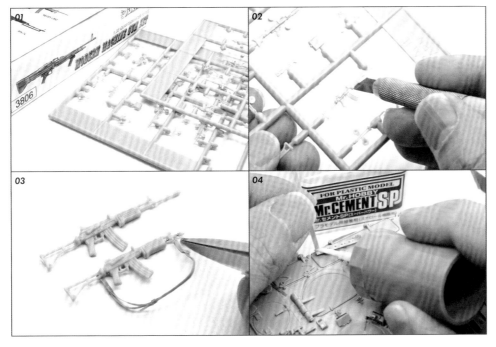

01.梅卡瓦主力戰車上，在車長與裝填手的艙蓋旁邊，裝有收納防身用步槍的支架。梅卡瓦Mk.2～4主力戰車通常都配備M4卡賓步槍，但在黎巴嫩戰爭時期，Mk.1主力戰車則是配備加利爾突擊步槍。因此，我在本作品安裝了DRAGON現行機關槍組合的加利爾突擊步槍零件。

02.加利爾突擊步槍零件屬於年代久遠的產品，但依舊保有層次鮮明的紋路線條，非常適合襯托塗裝。從框架剪下零件之前，要先用筆刀刨削分模線，進行塑形作業。這時候還要切削槍管與槍托部位，塑造出更為銳利的外觀，更有可看性。

03.戰車兵所配備的車載用加利爾突擊步槍，屬於縮短槍管長度的SAR型（短突擊步槍）。為了將槍枝收納在砲塔的支架中，要先切短槍管，並插入黃銅線。最後將扣環穿過切短的塑膠槍管。

04.模型組的步槍支架中，由於固定槍枝的金屬零件沒有縫隙，要用0.1mm塑膠片自製零件。依照左圖的方式將塑膠片切割成金屬零件的寬度，再塗上接著劑做垂直黏著，並擺上加利爾突擊步槍，依照實物尺寸來作業。

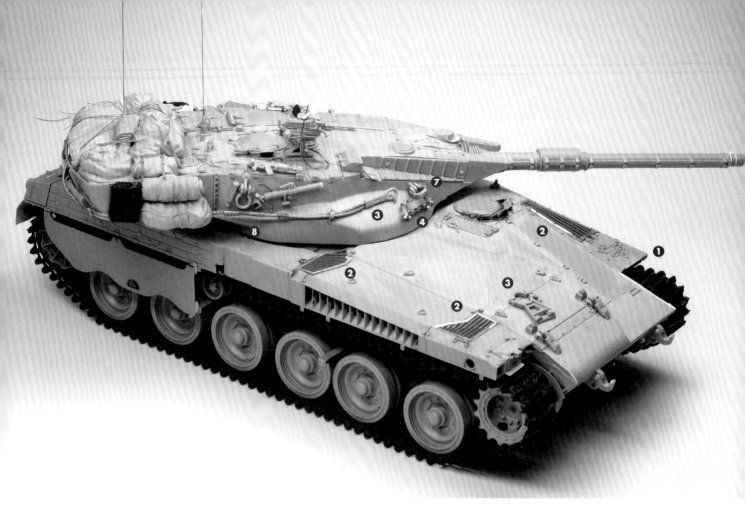

❶ 為了加強參與加利利和平行動的車輛特徵，我選擇重現拆下擋泥板的狀態。先參考DESERT EAGLE出版社的梅卡瓦Mk.1與Mk.2主力戰車相關照片，在擋泥板的剖面追加製作隔板、管材、螺栓等物品。

❷ 如同前述，eduard製造的蝕刻片格柵零件由於零件尺寸細小且相當脆弱，考量到破損的風險，選擇在最後階段才安裝上去。此外，使用GSI Creos的金屬底漆，即可漂亮地黏著用來固定格柵的螺栓。

❸ 使用補土泥製作分布於車體與砲塔的澆鑄質地，作業的訣竅是避免製造均一的筆觸，並且不要呈現粗糙的表面。可以呈現筆觸的疏密性，最後再用海綿砂紙輕輕擦拭表面。

❹ 初期的梅卡瓦Mk.1主力戰車，其固定備用履帶的金屬墊片位置，與模型組預設的位置不同，會夾住履帶後側。此外，金屬墊片也小了一圈。砲塔的備用履帶也從模型組的四片減少為兩片，單邊各裝有一片備用履帶。

❺ 使用電鑽在7.62mm機關槍插入5mm圓形塑膠棒，再安裝經過切削加工的探照燈。使用WAVES的H-EYES人形專用透明眼睛零件與亮麗金屬質感貼紙，製作探照燈的燈身。將探照燈的線路穿過後側的潛望鏡，拉到車內。

各位可以對照塗裝前的砲塔外觀，由於追加配置了突擊步槍、綁帶、滿滿的貨物、探照燈，以及經過提升細節並裝有彈鏈的7.62mm機槍等，除了增加更多的可看性以外，還提高了車輛參與前線作戰行動的臨場感。

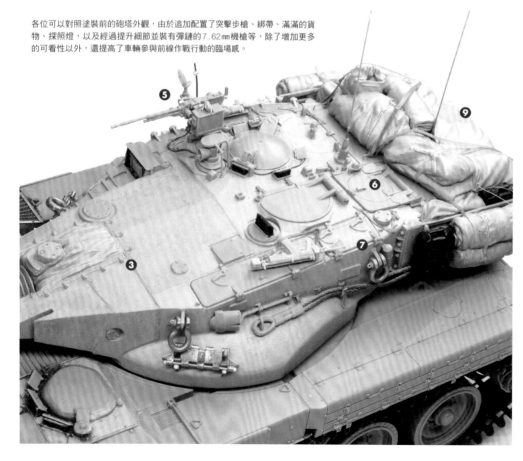

❻ 我在砲塔的突擊步槍支架安裝了加利利突擊步槍，但檢視照片可發現，有些突擊步槍的安裝位置較隨性，如果還要配置人形，這樣的呈現方式也不錯。此外，運用分色塗裝的方式，分別將兩把突擊步槍的槍托塗裝成樹脂材質與木頭材質色調，能適時點綴單調的車體色。

❼ 初期的梅卡瓦主力戰車砲塔側邊支架通常會有O字形卸扣，但也有些沒有。卸扣的塗裝為銀色金屬色，並不是車體色。使用畫筆在卸扣部位塗上Mr.COLOR的限定銀色塗料，再用棉花棒輕輕擦拭，加強真實感。

❽ 檢視實體車輛的鋼索，會看到鋼索中段有經過拼接的部位，因此參考實體的長度，穿入切割後的8mm黃銅管，忠實重現。黃銅管因沾有砂塵，看起來像是茶色，但通常是亮灰色，而且也不會使用生鏽的管材。

❾ 如果堆積過高的貨物，就會導致高度較低的車體輪廓失去平衡感，因此保持貨物適中的量感高度，並且在左右及前側增加密度。在配置貨物時，不要阻礙車長與裝填手用艙蓋的空間。

塗裝篇

接著進入塗裝單元，在此會介紹塗裝梅卡瓦Mk.1主力戰車時所需的實用材料，並完整公開能讓車體顯現出覆蓋貝卡谷地紅土的獨特紅色色調的舊化技法。這些技法也能應用在其他的以色列戰車上，務必多加參考！

step.1　各類材料的介紹

底漆色

我在本作品施加了立體色調變化法，讓各面車體呈現明暗對比。圖中的三色塗料，中間為基本色（西奈灰1號＋淺棕色），左邊為亮色（基本色＋消光白），右邊為陰影色（基本色＋色之源的青色＋洋紅色）。此外，我還準備了能提高明度的亮色，以及降低明度的陰影色塗料。

基本色

如同811651號梅卡瓦Mk.1戰車車款，部分車輛的車體色為土黃色。透過加利利和平行動的相關照片，可確認西奈灰塗裝的車輛比想像中來得多。由於灰色會比黃色更適合表現塵土舊化效果，在此選用MODELKASTEN的西奈灰1號塗料作為基本色。

立體色調變化法

我在本作品施加了立體色調變化法，讓各面車體呈現明暗對比。圖中的三色塗料，中間為基本色（西奈灰1號＋淺棕色），左邊為亮色（基本色＋消光白），右邊為陰影色（基本色＋色之源的青色＋洋紅色）。

保護漆

在進行舊化作業時，要依據作業方式選擇合適的底漆。建議漆於車體的光澤面施加清洗；鋪上舊塵土的時候，則是在消光面進行更具效果。我使用了Mr.COLOR的SUPER CLEAR III透明保護漆，上亮光保護膜。如果要上消光保護膜，可以使用SUPER CLEAR消光保護漆＋消光添加劑（平滑）。

濾染、點狀入墨

使用舊化色塗料，並加入濾染及點狀入墨專用色塗料，進行調色，即可呈現深沉的基本色，或是加強細節的張力。為了搭配低彩度的西奈灰塗料，在此選用陰影藍＋原野棕＋深棕色三色混色塗料。

塵土色

從幾年前開始，國外的塗料品牌都有販售能重現塵土外觀的塗料，得以透過舊化技法來製造塵土表現。在日本的塗料市場裡，塵土色塗料可說是舊化色塗料的一大便利塗料。由於我透過本作品呈現車體沾有貝卡谷地塵土的狀態，可選擇土砂色＋鏽橙色的混色塗料，塗上塵土底色。

舊化土

雖然市面販售能表現塵土外觀的舊化塗料，但只要在塗料上面覆蓋一層舊化土，製作塵土質地，就能增添豐富的質感。我使用了vallejo的淡黃赭色＋深黃赭色＋屋三吉的金赭色顏料，重現貝卡谷地的塵土。

油畫顏料

油畫顏料可說是當今舊化領域中的常用材料，像是塗上舊化色的時候，通常會以油畫顏料為基礎。由於油畫顏料可以呈現細微的模糊變化與底漆透光表現，非常適合用於舊化作業。我在使用油畫顏料前，會先將油畫顏料多餘的油脂塗在紙板上，當作高黏性的舊化素材。

金屬塗料

為了加強機槍、鋼索等裝備的真實感，或是製造車體傷痕等受損表現，往往需要呈現金屬質感，這時候就要用塗料或相關材料加以重現。此外，在某些場合，運用乾刷的手法來表現鋼鐵質感，或是刷上鐵色舊化土，即可隨心所欲地控制金屬消光光澤。

step.2　製作梅卡瓦主力戰車模型的良伴！DESERT EAGLE出版社的相關資料書籍

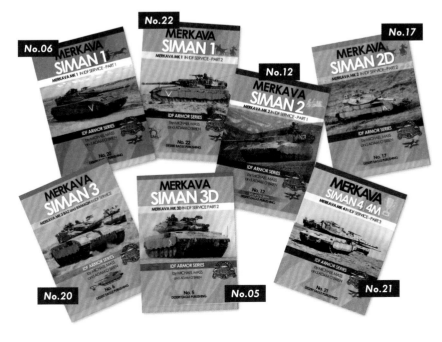

左邊為以色列DESERT EAGLE出版社所出版的梅卡瓦主力戰車相關資料書籍，由以色列裝甲部隊紀念館研究員米哈爾馬斯中校（後備軍人）與亞當歐布萊恩執筆，各家廠商在研發模型組的時候，也經常仰賴他們的協助。

No.20梅卡瓦Mk.1主力戰車 Part1

No.22梅卡瓦Mk.1主力戰車 Part2

No.12梅卡瓦Mk.2主力戰車

No.17梅卡瓦Mk.2D主力戰車

No.5梅卡瓦Mk.3D主力戰車

No.6梅卡瓦Mk.3 BAZ & RAMAQH主力戰車

No.21梅卡瓦Mk.4/4M主力戰車 Part3

●發售／DESERT EAGLE出版社、販售／BEAVER CORPORATION、M.S.MODELS●各5832円、發售中

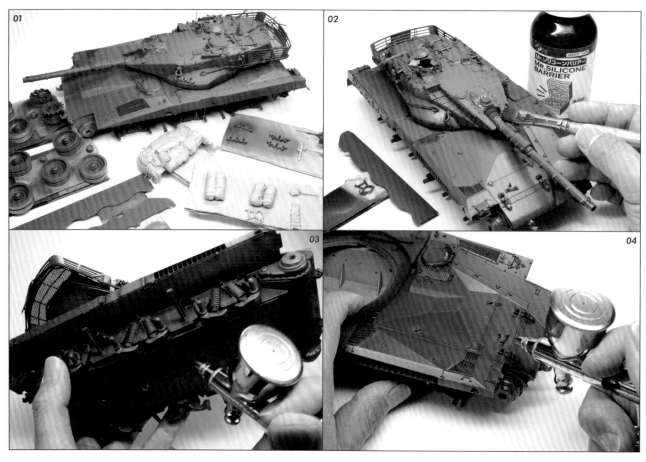

01.在做基本塗裝前，先噴上水補土，統一底色，並確認表面痕跡。如同前述，為了製造塗膜剝落的舊化表現，我使用了紅色的水補土。黏著戰車模型的所有零件後，依舊能進行塗裝；但如果有些零件是在尚未黏著狀態下更易於塗裝的話，就要採個別塗裝的方式。

02.製作塗膜剝落的前置作業，是先用畫筆塗上 GSI Creos 的 MR.HOBBY MR.SILICONE BARRIER 離型劑。如果要製造重度掉漆表現，通常會用噴筆塗裝，但我在塗裝本作品時，是以車體邊角及乘員的動線為中心，僅製造小範圍的痕跡，可以使用畫筆塗裝單點區域。

03.在車體及砲塔內側噴上陰影色，預先施加殘影著色法。在此使用 Mr.COLOR 的色之源青色＋洋紅色的混色塗料。由於本步驟的塗裝區域，不會再覆蓋一層基本色，可以噴上較深的陰影色。

04.接著在車體表面噴上陰影色，在車體邊角及較難噴上基本色的陰角區域，噴上淡色塗料。不過，我沒有將黑色塗料作為陰影色使用，因為黑色會降低基本色的彩度，嚴重影響整體色調。在繪畫的領域中，經常將紫色作為陰影色使用，而且紫色很適合搭配西奈灰色。

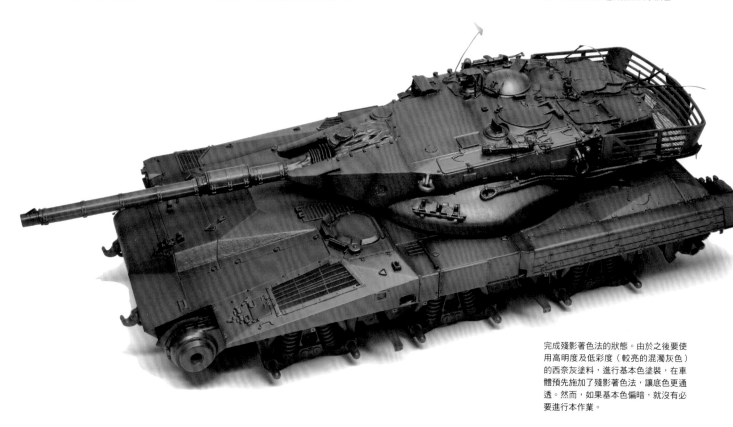

完成殘影著色法的狀態。由於之後要使用高明度及低彩度（較亮的混濁灰色）的西奈灰塗料，進行基本色塗裝，在車體預先加了殘影著色法，讓底色更通透。然而，如果基本色偏暗，就沒有必要進行本作業。

step.4　何謂立體色調變化法

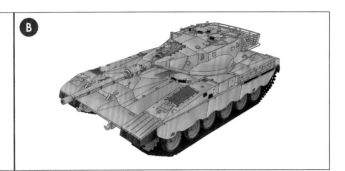

插圖為模型組經過正常塗裝的狀態，實體的車體雖有顯現陰影，具一定的存在感，但很難辨識車體細節與各面結構。立體色調變化法（CM），是用來表現光線縮小成1/35比例時，照射在模型表面所呈現的狀態，並用來表現亮部與陰影區域。

先塗裝整個車體後，接著在各面塗上亮色的狀態。每面雖然都有陰影，但從繪畫的角度來看，這樣的外觀顯得不自然，欠缺真實感。不過，由於車體各面產生明暗對比，除了能凸顯機板的存在感，梅卡瓦主力戰車的各面複雜外觀更加鮮明，能強調戰車的特徵。

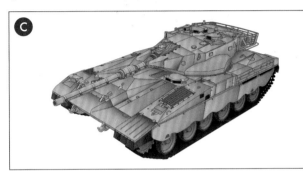

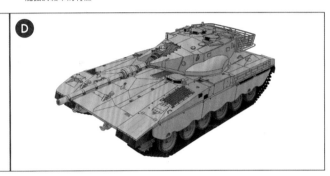

如果要簡單地完成加工，即可在步驟B的狀態下結束。然而，如果色調對比薄弱，亮色就會因舊化作業而與基本色同化。因此，考量到髒污效果，在陰影處與突起部位增加亮色後，會成為圖C的狀態。跟圖A相比，可明顯看出車體的細節更為明顯，模型的存在感也提高了。

施加立體色調變化法的時候，不用在每個細節處製造明暗對比，如果是以真實感為目標，只要在車體上面與側邊製造對比即可。雖然明暗效果比步驟C更弱，但比步驟A更具存在感，加工方式也更為精簡。不過，如果還是覺得少了什麼，可以在突起部位加入亮色。

step.5　立體色調變化法的塗裝步驟

進行立體色調變化法的時候，通常會使用噴筆，噴上漸層色調。雖然依據塗裝區域而不同，要盡可能製造平滑的漸層，否則會呈現不自然的外觀。如果依照插圖的方式，以垂直的角度噴塗，上색範圍會變窄，而且模糊區域較小，色調的變化性顯得不自然。

如果要在單點區域噴塗，或是要加強層次對比，噴筆的角度要如同步驟A，為接近垂直的角度。然而，基本上還是要比上圖，從低角度噴塗，離噴嘴較近的區域色調較深，越遠的區域色調較淡，即可製造平滑的漸層色調。此外，噴塗時要一邊上下揮動噴嘴，避免塗料滴流。

在車體上面的機板，製造由前至後逐漸變暗的漸層效果。如同插圖，如果要在每片機板製造明暗差，可以用圖紙或膠帶來遮蔽，採低角度在前側噴上亮色。不過，如果機體平面傾斜角度較大，就要比照垂直面的漸層，上面較亮、下面較暗。

依照插圖的方式，噴筆採較為傾斜的角度，從上方噴塗，讓車體的垂直面由上至下逐漸變暗。車體前方的顏色較為豐富，如果把車體橫向立起，塗裝面與平面相同。如果使用噴筆難以噴塗時，就要多加移動塗裝對象，在易於塗裝的狀態下完成塗裝。

噴上亮色後，再從另一邊噴上陰影色，加強車體面的張力。由於陰影色的色調偏暗，如果噴上過量的陰影色，就會降低基本色和亮色的明度。因此，要先稀釋塗料，降低濃度，慢慢地覆蓋噴塗。即使色調變暗，只要在之後的步驟中，再覆蓋一層基本色，就能恢復原有的明度。

藍線區域為水平變為垂直的部位，只要噴上陰影色，就能增加立體感。這裡雖然屬於垂直面，但可以由前至後製造明暗差。我在本頁講解的塗裝方式，僅限於本作品，並不是立體色調變化法的必須步驟。依據模型的形狀，有時候明暗位置會相反，或是沒有必要加入陰影色，建議觀察相鄰色的狀態，靈活地配合。

進行基本塗裝,使用 MODELKASTEN 的西奈灰1號塗料,加上 Mr.COLOR 的茶色塗料,噴上混色塗料來提高彩度。為了讓底漆透光,即使沒有謹慎地塗裝,只要殘留隱約可見的顏色,依舊能產生陰影的效果。

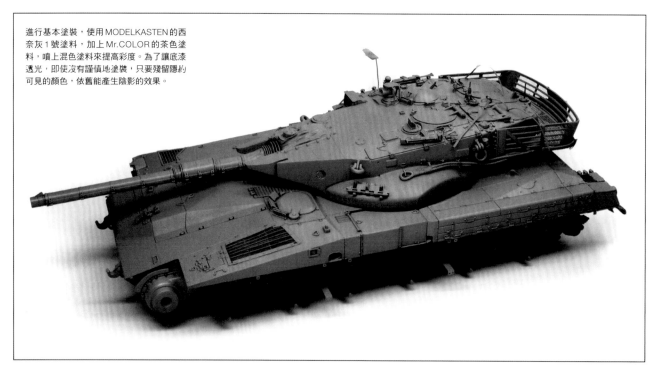

01.立體色調變化法能強調車體各面,讓小型模型也能展現立體感與優異的細節。首先要在車體各面噴上陰影色,但要參考圖中的方法,用紙張抵住車體,再用噴筆噴上陰影色。

02.如果車體面較為複雜,可以依照車體面的形狀裁切紙張,蓋在車體上,再噴上陰影色。但是,如果紙張偏移,陰影就會歪掉,建議可以在紙張背面貼上黏性變弱的雙面膠。

03.遇到圓形或四方形的機板,雖然可以用畫筆分色塗裝,塗上亮色,但建議還是蓋上依照目標區域尺寸裁切的紙張,用噴筆塗裝,更有效率,也更加美觀。此外,先在目標區域周圍噴上陰影色,即可增加立體感。

依照我在 P105 所介紹的方式,噴上陰影色與亮色後的狀態。由於梅卡瓦 Mk.1 主力戰車的車體細節較少,外觀簡單,要施加立體色調變化法,強調車體各面的輪廓,以增加外觀細節。另外,雖然沒有採分色塗裝的方式,但只要大致製造陰影表現,就會有不錯的可看性。

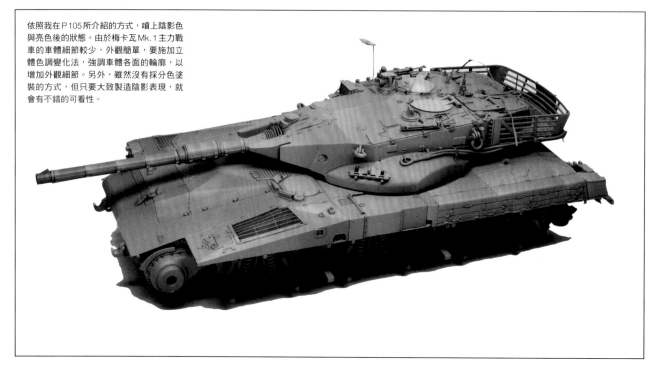

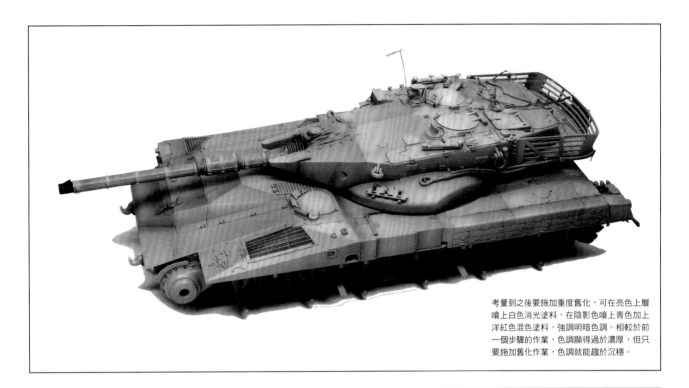

考量到之後要施加重度舊化，可在亮色上層噴上白色消光塗料，在陰影色噴上青色加上洋紅色混色塗料，強調明暗色調。相較於前一個步驟的作業，色調顯得過於濃厚，但只要施加舊化作業，色調就能趨於沉穩。

step.7 | 完成基本塗裝作業

01.使用筆刀或鑿刀刮塗裝面，剝除塗膜。雖然無法得知在作戰時期車輛的受損程度如何，但考量到部隊在配備戰車後，會在兩三年後投入實戰，車體多少有掉漆痕跡，才能增加作品的說服力。

02.在螺栓及掛鉤等突起部位，塗上在立體色調變化法步驟中所使用的亮色加上白色塗料。此步驟的目的是讓外觀簡單的車體增加豐富的細節，就跟運用乾刷的技法來強調紋路線條是同樣的原理。

在防盾部位塗上偏黃的卡其色塗料，在路輪的橡膠部位與鋼索部位塗上白色加入少量的德國灰塗料，之後再貼上車體標誌水貼紙。完成基本塗裝後，得以強調明暗對比，與單色塗裝的車體有所不同，較不真實。然而，就外觀的密度感來說，遠勝於單色塗裝車體，更有可看性。

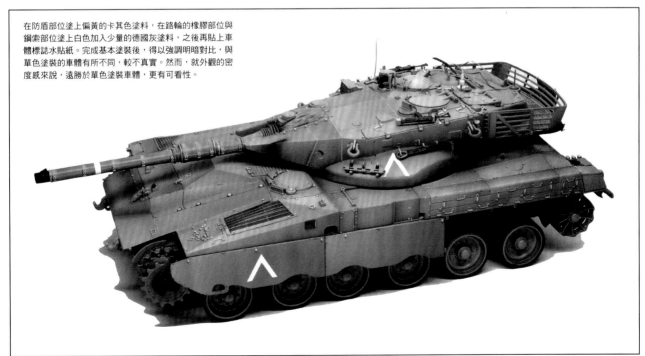

我在前一頁的步驟中，增加了車體的密度感，但過度強調各部位的外觀，色調也過於濃郁。因此，為了呈現沉穩的色調，要在整個車體覆蓋淡色塗料，也就是濾染。進行濾染作業所使用的顏色，為我在P105介紹的混色，添加藍色色調是重點，能抑制混濁的色澤。

將舊化色稀釋液加入塗料中稀釋，將稀釋的塗料塗在整個車體。如同上圖所示，為了方便讀者辨識效果，我塗上較為濃郁的顏色，但即使塗上的顏色較淡，依舊能加強基本塗裝的深沉色澤。此外，在此沒有必要刻意去製造濃淡的色調效果。

在車體的刻線處或紋路線條的陰角處，用畫筆滲入濾染色調，施加點狀入墨。此作業就是俗稱的滲墨線，滲入暗色塗料製造陰影，強調車體的紋路線條，就能加強立體感。不過，要比照描繪的方式，於單點區域滲入塗料。

step.9 強調車體各面以及舊化的前置作業

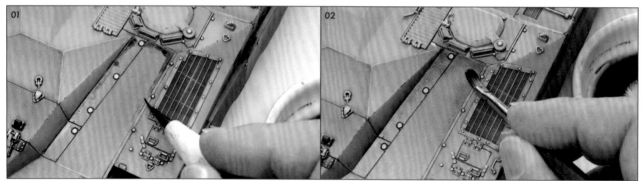

03

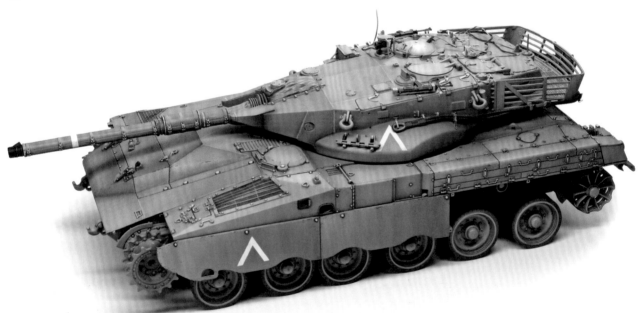

01.之前運用立體色調變化法來強調車體各面，但使用噴筆製造的色調變化看起來過於人工，顯得十分單調。因此，可運用濾染色，增加各面的外觀變化。首先，在邊緣輪廓處塗上濾染色。

02.使用沾有舊化色專用稀釋液的畫筆，將稀釋液塗在各面輪廓的濾染色上，讓各面內側產生暈染效果。這時候可以用觸點畫筆的方式，製造暈散效果，避免色調過於平均。以製造小範圍污點的方式運筆更有真實感。

03.呈現各面的表情變化後，先擱置一天的時間，讓舊化色塗料完全乾燥。接著在整個車體噴上 Mr.COLOR 的 SUPER CLEAR III 透明保護漆，作為舊化的前置作業，並在掉漆痕跡區域上一層保護膜。

04.舊化作業前的狀態。因表面產生亮光光澤，讓人感到不安。但近年來的消光保護塗料具有極佳的效果，完全不用擔心。先製造消光效果，再塗上舊化色塗料，即使使用稀釋液擦拭車體，依然能保有褪色泛白的色調。

 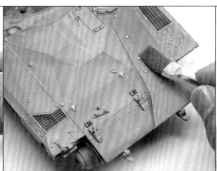 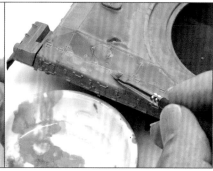

混合土砂色與鏽橙色舊化色塗料,調成貝卡谷地的塵土色。在覆蓋塵土的車體區域,塗上沉澱於瓶底的高黏性塗料。

塗上塗料後,放置十幾分鐘,確認塗料濃度不會過稀後,再使用沾有微量專用稀釋液的畫筆,由上至下刷拭,製造暈染效果。透過筆跡來表現塵土滴流的痕跡。

加油孔或砲塔環周圍區域,容易沾到油漬,砂子或灰塵會附著在油漬上面。可以在容易產生油漬的重點性區域,塗上塵土色塗料。

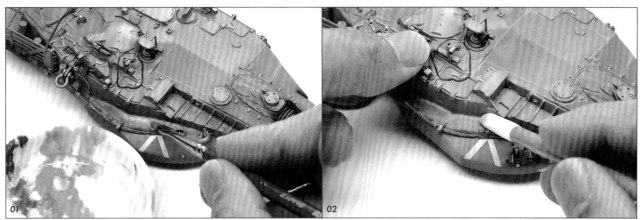

01. 砲塔旁邊的鼓脹成形部位,因有止滑質地,容易積聚塵土,但即使是沒有止滑質地的車輛,只要塵土積在鼓脹成形部位的邊緣,就能強調其獨特的形狀。

02. 塗上舊化色塗料後,再使用含有少許稀釋液的gaianotes拋光橡皮擦,以輕敲的方式製造塗料的暈染效果。在製造髒污外觀時,同樣要著重於呈現小型斑點痕跡。

03. 運用舊化色塗料製造塵土表現的狀態。並不是在所有部位都要塗上相同顏色的塵土色塗料,可以在突起的部位塗上偏米色的塗料,在凹陷處塗上偏橘色的塗料。

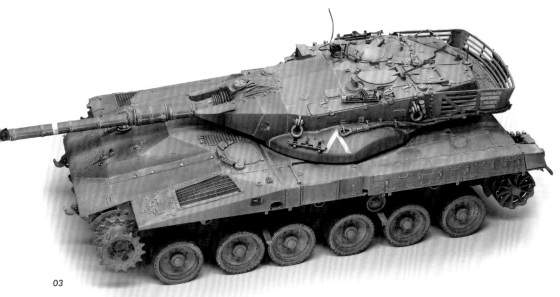

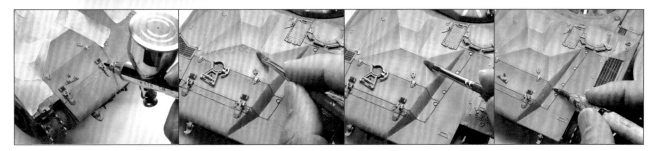

製造塵土表現後,車體容易產生褪色泛白的色調,顯得平淡。建議從遠處觀察作品,找出欠缺張力的部位,並貼上遮蔽膠帶,在單點區域噴上陰影色。

比照step.9的步驟1與步驟2,使用畫筆在褪色泛白的區域,點狀塗上稀釋後的陰影色塗料,增添外觀變化。只要多加觀察行駛於戶外的車輛車體表面,就會發現其外觀有別於單色塗裝的漂亮模型,會受到日照、刮風、下雨等天候所影響,車體因而產生斑點、刮痕、黑色污點等外觀。當車體的表面層層覆蓋各種要素後,髒污表現就更有真實感。

在朦朧的部位再次施加點狀入墨,加強髒污表現的張力。等待清洗塗料乾燥後,在鋪有舊化土的髒污部位,仔細地噴上消光透明保護漆。

step.11 | 製作塵土質地表現

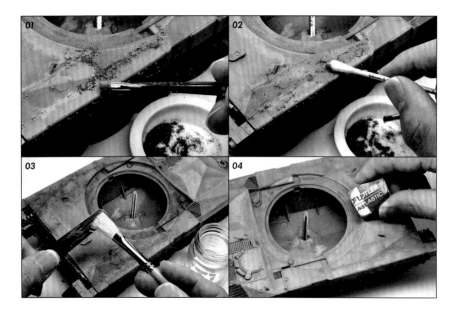

01.我在P105介紹過,如何運用舊化土來重現貝卡谷地的塵土,在此要使用舊化土來提高車體髒污的質感。進行舊化土作業時,關鍵在於使用細畫筆慢慢地鋪上舊化土,還有務必噴上消光底漆,以增加舊化土的附著力。

02.在加油口的周遭區域,由於塵土會附著在油漬上面,會有較明顯的髒污外觀。在此使用棉花棒,僅針對加油口與砲塔環內側塗上步驟1的舊化土。此外,還要使用面相筆在其他區域鋪上少量的舊化土,接著吹掉多餘的粉塵。

03.通常只要用畫筆滲入壓克力溶劑,就能固定鋪在車體上的舊化土。由於我想要讓本作品呈現前述的斑點等複雜外觀,所以使用具有韌性刷毛的畫筆沾取壓克力溶劑,將溶劑彈濺在舊化土上。

04.發現舊化土過量的區域時,即使用溶劑擦拭,也很難擦拭乾淨,推薦使用軟橡皮或橡皮擦。在擦拭舊化土的同時,能讓舊化土的髒污外觀產生些微變化,或是以大力擦拭的方式,讓舊化區域產生消光光澤。

step.12 | 製作油漬等髒污外觀

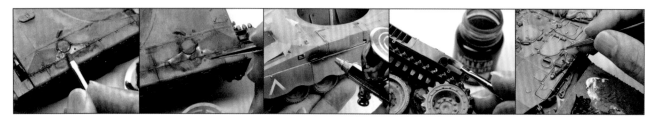

將顏料調和油加入生褐色與赭褐色的混色顏料中,塗在加油口周圍。讓顏料滲入先前鋪上的舊化土,藉由油漬重現微妙的污點。此外,還可以描繪大小不同的污點,或是加入石油精稀釋,彈濺顏料,製造污漬的變化性。另外,使用原野棕、深棕色、透明水漬色舊化色塗料,也能重現油漬效果。

梅卡瓦Mk.1主力戰車的積碳部位,主要分布於車體右側前端的排氣口、左側的冒煙口、位於砲塔防盾左側的同軸機槍縫隙內部。先混合TAMIYA消光黑壓克力塗料與少量的消光棕塗料,並將塗料稀釋成較淡的濃度,慢慢地將塗料噴在積碳部位。最後在部分區域刷上碳黑色舊化土,呈現積碳髒污的濃淡變化。

製造車體的髒污效果後,總覺得少了些什麼,所以繼續追加掉漆痕跡。可使用方便描繪細節的細畫筆及紅、白、藍色混色顏料,在車體的可動部位、乘員出入動線、受損部位塗上痕跡。

step.13 | 路輪的舊化作業

01.進行路輪的舊化作業時,要比照車體的方式,先使用舊化色塗料製造髒污底漆(左),再鋪上舊化土(右)。在逐步進行路輪舊化作業過程中,往往會不小心讓所有路輪呈現相同程度的髒污,要多加注意,一定要讓每個路輪的髒污有差異性。

02-03.同樣使用沾有壓克力溶劑的畫筆,彈濺溶劑來固定舊化土。作業過程如圖,一次將溶劑彈濺在所有的路輪上,更有效率。接著使用畫筆擦掉舊化土過量的路輪區域。如果發現舊化土不足的區域,就要追加舊化土,或是覆蓋稍亮的舊化土,呈現外觀的變化。加工後的效果如圖3,利用溶劑飛沫讓舊化土附著後,就能營造出舊化土沾黏的質感。此外,可以在幾個路輪塗上在之前步驟用過的顏料,重現路輪上的潤滑油污點(右)。

04.動力輪的側邊經常與履帶產生摩擦,為了呈現閃耀的金屬質感,用棉花棒塗刷Mr.METAL COLOR的鉻銀色塗料,再覆蓋一層AK Interactive的深鐵色塗料,呈現金屬摩擦光澤。

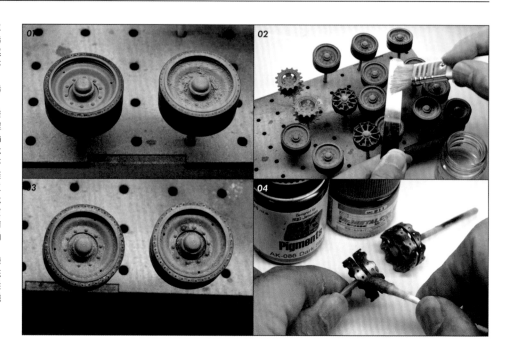

車體下側的舊化作業

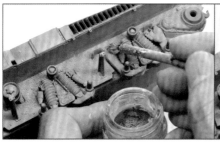
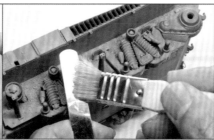
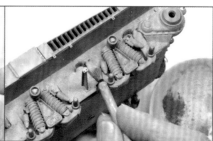

先塗上以舊化色塗料調色而成的貝卡谷地塵土色，上一層髒污底漆。這時候要以陰角為中心，由上至下沿著重力方向製造髒污外觀。塗料乾燥後，使用分岔的面相筆沾取經過調色的舊化土，在容易附著塵土的區域鋪上舊化土。

鋪上舊化土後，再彈濺壓克力溶劑，讓舊化土附著。如果彈濺過量的溶劑，舊化土的質地會變得模糊，但若能分別呈現附著明顯塵土的部位，以及塵土較模糊的部位，藉由兩者的差異性，就能增加作品的真實感。

除了質感，還可以製造塵土色調的變化性，這也是加強真實感的訣竅。有時候實體車輛的髒污顏色看起來像是單色，但在模型製作上，如果也比照實體車輛的色調來處理，會讓作品欠缺吸引力。先在部分車體鋪上少量未混合的舊化土，就能展現豐富的髒污面貌。

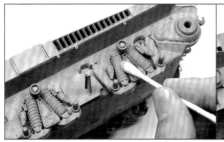

髒污效果施加過度是很常見的情況，但如果在作業過程中猶豫不定，效果會顯得平凡。因此，有時候大膽地施加髒污效果，也是相當重要的一環，這樣才能創造具有層次的髒污感。如果有舊化土過量的區域，可以使用棉花棒，以突起部位為中心擦掉舊化土。

除了製造髒污質感的變化，還可以在亮色塵土污漬中加入暗色，增加張力，在可動部位塗上油漬。使用先前用於加工舊化作業的顏料，塗上污點。塗上過量的顏料會造成反效果，但這裡並不是很顯眼的區域，不用太擔心。

梅卡瓦Mk.1主力戰車的側裙是不可掉以輕心的部位。相較於其他系列車款，Mk.1的側裙明顯欠缺細節。因此，在此要運用至今施展過的所有技法，包括陰影、污點、描繪刮痕、油漬、塵土表現等，以凸顯西奈灰的深沉色調。

履帶的舊化作業

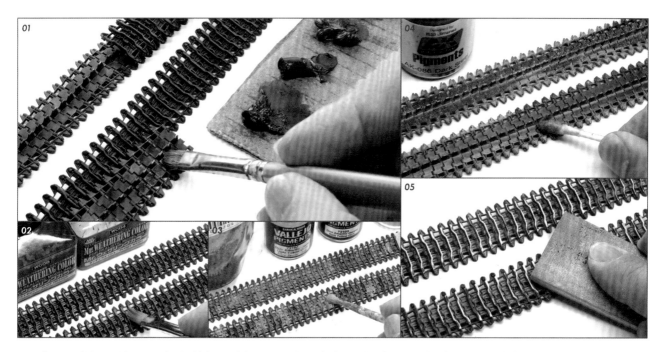

01.履帶為白金材質，在此使用噴筆完成基本塗裝（Mr. COLOR的消光黑＋消光棕塗料），節省加工的時間。然而，只是噴上基本塗裝，欠缺完成性，可以在部分部位塗上赭褐色、暗褐色、生褐色顏料，增加色調的變化。

02.確認顏料乾燥後，塗上土砂色＋鏽橙色混色舊化色塗料，上一層髒污底漆。在此同樣要運用米色或橘色塗料來製造濃淡色調變化，避免色彩過於單調。

03.使用用來重現貝卡谷地塵土色的舊化土，製造履帶的髒污效果。先在履帶細節的凹陷處或陰角處刷上舊化土，再用畫筆沾取粉狀塵土，隨機地將塵土撒在履帶上，最後再彈濺壓克力溶劑，讓舊化土固定附著在上面。

04.比照步驟3的方式，製造履帶內側的髒污外觀，還要使用棉花棒，在履帶與路輪接觸的部位刷上AK深鐵色舊化土，營造金屬質感。這時候如果發現塵土污漬脫落，可以用畫筆塗上溶於壓克力溶劑的塵土色舊化土。

05.最後使用砂紙打磨履帶與地面的接觸部位，讓履帶露出金屬底層。即使經過一連串的舊化作業，其實履帶有一半的部位會被遮住。暫時組裝履帶的時候，在看不見的部位貼上遮蔽膠帶（步驟3照片中的膠帶），即可專心加強肉眼可見部位的髒污效果。

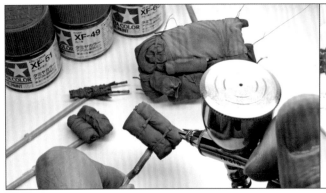

參與加利利和平行動的車輛，車上的貨物以卡其色為基本色，但會夾帶淺棕色或綠色等不同顏色的貨物，多樣化的顏色更能增添模型的可看性。我先思考顏色的構成，使用壓克力塗料噴上底色。

我本來想用噴筆在貨物上噴上輕微的陰影，但為了盡量增加外觀細節，運用人形塗裝的要領，使用畫筆與顏料描繪上色。提到顏料塗裝的訣竅，簡單來說就是不要沾取過量的顏料與調和油。

噴上消光塗料的狀態。只要經過精心的塗裝作業，貨物也能成為模型作品的亮點。顯眼的橘色帆布為防空識別布板，由於上空上演激烈的制空權攻防戰，該時期的車輛經常會配備類似的配件。

如同前述，貨物雖然是具有存在感的要素，但採用過於精緻的塗裝，會有喧賓奪主的反效果。建議比照車體的塗裝，使用舊化土製造髒污外觀，呈現沉穩的色調，讓貨物融入車體的風格。也可參考上圖的方法，用面相筆慢慢鋪上舊化土。

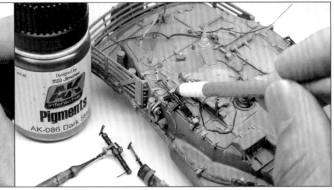

經過仔細塗裝完工的車載機槍，可成為模型作品的另一個亮點。可參考示範照片，進行槍管、機匣、彈藥箱、子彈、槍機架等部位的分色塗裝，加強車載機槍的存在感。另外，在塗裝的時候，將車載機槍固定在塗裝夾具上，可以提高效率。

使用拋光橡皮擦，在金屬部位塗上用於動力輪的AK深鐵色舊化土。除了要塗上舊化土，還要使用焦茶色顏料清洗，或是製造塵土污漬等，呈現深沉的金屬色。

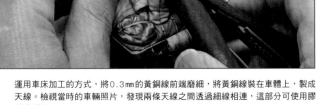

梅卡瓦Mk.1主力戰車還配備了四支滅火器，本體為白底塗裝與鏤空文字，並貼有白框與白色注意事項文字。雖然與實體有所差異，我貼上Vertex的N1標語水貼紙。貼上白色水貼紙後，滅火器更具真實感。

運用車床加工的方式，將0.3mm的黃銅線前端磨細，將黃銅線裝在車體上，製成天線。檢視當時的車輛照片，發現兩條天線之間透過細線相連，這部分可使用膠絲來重現。

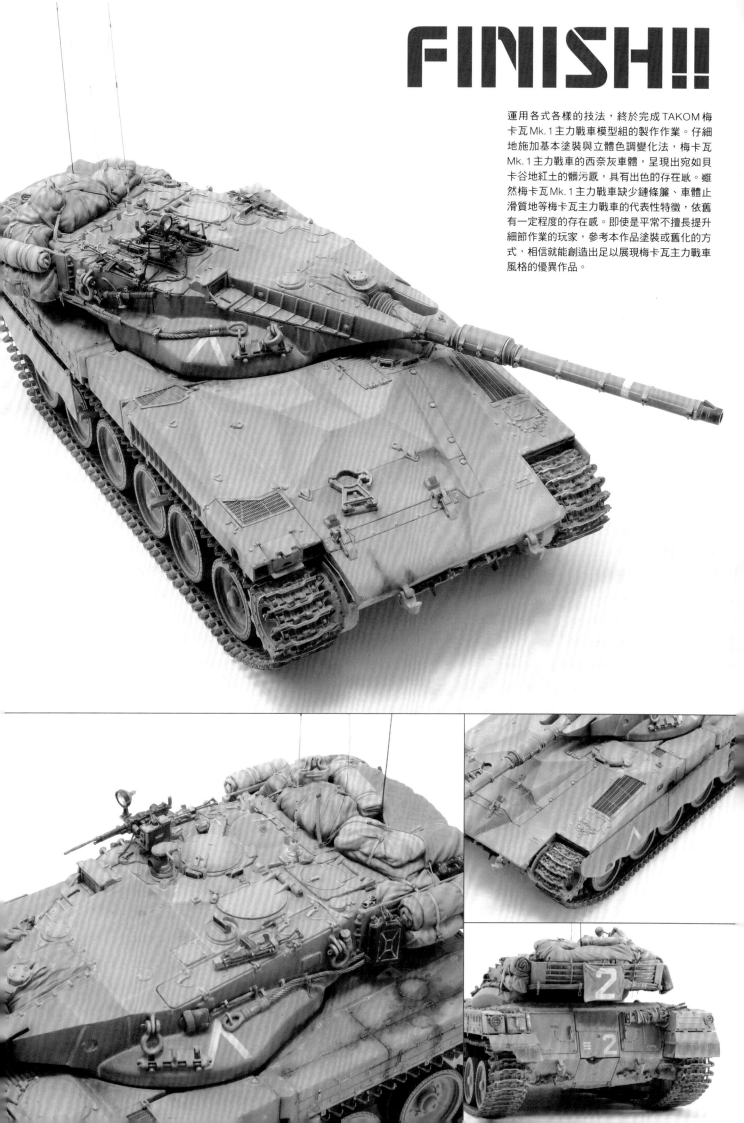

FINISH!!

運用各式各樣的技法，終於完成TAKOM梅卡瓦Mk.1主力戰車模型組的製作作業。仔細地施加基本塗裝與立體色調變化法，梅卡瓦Mk.1主力戰車的西奈灰車體，呈現出宛如貝卡谷地紅土的髒污感，具有出色的存在感。雖然梅卡瓦Mk.1主力戰車缺少鏈條簾、車體止滑質地等梅卡瓦主力戰車的代表性特徵，依舊有一定程度的存在感。即使是平常不擅長提升細節作業的玩家，參考本作品塗裝或舊化的方式，相信就能創造出足以展現梅卡瓦主力戰車風格的優異作品。

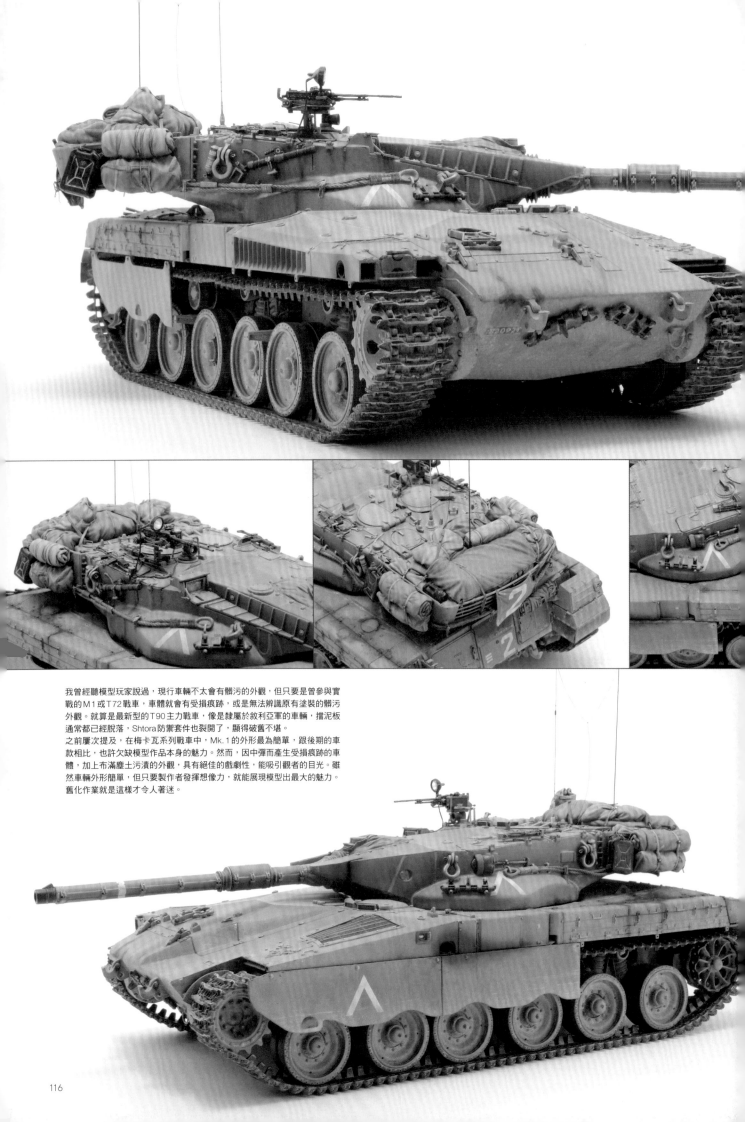

我曾經聽模型玩家說過，現行車輛不太會有髒污的外觀，但只要是曾參與實戰的M1或T72戰車，車體就會有受損痕跡，或是無法辨識原有塗裝的髒污外觀。就算是最新型的T90主力戰車，像是隸屬於敘利亞軍的車輛，擋泥板通常都已經脫落，Shtora防禦套件也裂開了，顯得破舊不堪。

之前屢次提及，在梅卡瓦系列戰車中，Mk.1的外形最為簡單，跟後期的車款相比，也許欠缺模型作品本身的魅力。然而，因中彈而產生受損痕跡的車體，加上布滿塵土污漬的外觀，具有絕佳的戲劇性，能吸引觀者的目光。雖然車輛外形簡單，但只要製作者發揮想像力，就能展現模型出最大的魅力。

舊化作業就是這樣才令人著迷。

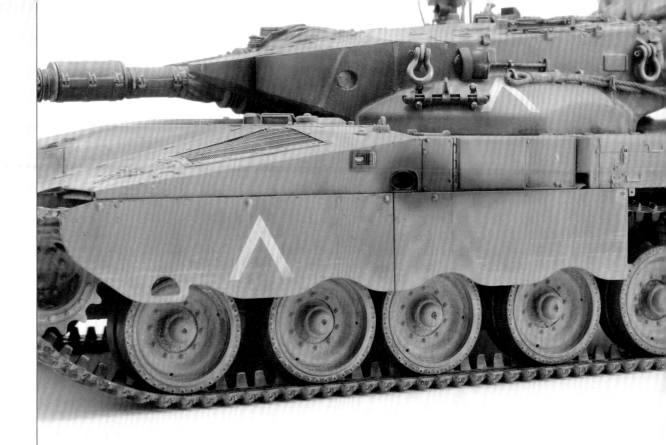

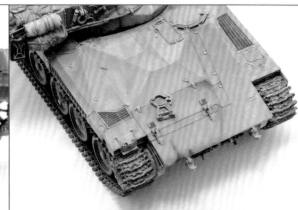

ISRAELI MAIN BATTLE TANK **MERKAVA**

自從爆發黎巴嫩戰爭後，TAMIYA 於 1983 年發售了梅卡瓦主力戰車模型組，梅卡瓦主力戰車便開始在玩家之間打響名號。從發售模型組至今，已經過了三十五年，而 TAKOM 所推出的梅卡瓦 Mk.1 主力戰車模型組，可說是兼具高還原性與製作容易性的結晶。

跟配備模組化裝甲的梅卡瓦 Mk.3、Mk.3、Mk.4 車款相比，梅卡瓦 Mk.1 主力戰車的外形簡單，顯得樸實無華。不過，其中只有 Mk.1、Mk.2 曾參與戰車實戰，而且梅卡瓦 Mk.1 主力戰車在戰場上初次亮相時，曾經留下擊毀眾多 T72 戰車的傳說。雖然外形簡單，但只要是曾經參與實戰的戰車，往往會散發有別於日常的魅力，增加模型作品的可看性。因此，我為了透過本作品

傳達梅卡瓦 Mk.1 主力戰車的魅力，以 1982 年 6 月 6 日爆發的黎巴嫩戰爭「加利利和平行動」中，參與作戰的戰車為主題，開始製作模型。當時是梅卡瓦 Mk.1 主力戰車初次參與作戰，車體有一些特徵，與 TAKOM 發售的模型組有所差異。除了安裝於裝填手區域的車載機槍，以及裝在防盾的 12.7mm 重機關槍外，梅卡瓦 Mk.1 主力戰車並沒有配備鏈條簾，車體上面也沒有止滑質地，外觀更加簡潔。不過，受到反戰車飛彈及 RPG 等武器的波及下，從紀實照片可看出車體的擋泥板或側裙等部位都有受損的情形。因此，從外觀可見複雜的獨立懸架式懸吊裝置，以及沒有安裝橡膠墊的高密度全金屬履帶，都從中加強作品的可看之處。此外，重現非刻意配

置上去的滿載貨物，能讓觀者的視覺重心轉移至後側，得以強調楔形砲塔延伸的砲管銳利度。另外，精心製作機槍周圍及防盾等不同質感的部位，能讓簡潔的車體產生疏密性，有效地展現少量密度感。我在塗裝作業中，運用了立體色調變化法，強調車體各面外觀，以增加豐富的細節。即使模型的外觀印象趨於沉穩，但只要運用巧思，就能創造出令人印象深刻的作品。

無論是作戰經歷或車輛種類等，以色列戰車總是讓玩家感到興趣盎然，充滿製作成模型作品的極大魅力。如果本作品能提供各位在製作上的參考，就是我最大的榮幸。

ISRAELI MAIN BATTLE TANK MERKAVA

MK.1 HYBRID

透過實戰經驗不斷進化的 IDF 主力戰車

TAKOM 看準最佳時機發售梅卡瓦 Mk.1 主力戰車模型組，並且在同時間發售了「梅卡瓦 Mk.1 Hybrid」改款模型組。誠如「hybrid」字面上的意義，梅卡瓦 Mk.1 Hybrid 複合式戰車，是同時配備梅卡瓦 Mk.1 與升級版 Mk.2 裝備的複合式車款，也是 TAKOM 首度推出的混種模型組。在此邀請曾在 P82 單元中示範徹底改造 TAMIYA 梅卡瓦 Mk.1 主力戰車模型組的野本憲一，解說梅卡瓦 Mk.1 Hybrid 複合式戰車的製作流程。野本老師將運用其擅長的可動化改造技法，並傳授提高模型組完成性的重點。

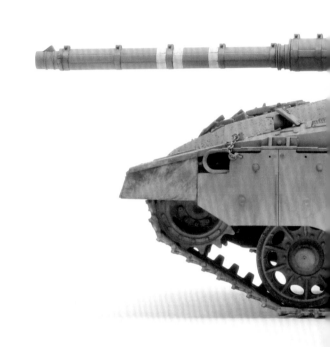

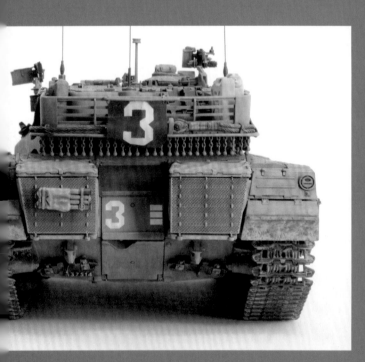

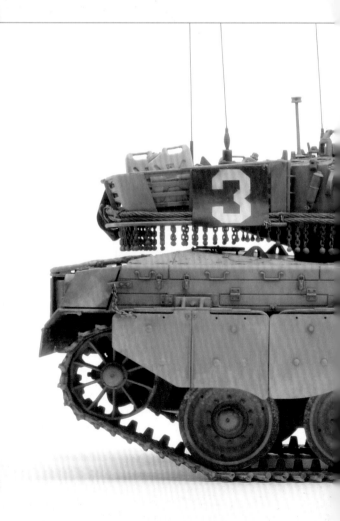

TAKOM 1/35 scale plastic kit
ISRAELI MAIN BATTLE TANK Merkava Mk.1 Hybrid
modeled&described by Ken-ichi NOMOTO

TAKOM 1/35 比例 塑膠模型組
以色列主力戰車 梅卡瓦 Mk.1 Hybrid 複合式戰車
製作、撰文／野本憲一

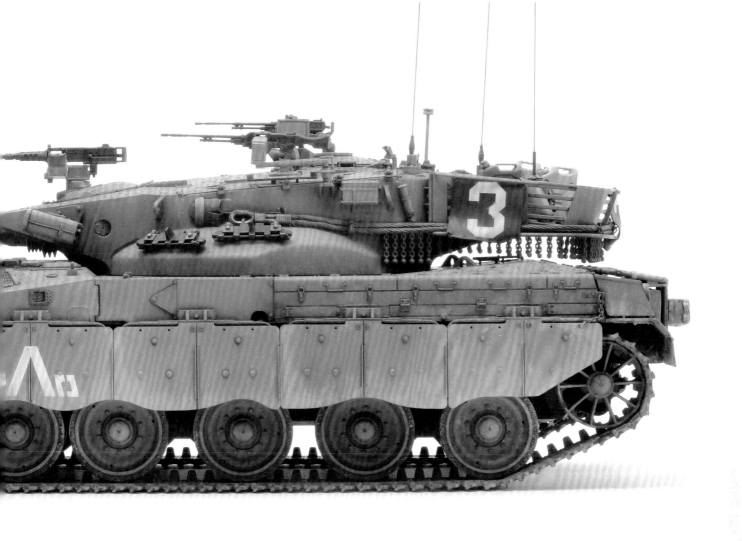

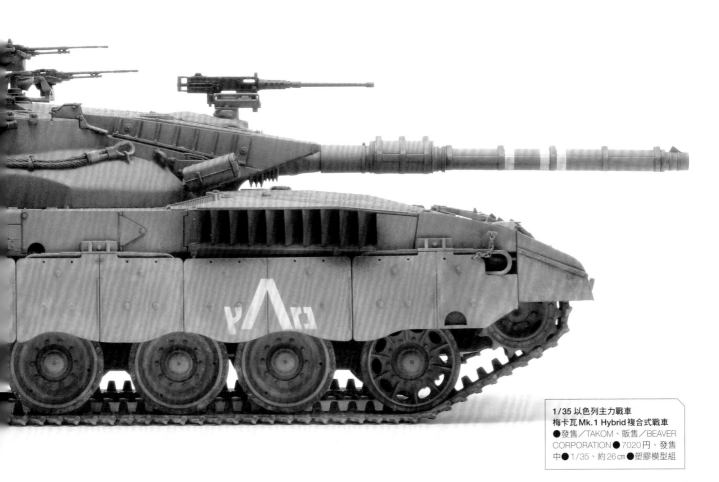

1/35 以色列主力戰車
梅卡瓦 Mk.1 Hybrid 複合式戰車
●發售／TAKOM、販售／BEAVER
CORPORATION ● 7020円、發售
中● 1/35、約26㎝●塑膠模型組

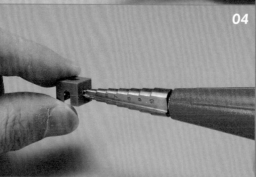

01.先準備作為可動軸的軟膠關節與承接零件。WAVE的PC 05「A」零件為軟膠關節，橫軸3mm、內徑5mm，還要使用PC-05 PLASAPO的2號可動關節改造套件，用來嵌入防盾零件。

02.模型組的防盾與砲塔零件，防盾零件側邊設有連接軸，但零件是保持水平位置與砲塔準確對合，沒有可動性。不過，對於要改變砲管的角度加以固定，或是本次的追加製作作業，都有很大的幫助。

03.軟膠關節的橫軸為可動式零件專用，中間的孔洞用來插入砲管，在此使用EVERGREEN的口徑4.8mm管材。我改變了PLASAPO原有的組裝方向，改成從上面安裝的方向。

04.在PLASAPO的側邊鑽孔，方便插入管材。先用筆刀雕刻中心位置，鑽出小孔後，再用絞刀擴大孔洞。我使用WAVE的HG分段精密手鑽來鑽孔，能以1mm為單位鑽出想要的口徑。

05.將管材穿入砲管與蛇腹零件，長度直達防盾內部軟膠關節的位置，還要在PLASAPO的前後方向鑽孔，方便插入管材。這樣就能預想砲管與可動關節的配置方式。

06.在改變防盾零件角度的時候，為了防止產生縫隙，要先切割上側部位，製作出上蓋覆蓋的狀態。我仔細思考要切割到哪一條防水帆布的皺摺，先用筆畫上記號。

07.切割防盾上側部位，並將防盾安裝於砲塔的模樣。讓防水帆布皺摺後半部貼合砲塔，下方的防盾為傾斜構造。在此階段要大範圍切割皺摺，並確認可動範圍或零件阻礙的狀態。

08.切掉上側的防盾部位後，由於強度減弱，要在內部塞入塑膠板加以補強。在之後的步驟中，塑膠板會成為PLASAPO專用的黏著面。在此保留側邊的連接軸，用來暫時組合防盾與砲塔。

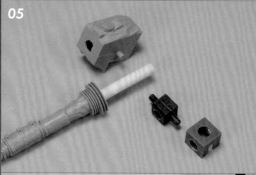

09.為了重新塑造被切割的皺摺部位外形，要填上雙色AB補土。這是改變防盾的角度，並壓入上蓋零件的狀態。即使改變角度，依舊能保持外觀的密合性。

10.抬起防盾的狀態，逐一確認密合性。讓上蓋零件的前端陷入皺摺部位，從旁邊檢視的時候，分割線條就不會太過明顯。要分別確認水平、上下各位置的密合性。

11.如果要降低防盾的角度，就要做適度的加工，讓防盾下側稍微陷入砲塔端。參照左圖，為了作業之便，要先在切削範圍畫記號。由於在完工後不會看到這個區域，所以沒有問題。

12.在此步驟要將PLASAPO放進防盾內部，將可動軸當作3mm的孔洞，並將可動軸對合PLASAPO冂字形切口的位置。為了讓防盾朝上的時候不會產生縫隙，要延長防盾零件下側的長度。

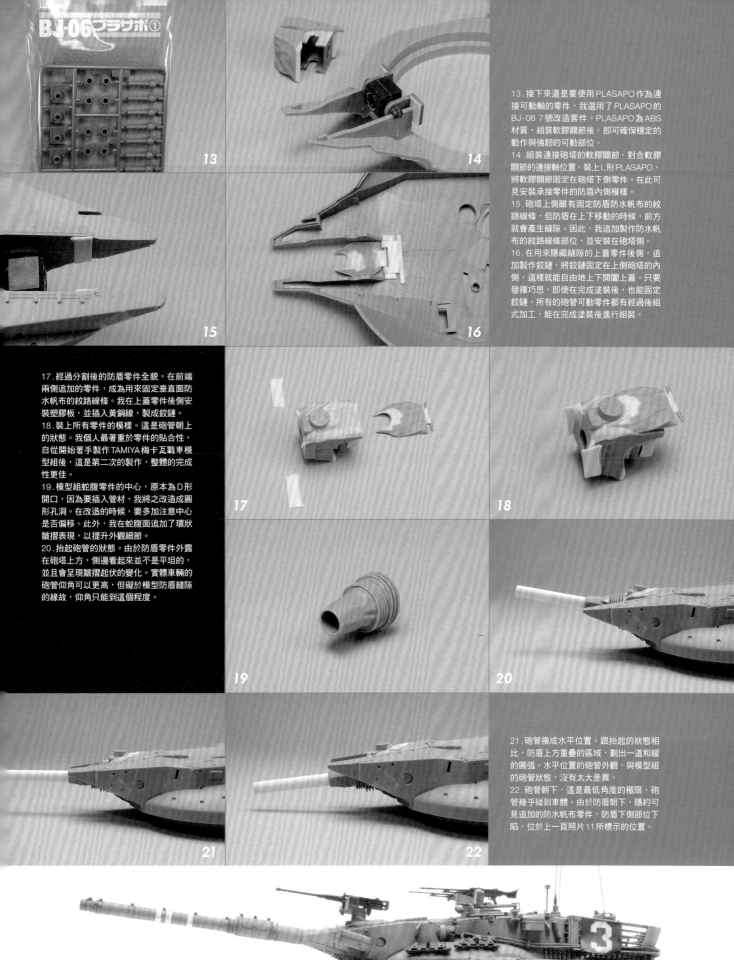

13.接下來還是要使用PLASAPO作為連接可動軸的零件，我選用了PLASAPO的BJ-06 7號改造套件。PLASAPO為ABS材質，組裝軟膠關節後，即可確保穩定的動作與強韌的可動部位。

14.組裝連接砲塔的軟膠關節，對合軟膠關節的連接軸位置，裝上L形PLASAPO，將軟膠關節固定在砲塔下側零件。在此可見安裝承接零件的防盾內側模樣。

15.砲塔上側雖有固定防盾防水帆布的紋路線條，但防盾在上下移動的時候，前方就會產生縫隙。因此，我追加製作防水帆布的紋路線條部位，並安裝在砲塔側。

16.在用來隱藏縫隙的上蓋零件後側，追加製作鉸鏈，將鉸鏈固定在上側砲塔的內側，這樣就能自由地上下開闔上蓋。只要發揮巧思，即使在完成塗裝後，也能固定鉸鏈。所有的砲管可動零件都有經過後組式加工，能在完成塗裝後進行組裝。

17.經過分割後的防盾零件全貌。在前端兩側追加的零件，成為用來固定垂直面防水帆布的紋路線條。我在上蓋零件後側安裝塑膠板，並插入黃銅線，製成鉸鏈。

18.裝上所有零件的模樣。這是砲管朝上的狀態。我個人最著重於零件的貼合性，自從開始著手製作TAMIYA梅卡瓦戰車模型組後，這是第二次的製作，整體的完成性更佳。

19.模型組蛇腹零件的中心，原本為D形開口，因為要插入管材，我將之改造成圓形孔洞。在改造的時候，要多加注意中心是否偏移。此外，我在蛇腹面追加了環狀皺摺表現，以提升外觀細節。

20.抬起砲管的狀態。由於防盾零件外露在砲塔上方，側邊看來並不是平坦的，並且會呈現皺摺起伏的變化。實體車輛的砲管仰角可以更高，但礙於模型防盾縫隙的緣故，仰角只能到這個程度。

21.砲管換成水平位置。跟抬起的狀態相比，防盾上方重疊的區域，劃出一道和緩的圓弧。水平位置的砲管外觀，與模型組的砲管狀態，沒有太大差異。

22.砲管朝下，這是最低角度的極限，砲管幾乎碰到車體。由於防盾朝下，隱約可見追加的防水帆布零件。防盾下側部位下陷，位於上一頁照片11所標示的位置。

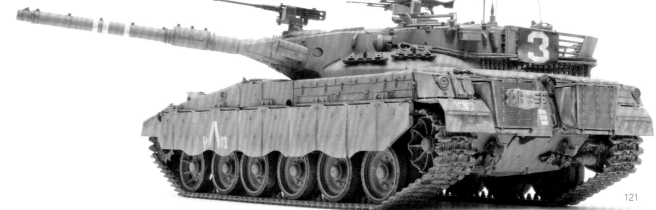

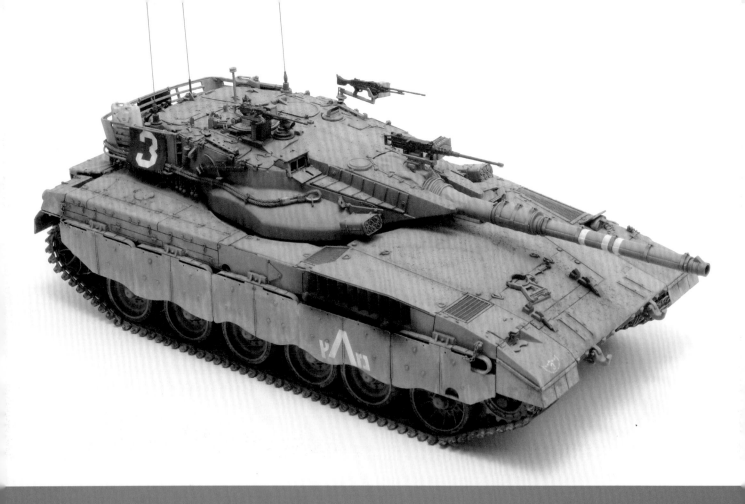

WORK AND THE PAINTING
車體各部位的製作與塗裝

01

02

03

04

01. 貼在車體前後的突起製造編號數字紋路。在框架上面也有相同的數字紋路，不妨多加利用，以改變車體編號。原廠說明書並沒有特別說明車體編號的製作流程。

02. 割下框架上的數字，排在0.3mm塑膠板上，黏貼固定。車體前後各一組數字編號，先切削模型組原有的數字紋路後，再貼上新的編號。製作時先參考模型組的數字編號，僅改變尾數就好。

03. 依照說明書的指示，在動力輪外圍嵌入定位零件，並使用電鑽鑽孔。實體車輛的孔洞為橢圓形，各位可依照範例圖右邊的孔洞來加工。

04. 鏈條簾與砲塔支架為一體成形，具有不錯的精密感，做工也不差，但鏈條簾的方向過於整齊，可以製造部分鏈條扭曲的效果，增添變化性。

05. 防盾機槍座部位的加工。在兩邊埋設2mm磁鐵，方便拆卸機槍。為了避免磁鐵外露，之後要填平孔洞。由於紋路線條相吻合，只要裝上機槍，就能與砲管保持一致的方向。

06. 追加製作備用履帶的連接插銷，使用INSECT PINS的3號插銷零件。由於使用細口徑鑽頭很難貫穿凹字形履帶部位，要改用較粗的鑽頭。沒有附帶插銷的備用履帶，也有經過鑽孔加工。

07. 經過透明成形的潛望鏡等零件，要先在整個零件噴上透明黑＋透明藍塗料，並且在殘留以上顏色的玻璃面上貼上遮蔽膠帶，最後將潛望鏡裝在車體各處。完成塗裝車體色後，再撕下遮蔽膠帶。

05

06

07

08. 此模型組的砲塔上側紋路也相當精細，在砲塔旁邊的各艙蓋鉸鏈部位，使用0.3mm黃銅線追加製作扭力桿。由於模型組設有固定部位的紋路，可對合紋路裝上扭力桿。

09. 想像一下止滑密度不高的狀態，藉由塗裝來表現止滑質地。使用100號篩網過濾工藝砂（砂粒大小0.1～0.3），混合砂粒與TAMIYA的煙灰色水性壓克力塗料，用畫筆塗上塗料。

10. 組裝所有零件的狀態。除了製作可動式砲管外，其他部位沒有太大變動。重點在於保持原廠模型組零件的特徵，在必要部位提升細節。

11. 從Mr.COLOR的「以色列國防軍戰車色塗料組合」中，選用中央的「IDF 2號灰色塗料（1981戈蘭高地）」作為基本色。左邊為代表該年代的深黃色風格，右邊為現行車輛色。

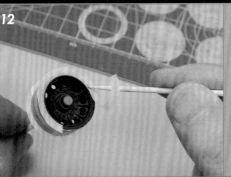

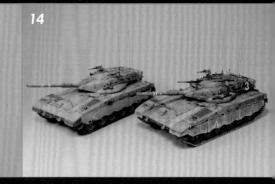

12. 先塗裝路輪的橡膠部位，接著在橡膠部位貼上遮蔽膠帶，在中心區域塗上車體色。使用圓規刀裁切寬遮蔽膠帶，即可切割成圓周形狀。

13. 進行模型組附贈鉛板的分色塗裝，製作掛在砲塔車籃的數字標誌牌。先在鉛板噴上底漆，再塗上黑色塗料。參考附贈的數字水貼紙，挖空遮蔽膠膜。

14. 完工的TAKOM梅卡瓦Mk.1 HYBRID複合式戰車與TAMIYA梅卡瓦主力戰車。由於兩台戰車的砲管都被裝上可動關節，我得以拍下這張砲管統一抬起的照片。前作品的車體塗裝為深黃色，可看出兩者的色調差異。

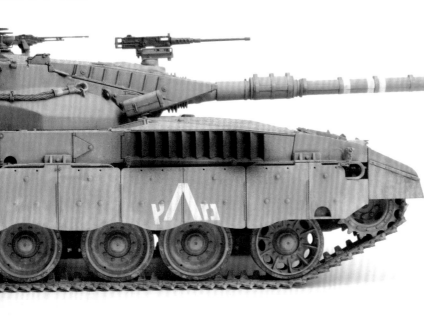

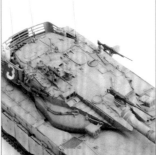

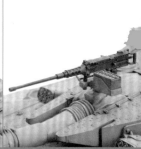

在縮尺模型追加可動關節的樂趣

在完成製作戰車模型後，如果要讓車體呈現動態變化，就只能從砲塔的迴轉及砲管上下角度來著手，要盡可能增加這些部位的可動性。以梅卡瓦主力戰車為例，其砲塔前端的楔形到砲管部位朝上，或是為了跨越隆起的引擎室，而讓砲管採低角度的斜向配置等，這些都是獨具魅力的地方，要透過模型忠實還原。然而，模型組內建沒有可動式結構的原因，是因為在實體車輛中，防水帆布覆蓋防盾，並與砲塔連接固定，很難透過模型來重現。有很多模型組都是礙於同樣的原因，無法改變砲管的角度。

因此，不妨換個想法，將原本因設置防水帆布而無法活動的部位，運用「皺摺表現」加以分割，並且讓分割線不要過於顯眼，這就是我製作可動式砲管的重點。砲塔看似固定，其實是可以自由活動的結構，這就是可動關節的精髓。只要實地製作，就能確認車體的基本構造。如同本單元的圖文介紹，我盡量保持模型的比例感，完成可動部位的改造。改造作業的重點，是找到最佳的外觀平衡點，這跟提升細節的本質有所不同，但從中能提高作品的還原性，別具一番樂趣。最重要的還是在於TAKOM發售的梅卡瓦Mk.1 HYBRID複合式主力戰車模型組，從基本形狀到各處細節，都有極高的還原性。雖然被車體的巴祖卡裝甲遮蓋，無論是傳動裝置或懸吊裝置之間的間隙式裝甲，都有相當優異

的真實感。我在製作本範例的時候，除了將砲管改造為可動式，其他的部位幾乎保持模型組的原有結構，並在部分區域提升細節。除了範例照所介紹的部位，因為收納於砲塔側邊的鏟子零件外觀不佳，我切割前端與握柄，改變鏟子的角度，加強貼合性。在安裝車體的細部裝備時，我參考了現行車輛的配置，但梅卡瓦Mk.1 HYBRID複合式主力戰車為Mk.1的改款，其誕生時期為80年代，外觀還是有所不同。因此，我花了一些時間仔細想像該時期車款的特徵，在止滑質地及塗裝上做適度加工。

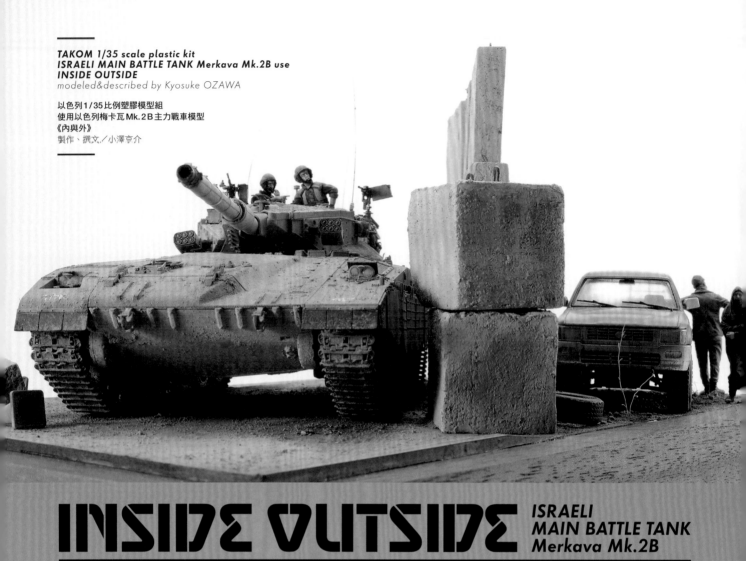

TAKOM 1/35 scale plastic kit
ISRAELI MAIN BATTLE TANK Merkava Mk.2B use
INSIDE OUTSIDE
modeled&described by Kyosuke OZAWA

以色列1/35比例塑膠模型組
使用以色列梅卡瓦Mk.2B主力戰車模型
《內與外》
製作、撰文／小澤京介

INSIDE OUTSIDE

ISRAELI MAIN BATTLE TANK Merkava Mk.2B

　　各位知道以色列在2002年起曾築起一道隔離圍牆嗎？以色列築圍牆的目的，是為了防止恐怖分子的入侵，但由於以色列建設圍牆後，圍牆占據巴勒斯坦部分面積，引發國際糾紛。此外，隔離圍牆也導致大量居民生活不便，經濟陷入困境。在本單元中，將以隔離圍牆為作品主題（實際的圍牆更加高大），製作圍牆兩端截然不同的情景。只要用簡單的方式，就能完成圍牆與地面的製作，難度不高。本單元將由小澤京介為各位解說詳細的製作流程。

01

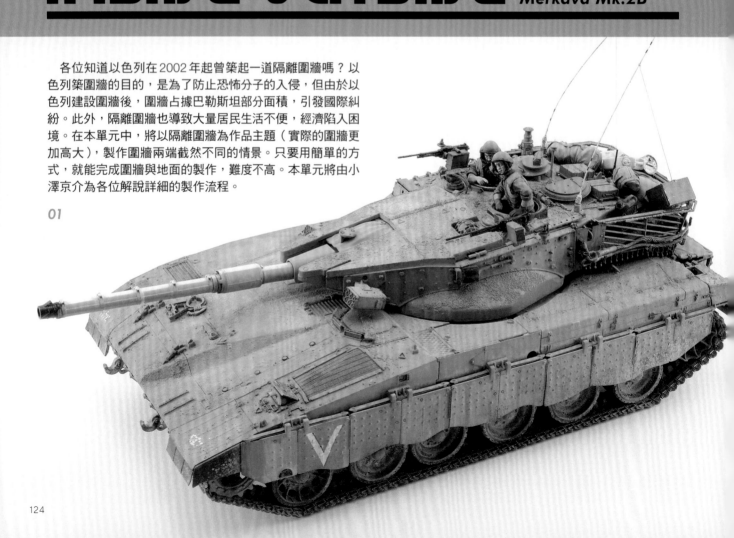

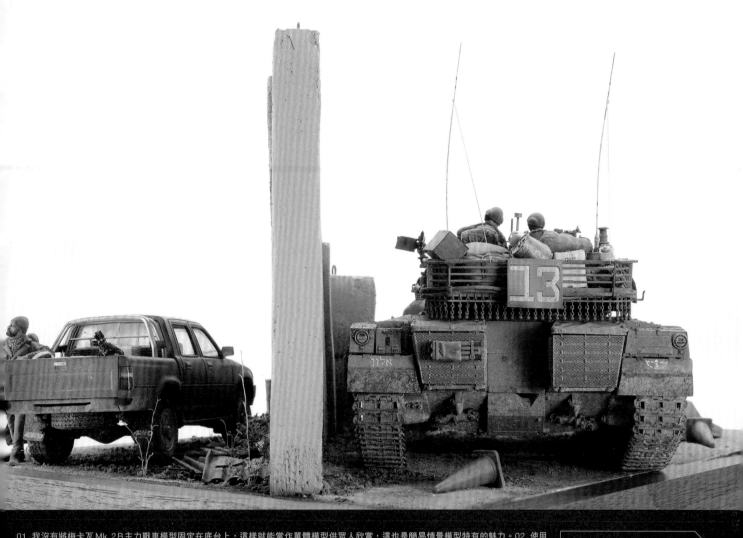

01.我沒有將梅卡瓦Mk.2B主力戰車模型固定在底台上，這樣就能當作單體模型供眾人欣賞，這也是簡易情景模型特有的魅力。02.使用VALKYRIE MINIATURE製造的以色列戰車兵人形，表情更為豐富。可以用筆塗法塗上亮色的肌膚。03.使用市售的合成樹脂零件，製作擺放於砲塔後側車籃內的貨物。在實體車輛的車籃內，往往被塞滿各式各樣的物資，對於梅卡瓦戰車來說，這是最大的吸睛之處。04.沿用模型組原有的鏈條簾，外觀依舊俐落。使用畫筆沾取塗料，隨機將塗料彈濺在車體後側，運用濺射技法，製造泥巴潑濺的效果。05.由於模型組的車體並沒有止滑質地紋路，可以使用畫筆塗上CITADEL COLOUR的「花崗岩灰」塗料，接著撒上細砂，製造粗糙的表面質地。

以色列軍 梅卡瓦Mk.2B主力戰車
●發售／TAKOM、販售／BEAVER CORPORATION ● 7020円、發售中 ● 1/35、約26㎝ ● 塑膠模型組

02
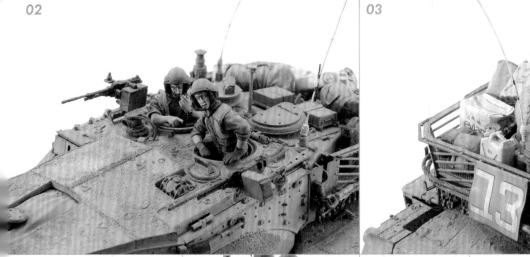

03
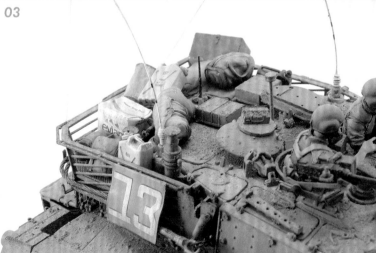

04
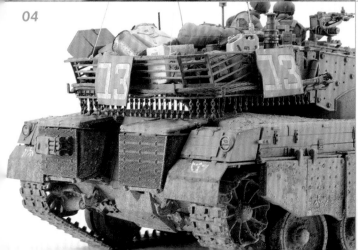

05
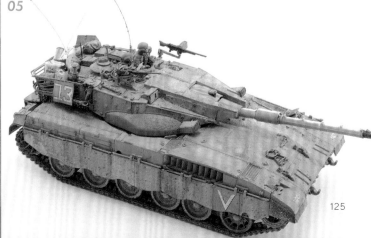

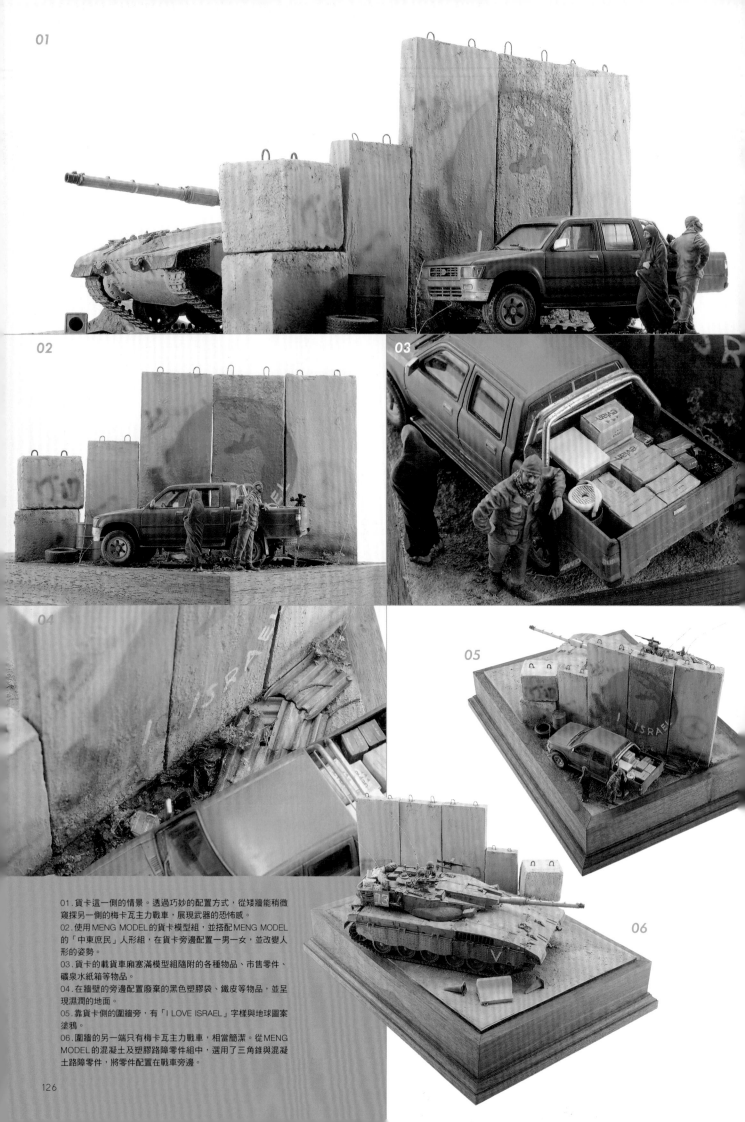

01

02

03

04

05

06

01. 貨卡這一側的情景。透過巧妙的配置方式,從矮牆能稍微窺探另一側的梅卡瓦主力戰車,展現武器的恐怖感。

02. 使用 MENG MODEL 的貨卡模型組,並搭配 MENG MODEL 的「中東庶民」人形組,在貨卡旁邊配置一男一女,並改變人形的姿勢。

03. 貨卡的載貨車廂塞滿模型組隨附的各種物品、市售零件、礦泉水紙箱等物品。

04. 在牆壁的旁邊配置廢棄的黑色塑膠袋、鐵皮等物品,並呈現濕潤的地面。

05. 靠貨卡側的圍牆旁,有「I LOVE ISRAEL」字樣與地球圖案塗鴉。

06. 圍牆的另一端只有梅卡瓦主力戰車,相當簡潔。從 MENG MODEL 的混凝土及塑膠路障零件組中,選用了三角錐與混凝土路障零件,將零件配置在戰車旁邊。

01.首先在木框中塞入保麗龍板，要盡量避免產生縫隙，接著在保麗龍板塗上TAMIYA灰色情景塗料，也可以使用塑形膏或打底劑。塗料乾燥後，再於整個區域噴上TAMIYA皇家淡灰色硝基噴漆。02.使用消光紅塑形膏製作圍牆旁邊的土壤，再使用餐具清潔海綿沾取消光黃塑形膏，以輕觸的方式讓土壤附著。03.將CITADEL COLOUR的花崗岩灰塗料加水稀釋，塗在地面的混凝土區域，並延展塗料。由於花崗岩灰塗料含有細微顆粒，非常適合用來表現石頭質地。塗料乾燥後，再調配淡土色舊化土，撒在混凝土表面。

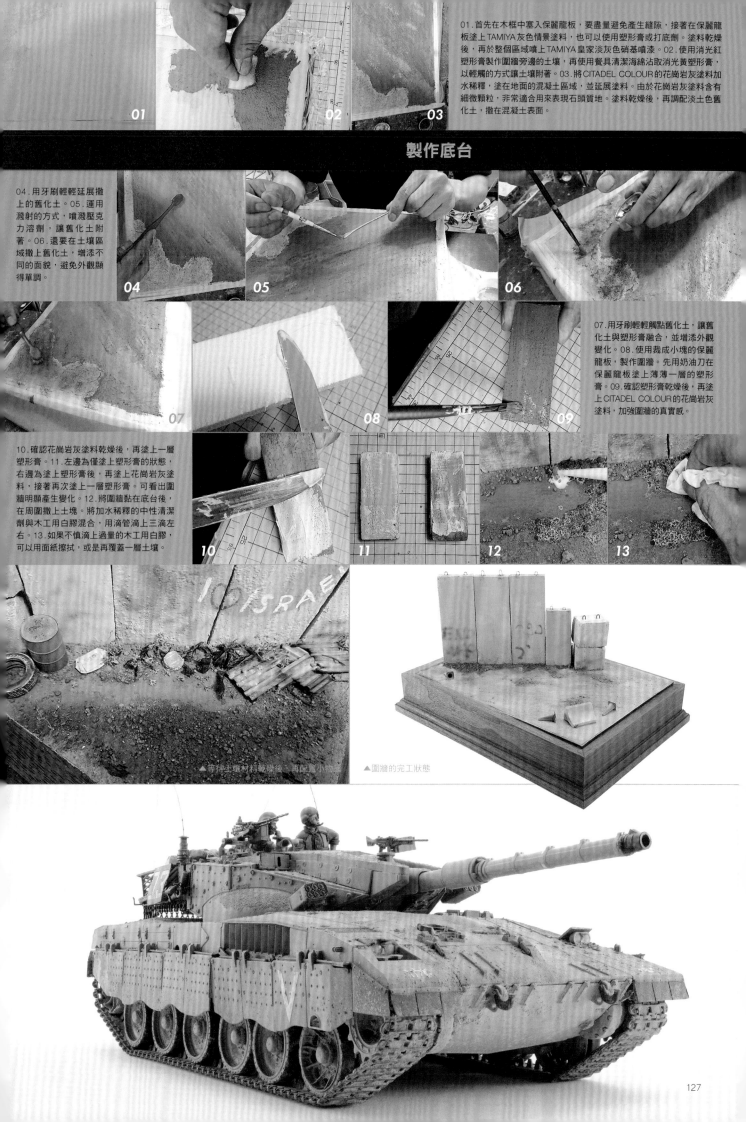

製作底台

04.用牙刷輕輕延展撒上的舊化土。05.運用濺射的方式，噴濺壓克力溶劑，讓舊化土附著。06.還要在土壤區域撒上舊化土，增添不同的面貌，避免外觀顯得單調。

07.用牙刷輕輕點觸舊化土，讓舊化土與塑形膏融合，並增添外觀變化。08.使用裁成小塊的保麗龍板，製作圍牆。先用奶油刀在保麗龍板塗上薄薄一層的塑形膏。09.確認塑形膏乾燥後，再塗上CITADEL COLOUR的花崗岩灰塗料，加強圍牆的真實感。

10.確認花崗岩灰塗料乾燥後，再塗上一層塑形膏。11.左邊為僅塗上塑形膏的狀態，右邊為塗上塑形膏，再塗上花崗岩灰塗料，接著再次塗上一層塑形膏。可看出圍牆明顯產生變化。12.將圍牆黏在底台後，在周圍撒上土塊。將加水稀釋的中性清潔劑與木工用白膠混合，用滴管滴上三滴左右。13.如果不慎滴上過量的木工用白膠，可以用面紙擦拭，或是再覆蓋一層土壤。

▲等待土壤材料乾燥後，再配置小物

▲圍牆的完工狀態

ISRAELI MAIN BATTLE TANK Merkava Mk.3 BAZ

象徵梅卡瓦主力戰車實現進化的一環

於1989年登場的梅卡瓦Mk.3主力戰車,有別於以往的梅卡瓦主力戰車,其車輛結構經過顯著的改良,無論是車體或砲塔,都採全新設計。梅卡瓦Mk.3主力戰車的主砲,變成44口徑的滑膛槍砲,車體長度加長,並變更了懸吊裝置,幾乎蛻變成一輛新型戰車。此外,在1990年代到2000年的期間,以色列軍持續改造梅卡瓦Mk.3主力戰車,並衍生各種車輛版本,從持續改良這點來看,具有以色列戰車的優良特徵。梅卡瓦Mk.3 BAZ主力戰車就是其例,因配備騎士MK-3新型射控系統(通稱BAZ),

砲塔上側裝有大型瞄具。MENG MODEL發售了配備除雷滾輪的梅卡瓦Mk.3 BAZ主力戰車模型組,以Mk.3D初期型車款為基礎,大幅提升模型的零件構成及精密性。

本單元的製作範例教學,邀請曾在P59負責D9R裝甲推土機製作的下谷岳久,實地示範製作流程。在MENG MEDEL網站所舉辦的模型票選大賽中,本作品曾獲得傑出作品殊榮。無論是運用蝕刻片零件的各部位提升細節作業,或是具有粗獷印象的車體止滑質地等,都是具有豐富可看性的製作範例。

MENG MODEL 1/35 scale plastic kit
ISRAELI MAIN BATTLE TANK Merkava Mk.3 BAZ
modeled&described by Shimotani TAKEHISA

MENG MODEL 1/35比例 塑膠模型組
梅卡瓦Mk.3 BAZ主力戰車
製作、撰文／下谷岳久

梅卡瓦Mk.3 BAZ主力戰車
(附Nochiri Dalet除雷滾輪)
●發售／MENG MODEL、販售／BEAVER CORPORATION、GSI Creos●9180円、發售中●1/35、約32cm

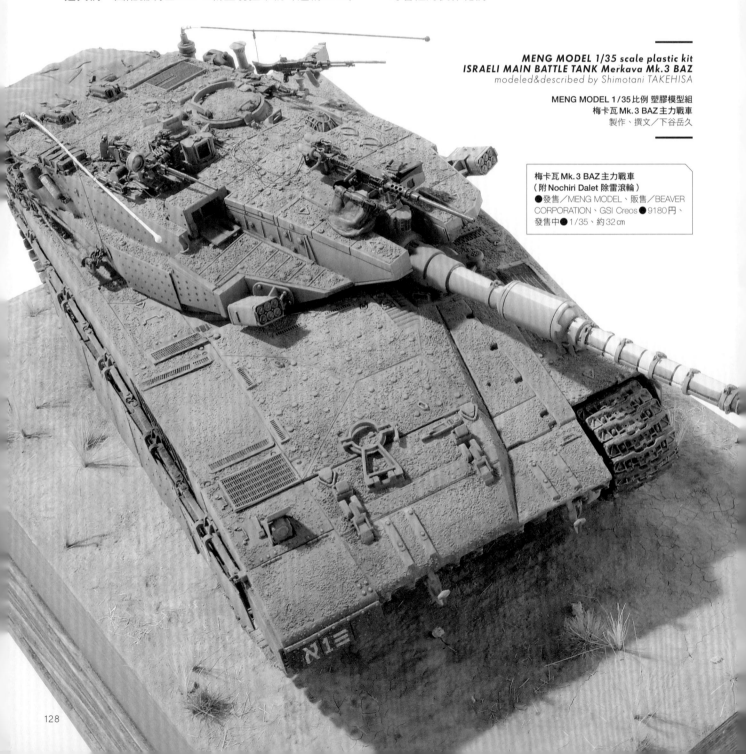

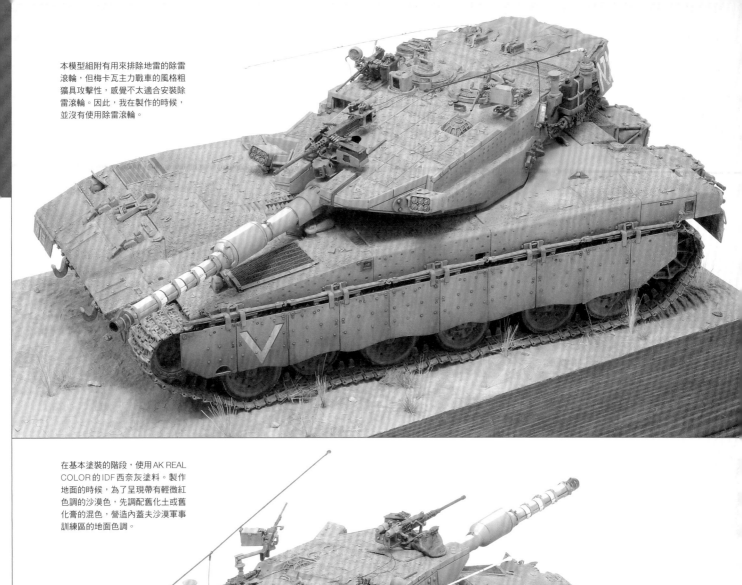

本模型組附有用來排除地雷的除雷滾輪，但梅卡瓦主力戰車的風格粗獷具攻擊性，感覺不太適合安裝除雷滾輪。因此，我在製作的時候，並沒有使用除雷滾輪。

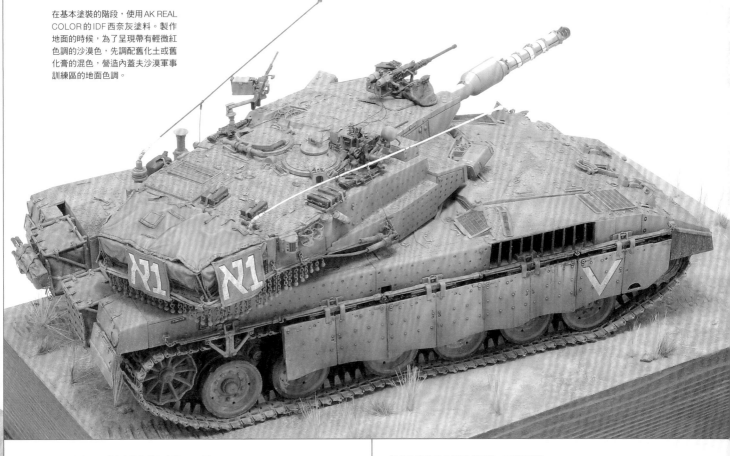

在基本塗裝的階段，使用AK REAL COLOR的IDF西奈灰塗料。製作地面的時候，為了呈現帶有輕微紅色調的沙漠色，先調配舊化土或舊化膏的混色，營造內蓋夫沙漠軍事訓練區的地面色調。

將白朗寧M2重機槍的控制鋼索與60mm迫擊砲的金屬砲管，換成蝕刻片零件，並追加了經過分色塗裝的收發天線。

製作砲塔部位的槍械或彈鏈。可沿用其他模型組中細節較為出色的零件，或追加零件，並將彈藥箱等物品換成蝕刻片零件。

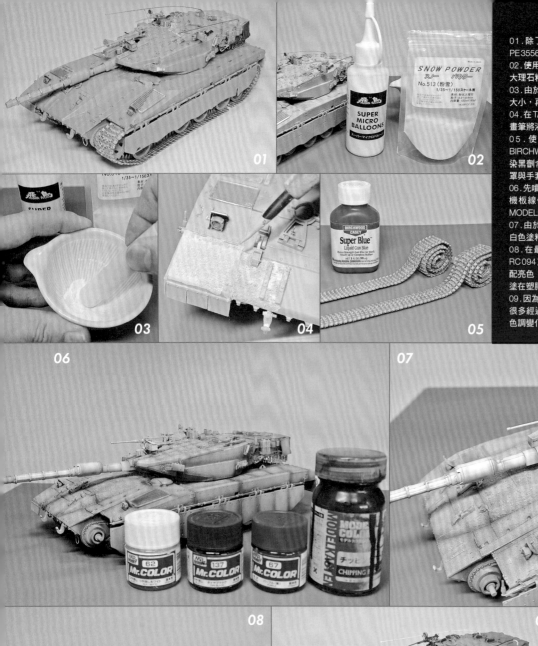

01

02

03

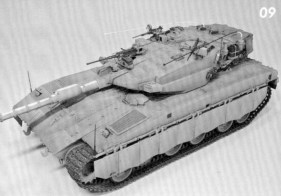

04

05

01.除了基本作業,我追加了Voyager梅卡瓦Mk.3 BAZ PE35564蝕刻片提升細節零件與鏈條改造套件。

02.使用A3UKATEC的布景特效塗料與MORIN的513號細雪大理石粉,製作車體表面的止滑質地。

03.由於大理石粉顆粒較粗,要先研磨大理石,調整顆粒大小,再混入適當的布景特效塗料。

04.在TAMIYA的液態補土中加入硝基稀釋液,調整濃度。用畫筆將液態補土塗在車體,再用手指撒上適量的大理石粉。

05.使用FRIUL的ATL-49金屬材質履帶,並使用BIRCHWOOD的Super Blue染黑劑,將金屬履帶染黑。由於染黑劑含有對人體有害的成分,在使用的時候一定要戴上口罩與手套。

06.先噴上GSI Creos的1500號水補土(灰色),再沿著車體機板線條噴上GSI Creos輪胎黑與紫色混色塗料,以及MODELKASTEN的掉漆底色塗料,預先上一層陰影色。

07.由於模型組沒有隨附砲管上側線條水貼紙,要先噴上白色塗料,再貼上3mm的遮蔽膠帶。

08.在最後加工塗裝階段,使用AK REAL COLOR的IDF RC094灰色塗料。此外,還要施加立體色調變化法。可先調配亮色(基本色+白色)與暗色(基本色+紫色),先將塗料塗在塑膠板上,確認色調狀態。

09.因為梅卡瓦Mk.3 BAZ主力戰車裝有模組化外接裝甲,有很多經過分割的車體各面部位,可依據機板的配置施加立體色調變化法,強調立體外觀,讓塗裝效果更為精緻。

06

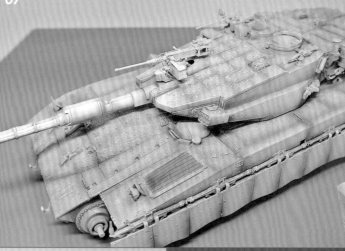

07

08

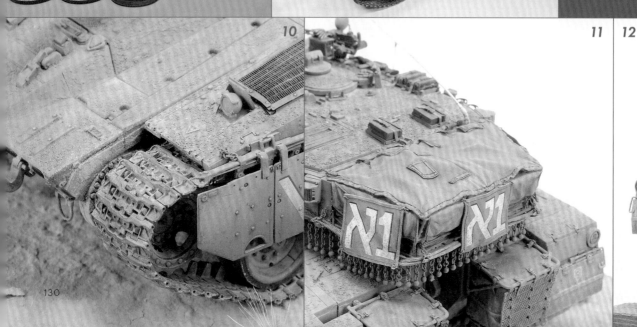

09

10.拆掉車體的前擋泥板,呈現前擋泥板破損的狀態。此外,由於透過實體戰車照片可見拆掉擋泥板後的鉸鏈,以及擋泥板內側側邊的形狀,所以還要追加製作這些部位。

11.用LEGEND的梅卡瓦Mk.3D LF1250提升細節套件製作砲塔車籃與後車籃。

12.砲塔車籃下方的鏈條簾,是梅卡瓦主力戰車的特徵,在此換成真實的鏈條。

10

11

12

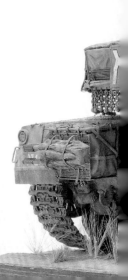

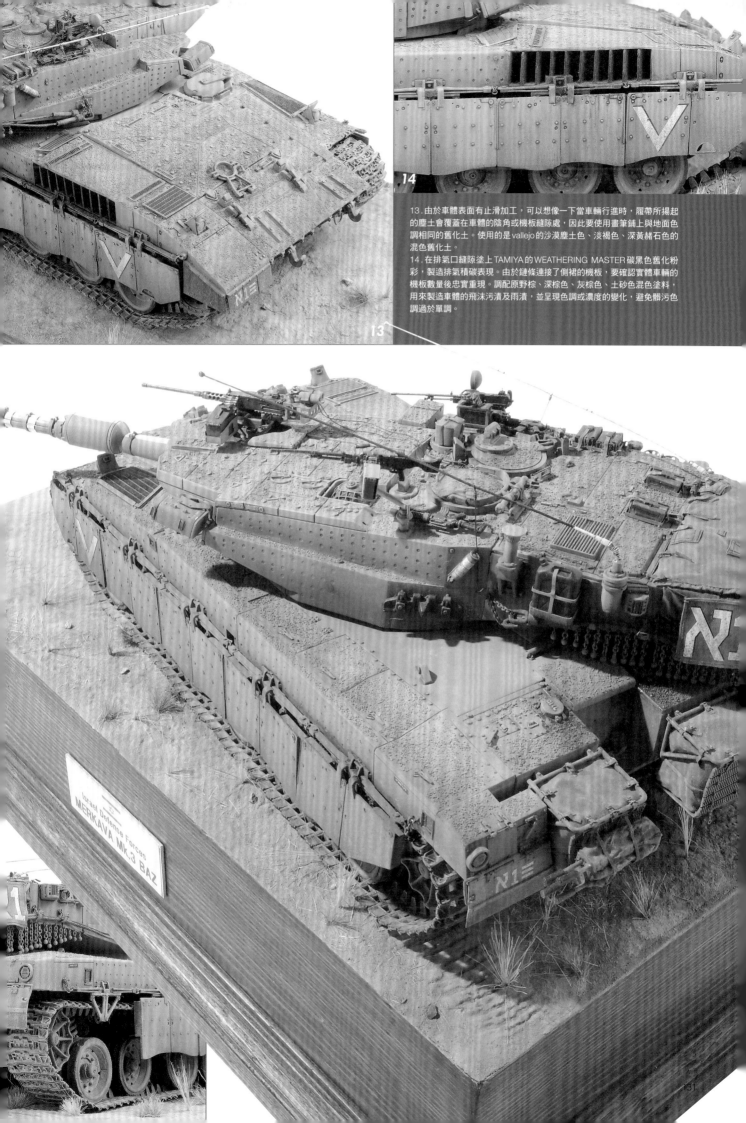

13.由於車體表面有止滑加工，可以想像一下當車輛行進時，履帶所揚起的塵土會覆蓋在車體的陰角或機板縫隙處，因此要使用畫筆鋪上與地面色調相同的舊化土。使用的是vallejo的沙漠塵土色、淡褐色、深黃赭石色的混色舊化土。

14.在排氣口縫隙塗上TAMIYA的WEATHERING MASTER碳黑色舊化粉彩，製造排氣積碳表現。由於鏈條連接了側裙的機板，要確認實體車輛的機板數量後忠實重現。調配原野棕、深棕色、灰棕色、土砂色混色塗料，用來製造車體的飛沫污漬及雨漬，並呈現色調或濃度的變化，避免髒污色調過於單調。

Israel Defense Forces
MERKAVA Mk.3 BAZ

Mk.3D LATE LIC

MENG MODEL 傑作模型組「梅卡瓦Mk.3D」最新改款

MENG MODEL 是中國具代表性的模型廠牌，除了經典的戰車模型，還發售種類豐富的船艦模型及變形比例模型組，商品十分多樣化。本單元的製作範例，是以 MENG MODEL 的「梅卡瓦MK.3D EARLY 主力戰車模型組」為基礎，這正是打響 MENG MODEL 名號的知名模型組。我將在本範例中介紹的「梅卡瓦MK.3D後期低強度作戰主力戰車」，是以色列軍為了反恐與因應街頭作戰，增添配備後的改款戰車。例如，從車體外觀可見新增的砲塔模組式裝甲，以及眾多新型零件等，模型組都有忠實還原這些車輛特徵。梅卡瓦MK.3D後期低強度作戰戰車的原型車款「梅卡瓦MK.3D EARLY 主力戰車」，是 MENG MODEL 的初期模型組，相較於現行的新型模型組，其零件密合性較差，但只要透過假組等方式來仔細調整，也能達到不錯的品質。各位不妨將本單元的梅卡瓦MK.3D後期低強度作戰主力戰車，與P138介紹的梅卡瓦Mk.4主力戰車，一同列入個人收藏。

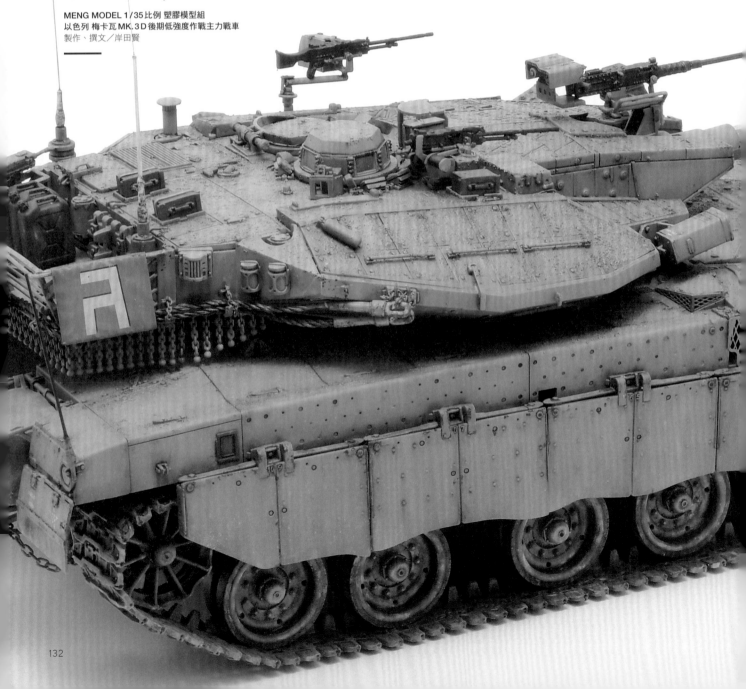

MENG MODEL 1/35 scale plastic kit
ISRAELI MAIN BATTLE TANK Merkava Mk.3D LATE LIC
modeled&described by Ken KISHIDA

MENG MODEL 1/35比例 塑膠模型組
以色列 梅卡瓦MK.3D後期低強度作戰主力戰車
製作、撰文／岸田賢

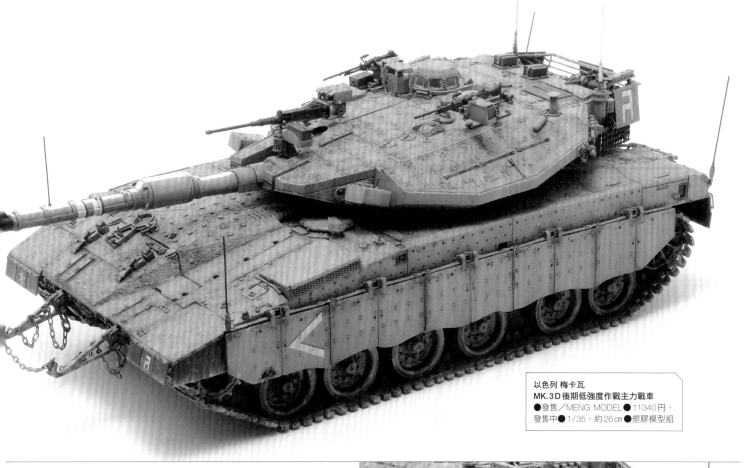

以色列 梅卡瓦
MK.3D後期低強度作戰主力戰車
●發售／MENG MODEL ●11340円、
發售中●1/35、約26cm●塑膠模型組

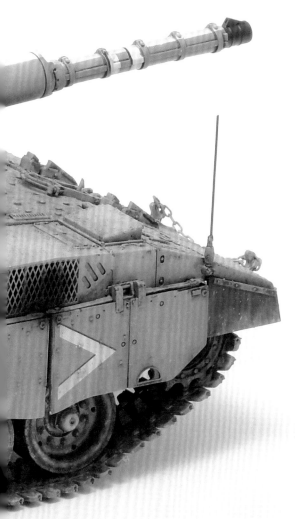

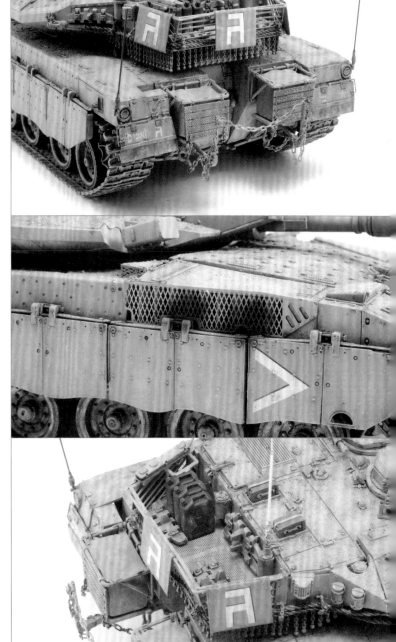

▲使用TAMIYA的LP17＋LP1黑色硝基塗料，在車體下側區域噴上強烈陰影，再使用LP18暗紅色硝基塗料，在車體側邊及砲塔部位噴上陰影。使用Mr.COLOR C52原野灰＋C313黃色的混色塗料，調成西奈灰基本色。完成基本塗裝後，塗上琺瑯塗料清洗，再塗上Mr.WEATHERING COLOR舊化色塗料與舊化膏，製造塵土髒污外觀。檢視實體車輛照片，由於從車體各處可見塗裝剝落的生鏽外觀，先施加掉漆技法，再使用gaia color的生鏽色琺瑯塗料，在車體各處加入生鏽效果。

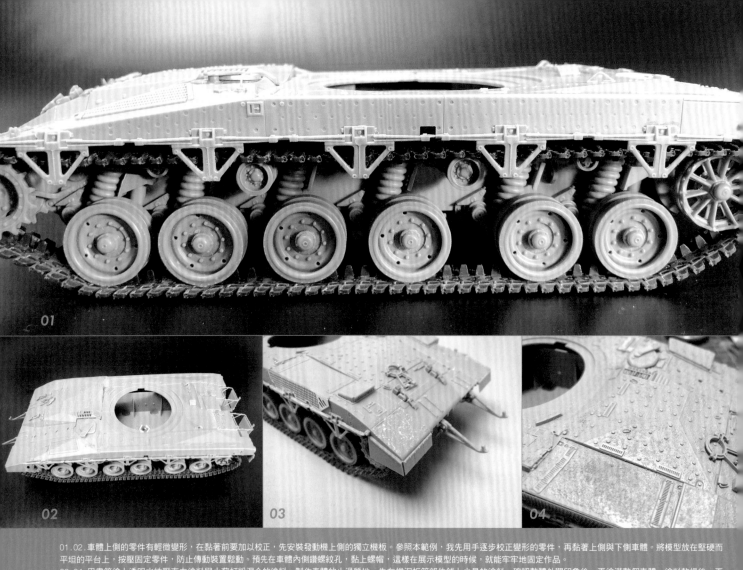

01 02 03 04

01.02.車體上側的零件有輕微變形,在黏著前要加以校正,先安裝發動機上側的獨立機板。參照本範例,我先用手逐步校正變形的零件,再黏著上側與下側車體。將模型放在堅硬而平坦的平台上,按壓固定零件,防止傳動裝置鬆動。預先在車體內側鑽螺紋孔,黏上螺帽,這樣在展示模型的時候,就能牢牢地固定作品。
03.04.用畫筆塗上透明水性壓克力塗料與小蘇打粉混合的塗料,製作車體的止滑質地。先在擋泥板等部位鋪上少量的塗料,確認整體外觀印象後,再塗滿整個車體。塗料乾燥後,再噴上水補土,讓塗料附著。

砲塔上側也布滿了止滑質地,但在追加製作止滑質地的時候,要避免塗料填滿紋路線條。由於砲塔各機板的接縫較為緊密,在黏著時可以用紙張等物品抵住機板,方便調整。

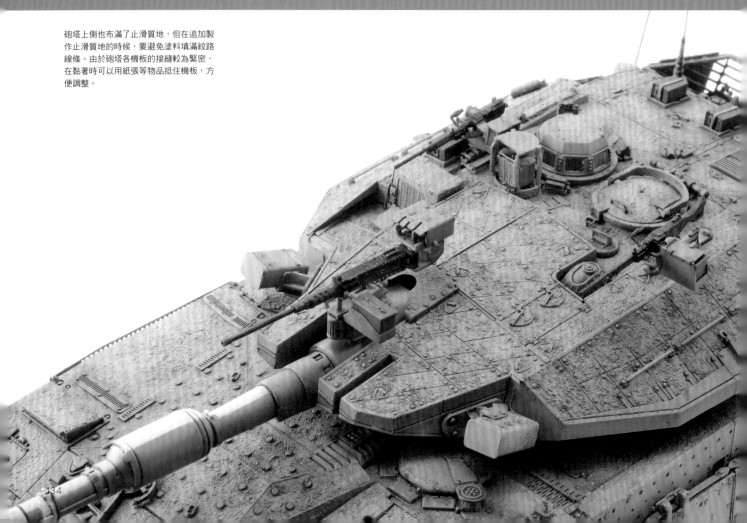

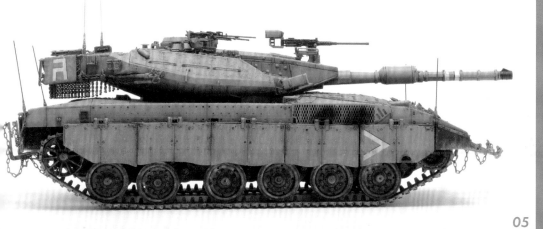

05

05.使用黃銅線製作天線與車體四角的集電桿。由於一體成形側裙的零件密合性不佳，要先分割零件後再行黏著。

06.檢視實體照片，會看到鏈條纏在牽引控制桿上頭，但由於模型組沒有附上鏈條，我安裝了市售的鏈條零件。

07.使用雙色AB補土與鉛板製作車體後側的車籃帆布套，並且追加細小的鏈條零件，改良車體後側的細節。

08.從實體車輛可見鋼索纏繞於砲塔外圍，並且使用了鏈條來固定，因此同樣要追加細小鏈條，還原真實外觀。

09.使用C52原野灰＋C313黃色的混色塗料，調成偏綠的西奈灰基本色。在前側裝甲施加較明顯的止滑質地，呈現車體的層次變化。

10.在擋泥板的橡膠側裙及路輪部位，塗上塵土色塗料，呈現出髒污的外觀。

06

07 08

09

10

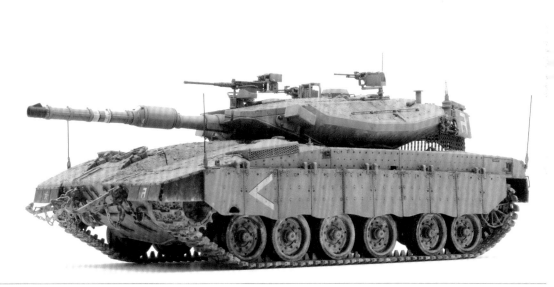

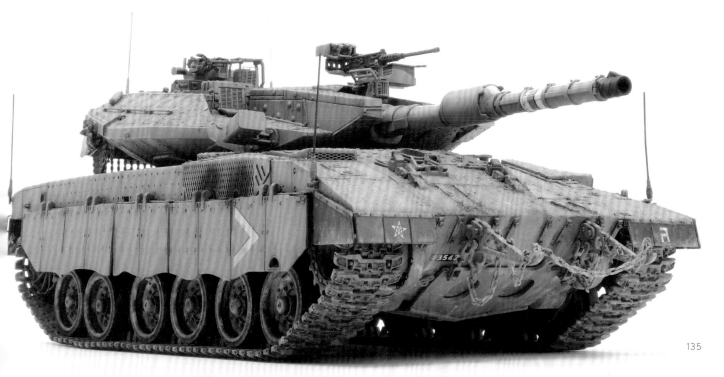

MENG MODEL 的最新梅卡瓦主力戰車模型組，無論是完工後的成品尺寸與零件數量，都充滿大體積模型組的特色，究竟其真

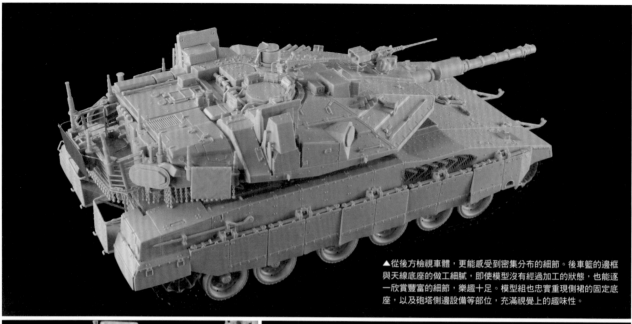

▲從後方檢視車體，更能感受到密集分布的細節。後車籃的邊框與天線底座的做工細膩，即使模型沒有經過加工的狀態，也能逐一欣賞豐富的細節，樂趣十足。模型組也忠實重現側裙的固定底座，以及砲塔側邊設備等部位，充滿視覺上的趣味性。

▲位於砲塔側邊，裝設於砲塔周圍的長八角形板，是獎盃主動防禦系統的引爆部位。引爆此部位後，就能破壞反戰車飛彈。懸掛於砲塔後側的鏈條簾，如外觀所見，鏈條部位有鑽孔設計，更有真實感。

MENG MODEL 主要發售的模型組為梅卡瓦 Mk.3 主力戰車以後的車款，但之後在 2018 年 3 月發售了梅卡瓦 Mk.4 M 主力戰車。梅卡瓦 M 型戰車內建獎盃主動防禦系統，模型組也忠實還原其特徵。模型組重現了 Mk.4 比歷代梅卡瓦戰車更龐大的車體外形，尤其是根據模組化裝甲而加大的砲塔，顯現獨特的形狀。此外，車體表面的質感也是梅卡瓦 Mk.4 M 主力戰車的特徵之一，為了加強車體表面粗糙止滑鍍膜的真實感，零件表面經過強化噴砂加工。有別於舊型梅卡瓦主力戰車，由於梅卡瓦 Mk.4 M 主力戰車具有特殊的車體表面質感，很適合搭配車外裝備，充滿新型武器的特色，是極具說服力的戰車作品。

MENG MODEL MERKAVA

01

02

03

04

05

正實力如何？從下頁開始，將由國谷忠伸解說梅卡瓦Mk.4M主力戰車的製作範例。

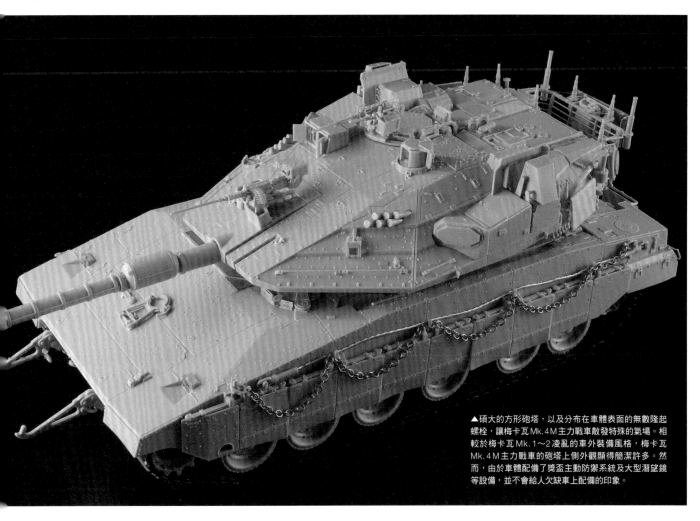

▲碩大的方形砲塔，以及分布在車體表面的無數隆起螺栓，讓梅卡瓦Mk.4M主力戰車散發特殊的氣場。相較於梅卡瓦Mk.1～2凌亂的車外裝備風格，梅卡瓦Mk.4M主力戰車的砲塔上側外觀顯得簡潔許多。然而，由於車體配備了獎盃主動防禦系統及大型潛望鏡等設備，並不會給人欠缺車上配備的印象。

Mk.4M w/TROPHY ACTIVE PROTECTION SYSTEM

01.上側車體經過強化噴砂成形，得以比照實體車輛重現各部位的止滑質地。此外，分布在車體表面的無數隆起螺栓，也能加強作品的精密性。雖然是細微的部位，利用蝕刻片零件重現安裝於車燈前面的框狀燈罩，也是值得留意的部分。02.MENG MODEL的梅卡瓦主力戰車模型組中，最難得的地方是懸吊裝置設有能實際運作的塑膠材質彈簧，一次性地進行螺旋狀結構零件的塑形，這可說是MENG MODEL歷盡千辛萬苦改良後，所達成的功績。從這個零件就能看出MENG MODEL在近年來顯著提升的成形技術。03.使用專用的蝕刻片零件，重現砲塔後側的車籃底部、引擎格柵周圍部位、車體側邊排氣孔蓋等部位。此外，還要運用金屬材質鏈條重現懸掛於車體側邊的鏈條，並使用金屬材質鋼索重現牽引鋼索，有效地運用不同材質的素材。04.利用黑色塑膠材料製作組合式履帶，每一片履帶為上下分割結構，從後方依照順序上下嵌入連接。雖然單邊的履帶數量為九十五片，但組裝流程並不會太過複雜，應該不會花費太多時間。05.懸掛在車籃下方的鏈條簾，是依據裝設部位經過細微分割，藉由上下兩面模具加以成形的。鏈條朝向車體外側開孔，看起來像是極為精細的鎖鏈。

06

06.備用零件組包含砲塔後側車籃保護罩、車體後側車籃保護罩，以及折疊的擔架。將擔架掛在讓車外士兵能立刻取下的位置，這是經歷多次實戰的車輛，才能表現的真實感及魄力。

07.由於梅卡瓦主力戰車是行使於沙漠地區的車輛，當車體後側車籃裝有貨物的時候，通常會蓋上布製保護罩。為了忠實重現保護罩的外觀，MENG MODEL也有發售合成樹脂材質的備用零件，服務可說是非常周到。

07

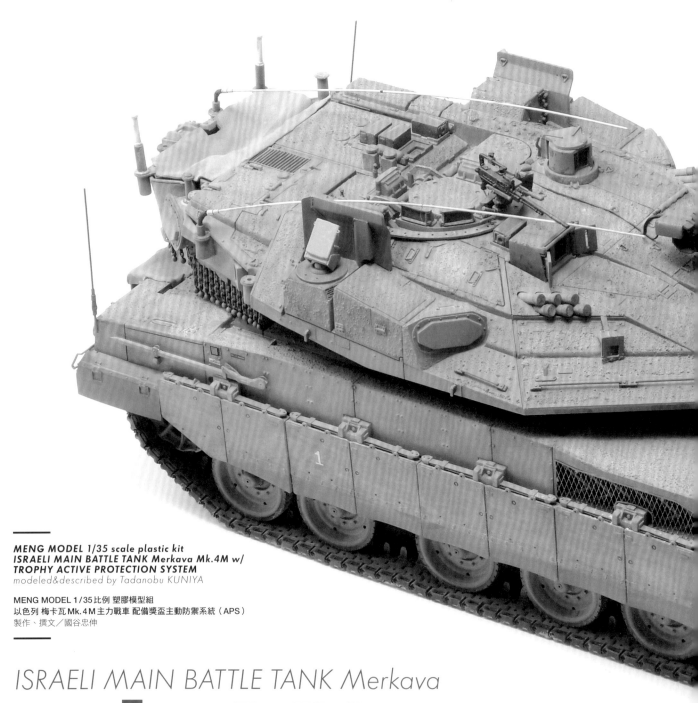

MENG MODEL 1/35 scale plastic kit
ISRAELI MAIN BATTLE TANK Merkava Mk.4M w/
TROPHY ACTIVE PROTECTION SYSTEM
modeled&described by Tadanobu KUNIYA

MENG MODEL 1/35比例 塑膠模型組
以色列 梅卡瓦Mk.4M主力戰車 配備獎盃主動防禦系統（APS）
製作、撰文／國谷忠伸

ISRAELI MAIN BATTLE TANK Merkava

Mk.4Mw

TROPHY ACTIVE PROTECTION SYSTEM

詳細評測MENG MODEL發售的
最新「梅卡瓦Mk.4M主力戰車」模型組

梅卡瓦Mk.4M主力戰車，是MENG MODEL所發售的梅卡瓦戰車系列最新版本模型組。由於MENG MODEL發售了此
款模型組，加上近年來戰車模型的品質大幅提升，讓模型玩家能一舉收藏梅卡瓦全系列戰車模型。因為模型組的零件數
量眾多，能讓人強烈地感受到作為MENG MODEL特徵的「連模型細部都要用塑膠零件來成形」之魄力。零件的精密性
沒有太大問題，組裝的時候不用過於急躁。本單元同樣邀請國谷忠伸示範製作教學，他是在Hobby Japan的AFV模型
範例教學單元中不可或缺的模型師，具有極為優異的塗裝水準。無論是車體止滑質地的真實感，或是西奈灰車體所呈現
的絕佳色調，都是值得多加參考的重點。

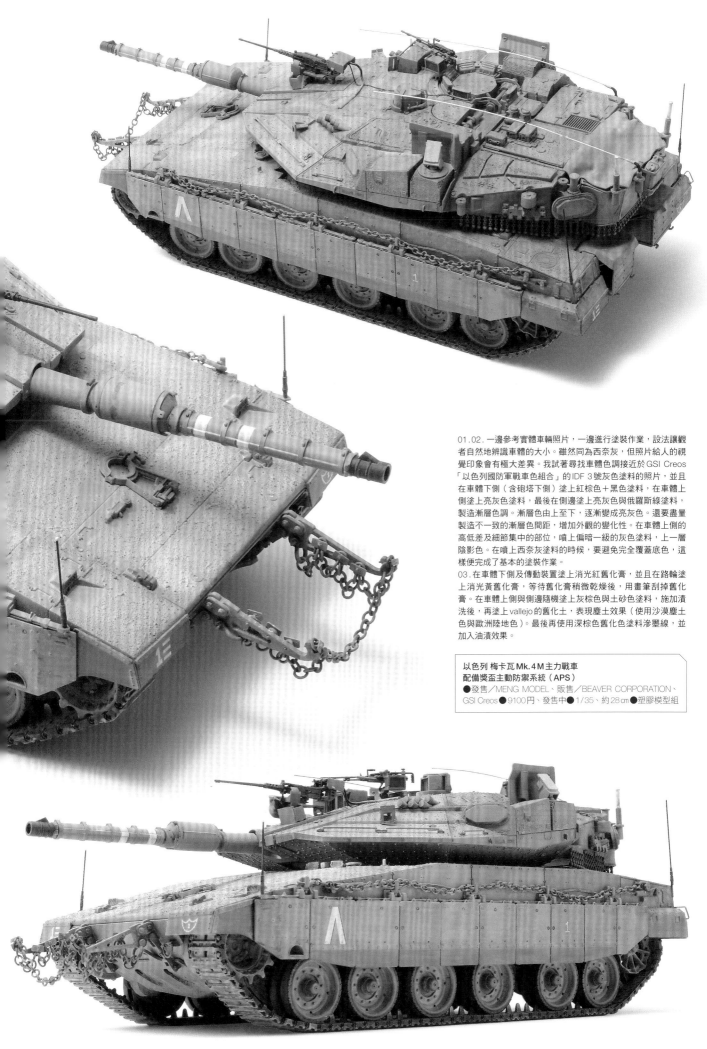

01.02. 一邊參考實體車輛照片，一邊進行塗裝作業，設法讓觀者自然地辨識車體的大小。雖然同為西奈灰，但照片給人的視覺印象會有極大差異。我試著尋找車體色調接近於 GSI Creos「以色列國防軍戰車色組合」的 IDF 3 號灰色塗料的照片，並且在車體下側（含砲塔下側）塗上紅棕色＋黑色塗料，在車體上側塗上亮灰色塗料，最後在側邊塗上亮灰色與俄羅斯綠色塗料，製造漸層色調。漸層色由上至下，逐漸變成亮灰色。還要盡量製造不一致的漸層色間距，增加外觀的變化性。在車體上側的高低差及細節集中的部位，噴上偏暗一級的灰色塗料，上一層陰影色。在噴上西奈灰塗料的時候，要避免完全覆蓋底色，這樣便完成了基本的塗裝作業。

03. 在車體下側及傳動裝置塗上消光紅舊化膏，並且在路輪塗上消光黃舊化膏，等待舊化膏稍微乾燥後，用畫筆刮掉舊化膏。在車體上側與側邊隨機塗上灰棕色與土砂色塗料，施加漬洗後，再塗上 vallejo 的舊化土，表現塵土效果（使用沙漠塵土色與歐洲陸地色）。最後再使用深棕色舊化色塗料滲墨線，並加入油漬效果。

以色列 梅卡瓦 Mk.4 M 主力戰車
配備獎盃主動防禦系統（APS）
●發售／MENG MODEL、販售／BEAVER CORPORATION、
GSI Creos ●9100円、發售中●1/35、約28㎝●塑膠模型組

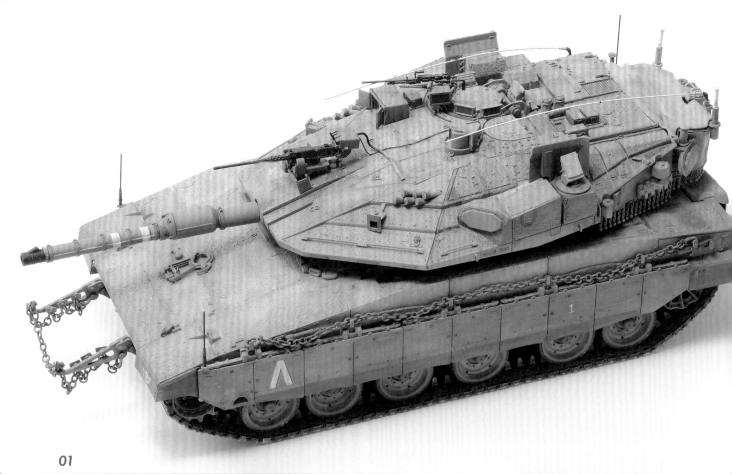

01

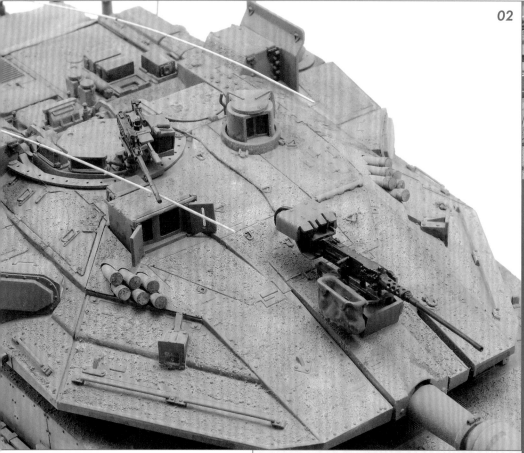

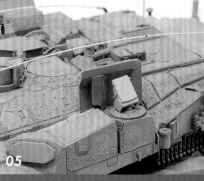

05

02

01.路輪的橡膠部位看似為獨立的零件,但其實是與金屬輪圈一體成形,在分色塗裝的時候要多加留意。車體下側並不是浴缸外形結構,需要黏著左右車體。雖然車體的接縫位於邊角處,但由於零件的密合性佳,不會產生縫隙。此模型組的優點在於整體零件具有絕佳的密合性,組裝時不用擔心縫隙問題。

02.檢視車輛資料後,比較少會看到車輛各面及潛望鏡部位會因光線反射而顯現不同的顏色,大多為消光黑色。因此,在使用透明藍色塗料塗裝後,要再覆蓋一層經稀釋後的消光黑琺瑯塗料。

03.「硬殺」反制系統是本車輛的象徵,雖然模型組有隨附防護罩零件,但因為硬殺反制系統是作品的重要點綴之處,於是決定不安裝防護罩零件。在此運用離型劑掉漆技法,製造細微的車體傷痕。

由於模型組只有內附天線底座零件,必須要使用膠絲等材料自行製作天線本體。此外,由於零件大多為垂直狀態,我這次想重現彎曲的天線外觀,於是使用了備用零件。使用的是 Voyager MODEL 的梅卡瓦主力戰車專用天線組,並以黃銅線來重現天線本體。

04.因為原廠模型組並沒有重現連接 M2 重機槍的線材,要使用極細的導線來重現,並使用塑膠材料重現配線蓋。模型組的車體雖有止滑紋路,但外觀略顯保守,我塗上 TAMIYA 的情景塗料,以強調止滑質地。此外,為了避免外觀過度單調,還要鋪上繪畫專用細微顆粒材料,在車體兩邊隨機鋪上細微顆粒,增加外觀的變化性。

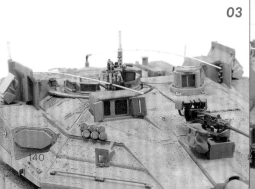

03

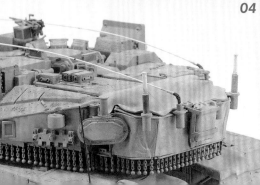

04

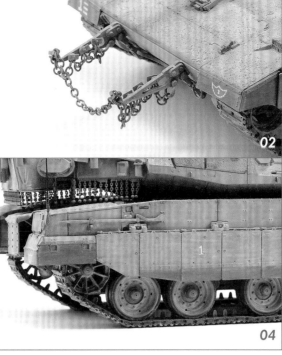

01.模型組的塑膠成形鏈條簾，品質已有一定的水準。我使用雙色AR補土重現各類工具籃的布罩。

02.模型組雖有附側裙上側的鏈條，但車體前側的控制桿沒有鏈條。由於實體車輛的控制桿上，有纏繞精細的鏈條，可以裝上市售鏈條零件。使用塑膠材料與黃銅線來製作固定金屬零件。

03.在貼上排氣口的蝕刻片網之前，要仔細地完成內部塗裝，才能確保漂亮的塗裝效果。

04.在側裙部位塗上塑形膏，增加不同的質地，以表現沾黏在側裙部位的泥土。

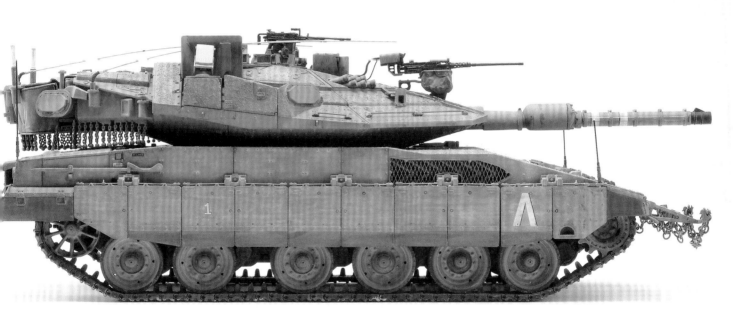

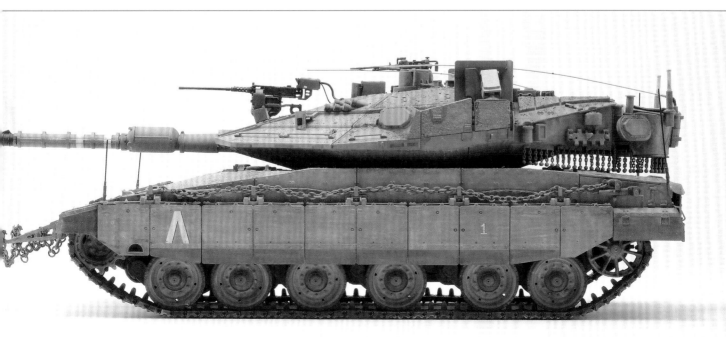

epilogue

睽違五年的時間，《軍事模型製作教範》再次問世。

各位讀完本書後，有什麼樣的感想呢？

以色列戰車還有許多等待發掘的魅力。

本書出版的宗旨，在於讓更多的玩家能親身體驗IDF戰車的魅力，

即使沒有實地接觸模型的機會，也能用眼睛細細欣賞。

基於這樣的想法，我精挑細選出具代表性的IDF戰車模型。

此外，藉由模型所傳達的氛圍，能讓觀者思考戰車所處的背景是什麼樣的地區，而對於中
東國家產生遙想之情。

在製作IDF戰車模型的過程中，也許就會開始思考，為何當時在中東地區會產生這些緊張
情勢。

「在未來的某一天，想要踏上以色列的國土……」

我一邊製作IDF戰車模型，一邊如此想著。

總有一天，要實現自己的夢想。

在本書的最後，我要對參與編輯與製作的同仁表達深深的謝意。

若是各位讀者能透過本書，體驗到製作以色列戰車模型的樂趣，我將會感到非常榮幸。

Hobby Japan 編輯部 丹文聰

MILITARY MODELING MANUAL
ISRAELI BATTLE TANK

軍事模型製作教範 以色列戰車篇

STAFF

Modeling

小澤京介　Kyosuke OZAWA
嘉瀬翔　Show KASE
金山大輔　Daisuke KANAYAMA
岸田賢　Ken KISHIDA
國谷忠伸　Tadanobu KUNIYA
下谷岳久　Takehisa SHIMOTANI
丹文聡　Fumitoshi TAN
土居雅博　Masahiro DOI
長田敏和　Toshikazu NAGATA
野島哲彦　Tetsuhiko NOJIMA
野本憲一　Ken-ichi NOMOTO
林哲平　Teppei HAYASHI
舟戸康哲　Yasunori FUNATO
吉岡和哉　Kazuya YOSHIOKA

Text

けんたろう　KENTARO
しげる　SHIGERU
竹内規矩夫　Kikuo TAKEUCHI
宮永忠将　Tadamasa MIYANAGA

Editor

丹文聡　Fumitoshi TAN
舟戸康哲　Yasunori FUNATO
伊藤大介　Daisuke ITO
望月隆一　Ryuichi MOCHIZUKI

Photographers

本松昭茂　Akishige HOMMATSU（STUDIO R）
河橋将貴　Masataka KAWAHASHI（STUDIO R）
岡本学　Gaku OKAMOTO（STUDIO R）
塚本健人　Kento TSUKAMOTO（STUDIO R）
関崎祐介　Yusuke SEKIZAKI（STUDIO R）
STUDIO R
葛貴紀　Takanori KATSURA（INOUE PHOTO STUDIO）

Cover Design

小林歩　Ayumu KOBAYASHI（ADARTS）

Design

小林歩　Ayumu KOBAYASHI（ADARTS）
高梨仁史　Hitoshi TAKANASHI（debris.）

MILITARY MODELING MANUAL ISRAELI BATTLE TANK
© HOBBY JAPAN
Chinese (in traditional character only) translation rights arranged with
HOBBY JAPAN CO., Ltd through CREEK & RIVER Co., Ltd

出版	楓書坊文化出版社
地址	新北市板橋區信義路 163 巷 3 號 10 樓
郵政劃撥	19907596　楓書坊文化出版社
網址	www.maplebook.com.tw
電話	02-2957-6096
傳真	02-2957-6435
翻譯	楊家昌
責任編輯	王綺
內文排版	洪浩剛
港澳經銷	泛華發行代理有限公司
定價	450 元
初版日期	2020年3月

國家圖書館出版品預行編目資料

軍事模型製作教範 以色列戰車篇／HOBBY
JAPAN編輯部作；楊家昌譯. -- 初版. -- 新北
市：楓書坊文化, 2020.03　　面；　公分

ISBN 978-986-377-566-9（平裝）

1. 模型　2. 戰車

999　　　　　　　　　　108023158